# 圖說中國舞蹈史

馮雙白　王寧寧　劉曉真　著

國家圖書館出版品預行編目資料

圖說中國舞蹈史 / 馮雙白、王寧寧、劉曉真著.
--初版.-- 臺北市：揚智文化，2003 [民 92]
　面；　公分.--（圖說中國藝術史叢書；5）

ISBN　957-818-527-8（精裝）

1.　舞蹈 - 中國 - 歷史

976.82　　　　　　　　　　　92010743

# 圖說中國舞蹈史

作　　　者／馮雙白、王寧寧、劉曉真
出　版　者／揚智文化事業股份有限公司
發　行　人／葉忠賢
總　編　輯／林新倫
執行編輯／陳怡華
登　記　證／局版北市業字第 1117 號
地　　　址／台北市新生南路三段 88 號 5 樓之 6
電　　　話／(02)2366-0309
傳　　　真／(02)2366-0313
網　　　址／http://www.ycrc.com.tw
　E-mail　／book3@ycrc.com.tw
郵撥帳號／19735365　戶名：葉忠賢
法律顧問／北辰著作權事務所　蕭雄淋律師
印　　　刷／鼎易印刷事業股份有限公司
　I S B N　／957-818-527-8
初版一刷／2003 年 9 月
定　　　價／新台幣 450 元

　　中國是世界四大文明古國之一，以歷史文化的悠久綿長著稱於世，而燦爛的中國藝術多彩多姿的發展，又是這古文明取得輝煌成就的一大標誌。中國藝術從原始的“混生”開始，到分門類發展，源遠流長，歷久而彌新。中國各門類藝術的發展雖然跌宕起伏，却絢麗多姿，而且還各以其色彩斑斕的審美形態占據一個時代的峰巔，如原始的彩陶，夏商周三代的青銅器，秦兵馬俑，漢畫像石、磚，北朝的石窟藝術，晉唐的書法，宋元的山水畫，明清的說唱與戲曲，以及歷朝歷代品類繁多的民族樂舞與工藝，真是說不盡的文采菁華。它們由於長期歷史形成的多樣化、多層次的發展軌跡，形象地記錄了我們祖先高超的智慧與才能的創造。因而，認識和瞭解中國藝術史每個時代的發展，以及各門類藝術獨具特色的規律和創造，該是當代中國人增強民族自豪感與民族自信心，乃至提高文化素質的必要條件。

　　中國藝術從“混生”期到分門類發展自有其民族特徵。中國古代詩歌的第一部偉大經典《詩經》，墨子就說它是“誦詩三百，弦詩三百，歌詩三百，舞詩三百”。《禮記》還從創作主體概括了這“混生藝術”的特徵：“金石絲竹，樂之器也。詩，言其志也；歌，詠其聲也；舞，動其容也。三者本於心，然後樂器從之。”如果說這是文學與樂舞的“混生”，那麼，在藝術史上這種“混生”延續的時間很長，直到唐、宋、元三代的詩、詞、曲，文學與音樂還是渾然一體，始終存在著“以樂從詩”“采詩入樂”“倚聲填詞”的綜合的審美形態。至於其他活躍在民間的藝術各門類，“混生”一體的時間就更長了。從秦漢到唐宋，漫長的一千多年間，一直保存著所謂君民同樂、萬人空巷的“百戲”大會演。而且在它們相互交流、相互借鑒、吸收融合、不斷實踐與積累中，還孕育創造了戲曲這一新的綜合藝術形態。它把已經獨立發展了的各門類藝術，如音樂、舞蹈、雜技、繪畫、雕塑（也包括文學），都融合爲戲曲藝術的組成部分，按照戲曲規律進行藝術創作，減弱了它們獨立存在的價值。這是富有獨創的民族藝術特徵的綜合美的創造。同樣的，中國繪畫傳統也具有這種民族特徵。蘇軾雖然說過：“詩不能盡，溢而爲書，變而爲畫。”但在他倡導的“士夫畫”（即文人畫）的創作中，這詩書畫的“同境”，終於又孕育和演進爲融合著印章、交叉著題跋的新的綜合美的藝境創造。

　　中國藝術在它的歷史發展的主要潮流中，無論是內涵與形式，在創作與生活的關係上，都有異於西方藝術所重視的剖析與摹寫實體的忠實，而比較強調藝術家的心靈感覺和生命意興的表達。整體來說，就是所謂重表現、重傳神、重寫意，哪怕是早期陶器上的幾何紋路，青銅器上變了形的巨獸，由寫實而逐漸抽象化、符號化，雖也反映著

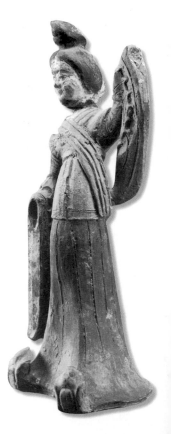

社會的、宗教圖騰的需要和象徵的變化軌跡，却又傾注著一種主體的、有意味的感受和概括，並由此而發展形成了富有民族特色的審美追求，如"形神""情理""虛實""氣韻""風骨""心源""意境"等。它們的內蘊雖混合著儒、道、釋的哲學思想的滲透，却是從其特有的觀念體系推動著各門類藝術的創作和發展。

"圖說中國藝術史叢書"推出的這六部專史:《圖說中國繪畫史》《圖說中國戲曲史》《圖說中國建築史》《圖說中國舞蹈史》《圖說中國陶瓷史》《圖說中國雕塑史》，自然還不是中國各門類傳統藝術的全面概括。但是，如果從中國藝術的發展軌跡及其特有的貢獻來看，這六大門類，又確具代表性，它們都有著琳琅滿目的藝術形象的遺存。即使被稱爲"藝術之母"的舞蹈，儘管古文獻中也留有不少記載，而真能使人們看到先民的體態鮮活、生機盎然的舞姿，却還是1973年在青海省上孫家寨出土的一只彩陶盆，那五人一組連臂踏歌的舞者形象，喚起了人們對新石器時代藝術的多麽豐富的遐想。秦的氣吞山河，漢的囊括宇宙，魏晉南北朝的人的覺醒、藝術的輝煌，隋唐的有容乃大、氣象萬千，兩宋的韻致精微、品味高雅，元的異族情調、大哉乾元，明的浪漫思潮，清的博大與鼎盛，豈只表現在唐詩、宋詞、漢文章上，那物化形態的豐富的遺存——秦俑坑，漢畫像石、磚，北朝的石窟，南朝的寺觀，唐的帝都建築，兩宋的繪畫與瓷器，元明清的繁盛的市井舞臺，在藝術史上同樣表現得生氣勃勃，洋洋大觀。

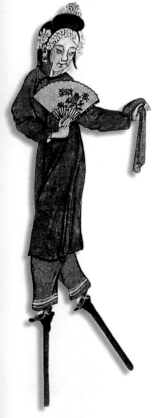

這部圖說藝術史叢書，正是發揚藝術的形象實證的優長，努力以圖、說兼有的形式，遴選各門類富於審美與歷史價值的藝術精品，特別重視近年來藝術與文物考古的新發掘和新發現，以豐富遺存的珍品，圖、說並重地傳遞著中國藝術源遠流長的文化信息，剖析它們各具特色的深邃獨創的魅力，闡釋藝術的審美及其歷史的發展，以點帶面地把藝術史從作品史引伸到它所生存的自然環境與人文空間，有助於讀者從形象鮮明的感受中，理解藝術內涵及其形式的美的發展規律與歷程。我們希望這部藝術史叢書能適合廣大讀者，以普及中國藝術史知識。同時，我們更致力於弘揚彌足珍貴的民族藝術遺産，爲振興中華，架起通往21世紀科學文化新紀元的橋梁，做一點添磚加瓦的工作。

是所願也!

2000年5月13日於北京

目錄

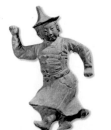
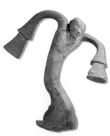
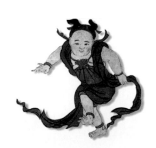
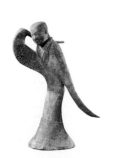

# 導言

中國古代舞蹈的歷史，是一部燦爛的動作語言史，它所傳達的意蘊、意緒和意境，從一個側面表現了中華民族的精神追求和審美趣味，成為整個優秀歷史文化傳統長河的重要支脈。

以長江、黃河流域為發源地的中華文明，與古埃及文明、古巴比倫文明、古印度文明等世界著名的大河文明一起，匯成了燦爛的人類早期歷史。在中華文化史籍上，有一些關於舞蹈的記載。《尚書·益稷》中有一則簡明而短促的話語："擊石拊石，百獸率舞"，描述了上古時期華夏祖先們舞蹈的情形。中國舞蹈史學家們猜測，這是原始部落的人們因為各自崇拜著自己的圖騰物，或虎，或熊，或尚不知名的野獸，所以披著"百獸"的皮而擊打著石頭，群起而舞，以表達對於圖騰的崇拜。

中國古代舞蹈史不僅起源久遠，而且流派繁衍，綿綿不絕。有刻劃在山崖上的壁畫、埋藏地下而被後人挖掘出來的舞蹈陶俑、文人騷客詩詞歌賦中的描寫、史書典籍中的樂舞志錄等，為漫漫舞史提供了形象的佐證。在雲南它克地區的岩畫上，就有生動的舞人刻像，他們頭戴長長的羽毛，一臂上揚，一臂曲肘，雙腿作"山"字狀，帶有原始祭祀舞蹈的鮮明特徵。從這些材料中，我們得以知道中國古代舞蹈史大約在公元前 26 世紀至公元前 11 世紀時達到了它的第一個高峰，即周代樂舞。周公制"禮"，即規定整個政治生活的規矩；他的"作樂"，是用"樂"的方式即歌舞合一的方式形象地弘揚"禮"的精神，促進"禮"的深入人心，輔佐"禮"的形成。以"制禮作樂"為特徵的周代政治和文化，把樂舞與政治和倫理的結合推向了極致。

從春秋戰國到秦代樂舞，在祭祀性舞蹈方面主要繼承了周代樂舞，沒有太多的創造，但是在表演性樂舞方

**彩陶盆舞蹈紋　新石器時代**／這件舞蹈紋飾彩陶盆，上面用濃重的色彩畫出了 3 組舞人，手牽著手，連臂而跳。經碳－14 的測定，這個小小的彩陶盆大約製作於 5800 年以前！它形象地證明了中國古代舞蹈史起源之悠久。

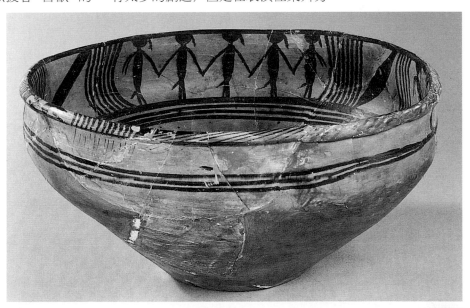

面却有了很大的發展。統治者們的驕奢淫逸之風盛行，以"女樂"爲主的聲色享樂成爲權貴和聲望的附屬物。此種社會風氣雖然遭到社會有識之士的强烈批判，但由於受到統治階層的重視和喜愛，却以無可阻擋之勢發展起來。樂舞從祭祀到娛樂活動的轉變，是春秋戰國舞蹈史的"重頭戲"。另外，春秋時期諸子百家思想的活躍和爭鳴，使得樂舞理論生發和走向完備，以至於中國古代樂舞思想在這一時期獲得精深研討，赫然彪炳於後世。中國的樂舞理論，正是在這個時期走向成熟並且影響了後來兩千餘年的樂舞發展。諸子百家，各抒"樂論"，其中以儒家的樂舞理論最爲完備和完滿自足。詩歌、音樂和舞蹈之"興、觀、群、怨"之説，"政通於樂"之説，"施以教化，移風易俗"之説，"以舞象功"之制，等等，都對後來的封建社會舞蹈發展產生了極大的作用。

　　漢代以後，中國古代舞蹈的歷史源流開始變得枝蔓縱橫。首先是歌舞百戲藝術在漢代達到了很高的藝術成就，被舞蹈史家們稱作"第二個樂舞文化的高峰"。其主要特點是擴大了"樂府"的功能，在"采詩"制度的有力幫助下，廣泛蒐集和整理了散見於民間的歌舞表演，經過加工後爲皇親貴戚們服務。另外，漢代的"角抵"之戲非常興盛，成爲那一時代最惹人注意的表演形式，並蘊含了中國戲劇藝術的蓬勃興旺之機。"女樂"的藝術在漢代也取得了重大進展。漢代是中國歷史上一個國勢强盛而且對外擴張的朝代，異國、異族之間的樂舞交流也隨之大大發展。與東方各國的交流主要集中在日本、朝鮮，歷史典籍中多有記載。"通西域"和"絲綢之路"的開拓，是漢人的重大貢獻，樂舞交流往往是其中的"通好之戲"。《漢書·西域傳》中所記載的楚王劉戊的孫女解憂公主與烏孫王翁歸靡結爲百年之好的事情，就引發了龜兹歌舞與長安樂舞之間的廣泛交流。兩晉南北朝是中國歷史上一個民族大遷徙、民族文化大交流的時期。"清商樂"是這一時期發展起來的、以音樂爲主也可以包容舞蹈表演在内的一種藝術形式。"清商樂"原本是中原地區的音樂，主要以"相和歌"爲標誌。晉室南遷之後，與南方的"西曲""吳歌"結合，形成了自己清新活澄、纖柔綺麗的鮮明風格。《白紵舞》《拂舞》《杯盤舞》等，是兩晉歌舞藝術的佼佼者。南北朝時期民族歌舞的交融更加深刻和廣泛。因躲避戰亂而興起的消極遁世

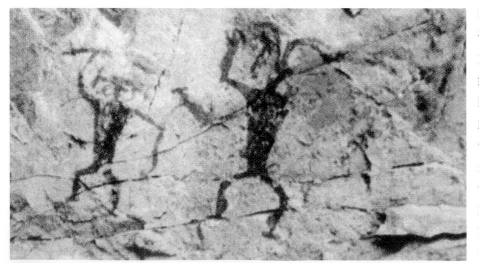

滄源舞蹈岩畫　新石器時代晚期/岩畫、崖畫、地畫是古代文明留給今人的永恒紀念。這幅岩畫上的兩個舞人，動律和姿態一致，蹲步舉單臂而動，造型古樸、執著。

思想和偏安一隅而引發的及時行樂風氣，促使自娛性的“以舞相屬”形式的產生。這是中國古代樂舞發展史上惟一一次宮廷自娛性樂舞的昭彰時期。

在隋代樂舞基礎上發展起來的唐代樂舞，特別是唐代的宮廷表演性歌舞，達到了中國古代舞史上藝術表演性歌舞的巔峰。從隋代的九部伎到唐代的十部伎，不僅僅是數量上的小變化，更是審美趣味、審美價值和表演成就上的大變化。許多唐代歌舞藝術品目，不僅僅是民間歌舞的單純採集和復演，而且已經包含了宮廷藝術家們的某種藝術創造，從而成爲歌舞的“作品”。另外，《破陣樂》等大型燕樂節目、《綠腰》等小型歌舞節目、《霓裳羽衣》等大曲表演、《龜茲樂》和《高麗樂》等“外來”歌舞藝術，不但是那一時期膾炙人口的音樂和舞蹈，而且成爲中國古代文化史上能夠以獨立身分立於藝術之林的主要象徵。

宋代以後，宮廷表演性樂舞藝術趨於衰落，而民間歌舞在勃然興旺的都市文化中脫穎而出，蔚爲大觀。宮廷的“隊舞”和民間的“舞隊”，是宋代歌舞的“並蒂蓮”。宮廷“隊舞”一方面比較全面地繼承了唐代宮廷樂舞藝術的最高成就，同時也把巨大規模的唐舞引入了小型化的發展方向。表演人數減縮了，但宮廷的趣味更濃了，藝術上也更精緻了。民間“舞隊”從農村田頭走進了都市，在勾欄瓦舍裏爲市民們提供輕鬆的消遣。宋代被戲劇史家們評價爲中國戲曲史上極爲重要的階段。以歌舞的發展線索看，從唐代即已經出現的“參軍戲”，這個時候已經具備了更完整一些的戲劇形

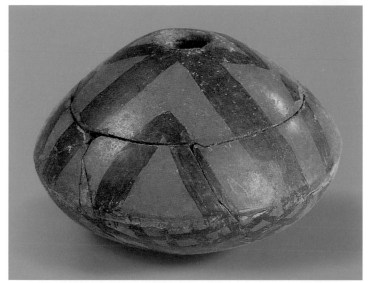

陝西銅川李家溝陶響器　仰韶文化／這是一件繪有鮮明仰韶文化特徵之紋飾的陶製樂器，透露了華夏樂舞文化的先聲。

式，表演的題材內容也更加廣泛。戲劇形式的興起以及它的民間文化性質，即中國戲曲從民間脫胎而發展於都市的大衆文化氛圍之內的過程，決定了歌舞藝術很容易爲其吸收。兩宋王朝的貧弱特別是南宋王朝的軟弱無能，造成了宋代宮廷樂舞最終分崩離析，大批宮廷表演者散向民間。這也從藝術上爲中國戲曲的大發展準備了條件。

元朝的歌舞藝術很是發達，這一方面源於蒙古族喜愛歌舞的天性，另外一方面，元朝統治者出於長治久安、鞏固蒙漢之間的關係等多種原因，大量吸收了漢族文化，其中自然也包括歌舞藝術。例如宋代的宮廷“隊舞”即被當做一種禮樂形式而被吸收採納。各種“禮樂隊”廣泛地使用在朝廷盛會和大典中。此外，中國戲劇在元代迎來了大發展時期，取得了高度的藝術成就，出現了關漢卿、馬致遠、王實甫、白樸等元雜劇大家。漢唐盛世以來經過多民族融合以及中外歌舞交流之後形成的歌舞表演，此

玉龍　商/中國的《龍舞》起源悠久,而龍的形象更是早已出現。故宮博物院收藏的一只玉龍,其神情雖然稍嫌拘謹,却十分質樸,爲後來的騰飛做了準備。

時逐步融合於戲劇,"以歌舞演故事"的獨特傳統由此漸成大氣候,並在世界戲劇史上成爲獨具特色的表演方式,有了自己鮮明的藝術品格。宋元時代歌舞在社會生活中的廣泛存在,使得今天出土的大量文物中有許多歌舞表演的形象。蒙古族自身的歌舞也因爲國勢的逐漸强大而發揚光大起來。

明清兩代的舞蹈,在中國封建社會後期藝術發展中處於特殊的歷史地位。一方面,戲曲藝術高度發展和成熟。地方小戲匯聚了各地歌舞表演之精華而逐步發展起來,京劇也將自己的表演方式推向了一個程式化的階段,形成了"唱、念、做、打"一整套表演體系。另一方面,明清兩代也是民間舞蹈特別活躍的時期。《高蹺》《舞龍》《舞獅子》《耍大頭和尚》等充滿娛樂性的民間歌舞,以及《五虎棍》《水流星》《飛叉》《火叉》等武術健身性的舞蹈都十分流行。在中國南方地區,每逢年節,大姑娘小媳婦們製作

的各種漁燈、花燈、動物形狀的燈被廣泛使用爲舞蹈的道具,形成了中國"燈舞"的海洋。或許可以説,直到今天,明清兩代的民間藝術是近現代以來中國民族舞蹈發展之最重要的基礎。我們今天看到的舞蹈樣式,都可以或多或少地在明清時期發現熟悉的身影。

中國舞蹈歷史不但是一條浩浩蕩蕩流淌的大河,而且還是一條支脈衆多、景觀壯闊的河流。當代的中國有56個民族,均發源於歷史的深處。每一個民族無論是否有自己的語言或文字,其共同的特點是都有自己的舞蹈。從東海之濱到廣袤西域,從北方大漠到南方山嶺,只要有人居住的地方,幾乎都可以找到舞蹈的印跡。特別是蒙古族、藏族、維吾爾族、朝鮮族、傣族等少數民族,其歌舞和日常生活完全融合爲一體,有豐富的動作語言,風格獨特。相比之下,人們印象裏的漢族似乎並不喜歡"蹦蹦跳跳"。其實漢族民間舞蹈也十分發達,

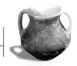

而且由於漢族居住地域分布廣泛，受到當地文化風俗的影響，形成了截然不同的舞蹈流派。中國《龍舞》種類繁多，布龍、竹節龍、燈龍、火龍、板凳龍等，數不勝數！小的《龍舞》只需一個人舉著龍頭拖一條龍尾即可表演。大的《龍舞》表演要用到上百人之衆！

聞一多先生曾經說過，舞蹈是人類生命情調最直接、最生動的表現。縱觀幾千年的歷史，舞蹈的確總是訴說著生命的激情。從戰爭中的"刀舞"，到豐收時的"歡慶舞"，從祈禱風調雨順的"雩舞"，到各種風趣的"婚俗舞"，舞蹈總是與人類最熱烈的感情、最強烈的願望聯繫在一起。

中國舞蹈是世界舞壇上一座很美麗的大花園。中國舞動作很講究線條靈動之美、姿態造型之美、非凡技藝之美、善用道具之美。一位日本學者曾經把東方舞蹈和"西洋舞"做過比較，認爲東方舞蹈多手部的揮舞，西方舞蹈多腳下的踢踏和跳躍。這一特點從總的方面看是有些道理的。但是，中國舞蹈藝術因爲源遠流長和支系衆多，所以肢體形態也是"百花齊放"。陝西的"安塞腰鼓"有著大幅度的跳躍，雲南的"景頗刀舞"有著猛烈的前衝劈砍。如果把中國民間舞蹈看作一個整體，堪與世界任何一個國家之舞相比。在舞蹈道具和"假形"使用方面，中國也堪稱"大國"。龍、鳳、熊、獅子、老虎、青蛙、孔雀等等受到人們崇拜和喜愛的動物在神靈觀念的支配下上升爲"圖騰"。各種圖騰之

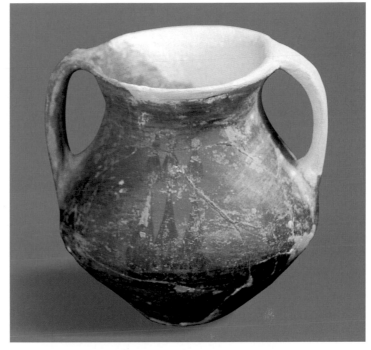

形是民族舞蹈中最常見的"道具"和"假形"。典型的例子就是龍舞。甚至經由中華先民所創造的"龍"本身就融合了多種自然動物的特點。也許是由於中國在很早以前就是絲綢王國，以綢巾爲道具的舞蹈也早就發展起來。到晉代時，著名的《白紵舞》就已經流行於整個南方地區。詩人描寫這個舞蹈是："輕軀徐起何洋洋，高舉兩手白鵠翔"，可見何其輕柔動人。日常生活中的各種用具，也幾乎都可以參與舞蹈的表演。小到鍋碗瓢盆，大到扁擔、磨盤、木鍁、籮筐，等等，都被聰明的民間舞者們納入舞蹈表演之中。也正是來自日常生活，表演起來就更加得心應手，容易引起美感和共鳴。

中國古代舞蹈史，是一部燦爛的動作文明發展史，是一部不懈的光明追求史，是一部堅韌的美感提煉史。

舞蹈紋陶罐 新石器時代／這是出土於甘肅酒泉縣干骨崖新石器時代遺址的一只馬家窯文化類型的陶罐。罐身兩面對稱地繪有舞者形象，3人一組，共6組18人。她們細腰長裙，雙手叉腰而舞，非常有韻律感。

# 第一章

## 文明誕生的紀錄
### ——祖先之舞

### 神話印記

1985年，考古學家們在河南舞陽賈湖村東的一處新石器時代早期遺址中發現了後來震驚世界的東西——16支用獸骨做成的笛子！經過碳-14的科學測定，這些骨笛是8000年前的傑作。對於古代藝術史的考察證明，在我們祖先那裏，音樂與舞蹈總是互相依賴的。因此，從這一支骨笛的音階安排上，我們大概能夠想像那時的舞蹈也該有相當的水準了。遼寧西部地區牛河梁所出土的5000年前紅山文化遺址，有祭壇、積石冢群，構成了女神廟的基本結構。其中一枚保存完整的女神像，説明在那時已經有了真正意義上的祭祀活動。其具體過程和所用形式手段雖然目前還未能考證，但根據人類歷史發展的一般性線索，還是可以想見當時爲祭祀女神大概已經有比較成形的祭祀性儀式。舞蹈，或許是其中主要的表達手段。

如《導言》所述，《尚書·益稷》中已經用簡明的語句"擊石拊石，百獸率舞"，描述了華夏祖先們的舞蹈。中國舞蹈史學家們猜測，這是原始部落的人們因爲各自崇拜著自己的圖騰物，或虎，或熊，或不知名的野獸，所以披著"百獸"的皮而擊打著石頭，群起而舞，以表達對於圖騰的崇拜。

那麼，有沒有具體的舞蹈形象可作爲古舞的佐證呢？回答是肯定的。

如前所述，那只青海大通縣上孫家寨出土的舞蹈紋飾彩陶盆，就是一組遠古的群舞形象，5800年以前，中國古代舞蹈的激情似乎伸手可及！同爲青

七孔骨笛　新石器時代

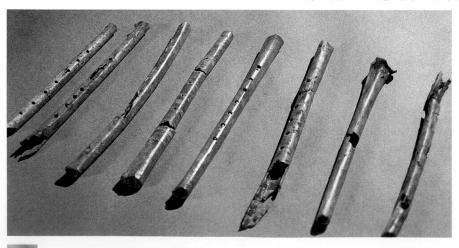

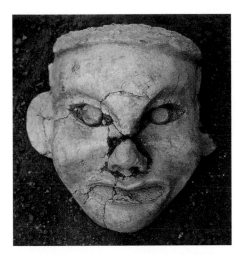

海地區出土的宗日彩陶盆，在內壁上也繪有舞人形象，分成兩組，一組13人，一組11人，也是連臂而舞，姿態生動。

浙江省餘姚河姆渡地區，曾經出土過7000年前的稻種和木槳，說明了中華文明特別是稻作文化起源之悠久。河姆渡所出土的文物大都標在6000～4000年前左右，大量精美的物品說明這裏曾經是文明的一個中心地區。其中江蘇吳縣江凌山良渚文化墓葬的一枚透雕冠狀舞蹈紋玉飾，整體造型均衡對稱，結構完整，中央處爲獸面紋，兩側有對稱性的舞人形象，頭戴冠，兩人側面對峙，很是傳神。玉飾上刻有多條流動的陰刻纖細線紋，動感十足，配合舞人頭像，似乎是翩翩起舞的流韻。

原始舞蹈在氏族社會中已有很大的發展，圖騰信仰的產生，促使原始舞蹈成爲以原始宗教活動爲重要內容的一種儀式化人類行爲，並受到當時社會的高度重視。圖騰的形象出現在相當多的出土文物、岩畫、石刻上。

中國西北地區的西安，不僅是歷代名城。在西安半坡出土的仰韶文化遺址，據測定已經有6000多年的歷史，是中國一個主要的文化發源地。一般認爲，仰韶文化代表了中國母系氏族公社的繁榮時期，分布在黃河中游一帶，由於多使用紋飾色彩鮮艷的陶器，又稱爲彩陶文化。50年代出土的人面魚紋彩陶盆，就是仰韶文化的代表性形象之一。這種人面魚紋的形象正是一種圖騰，通常在畫面中央部分有一圓形的人面，兩眼細長，兩耳部位多畫有小魚，而整個頭部則必有帶毛刺的三角型紋飾。

除了多產的魚之外，蛙也在早期人類的崇拜視線之內。這或許是人類在漁獵時代常常逐草木豐盛之地而居，蛙之多少，在一定程度上暗示著食物是否豐富的緣故，而蛙本身又是多產的象徵。雲南蒼源岩畫上描繪的蛙形人，兩臂平舉，兩手

泥塑女神頭像　新石器時代

孫家寨彩陶盆　新石器時代

宗日彩陶盆　新石器時代

透雕冠狀舞蹈紋玉飾
新石器時代

大地灣地畫　新石器
時代／甘肅大地灣曾
經出土了約5000年前
的地畫，所繪人形姿
態，並非日常姿勢，而
是雙腿交叉，腳尖翹
起，手中執棒，側身仰
頭甩髮而動(詳見線描
圖)。有舞蹈史學家認
爲那是一種舞姿：“這
種舞姿具有左右晃動，
兩足重心左右互換的
特點。頭髮甩向左側
以表示舞蹈當中的激
烈和豪邁。下面兩個
爬蟲，根據地畫的位
置在房基正中的火塘
正前方，反映了原始
祭祀的習俗。”(董錫
玖、劉峻驤主編《中國
舞蹈藝術史圖鑑》)

上揚，兩腿平蹲，與蛙形類似。大量
的蛙形人在岩畫上的被描繪，説明了
這不是一時之舉，而包含了重要的意
義。它們既可以被看作是圖騰崇拜的
複寫，也被有些舞蹈史學家們認爲是
某種舞姿。這樣的人形周圍還多畫有
牛、羊等家畜形象，説明了圖騰
崇拜與人類社會生產和日常生
活極爲密切的關係。與此類似
的還有廣西左江花山崖畫上
的蛙人形象。早期人類圖騰
物中，並不一定都局限在人類的食物
圈子裏。在很多情況下，我們的祖先
們十分懼怕的、景仰的或代表著某種
超凡力量而很難戰勝的動物，也往往
在被崇拜之列，如大型食肉動物老
虎，就是很多
民族的圖騰。
甘肅省出土的
虎斑紋陶片就
是很好的例子。
　　內蒙古陰
山山脈西段的
狼山地區，在
綿延數百里的
範圍內，有大

量岩畫，幾乎可以説
是一座巨大的畫廊。
陰山岩畫早在5世紀
時就已經見於文字記
載，被稱作“畫石山”
“石跡阜”，其中有些
動物在陰山地區早已
絕跡，考古學家們推
斷岩畫中的早期“作
品”大約始於青銅時
代前後，大量出現則
在秦漢時期，一直延續到清代。畫中
內容豐富，形象多樣，有些被舞蹈史
學家們認定爲“舞者”。有一幅畫的畫
面上，三個舞者均作兩手搭肩、兩腿
半蹲、雙腳併攏的姿態，頭上似乎有
動物的角作裝飾；這或許是某種宗教
　　　　儀式的場面？除此之外，不帶
　　　血腥祭祀味道但也同樣充滿神
　　　秘氣氛的畫面也在內蒙陰山岩
　　　畫中出現，十分值得人們注
　　　意。有一幅圖中，起舞者“蒙
　　著獸皮之類的偽裝，扮作各種鳥獸，
模擬著動物的動作。這些舞人雖在一
處起舞，但動作、隊形並不劃一，缺
乏整體組織，可能更接近於早期原始
味道的自然狀態。”(孫景琛《中國舞蹈

史·先秦部分》)。其他的人形姿態，與南方的某些遠古岩畫形象遙相呼應，也有做兩臂平舉、手肘上揚、馬步蹲襠的形象，有的畫面則將這個基本姿態擴展到群體形象，並添加進動物，給我們很多的聯想。

傳說中的五帝時期，大約是從公元前2500多年到公元前2140年。由於年代太久遠了，我們現在已經無法看到那時的舞蹈，甚至連有關的出土文物都很少見到。不過，形象資料的缺憾在中國的一些神話傳說中得到了補充。

關於先祖的神話傳說，反映了人們對於先祖的崇拜心埋。其中有許多關於舞蹈的記錄，可以看作是整個華夏文明之原始舞蹈在典籍中的記錄。其中著名的有關於伏羲氏的《扶來》，讚頌神農氏的《扶犁》，黃帝時的《雲門大卷》以及防風氏之舞、葛天氏之舞等。

**《扶來》** 傳說中的伏羲與女媧一起創造了人類，所以受到歷代人們的景仰。《扶來》就是歌頌伏羲的樂舞。

伏羲，也叫做伏戲、包犧，又稱作犧皇、皇義。傳說中伏羲和自己的胞妹女媧通婚，生育後代，後來又被禁止。這實際上反映了人類從原始社會的族內婚

到族外婚的演變。傳說中的伏羲還是個多作發明的人。他的發明之一是八卦，用以記載和預測世事。伏羲之世，天下野獸很多。他發明了網繩的編織，因此可以用網來捕捉動物以供食用。人們用來歌頌他並在捕獵勞作中表達歡快之情感的樂舞，就是《扶來》。

《扶來》又稱《立本》或《立基》。也有人說樂舞歌詞部分叫《扶來》，整個樂舞名《荒樂》。這個樂舞的內容，講的就是伏羲氏發明結網，教會人們以網捕魚的事跡。當網結成的時候，大家為之歡欣鼓舞，甚至連美麗的鳳凰亦飛來慶賀，於是《扶來》之"扶"，實際上就是飛來之"鳳凰"。原始舞蹈的舉行總是載歌載舞的，雖然那時人們所唱的歌詞早已經失傳了，但是根據人們經常把歌中的襯詞或首句當做歌名的做法，猜測"扶來"即歌中的詞句，於是取名《扶來》。唐人元結寫

彩陶盆人面魚紋　新石器時代／據專家們考證，人面魚紋的形象是生殖崇拜的象徵，因爲在那時人類的眼中，魚是多產的代表，又在某種程度上和女陰同形，在人類自身的繁衍占有極爲重要地位的母系氏族社會，以魚作爲圖騰崇拜物，是再自然不過的事情。

滄源岩畫　新石器時代

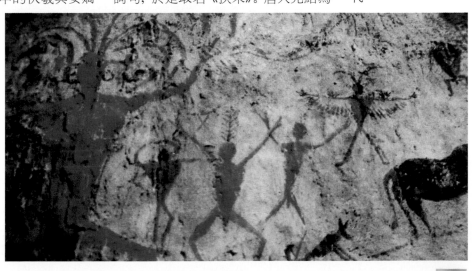

內蒙古陰山岩畫娛神
舞圖　新石器時代

內蒙古狼山岩畫中的
群舞場面　新石器時代

內蒙古陰山岩畫單人
舞圖　新石器時代

內蒙古陰山岩畫連臂
組舞圖　新石器時代

過《補樂歌》十首，其中提到紀念伏羲之樂舞名叫《網罟》：

　　吾人苦兮，水深深；
　　網罟設兮，水不深。
　　吾人苦兮，山幽幽；
　　網罟設兮，山不幽。

由於有了網罟，水也不深了，山也不再陰森幽冷，人們的勞動生活充滿了快樂，人們起舞紀念伏羲，以生動的方式說明了結網在漁獵生活中的價值。

實際上，狩獵的生活，在人類歷史上曾經占據了很長的一個時期，並且留下了很多的印跡。新疆皮山縣崑崙山口的岩畫上就留有許多狩獵圖，其中人形生動，頗似舞姿。人們在狩獵中得到的動物角、牙齒、骨頭或皮毛等，顯示了人類征服自然的能力，所以很自然地被用作裝飾，並被融合進帶有舞蹈意味的形象中。

**《扶犁》**　傳說中的炎帝，一作神農氏，也被稱作烈山氏、厲山氏。據說神農氏姓姜，生於今陝西岐山東面的姜水。相傳神農之世，人多而禽獸少，食物不足，疾病流行。神農氏發明了農具耒耜，即原始的犁，教民農耕，大大提高了農業生產的水平，減輕了人們勞動的強度。神農氏又遍嚐百草酸鹹，曾經一日遇到七十毒而不停止草藥的尋找，終於興盛了中草藥之學，被奉爲藥祖。神農的這些功績受到華夏民族的崇拜，傳說裏人們紀念神農的樂舞名字就叫《扶犁》。《路史·後紀》卷三記載了他的事跡：「(神農氏)栕土鼓以致敬於鬼神，……耕桑得利而究年受福，乃命刑天作《扶犁》之樂，制豐年之詠，以薦釐來，是曰

《下謀》。"

　　《扶犁》，或稱作《扶持》，又叫《下謀》。從以上記載看，這個樂舞與炎帝神農氏的敬鬼神活動聯繫在一起，同時又是專門爲了農業豐收而做的樂舞。這個樂舞的具體表演情形現在已經無法得知了。在傳說裏神農氏使用了一種叫作"土鼓"的樂器。它究竟何等樣子？在山西襄汾陶寺曾經出土一件標爲夏代的土鼓，看似一件日常用的陶製器皿，類似水罐。但是上下皆蒙皮，實際可用作"鼓"。它是否就是神農氏所用的土鼓，雖然目前還不可知，但是否可以給我們一點啓發呢？

　　據傳《扶犁》是神農氏的大臣刑天創造的。刑天是中國神話系統中大名鼎鼎的人物。他曾經與天帝爭神而被殺，死後不服，沒有了腦袋，就以乳爲目，以臍爲口，憤怒地手持干戚而舞。《山海經》記載了他的不屈精神和憤怒舞干戚的情形。晉人陶淵明詩曰："刑天舞干戚，猛志固常在。"當然，干戚之舞的動態當和《扶犁》有較大的區別。但是從有關刑天威武的說法裏，我們也許能夠想像《扶犁》也該有一番健武的氣勢吧。

　　《雲門》　神農時代結束之後，黃河流域有黃帝、堯、舜、禹等傳說人物出現，大約相當於新石器時代晚期。從人類社曾發展史角度看，大約是原始氏族公社從昌盛走向衰頹的時期。

　　傳說中的黃帝，是少典氏之子，又稱作縉雲氏、帝鴻氏、有熊氏。娶西陵氏之女嫘祖爲正妃，又以雲命名百官，鼓勵了多種發明和創造。如採首山之

連臂舞　新石器時代／連臂而舞幾乎是全人類早期舞蹈的共同特徵。廣東地區出土的這塊陶片上就有這樣的形象，似乎是在響應甘肅出土之舞蹈彩陶盤上的舞人動作。

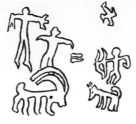

新疆皮山縣崑崙山口岩刻狩獵線描圖　新石器時代

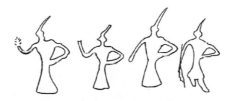

甘肅黑山岩畫屈臂造型線描圖　新石器時代

銅以製鼎，作舟以濟水路不通，嫘祖發明了蠶絲的編織，而史官倉頡則初創了書契，等等。黃帝由此繼炎帝神農氏之後被北方各部族尊爲天子。

　　由以上傳說可以看出，黃帝的時期幾乎是一個充滿了文明創造力的時期，是一個大發明的時期。在這一時期裏，我們首先必須提到的就是黃帝的《雲門》，也叫《雲門大卷》。《路史·後紀》卷五說："（黃帝）命大容作《承雲》之樂，是爲《雲門大卷》。……今日《咸池》。"

　　對於這個樂舞名稱的來歷，舞蹈

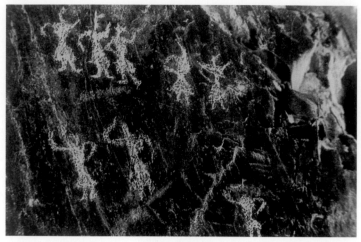

新疆皮山縣崑崙山口
岩畫　新石器時代

史學家孫景琛認爲：《承雲》之名，可能是由於製作這個樂舞的目的原是爲祭祀雲圖騰而來的。傳説黄帝即位時，天上瑞雲呈祥，便以雲紀。作樂祀雲，也就是一種圖騰崇拜的儀式。《承雲》的"承"字可以解作獻奉的意思，也可以解作承受（瑞雲之福佑）的意思。綜合起來看，《雲門》原來也是黄帝部落的一種圖騰舞蹈。

關於這個樂舞的另一個名字《咸池》的由來，大概是和古人的星宿觀念緊密相關。古人認爲，"咸池"也就是天上西宫星之名。它主管人間的五穀。如果咸池明亮，這一年的莊稼將獲豐收；如果晦暗不明，人間就會顆粒無收。所以人們恭敬地向咸池朝拜，祈求豐産。明白了這一點，也就明白了爲什麽黄帝的祭祀樂舞都和雲圖騰相關，在農業科學尚不發達的黄帝時期，人們的糧食豐收與"天老爺"的旱澇有著直接的、内在的聯繫。

《雲門》作爲樂舞的舉行，在當時該是一件極其隆重的儀式化行爲。它從雲圖騰崇拜到後來的祭祀黄帝，一直是嚴肅的大事件。《莊子·天運》中曾經記載了《咸池》（即《雲門》）的具體表演過程和它强大的藝術感染力。文中記載説，有一次黄帝在洞庭之畔舉行《咸池》的演出。有一個叫北門成的人看了，先是覺得非常害怕，繼而覺得渾身懈怠，又覺得心神不寧，恍惚不安，很不自在。看過表演之後，他就去向黄帝詢問其中的緣由。黄帝首先肯定了他的感覺，並解釋了自己的樂舞：一開始就是驚之以雷霆，表現天地萬物周而復始、無始無終、循環往復的規律，表現出宇宙無頭無尾之狀態和相比之下生命的短暫。所以它讓人看過之後感到心神不寧。接著，樂舞表現的是世間萬物的規律運行，陰陽相濟，剛柔調和，所以它又讓觀者感到安心和舒暢以致懈怠。最後，樂舞表現的是或生或死、無聲無形的境界，所以又讓人感到迷惑不解。一個人，如果能夠在開始的時候感到害怕，對於災害有所警覺；繼而透過懈怠而懂得逃避；最後在迷惑中認清自己的本性應該是返樸歸真。

從以上《莊子》的記載中看《咸池》，它好像和雲圖騰崇拜之樂舞没什麽關係，而是充滿了老莊哲學的味道，其中難免有莊子借題發揮之處。但是莊子所形容的《咸池》（即《雲門》）所具有的"始聞之懼""復聞之怠""卒聞之惑"的特點，倒是和原始祭祀舞蹈的宗教特徵十分吻合，我們從中可以領悟一些原始祭祀儀式的神秘力量。

**《六莖》《承雲》**　高陽氏顓頊，在傳説裏是伏羲氏的後裔，也有説他是黄帝的孫子。顓頊所作的樂舞，就叫《六莖》（有時又稱《五莖》）。其具體表演情形後人記載極少，今人難以

考證。

傳說中的顓頊是個愛好音樂又很聰明的人，他作樂舞以"調陰陽，享上帝"，而且能夠觸景生情地發現樂舞的素材。一次，顓頊聽見天上的風聲很悦耳動聽，就讓他的臣子"飛龍"創作了名叫"承雲"的樂舞。我們在上文已經説過，《承雲》本是黃帝的樂舞《雲門》的別名。在有關顓頊的故事裏，我們又看到了《承雲》的名字，這看上去有些混亂。其實，傳説中正是顓頊繼黃帝之後成爲部落聯盟的首領。伏羲是以龍命官的開拓者，黃帝是以雲爲圖騰的創造者，傳説中的顓頊與他們都有血緣關係，這恰恰反映了古代氏族部落間文化的互相影響、繼承、轉化的歷史事實。有意思的是，傳説中記載了顓頊時期的《承雲》是由一種叫"鱓"的動物表演的。"鱓"，據考證就是"鼉"，也就是龍生九子之一的"豬婆龍"。具體的表演動作是仰天躺在地上，用自己的尾巴敲著肚皮而舞，並伴以歌唱。這一點，和《雲門》的演出情形大相逕庭，或許是時間的流逝或部落聯盟之後文化演變而造成了表演的巨大變化吧。

《九招》　帝嚳，號高辛氏，傳説爲黃帝的曾孫。他是一個有所作爲的統治者，曾經興修過"水利工程"而留下治民的好名聲。樂舞名叫《九招》，但是具體的記載簡直就是鳳毛麟角。卜辭中記載帝嚳是殷商人的高祖。《呂氏春秋·仲夏紀·古樂》載："帝嚳命咸黑作爲聲歌《九招》《六列》《六英》，有倕作爲鼙鼓、鐘、磬、吹苓、管、塤、篪、鼗、椎鐘。帝嚳乃令人抃，或鼓鼙擊鐘磬，吹苓展管

篪，因令鳳鳥天翟舞之。"從這則記載看，帝嚳的樂舞是非常好看和好聽的，可謂鐘磬齊鳴，神采奕奕。以上傳説裏是帝嚳命令自己的臣子咸黑創作了《九招》《六列》《六英》等樂舞；又命人做了鼓、鐘、磬、苓、管、椎鐘等樂器。據説當《九招》表演時，衆樂齊鳴，民衆觀舞的情緒高漲，此時甚至連鳳凰也會合着節拍起舞。這似乎在《竹書紀年》中也得到了進一步的證實："帝嚳高辛氏……代高陽氏王天下，使鼓人拊鞞鼓、擊鐘磬，鳳凰鼓翼而舞。"此樂舞的特點是神鳥"鳳凰"的加入，使這一歌頌天帝和祖先功德的樂舞變得神秘、神聖和光彩。

《廣樂》　前面提到的傳説之舞，或多或少都有著血緣繼承的關係。但是，傳説中與神農氏同時的還有一個在舞蹈方面多有創造的部落，叫做"葛天氏"。他們的歌舞有兩種表演形式，一是三人手拿牛尾，腳踏舞步，邊歌邊舞。另外一個是由八個青年人牽著一頭牛，手執牛尾，扣擊牛角，踏足歌舞。歌詞共八段。《呂氏春秋·仲夏紀·古樂》載："昔葛天氏之樂，三人操牛尾，投足以歌八闋：一曰載民，二曰玄鳥，三曰遂草木，四曰奮五穀，五曰敬天

永登樂山坪陶鼓　新石器時代／這是一件原始社會晚期的打擊樂器，用紅陶土製成，原爲喇叭口處蒙獸皮而作鼓聲。

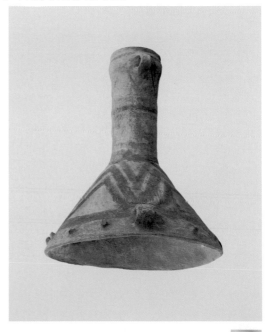

玉猪龍　新石器時代／内蒙古巴林右旗出土的一件帶有紅山文化鮮明特徵的玉猪龍，線條生動，似乎是尚在胎中的嬰兒，又與傳説中猪龍婆躺身以尾敲肚皮而舞的記載有某種形態結構上的吻合，或許可以給我們一些啓發。

湖北五峰花橋頭磬　商／這一件商代的磬，用石片精心打磨而成，距今久遠，但仍訴説著古代樂舞的神聖。

常，六曰達帝功，七曰依地德，八曰總萬物之極。"從字面上看，這是真實記錄了原始舞蹈具體表演情形的珍貴文字。《路史·前紀》卷七："（葛天氏）其及樂也，八士捉犝，投足操尾扣角亂之而歌八終，塊柎瓦缶，武噪從之，是謂《廣樂》。"

**《大章》**　從原始社會到奴隸社會之間，有一個過渡時期，即傳説中從黃帝到堯、舜、禹的時期。傳説中關於堯、舜、禹的"禪讓制"，在後世傳爲美談。這是在部落聯盟內推舉首領的一種選舉制度。從傳説內容看，當時也有樂舞活動。其中堯的樂舞叫《大章》。

堯是我國古代實行"禪讓制"時一個部落聯盟首領。因爲他曾經是陶唐氏的首領，所以歷史上又叫他唐堯。孫景琛所著《中國舞蹈史·先秦部分》中記載："據説他仁德如天，智慧若神，百姓依附他就像依附太陽、仰望雲彩一樣，是曾經爲部落發展作出過一定貢獻的人物。相傳，堯的樂舞叫《大

章》，內容是頌堯之德大明於天下的。這個樂舞的創作者是堯的臣子質，質在創作的時候，模仿著山林溪谷間的聲音用了曲，以陶鼓、石磬等樂器伴奏。另外又有一老年的盲藝人拿原來的五弦瑟增加成十五弦，就這樣演奏起來，於是百獸都跳起舞來了。帝堯就拿這個樂舞來祭祀上帝。"

傳説中的百獸之舞，當然不是真的有野獸加入了人類的樂舞行列，而是人扮作獸形舞蹈，它是原始圖騰崇拜之舞的標誌。

關於《大章》，還有另外一種傳説：此樂舞也叫《大咸》，孫景琛認爲："因爲它是增修黃帝之樂《咸池》而成的。不用增修部分的，就仍名《大章》。看來，這個樂舞大概原來比較粗糙些，於是吸收《咸池》來增修了一下。增修後，十五弦的瑟又增爲二十三弦，舞蹈部分也改用《咸池》之舞，而不再是百獸舞了。這個傳説似乎暗示著原始舞蹈到這一時期已有了繼承、發展的關係了。這一現象在原始舞蹈的發展里程上來説，應該説是一個重大的進步標誌。"

《大章》是歌頌堯的樂舞。在傳

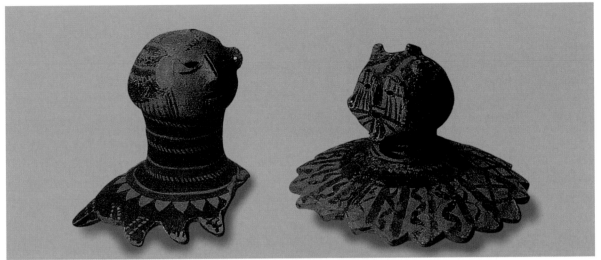

説裏，堯的時期還出現了另外一種民間自娛性的、帶有遊戲性質的活動，叫做"擊壤"，並且有這樣一則傳説：那是在堯執政的時候。有一天，一個過路人看見很多老頭在街上玩"擊壤"。他不禁感嘆堯治理國家的功績。誰知老人們聽了很不以爲然，就唱著歌回答道："太陽一出我下地，太陽落山我休息；喝水自掘井，吃飯自耕耘。帝德和我啥相干？"據説玩這"擊壤"的時候，人們要頓足、擊土而作歌。史學家們認爲，這是一條重要的舞蹈史消息，它暗示著原始歌舞，此時已經從單純的樂舞紀功、歌頌先祖的狀態裏產生了某種分化，即此時已經開始有了表現地位較低下者之思想感情和生活狀態的遊戲性樂舞。

《簫韶》 傳説中帝堯暮年時，傳位給了舜。舜曾經是有虞氏的首領，由此史稱虞舜。記載中的舜姓姚，是顓頊的第七世孫。

舜是中國歷史上頗有建樹的首領，而他的樂舞《簫韶》是中國古代非常著名的樂舞。《簫韶》簡稱《韶》，又叫《九韶》《韶簫》《韶虞》《九辨》《九代》，等

等。韶有時又寫作招、磬。

關於這個樂舞的具體表演情形，《竹書紀年》卷上説："帝舜有虞氏，元年己未帝即位，居冀。作《大韶》之樂。"《史記·夏本紀》載："舜德大明，於是夔行樂，祖考至，群後相讓，鳥獸翔舞，簫韶九成，鳳凰來儀，百獸率舞。"這裏所描寫的《簫韶》之樂舞，陣容十分可觀，"百獸"當爲各部落尊奉著自己崇拜的圖騰形象，或許是親身裝扮，又或是高舉神獸之型，載歌載舞。

《簫韶》有許多名稱。用如此多的名字來稱呼一個樂舞，在中國舞蹈史上是不多見的。究其原因，後人的解釋也很多。一種説法是古人用"九"字，有時和"大"字用意相同，因此《九韶》和《大韶》是同名的樂舞。另外的説法是"九"字代表了演出時的段落數目，《尚書·益稷》中所説的"《簫韶》九成，鳳凰來儀"的"九成"正是這個意思。

《簫韶》的"簫"字，也許是一種舞竿的名字，所以有舞蹈史學家認爲《大韶》有可能因跳舞時舞者需執此竿而舞，人們於是將該舞重新起

**虎斑紋陶片 新石器時代**／在"百獸率舞"的時代，懷著圖騰崇拜之心而裝扮起舞，是很神聖的事情。從這兩件甘肅出土的陶片上，人們可以找到圖騰崇拜的證明。

新疆呼圖壁岩刻

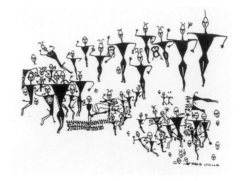

新疆呼圖壁岩刻

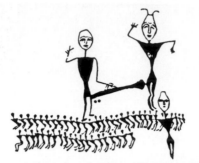

新疆呼圖壁男女同體岩畫

名，叫做"箭韶"。古代舞蹈史上此種因舞蹈道具而得名的情況，是經常出現的。《大韶》的另外一個名字是《韶虞》。這大概是因為舜曾經是有虞氏的首領，部落的印記打在了樂舞的名稱上，當然也有可能暗示著這個樂舞和"有虞族"的某種傳衍之舞有關。

以上這些名字，都是指整個樂舞的通稱，而《大韶》還有一些異名，梳理它們的來由和含義，也能幫助我們了解這一樂舞的情況。比如，《九辨》和《九代》，似乎就和《大韶》有特殊的關係。屈原《離騷》説："奏《九歌》而舞《韶》兮"，説明《九歌》是《大韶》的音樂。另外，如果我

們把《山海經》上的一段神話拿來作一對照，還能發現與《九歌》對應的還有《九辨》。那神話説：夏啟（禹的兒子）到天上去做客，把《九歌》和《九辨》偷了下來，於是開始在大穆之野演出了《九韶》。可見，《九歌》和《九辨》一起構成了《九韶》，《九辨》則該是演出中舞蹈部分的專名。《山海經》在《海外西經》中又把同一傳説寫作"大樂之野，夏後啟於此舞《九代》"。《九代》大概就是《九辨》。

傳説這個樂舞的創作者是一隻脚的怪獸，內容是歌頌舜帝之德能繼承堯帝的意思。演出形式是"擊石拊石"，是"鳳凰來儀，百獸率舞"，原始舞蹈的單純、神秘、圖騰崇拜性質和野性的力量，由此可見一斑。甘肅省曾經出土過"虎頭座像"和"虎紋

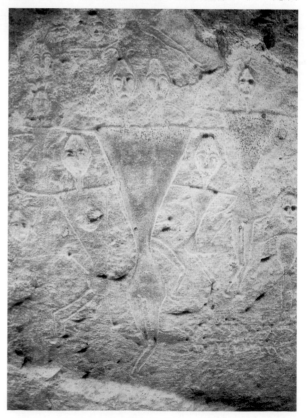

人像"的彩陶片，其中一個顯然是人形所扮裝，精彩地説明了動物圖騰崇拜與人形扮裝之間的深刻聯繫。

將樂舞看作是很好的教育手段，在中國有很長的歷史，傳説中的虞舜就是如此。他命令自己的典樂官"夔"把部落貴族的子弟們教育成"既正直又温順，既寬厚又嚴肅；剛強而不殘暴，簡慢而不驕傲；既有文學修養，能詩歌發言致意，又有音樂修養，能諧調八音、致人神以和的人"（參見孫景琛《中國舞蹈史》）。也許就是這個原因，這個樂舞才一直流傳到春秋時期，被孔子所稱讚。

在《中國舞蹈史·先秦部分》中，記載了關於舜帝時代舞蹈的其他情況："舜的時候，傳説也已有了《干戚舞》。《干戚舞》屬於後世所説的武舞，是部落間戰爭生活的反映。舜執政的時候，有苗族不服領導，禹就想帶兵去討伐。舜説：'不行，領導人的德行不能感化他們而要以武力去壓服，這是不合大道的。'"於是就"修教三年，執干戚舞'，這樣一來，有苗族果然就服了。這個傳説盛行於先秦，用以宣傳'以德服人'的道理；但這顯然是後世儒家的附會，傳説內容所揭示的卻正好相反，所謂：'修教三年，執干戚

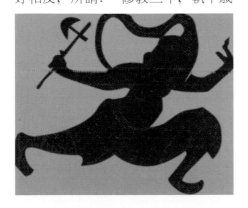

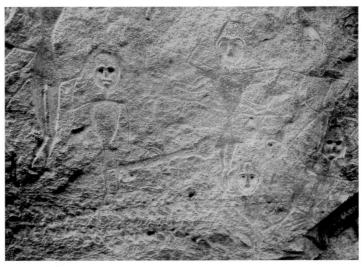

新疆呼圖壁裸體岩畫

舞'，實際上就是一種軍事訓練，目的在於提高士兵的戰鬥能力。"

以上關於原始舞蹈的傳説，雖然因爲年代的久遠而有許許多多的模糊和難以辨認的地方，但是僅從傳説的奇異和形象的特異來看，也是可以用"精彩"二字來形容了。毫無疑問的是，原始舞蹈與人類的生命過程是緊緊聯繫在一起的。新疆康家地區呼圖壁岩畫上有原始生殖崇拜的巨幅刻劃，十分驚人地記錄了人們對於生命繁衍的神秘感和崇拜。其中有誇張的男性生殖器，有暗示交合的男女對位圖。對於舞蹈史來説，最有意義的是有一處表達男女性交的刻劃圖下方，正有兩隊舞者在連臂而舞。舞者們似乎在挺胸撅臀，踏地繞行，恰如聞一多先生所説，這樣的舞蹈在本質上是"以綜合性的形態動員生命"，"以律動性的本質表現生命"，"以實用性的意義強調生命"，"以社會性的功能保障生命"，舞蹈是對"生命情調最直接、最實質、最強烈、最尖鋭、最單純而又最充足的表現"（《聞一多全集》第一卷）。

戚舞　漢／由於年代久遠，《干戚舞》的樂舞形象已經難尋足跡。河南南陽出土的漢代畫像石上有《戚舞》姿態，或許可以作爲一個參考。

# 夏商傳説

原始社會生產力的提高，終於促成了生產資料私有制的形成。財富的增長，使得社會出現了階級分化，原始公社過渡到奴隸社會成爲歷史的必然。奴隸制最終代替了氏族制，誕生了我國第一個奴隸制國家——夏王朝。

甲骨文 "舞" 字

夏的統治中心在今河南西部和山西南部，地處今河南、河北、山東三省交界的地方，影響面涉及湖北、河北等黃河南北和長江流域。

商湯滅夏，開啓了一個全新的朝代——商。商代是夏之後的引人注目的王朝，創造了燦爛的青銅文化，爲中華文明的大發展奠定了堅實的基礎。商朝統治的範圍遼闊，在今天的河南安陽殷墟、遼寧喀左、內蒙古什克騰、湖南寧鄉、江西、

河南安陽婦好墓裸體兩面玉人　商

山東海陽、陝西城固、四川彭山等地，都有相當多的商朝遺跡和遺物發現。

夏、商的舞蹈與其社會的總體發展水平緊密相連。社會分工的明確，既提高了物質生活的水平，也促使樂舞奴隸大量出現，並開始形成了娛人和娛神同一的表演行爲。以樂舞爲生的奴隸將舞蹈的表現範圍和技巧提高到一個新的水平線。

從內容上看，儘管一些樂舞被用在了政治鬥爭上，或另一部分樂舞則帶著色情意味，但是有一些樂舞尚保留著先民們淳樸的生活風氣。

夏代的樂舞形象出土很少。到了商代，由於甲骨文的記錄，我們已經能夠清晰地辨認出 "舞" 字。河南安陽殷墟婦好墓中出土過一件裸體兩面玉人，通體圓潤，鏤刻紋理清晰，神態自然。商人的圖騰形象是大鳥，認爲太陽即是一隻飛鳥。河南安陽殷墟婦好墓中出土的另外一件玉鳳，雖然所刻羽毛之紋尚嫌簡單，但是整個造型卻質樸而生動，如彎弓射月，正待飛翔。這一圖像，能夠使人大概地捕捉到一點當時舞蹈動

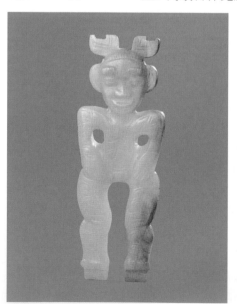
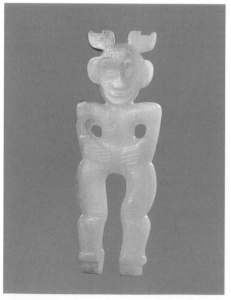

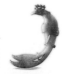

態，並體會到所謂"鳳凰來儀"的莊重和典雅。

在夏、商的樂舞中，有一些被人們明確地記錄下來。

《夏龠》 傳說中歌頌夏禹的紀功性樂舞。

傳說中禹是黃帝玄孫。在堯之時，天下洪水滔天，舜帝舉薦大禹治水。禹勞心盡力十三年，三過家門而不入。

歌頌大禹的樂舞《夏龠》又叫《大夏》。《夏龠》的名稱源自表演時的道具，舞時手裏拿著"龠"，一種樣子像簫的古代樂器。其具體演奏方法和動作表演形式今天已經無可考訂。但是《夏龠》由此得名。相傳這個樂舞由皋陶創作。《呂氏春秋·仲夏紀·古樂》中是這樣記載的："禹立，勤勞天下，日夜不懈，通大川，決壅塞，鑿龍門，降通漻水以導河，疏三江五湖，注之東海，以利黔首，於是命皋陶作《夏龠》九成，以昭其功。"

防風氏"三人樂舞" 古時稱作越即現在的浙江一帶，一直到近代還流傳一種祭祀防風氏的古老儀式。傳說裏，防風氏曾經是大禹的部下，是和禹同時代的一個部落首領。據梁人任昉在《述異記》中說："昔禹會塗山，執玉帛者萬國。防風氏後至，禹誅之。其長三丈，其頭骨專車。今南中民有姓防風氏，即其後也，皆長大。越俗祭防風神，奏防風古樂，截竹長三尺，吹之如嗥，三人披髮而舞。"這段話記述了禹在塗山（今安徽蚌埠市西，一說是在今浙江會稽山）召集各部落首領開會，商討和共工氏作戰之事。防風氏因遲到而被禹誅殺在塗山腳下。

這防風氏也許是個有功於本部落的英雄吧，所以他的後人就立下一個風俗：每當他的祭期，要奏防風氏的音樂，那是類似狼嗥似的聲音，用長三尺的竹筒吹奏發出。更重要的是，在這頗有些陰森恐怖的"樂聲"裏，必有三個披散著頭髮的人合著樂起舞。

這一習俗的傳續，證實了不僅像黃帝這樣的先祖享受到人們的樂舞祭祀，即使是一個部落的首領防風氏也可以享受樂舞祭祀。這說明從夏商時候起，中國祭祀性樂舞已經和某一個部落的文化傳統結合在一起了。它是特定時期文化的一種表徵。

《九韶》 禹之後，夏啓繼承了天子之位。啓是禹和塗山氏之女的兒子，據說禹在將走完人生之路的時候，把天子之位傳給了益。啓在禹死後殺死了益而奪得了王位。中國古代社會中傳爲美談的禪讓由此終結，選舉性的朝代更替變爲王朝的世襲制度。有一些歷史學家認爲，中國的奴隸制度就是從此開始。

我們在上文中已經說過，《九韶》原來是舜帝的紀功樂舞。但是，在傳說中這個樂舞又是夏啓創造的：

那是在夏啓即位幾年以後。有一天他到天上去做客，天帝便用天宮樂舞招待他。夏啓非常喜歡這個樂舞，便把它偷偷帶回人間來享用，並在大樂之野（或說天穆之野）舉行了這個樂舞盛大的首次演出。他乘坐著裝飾奇異的車子，車上張著三層的雲蓋，

**山西襄汾陶寺土鼓**

夏／這件夏代的土鼓，在造型、裝飾、花紋等方面均比新石器時代陶鼓有明顯變化，表達著樂舞藝術的某種進化。

左手拿著羽儀，右手握著玉環，打扮得整整齊齊，興高采烈地指揮和欣賞著這一場精彩的演出。(孫景琛《中國舞蹈史·先秦部分》)

關於爲什麼祭祀舜帝的《九韶》又成爲夏啓的樂舞，孫景琛認爲，這標誌著舞蹈發展史上的這樣一個過程："隨著奴隸制度的形成，專門供人娛樂欣賞的舞蹈也出現了"。其歷史的原因是，"當原始人的宗教思想開始萌芽的時候，舞蹈這種'神秘'的鼓舞力量便和原始宗教結合起來，成爲娛神的、溝通神人的主要手段。娛神的舞蹈也是一種表演性舞蹈，但它的對象主要是神而不是人。在娛神舞蹈形成的時候，已經出現了以溝通神人爲專職的巫，他們由於宗教職務的需要，對原始舞蹈進行了整理加工。這對原始舞蹈的發展來説，是一種提高，提高之後，表演成分加強了，於是'神'愛看，人更愛看。《九韶》大概就在這樣的發展過程中，到啓的時代已經是相當完善的一個舞蹈了。但在過去'傳賢'的時代，即使喜歡，也只能在祭神時借光欣賞一下，是沒有人敢冒天下之大不韙，直接用這種'神聖'的東西供自己享樂的。

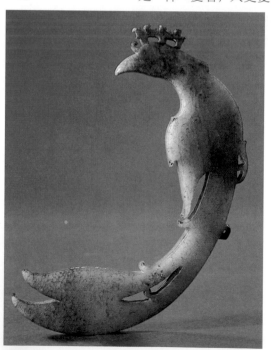

河南安陽婦好墓玉鳳
商

到了啓的時代就不同了，實行了'世襲'制，生產力的發展，對奴隸的殘酷剝削，使統治者的生活水平已有相當的提高，對享樂也就產生了更多的要求。於是便公開把娛神的《九韶》拿來供自己享樂。舞蹈活動從此打上了階級烙印，這也是舞蹈發展史的必經階段。"因此，夏啓的時代不僅在中國社會制度的轉變上是一個重要的分水嶺，在中國古代樂舞的性質上也是一個極爲重要的轉變關口。"在啓以前，有關原始舞蹈的傳説中只有慶功、祭祀用舞的記載，而沒有用舞享樂的記載，這個現象反映了歷史的真實。自啓以下，情況就不同了。傳説中，啓是一個愛好聲色、耽於享樂的統治者"，他"淫溢康樂，狂飲奢食，豪華地作樂興舞"，正是中國古代樂舞在整個社會制度轉變之後所發生的十分自然也是非常醒目的大變化。

《女樂》　傳説中的夏啓是很喜歡女性樂舞享受的，他曾經在大穆之野舉行盛大的樂舞表演會，演奏《九歌》，會上有"萬舞翼翼，章聞於天"。根據目前的史料，中國古代樂舞從紀功性質向享樂的轉變，大約就是從夏啓開始的。也就是説，夏啓已經把樂舞的聲色享受當作自己的一種生活方式了。《墨子·非樂》是一篇有名的反對奢侈淫溢之風的文章。其中就曾經拿夏啓開刀："啓乃淫溢康樂，野于飲食，將將銘銘莧磬以力，湛濁于酒，渝食于野，萬舞翼翼，章聞于天，天用弗式。故上者天鬼弗戒，下者萬民弗利。"墨子是從人類社會發展的利弊角度看待夏啓的樂舞，認爲他的淫溢是上不利天，下不利民。

嚴格地說，夏代的"女樂"不是一個舞種，而是泛指女性奴隸中的善於歌舞者及其表演。甚至在文獻資料中，"女樂"之詞在夏代還未出現。這一稱謂最初見於《左傳·襄公十一年》，"鄭人賄晉侯……女樂二八"，說的就是春秋時期鄭國有人向晉侯奉獻了"女樂"十六人。然而，"女樂"並不是從春秋時期才出現的。《管子·輕重甲》載："昔者桀之時，女樂三萬人，晨譟於端門，樂聞於三衢。"從這條記載中可以看出夏桀時女樂的陣容已經相當龐大，特別是針對當時生產力尚不發達的情況而言，這"三萬"女樂所製造的"樂音"已經能夠傳遍宮廷內外的大街小巷。由此可見女樂在夏桀之時已經發展到可觀的程度。夏桀，歷史上一個有名的不務政德、荒淫暴戾的帝王。他爲所寵愛的女人妹喜建造了"瓊宮瑤臺"，在其中歌舞作樂。他命人作"肉山酒池"，讓三千人一鼓作氣的暴飲暴食。

對於"女樂"，特別是夏桀時期的女樂，後人曾有很尖銳的批評。《鹽鐵論·力耕》就認爲："昔桀女樂充宮室，文綉衣裳。故伊尹高逝遊薄，而女樂終廢其國。"

**《奇偉之戲》** 夏桀不但是一個喜歡龐大表演陣容的帝王，"以鉅爲美，以衆爲觀"，還是個有特殊癖好的人。《路史·後紀》卷十二說："帝履癸是爲桀，……廣優猱，戲奇偉，作東歌而操北里。"這裏的"奇偉"之戲，究竟爲何種表演，目前還未見具體的材料，但是"奇偉"二字已經透露出一些信息。《列女傳》中記載："夏桀既棄禮儀，求倡優侏儒，爲奇偉之戲。"

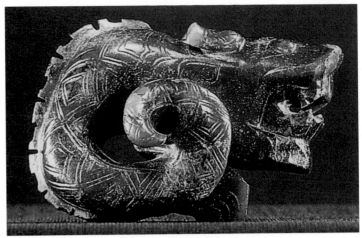

河南婦好墓玉龍雕刻
商

陳暘《樂書》中也說："(桀)既棄禮儀，淫於婦人，求四方美人積之後宮，俳優侏儒而爲奇偉之戲者，取之於房，造爛熳之樂。"從以上材料來看，這"奇偉"之戲與那些身材特殊的侏儒有關。雜技史學家認爲，這裏也可能包含某種早期雜技的因素。由於夏代樂舞中有了很多的娛樂成分，夏桀以及他周圍的首領們以奇形怪狀的演員和怪里怪氣的動作來求取刺激，甚至在其中內含某些戲謔和色情的成分，當是可能的。

**《濩》** 商代著名的樂舞。

傳說中的夏桀因爲荒淫無道而遭到人民的痛恨。商族第六代首領成湯以伊尹等人爲輔佐之臣，開始了討伐夏桀的歷史行動。在出征之前，作《湯誓》，號召臣民"致天之罰"，遂一舉滅夏。

商代是我國社會生產力大發展的時代，又是一個巫術思想盛行的時代。二者結合，產生了青銅時代的審美趣味和價值。商代不僅有婦好墓中那樣精美絕倫的玉龍雕刻，更有因青銅冶煉技術高速提升而形成的青銅樂器。如湖南寧鄉老糧倉出土的一件象

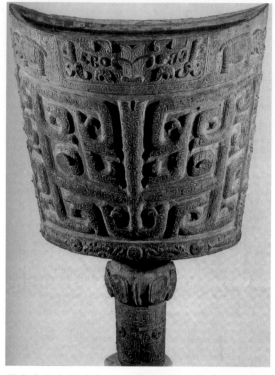

湖南寧鄉老糧倉象文
鐃　商

甲骨文中對祈雨的記
載　商

文鐃，其鑄造鏤刻技術之高，令人嘆爲觀止。我們必須明白的是商代之禮儀祭祀活動一般來説是用樂舞和念白等綜合的方式進行的。樂器之美，也從一個側面説明了樂舞活動的重要。

求雨祭祀活動，在商代是極爲重要的禮儀。商湯伐紂獲得成功之後，遇到了連續五年的大旱，莊稼顆粒無收。於是，成湯"乘素車、白馬"，穿著布衣，用白茅纏身，到"桑林"之地舉行求雨的儀式。結果天降大雨，當年就得到了豐收。《古今圖書集成·樂律典》中的《通鑒大紀》告訴我們:成湯以自己的親身作爲祈禱的牲物，"禱於桑林之社，天油然作雲，沛然下雨，歲則大熟，天下歡洽，歲作桑林，名曰大濩"。這種樂舞儀式，即商代的"濩"。河南安陽出土的一片殷墟甲骨文中就有關於祈雨的記載。

商湯的這次求雨活動，在當時的影響該是很大的，對後代的影響也是深遠的。以致在商代《濩》已經成爲祭祀祖先的一種樂舞了。大概也正是它的祭祖性質，所以後人在《韓詩外傳》中追述它的表演風格時説:"湯作

《濩》，聞其宮聲使人温良而寬大，聞其商聲使人方廉而好義，聞其角聲使人惻隱而愛仁，聞其徵聲使人樂養而好施，聞其羽聲使人恭敬而好禮。"當然，後人在此已經加入了很濃厚的儒家樂舞觀念，也許並非商代舉行"濩"時的真正樣式，但古人對於"濩"的整體把握還是頗有道理的。

由於求雨性的"濩"是在名叫"桑林"的地方舉行的，所以有人認爲《濩》和《桑林》之舞是同一個樂舞。王克芬認爲:"桑林是殷人舉行祭祀活動的地方。所以殷人的成湯祭祀樂舞叫《桑林》。成湯以自身作犧牲求雨的地方也在桑林，求得大雨，解救萬民，因而作《大濩》歌頌成湯。湯死後，《大濩》用於祭祀，成了殷人最具代表性的祭祀樂舞，並可能吸收了成湯祭祀舞《桑林》的某些因素。"《莊子·養生主》中記載了"庖丁爲文惠君解牛"的故事，曾經形容那解牛者的刀法嫻熟，甚至給人欣賞音樂的感覺，説是"合於桑林之舞"。

《占卜之舞》　在甲骨文中，記錄求雨的活動非常多。這既是商代的農業生產已經有了較高水準的結果，又是商人盛行巫術的結果。商代舉行祭祀活動時，多用面具，以至在各種青銅器面具中都留下了造型奇異、紋路

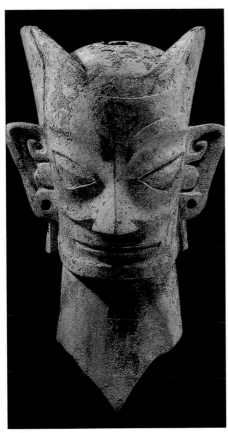

庚寅卜，甲午隸舞，雨？

這幾句話記錄的占卜活動，求問哪一天作《隸舞》才能有雨。

王克芬、蘇祖謙合著的《中國舞蹈史》中認爲：甲骨文中已經有十五人在田中勞作，而同時出現龍之形象的記錄，如果作一些聯想的話，很容易使人想到集體的龍舞形式；而"商代作土龍以求雨的習俗已較盛行"。

以上的商代卜辭，音節很短促，念起來一定可以有力和堅定。在占卜活動中，商人多用鼓來加強節奏的表現力。湖北崇陽地區出土的一件青銅之鼓，造型敦厚而不失線條的流暢，在其旁邊表演的樂舞，又該是什麼樣呢？

**《北里之舞》**　這是殷商末代的著名樂舞。傳說商紂王與夏桀有許多相似之處，在荒於聲色享樂方面，更是有過之而無不及。《尚書·泰誓下》記載："今商王……作奇技淫巧，以悅婦人。"其實，自商湯死後，殷商社會似乎就一直在繁榮和動蕩中推進。經過了盤庚的中興和武丁的平定四方，殷商達到了極盛時期，然後轉向衰

青銅面具　四川廣漢
三星堆　商

獰厲的印記。如四川廣漢三星堆祭祀坑中出土的面具，雖然尚不能得知其爲何種祭祀活動所用，也不知戴面具者的舞動是何種方式，但是僅面具自身之造型精美和想像奇特，就已經非常的吸引人。

在甲骨文中，記錄了很多商代的占卜活動，其中有一些很明確地與舞蹈有關。除去《濩》之外，還有《隸舞》《奏舞》《羽舞》《雩舞》《龍舞》。

《隸舞》，又叫《隸》，據說是由於這種舞蹈要作盤旋的動作而得名。《隸舞》在卜辭記載中，最多的是用於求雨。《殷墟文字甲編》3069條記載：

庚寅卜，辛卯隸舞，雨？

□，壬辰隸舞，雨？

庚寅卜，癸巳隸舞，雨？

青銅面具　四川廣漢
三星堆　商

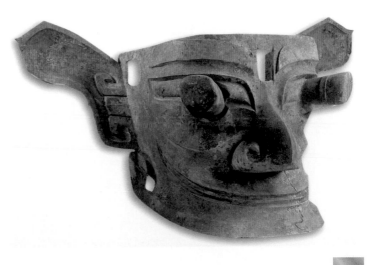

**山東益都蘇埠屯商代紋鉞** 商／商代頻繁的戰爭促進了青銅兵器的進步。這件紋飾精美的兵器上，有人面形象，在方圓對比的線條裏，我們幾乎可以讀出商人樂舞的某種韻味來。

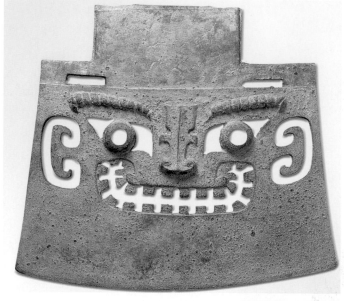

**湖北崇陽饕餮紋銅鼓** 商／此件銅鼓鼓身上有精美的單層雲雷紋，並模仿蒙皮木鼓而加誌了鼓面邊緣處的乳釘，可見用心之深，尊禮之重。

頰。此時，周作爲殷商西方的方國，已經露出強大的氣象。周與商之間已經多有交鋒。到了商紂王時，雙方的爭奪已經到了關鍵時刻。然而，紂王自恃過人的“本領”，終日沉溺於酒色中。所謂“北里之舞”就是紂王時代的產物。《史記·殷本紀》中這樣記載道：“帝紂資辨捷疾，聞見甚敏；材力過人，手格猛獸；知足以距諫，言足以飾非；矜人臣以能，高天下以聲，以爲皆出己之下。”這一段話，把一個“天子”的自命不凡描寫得清清楚楚，紂王當然不把周人放在眼裏。他“好酒淫樂，嬖於婦人。愛妲己，妲己之言是從。於是使師涓作新淫聲，北里之舞，靡靡之樂”。爲了能夠滿足自己和他所寵愛

的妲己的慾望，紂王建造了“鹿臺”，傳説占有三里的地面，有千尺的高度！紂王“厚賦税以實鹿臺之錢，而盈鉅橋之粟。益收狗馬奇物，充仞宮室”；更加令人震驚的是紂王開創了荒淫樂舞的前兆。他曾經“大聚樂戲於沙丘，以酒爲池，懸肉爲林，使男女倮相逐其間，爲長夜之飲”。從《史記》中的記載看，這“北里之舞”也許並不是一個確定的舞種，而是一種淫蕩樂舞的總稱。

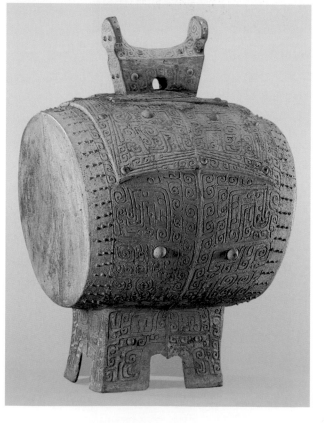

# 第二章

# 制 禮 作 樂 的 創 造
## ——兩周樂舞

## 禮樂森隆

商朝的覆滅，源自一個因果的惡性循環：統治者追求荒淫生活，極盡搜括和剝削之能事，激起人民的反抗。爲了鎮壓，又採用"炮烙"之重刑，更激化了社會矛盾。到了商紂王時，雖然衆叛親離，他却依然沉湎於酒池肉林之間。周武王發起伐紂之戰，雙方決戰於牧野。據説，武王之軍氣勢壯大，前歌後舞，鬥志昂揚。在戰鬥中商紂大敗而逃，在鹿臺自焚而死。

西周王朝是我國歷史上占有非常重要地位的一個朝代。周人的祖先，原本是居住和活動於大河西部的部族，所以又被稱爲來自西方的部族。其文化逐漸興盛，到了周武王殲滅商紂王，就把黃河東西部更加緊密地聯繫在一起，在各種條件的促進下，形成了中國古代歷史上的第一個封建王朝。

周武王打敗了商紂，治國才略得以充分展示。可惜的是武王却在天下未寧之時早早故去。成王即位。因爲年齡尚小，就由周公旦代行攝政。周公的一系列得力措施，將周王朝的江山鞏固下來。

## 周代確立的《六代舞》

據説周公依據周國原來的制度，參照殷禮，制禮作樂，透過這一重大舉措，對上古氏族祭祀樂舞進行了一次大規模的整理，不但樹立了周朝的權威，也表達了對祖先的敬畏之心。他提倡制禮作樂，並將此作爲頭等重要的大事來做。所謂"制禮"，即制訂各種典章制度，幾乎涉及了敬奉神靈、政治、經濟、軍事、刑法、人們的言談舉止等社會生活的所有方面，從行爲規矩到祭祀祖先，從婚喪嫁娶到日常用語，"禮"作爲一種"規矩"無所不在。具體地説，"禮"主要又分五類：第一，"吉禮"，是祭祀和敬奉邦國鬼神的禮儀。第二，"凶禮"，是哀憂患、喪亡殯葬的禮儀。第三，"賓禮"，是關於朝聘盟會的禮儀。第四，"軍禮"，關於興師動衆的禮儀。第五，"嘉禮"，即婚姻宴飲的禮儀。所謂"作樂"，主要就是指每逢禮儀，就要用

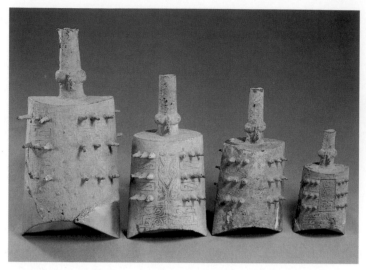

**西周鐘祥花山編鐘** 西周／這套珍貴的編鐘，規模雖然不大，但製作呈體系化，紋路以雲雷紋為主，由此可以知道西周樂舞的體系化的時代特徵。

"樂" 來配合。西周人所説的 "樂"，即音樂和舞蹈，特指配合著不同的禮儀而採用的不同音樂和舞蹈動作。禮儀用來區別貴賤，判斷是非；樂舞用來緩和上下，整合人心。周代的禮樂制度，是政治和藝術教養的結合，講求禮樂的相互配合、相互支持，以便充分起到鞏固統治、調和人心的作用。

制禮作樂在實際上完成了中國歷史上第一次樂舞的大整理，形成了周代祭祀樂舞《六代舞》。

《六代舞》，又稱《六樂》《六舞》或《六大舞》，是周代統治者用於祭祀的六個樂舞。傳説是周文王的弟弟周公旦率領文臣樂工在前朝樂舞基礎上修訂編成。據《周禮·春官·大司樂》記載：《六代舞》即黃帝的《雲門》、堯帝的《咸池》（亦稱 "大咸"、"大章"）、舜帝的《大韶》（亦稱《大磬》）、禹帝的《大夏》和商湯的《大濩》與周武王的《大武》。據説以文德得天下的帝王就用 "文舞" 祭祀；以武功得天下者享受 "武舞"。因此，前四個屬 "文舞"；後兩個屬 "武舞"。

《六代舞》是周代禮樂制度的重要組成部分，《六代舞》被歷代封建統治者奉為樂舞典範，實際上綜合了許多文化成果。周代建立了龐大的樂舞機構 "大司樂"。在舉行大祭時，由大司樂率領貴族子弟跳《六代舞》，不同的場合演奏不同的樂舞。每一個樂舞都有明確的功能，分別用作祭祀天地、四方山川和祖先。據《周禮》記載：舞《雲門》時 "奏黃鐘、歌大呂"，用以祀天神；舞《咸池》時 "奏太簇、歌應鐘"，用以祭山川；舞《大韶》時 "奏姑洗、歌南呂" 以祭四望；舞《大夏》時 "奏賓、歌函鐘"，祭祀山川；舞《大濩》時 "奏夷則、歌小呂"，用以享妣；舞《大武》時 "奏無射、歌夾鐘"，用以享先祖。表演這六個舞蹈的都是王室和貴族的子弟，樂舞人數更有嚴格的規定，體現了周禮的等級制本質。

**《雲門大卷》** 西周雅樂舞以黃帝的《雲門大卷》為開首之樂，用以祭祀天神（見《周禮·春官·大司樂》、《禮記·樂記》鄭玄注）。我們在前文中已經大致記述了《雲門大卷》的來歷。周代將其列為 "大舞" 之一，足見其重要程度。黃帝是傳説中的中原各族之共同祖先，文德武功兼備。雖然傳説中黃帝因為阪泉之野的大戰而戰勝蚩尤得以服天下，但他更是文德昭彰。所以，《淮南子·覽冥訓》記載："昔者黃帝治天下，……使强不掩弱，衆不暴寡，……百官正而無私，……道不拾遺，市不豫賈，……" 傳説中的黃帝號有熊氏，又號軒轅氏、縉雲氏，一般認為這是把中國北方許多氏族的稱謂融合於一身的結果。相傳黃帝曾經為了同炎帝作戰而訓練熊、

羆、貅、虎、貔、貙等六種野獸。據專家考證，這些野獸當爲六個部落的圖騰。黃帝統一了各部落，才得到了廣泛的推崇。後人尊其爲始祖神，也與他"統一"大業有關。周代將《雲門大卷》作爲"制禮作樂"的祭祀天神之舞，説明了黃帝在周代已經不僅是民間傳説裏的統一之王，而且已經上升爲"神"之代表，這是有深刻含義的。

《大章》作爲周代的祭祀性樂舞，《大章》祭祀的對象是"地示"，即地神。《大章》原本是唐堯時代的紀功性樂舞，據傳其內容原爲祭祀上帝，並由堯的臣子質所創作，《呂氏春秋·仲夏紀·古樂》説："帝堯立，乃命質爲樂。質乃效山林溪谷之音以歌，乃以麋�/置缶而鼓之，乃拊石擊石，以象上帝玉磬之音，以致舞百獸。瞽叟乃拌五弦之瑟，作以爲十五弦之瑟，命之曰《大章》，以祭上帝。"

至於爲什麼原本祭祀上帝的樂舞在周代轉而祭祀地神，周人的想法很難考證了。周代《六代舞》中也有把這一樂舞稱爲《大咸》的。《周禮·春官宗伯下·大司樂》中記載，祭祀唐堯的樂舞《咸池》，原本祭祀的是黃帝。到了唐堯時代，如果有所"增修"，就在基本保持原名的基礎上改叫做《大咸》。如果"樂體"沒有什麼變化，就把原名改掉，叫做《大章》。據此可以看出，周代將《大章》列入《六代舞》，大約是更多地保留了唐堯時代樂舞的面貌。

《大韶》我們已經説過，《大韶》是傳説中祭奠帝舜的樂舞。舜是古代的賢明君主，《尚書·舜典》記載他曾

經巡行四方，諮詢四岳，善選賢人。正由於此，周代以此舞祭"四望"（即四方，一説指名山大川，或指日月星海）。傳説舜命夔以樂舞教育貴族子弟，使其"直而溫，寬而栗，剛而無虐，簡而無傲"，這既是帝舜的文德，又被後人提煉爲中和之德，大約《大韶》的樂舞也具有"中和"爲美的特點。對此，史籍中多有記載。如《尚書·堯典》記載《韶》時用"八音克諧、毋相奪倫，神人以和"，用器樂音律之間的配合，達到人神溝通、協調的作用。《路史·後紀》稱："韶者，舜之遺音也，溫潤以和，如南風至。"

《大韶》經過周代的確立，又經歷代傳衍，最終成爲"文舞"的代表。除去享受了皇家王朝統治者的尊敬之外，還受到民間的喜愛。湖南湘潭的韶山，流傳著古時舜帝曾在此演奏過《韶》樂，以致鳳凰飛翔，麒麟歡舞，地方之名由此得來並沿用至今。廣東韶關附近有一塊巨石，名曰"韶石"，傳説就是當年舜帝曾經巡遊此地，曾在此演出過《韶》樂。如果聯想到《大韶》的舉行往往是"擊石拊石，百獸率舞"的情形，似乎這《大韶》之樂與石製的樂器有關，也許石頭也是樂舞表演時的神聖"道具"吧？

《大韶》不僅有隆重的祭祀意義，在長期發展中也逐漸豐滿，達到內容和形式的相對有機統一，具有很高藝術欣賞價值。

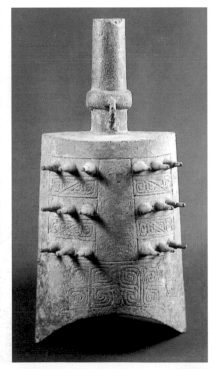

鐘祥花山編鐘 西周

據《左傳·襄公二十九年》載，吳國公子季札曾經遊歷衛、鄭、徐等國。到達魯國時，自然要求觀賞周代樂舞。他對《韶》是極力推崇，"德至矣哉，大矣！如天之無不幬也，如地之無不載也"，嘆爲觀止。據《論語·述而》記載，孔子曾經在欣賞《韶》樂之後"三月不知肉味"，稱其爲"盡善盡美"。

《大夏》　周代把原本歌頌禹的樂舞《大夏》用來祭祀山川，大約是因爲禹是古代以治理洪水而傳頌後世。《尚書·大禹謨》稱禹"克勤于邦，克儉于家"，"敬承堯舜，外布文德"。據《呂氏春秋·仲夏紀·古樂》載："禹立，勤勞天下，日夜不懈，通大川，決壅塞，鑿龍門，降通漻水以導河，疏三江五湖，注之東海，以利黔首，於是命皋陶作爲《夏籥》九成，以昭其功。"歌頌大禹的樂舞原名《夏籥》，到了周代主要用《大夏》之名，反映了周人尊重自然之神力的態度，更從制訂樂舞的角度反映了周人善於從江山一統的宏闊規模中尋找王朝基業的精神追求。《大夏》樂舞的被確立正是這一文化精神的反映。

《大濩》　周武王克商，但是周代還是把殷商的《濩》作爲本朝的《六代舞》之一，因此我們得

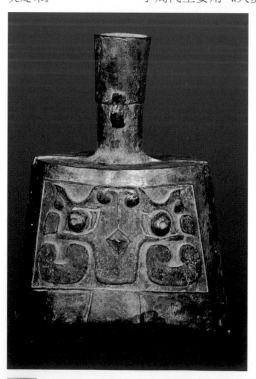

鏡　寶鷄竹園溝13號墓　西周早期／鏡是周代樂舞表演中最常用的樂器之一。此銅鏡保存完整，形態端莊而富於動感，或許可以啓發我們認識西周的雅樂舞形態和審美趣味。

知周人的氣量大度。這一原本紀念商代君王伐桀的樂舞，歌頌了商湯的功勞是"承衰而起，討伐夏桀，救護萬民"，"以寬治民除其害，……救護萬民得其所也"（見《周禮·春官》）。商湯救護萬民，因此亦稱《大護》。商代的《大濩》主要是用於祭祀先王，到了周代，該樂舞主要的祭祀對象却轉換爲先妣。這一點與《大濩》表演主要在"桑林"之地舉行有關。桑林之地的樂舞是祈禱多子多孫的地方，也是人類生產力低下、人類生殖力還處於低級水平時對於母性力量崇拜的結果。

《大武》　這一簡稱爲《武》的樂舞，自周代起就被列爲《六代舞》之一，可見周人把自己的功業與傳說中的祖先們相提並論，氣魄是很大的，也很自信。舞蹈歷史學家認爲：與《六代舞》前五個舞不同的是，《大武》是周代自己創作的樂舞，高度讚揚了周武王聯合進步力量滅紂安良的偉大功績，讚美周武王的文治武功。

《大武》是周代樂舞的標誌性成果，這一爲了紀念周武王克商而創造出來的樂舞，據歷史記載其創作者是周公。舞蹈的內容表現了周武王克商的功績。據孔子所見，演出情形是這樣：

樂舞開始，先奏響一段鼓聲，舞隊手執兵器，屹立戒備，接著，徐緩、綿長的歌聲唱起，表現出決戰的心情。然後，舞蹈展開了戰鬥場景，共分爲六段。第一段舞蹈隊由北面上場，描寫出兵的情形；第二段表現除滅商朝；第三段繼續向南進軍；第四段表現平定了南方的邊疆部落；第五

段舞隊分列，表示周、召二公的英明統治；第六段舞隊再次整齊集合，表達對周武王的崇敬。

舞蹈史學家孫景琛認爲：“從這段描述看來，這個舞蹈的動作、隊形變化都是表現著具體的情節的。據孔子的分析，所表現的就是‘武王之事’‘太公之志’。當然，這實際上也是一種誇耀，顯示自己的武力強盛，以此來威懾諸侯和人民，所以主張仁義的孔子對這個舞蹈的評價是‘盡美矣，未盡善也’。讚美這個舞的藝術表現，但是對它的内容則是表示有保留。”(孫景琛《中國舞蹈史·先秦部分》)。

《大武》也叫《武》。《左傳·宣公十二年》記楚莊王的話：“武王克商，……又作《武》，其卒章曰：‘耆定爾功。’……其六曰：‘綏萬邦，屢豐年。’”其舞蹈分爲以上六段，同時配以歌章。由於年代久遠，有些歌辭已經難以追踪。其中的《武》《賚》《桓》，被保存在《詩經·周頌》中。如《賚》的最後一句是“敷時繹思，我徂維求定”；又如《桓》的首句是“綏萬邦，屢豐年”。《武》之詩共有七句：“於皇武王，無競維烈。允文文王，克開厥後。嗣武受之，勝殷遏劉，耆定爾功。”這一詩章的大意是：“偉大的武王啊！建立了無可比擬的豐功偉績。文德洋洋的文王，爲後人開創了基業。武王繼承文王的遺志，戰勝殷商，遏制了殺戮，終於完成了偉大的功業。”

武王克商，是當時一件驚天動地的大事，因爲商紂王曾經以70萬兵抗拒周人。結果是武王以師尚父爲先鋒，依靠巴師的銳勇，駕車衝入紂王之陣，“歌舞以凌殷人”。《大武》就是爲歌頌這一偉大的勝利而創作的。也許是受了宏闊歷史氣魄的影響，也是爲了真實地表現出戰爭的殘酷和壯烈，《大武》被處理得非常有個性：“發揚蹈厲”“威盛於中國”。

周代用《大武》祭祀祖先，有很深的用意，其中最主要的恐怕是“天子”概念的確立。自西周開始，統治者已經將自己的爭戰稱霸之“偉業”說成是受“天帝”之命，人間的英雄開始在讚美聲中上升爲領受了“天命”的人。這就是“天子”。他有超越常人的天賦和才能，能夠代普通人與天神溝通，因此應該得到黎民百姓的崇拜。既然西周的統治者已經是“天子”，他當然也就不需要和常人一樣朝拜神靈，而是既可以領導衆人祭祀祖先上蒼，又可以代“天”受禮。如我們前文所述，其具體表演方式，恰恰是將戰場的成功再現出來，受到人們的尊敬。

## 周代的樂舞教育及“六小舞”

西周的《六代舞》體現了周人樂舞制度的核心是“禮”。它鮮明地體現了西周政治制度和血族制度的原則精神。禮不但在政治、思想、文化等等方面得到尊重和體現，還透過教育的手段灌輸給貴族的青年子弟們，使西周形成了以尊禮爲目標的禮樂教育體系。學習的内容，除禮儀射御之外，舞蹈方面有“大舞”、“小舞”等；音樂方面有歌唱和樂器演奏；此外還有有關樂舞的理論知識，舞蹈教育是其中的重要部分。

禮樂教育的對象，是王室成員和貴族子弟。學習從13歲開始，到20餘

歲達到成熟，而學習的階段劃分則按照年齡大小安排的：13歲開始，主要學習內容是"小舞"、音樂和朗誦詩，偏重於學"文"；15歲主要學《象舞》、射箭和駕車等，偏重於習武；20歲的時候，主要學習"大舞"及各項祭祀禮儀。這些內容假定各用3年學完，到22歲"禮成"，大約經過10年左右的磨煉。

周代用六個"小舞"作爲樂舞教育的"教材"，即《帗舞》《人舞》《皇舞》《羽舞》《旄舞》《干舞》。

六小舞的名稱是對照著六大舞(即"六代舞")而命名的。正像"大舞"一樣，"小舞"也是祭祀性樂舞。關於這六個"小舞"的具體表演形式、祭祀對象等問題歷來衆說紛紜，後代的儒家學者爲我們勾畫了一個大概的輪廓：

《帗舞》，傳說是祭祀后稷的樂舞，其根源是黃帝部落祭祀雲圖騰的樂舞。舞者手持"帗"而舞。"帗"，一種說法是五彩繒，用絲綢長條組織起來挑在竿上的道具，但也有說是用鳥羽製成。

《人舞》，傳說是祭祀宗廟或星辰，徒手而舞，不用道具，而以手袖爲"威儀"。有一種說法是它原本可能來自模仿鳥獸動作的手勢。河南浚縣出土的周代女舞人，兩袖垂落，兩手略抬，似乎正在禱告，神態很

玉雙舞人　西周

是肅穆。另外一件周代玉舞人，是雙人造型，長袖飛揚，身姿有了明顯的曲線，或許已經在手袖的"威儀"之外加入了娛神的觀念。這兩件舞人形象雖然不能肯定就是《人舞》的記錄，卻可以給我們一些周代袖舞的印象。

《皇舞》是一個求雨的樂舞。傳說源自上古先民們蒙著鳥羽祈求神靈降雨。殷商時期已經有求雨性的"靈舞"。據說學習和表演該舞時要身披五彩羽，如鳳凰之色，頭戴羽毛製作的帽子，衣服上綴著翡翠色的羽飾。這樣看起來，它該是一個很好看的樂舞，證明周人繼承了殷商的祭雨儀式，甚至更加篤信起來。

《羽舞》，舞者持白色鳥羽而舞，祭祀的是四方。其源起當與殷商的求雨之舞有一定關係。另有一說是舞時執雉尾，即五彩鳥羽。

《旄舞》是用於辟雍（周代的大學）的祭祀禮儀。舞者執牦牛尾而舞。有舞蹈史學家認爲，該舞所用的"道具"另有可能是用牛尾裝飾的舞具而非真正的牛尾。《旄舞》的來由一說是"葛天氏之樂"，即"操牛尾投足以歌八闋"之樂舞。殷商時代有《隸舞》，也持牛尾，用來祈雨、祈神、祭祖先。周代《旄舞》當與此有淵源關係吧？

《干舞》，舞者持盾牌作舞，用以祭山川。

周代教育貴族子弟性質的樂舞，還有《舞勺》《舞象》。《周禮·樂師》之注中記載："謂以年幼少時教之舞，《內則》曰：十三舞勺，成童舞象，二十舞《大夏》。"《舞勺》與祭祀舜帝的《大韶》一字同音。它們之間有關係嗎？清代的一幅《舞勺舞象圖》證實

了這一點。在那一幅圖上，有兩個童子生動起舞。其中一人手握"翿"，頓步踏節，姿態生動。恰切地說明了舞勺是一種持"翿"而舞的文舞。而舞象者手持一把類似戈的武器，偏頭抬腿，似躲又停的樣子，與手持樂器的"舞勺者"形成了姿態上的呼應。這說明，《舞勺》《舞象》是周代分別用於教育13歲和15歲以上貴族少年子弟的文舞、武舞。

《舞象》也是周代一個比較重要的祭祀舞蹈。吳國公子季札在魯國觀看周樂，第一個出場的樂舞叫《象箾》，據考證就是《舞象》。因為"箾"是一種舞竿，與《舞象》所持道具是一樣的。跳《舞象》的目的是什麼？歷來傳說不一。一種說法是《舞象》源自周文王的樂舞，有的說是周公誅武庚後所作，也有人說它和《大武》是同一樂舞。

關於《舞象》的內容，說法也很多。一種說法是表現武王伐紂之事，另有說是商人善於驅使大象作戰，但是聰明的周公還是打敗了商人，《舞象》便是借此宣揚自己的武功。不過這後一種說法是把《舞象》之"象"與歷史傳說作了文字上的比照。如果根據文武二舞來區分的話，《舞象》的道具是武器，而且表演時沒有關於《舞象》是模仿"驅象作戰"之動作姿態的記樂。來源儘管說法不一，但它是一種象徵武功的武舞，這在文獻記載上卻是一致的說法。

如前所述，"禮樂"是西周文化的核心內容之一。"禮"規定了"樂"的種種表現形式和內容，"樂"必須配合"禮"之內在等級制度，這些都特別體

現在對樂舞祭祀對象和所用樂隊人數上。例如，"六小舞"的祭祀對象按照《周禮·地官》所記是："舞師掌教兵舞，帥而舞山川之祭祀；教帗舞，帥而舞社稷之祭祀；教羽舞，帥而舞四方之祭祀；教皇舞，帥而舞旱暵之事。凡野舞，則皆教之；凡小祭祀，則不興舞。"周代的宮廷祭祀，在人數上的規定帶有鮮明的等級制度烙印。例如在樂隊的使用方面，規定天子用四面樂隊，稱作"宮懸"。諸侯用三面樂隊，叫做"軒懸"。大夫用兩面樂隊曰"判懸"。士用一面樂隊叫"特懸"。在舞隊使用方面，天子用"八佾"，諸侯用"六佾"，大夫用"四佾"，士用"兩佾"。一般來說，每一佾為一隊列，是八人。天子之舞隊就是六十四人。

"六大舞"、"六小舞"猶如一個完整的樂舞體系，開創了中國古代舞蹈史上繼承與發展的篇章。在繼承方面，周代是它前代樂舞的集大成者；在發展方面，周代是樂舞制度的發明者。另外，自周代開始，中國舞蹈史"文以昭德"、"武以象功"的文舞武舞兩大樂舞分類也已經完成。特別是用紀功性樂舞來完成祭祀天神和人神的任務，用樂舞來象徵、體現、說明、表彰統治者的功勞，禮配合樂、樂輔助禮、禮樂結合，這一切對於後來的中國舞蹈特別是雅樂體系的影響都是十分深遠的。

## 周代節令祭祀性樂舞

兩周時代，人們還沒有形成完整的宗教觀念，但是原始的圖騰信仰仍十分活躍，祭祀活動興盛而受到統治者和普通人的高度重視，並且已經充

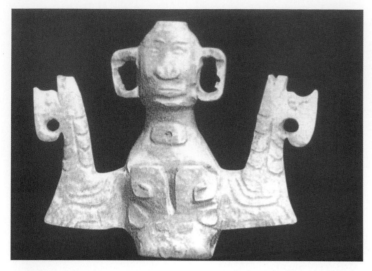

玉舞人　西周／這件玉舞人身穿"禮服"，髪型奇特，兩臂平舉而肘部彎曲，姿態莊嚴。有棱有角的造型，透露出禮儀的神聖。

分禮儀化了。原始巫術活動的"歌舞事神"的特點在兩周時代更加明顯，並且在儀式化的過程裏形成了固定的程式，在特定的地點和時間內達到舉國齊動的程度。其形象多莊嚴肅穆，透出神聖儀式的威勢。

蠟　蠟是非常古老的祭祀儀式之一。古人靠田獵爲生，又崇尚神靈。因此，每當歲末，以捕獲的獵物爲犧牲來祭祀祖先，就叫做"蠟祭"。由於是用禽獸祭祀，所以用有"蟲"的"蠟"字，但有時又寫作"臘"，字形中有"肉"。這是在歲終時舉行的活動，所以又稱作"蠟月"，到周代時已經發展爲祭祀百神的儀式。

《周禮·春官》中記載："國祭蠟則和囷頌，擊土鼓，以息老物。"這裏所説的國祭"蠟"，就是一種慶祝豐收、報謝神祇的祭祀儀式。

蠟祭，祭祀的對象共有八種：第一、先嗇，即神農氏，創造了農耕的始祖神；第二、司嗇，即后稷，他是管理農耕的神；第三、農，他是農夫之神；第四、郵、表、畷，即茅棚神、地頭神和井神；第五、貓、虎，即貓

神和虎神，因爲貓食田鼠、虎食野猪而獲得獸神的地位；第六、坊，即水堤之神；第七、水庸，即河道之神；第八、百種，即百穀之神，另有一説是昆蟲之神，因爲管理百種蟲而獲地位。這八種神靈，説明了蠟祭産生於農耕社會初期，當時人們無法確切知曉自然的道理，就賦予萬物以靈性，祈求神靈給自己幫助，也透過祭祀來表達自己希望的結果，甚至幻想著透過自己的行爲改造自然，蠟祭由此産生。

蠟，在每年的十二月裏舉行。因爲蠟祭的神主要是八位，而且是全國上下都參加的活動，所以也叫"大蠟八"。蠟祭的形式很有原始祭祀的味道：樂隊的樂器很少，大約主要用短笛（龠）、打土鼓，並演出《兵舞》和《帔舞》。《禮記·郊特牲》中説："大蠟八，伊耆氏始爲蠟。蠟也者，索也。歲十二月，合聚萬物而索饗之也。蠟之祭也，主先嗇而祭司嗇也，祭百種以報嗇也。"在祭祀中，人們穿著素色的衣服，邊揮舞著榛木做成的棒子，邊歌唱著："土反其宅，水歸其壑；昆蟲毋作，草木歸其澤！"這歌的大意是：土啊，安定在你的原位；水啊，回到你的河道去；昆蟲們，不准興風作浪；野草雜木，長到窪地去！這顯然是農民們面對農業作物自然生長過程裏最重要的水土保持和難以預料的災病之害所發出的呼喚，帶有濃厚的原始巫術咒語的性質。它形象地傳達了當時的農業社會生活中自然災害所帶來的心理憂患。

蠟祭從周代確立之後，就一直流傳在中國兩千多年的傳統文化裏。就

連孔子都曾經帶著自己的學生子貢去觀看蠟祭，子貢並不理解舉行蠟祭時人們全然投入的內心衝動，作爲一個旁觀者發出了疑問。結果孔子説："百日之蠟，一日之澤，非爾所知也。張而不弛，文武弗能也；弛而弗張，文武弗爲也。一張一弛，文武之道。"孔子從百姓一年四季的辛勤勞作和輪次修身養息的現象裏，總結出一個深刻的人生道理。

**儺** 儺祭是中國最古老的驅鬼活動之一。早在殷商時代，占卜之辭中就有記載，叫做"寇"。這是一種用人或物作爲犧牲，在疑惑有鬼祟的地方作法，以驅疫鬼。《呂氏春秋·季冬紀》"命有司大儺"，高誘注釋説："大儺，逐盡陰氣爲陽導也，今人臘歲前一日擊鼓驅疫，謂之驅除是也。"周代以後，類似活動盛行起來，據説那時人們爲了驅鬼而發出聲音類似"儺儺……"的呼喊，所以後人稱這類驅鬼儀式作"儺"。此類活動有時也叫"難"，《集韻》中説："難，却凶惡也。通作儺。"周代之時，全國上下一起舉行的儀式被稱作"大儺"，一般都在歲終舉行，目的是驅除疫魔惡鬼，祈禱來年平安。在鄉村間由普通民衆舉行的儺儀，被稱作"鄉人儺"。

儺祭在周代受到高度重視，每年規定要在宮廷中舉行三次，被稱作"國儺"，由周王室和諸侯代表國家舉行。其規模大，規格高，帶有國家儀式的性質，反映了周人崇尚神秘巫術力量的情況，也説明了人們對它的重視。孔子對於鬼神一般是"敬而遠之"，對儺祭却很尊重和支持，因爲他相信"儺"的活動有亡靈也能感知的特殊力量。因此在《論語》中記載説，當鄉村的儺隊來到他家的時候，他就恭恭敬敬地穿上朝服，站立在家廟東邊的迎賓臺階上，惟恐驅儺的隊伍驚嚇了先祖的亡靈。

儺祭中的核心角色叫"方相氏"。

舞蹈史學家認爲，方相氏舉行儺儀時要蒙著熊皮而舞，有著深刻的歷史原因。孫景琛認爲："在我國原始氏族中，以熊爲圖騰的氏族是不少的。黃帝少典之族爲有熊氏，是以熊爲圖騰的氏族；也就是扮作熊的樣子。""方相氏"跳儺時率領的"十二獸"，也反映了儺儀和原始圖騰信仰的血緣關係。傳説中黃帝和炎帝作戰時曾經率

雲南石塞山鎏金舞人銅飾 西周／這組舞人，均"奇裝異服"，被認爲是古老的巫師形象。他們動作有著整體性，而上舉的手臂又點明了某種樂舞活動的性質。

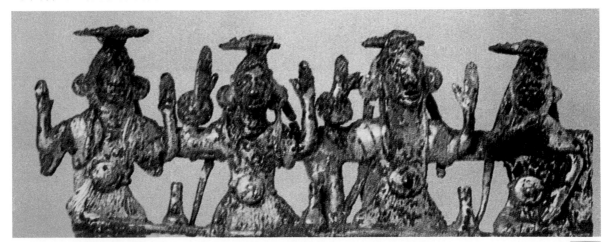

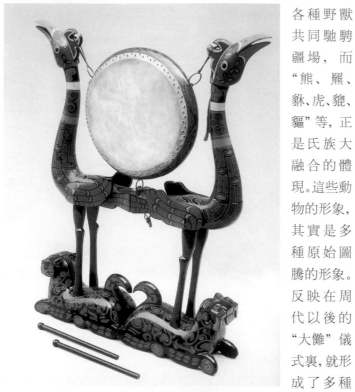

**虎座鳳架鼓　戰國／**
兩周時期，巫風很盛，
這與統治者的愛好、
信仰是分不開的。據
說楚靈王的時候，吳
楚爭戰，當吳國兵馬
殺來的時候，楚靈王
正"躬執羽紱，起舞壇
前"。前方告急，他居
然"鼓舞自若"，並認
爲神明自然會保佑，
不必發兵去救。結果
他和后妃都當了俘虜。
這張圖片上的鼓，繪
有精美的圖案，正是
當時巫風盛行的證明。

各種野獸
共同馳騁
疆場，而
"熊、羆、
貅、虎、貔、
貙"等，正
是氏族大
融合的體
現。這些動
物的形象，
其實是多
種原始圖
騰的形象。
反映在周
代以後的
"大儺"儀
式裏，就形
成了多種
獸舞。從原始圖騰到儺儀的"獸舞"，
其間貫穿的是人們腦海中的神靈所具
有的驅災逐疫的超自然力量。

## 其他祭祀性樂舞

西周和春秋戰國時期，還有不少
祭祀樂舞活動，如著名的殷商祭祀
"雩祭"。春秋戰國時有關"雩"的文
獻記載很多。每逢乾旱不雨，人們就
舉行祭祀儀式。《左傳·桓公五年》中
就有"龍見而雩"的話。從文獻記載
中看，殷商時代的"雩祭"在兩周時
期已經發展成內容更加廣泛的祭祀活
動，主要是驅逐水旱災害的儀式。《禮
記·祭法》說："雩宗，祭水旱也。"鄭
玄注釋說："宗，皆當爲崇字之誤。……
雩崇，亦謂水旱壇也。雩之言吁嗟也。"
這些話說明兩周時期的雩祭不僅有求
雨的意思，還有登上祭壇而用隆重祭

祀來驅逐水旱災害之意。如果祭祀總
不見結果的時候，甚至便有"暴巫"、
"焚巫"的舉措。例如魯僖公二十一年
夏天，恰逢天旱，魯國的君主要焚巫，
被文仲勸止了。秦穆公也曾經有過天
旱祭祀活動中"暴巫"的打算，被勸
阻了。由此也可見，暴巫、焚巫的事
情在當時還時有發生。

"高禖"，又稱作"郊禖"，是周人
求祈子嗣繁盛的祭祀。《禮記·月令》
中記載："仲春之月，……玄鳥至，至
之日，以太牢祠於高禖。天子親往，后
妃帥九嬪御。"在仲春之月，令男女自
由相會而"奔者不禁"，正是原始社會
中群婚制度的遺風，其間還有"見大
人迹而履之生后稷"、"吞卵生湯"等
神奇的傳說。到了周代，傳統的春天
郊外之男女約會的習俗，轉變爲神聖
的祭祀女性祖先的儀式活動。其時有
盛大的歌舞場面，有美味食品，並且
有明確的祭祀對象，也就是周人的女
性祖先姜嫄。

"巫舞"是除去蠟、儺、雩、高
禖之外的著名祭祀樂舞。據專家考證，
兩周時期的巫舞廣泛流傳於我國南北
各地的各民族生活中，形式多樣，其
淵源大抵源於原始的巫術活動。在周
代巫舞中，楚國的祀神歌舞很有名，
如《國語·楚語》記："夫人作享，家
爲巫史。"湖北江陵楚墓出土的一座
戰國時期的虎座鳳架鼓，即這種祀神
歌舞中常用的樂器。

巫舞的主體是祀神歌舞，這一點
可以從偉大愛國詩人屈原加工創作過
的《九歌》得知其演出的大致情況，而
《九歌》正是流行於楚國的祀神歌舞。

《九歌》共十一篇。《東皇太乙》

記述的是祭祀儀式開始時的場面。有巫師的執劍而舞，有美艷的女巫的表演。這裏所祭奠的東皇太乙是群神之首。接著出場的歌舞，分別是《雲中君》(祭奠雲神)、《湘君》《湘夫人》(祭奠湘水之神)、《大司命》(祭奠壽命之神)、《少司命》(祭奠子嗣之神)、《東君》(祭奠太陽神)、《河伯》(祭奠河神)、《山鬼》(祭奠山神)。最後一篇是《禮魂》，描寫了祭祀儀式結束時的歌舞場面。

《九歌》的全篇都很美麗，其中充滿了對於大自然的感情和對自然之神的崇拜之情。當然，其中也不乏慷慨悲歌之辭，如《國殤》"身既死兮神以靈，魂魄毅兮爲鬼雄" 等詩句，既是屈原對於保家衛國英烈們的告慰，又是對忠勇精神的熱烈而深沉的讚頌。

## 列國縱歌

西周末年，周幽王用善諛好利的虢石父執政，殘酷剝削國人，四處用兵，國人哀怨。他寵愛褒姒，生活淫逸，爲博褒姒一笑，不惜以烽火戲弄諸侯，失信於天下；又在王位問題上廢嫡立庶，被申侯召聯合犬戎族攻殺於酈山之下。西周滅亡，春秋和戰國的時代開始，史稱東周。

春秋時代是政治多元化的時代，也是西周分封制度發展的必然結果。周代諸侯大國此時發展趨於緩慢，而異姓諸侯則勢力崛起，形成春秋爭霸、爭戰紛亂的雄闊歷史場面。西周初分封 "八百諸侯"，春秋時併爲一百七十餘大小侯國。一些小國又成爲大國的附庸，大國爭強稱霸，形成了春秋時期五個大國爭強的情形，史稱 "春秋五霸"。歷史學家們常常說 "春秋無義戰"，可見春秋紛爭情況之複雜。據《春秋》一書記載，242年之間列國間的戰爭483次，朝聘會盟450次。這在中國歷史上都是罕見的。由此，周王室的權勢被大大削弱，"禮崩樂壞" 成爲歷史大趨勢，王朝沒有權威而 "禮樂征伐自諸侯出"。

春秋末年，社會變化劇烈。公元前453年晉國的韓氏、魏氏、趙氏除滅知氏而形成三家分晉的局面。公元前481年齊國的田常殺死齊簡公，田氏取代呂氏而取得了齊國權力。漸漸地，整個華夏地區形成了七國爭雄的局面，史稱戰國。

東周時期，不但是我國政治生活中動盪變化極多的時代，也是經濟和文化發展速度加快而非常精彩的時期。社會生活中的

白玉雕舞女玉佩　戰國

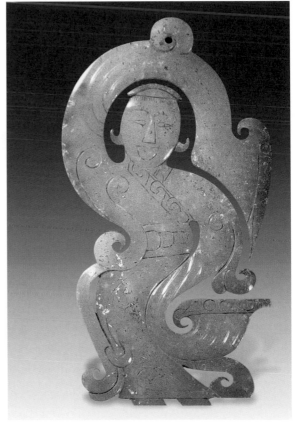

**舞蹈紋漆奩習舞展示圖**

戰國／爲適應宮廷統治者的需要，春秋戰國時期的女樂已經需要經過專業訓練才能得到錄用。湖南長沙出土的這件戰國彩繪漆奩展示了女樂習舞的情景，畫面上有正在練習動作的一個少女，身旁站著一位年長的女舞者，捲起兩只袖頭，手執教鞭，神情嚴厲，雙眉倒豎，甚至加深了額頭的皺紋，似乎是教師的身分。畫面中有兩間小閣屋，像是休息場所，其中一間坐著三人，或許是在練習之後的小憩。另外兩個女舞者，正張臂而舞，姿態安詳。這幅珍貴的圖，至少説明戰國時期的女樂已經有了專門的教師和學生，有了特定的訓練場所和訓練標準。

宗教、禮制、軍制、刑法等，都在不斷變化之中。西周王朝的集中權利被列國瓜分，從春秋到戰國時代，在700餘年間形成了"諸侯爭霸""儒道問世""合縱連橫""百家爭鳴""諸子立説""士階層崛起"等等歷史場面。東周列國的樂舞藝術在這等多變而多姿的社會政治、軍事和宮廷日常生活裏，扮演了多重角色，其中有些爲中國舞蹈史留下了色彩斑斕的册頁。

## 東周女樂

我們在前文中已經記敘了夏代女樂的發展情況。春秋戰國時期，女樂、倡優的表演是當時重要的藝術形式，諸侯宮廷中統治者們常常樂此不疲，女樂歌舞也就空前活躍起來。

河南洛陽曾經出土了戰國時期的玉雕舞女，二人並肩而立，形象十分生動。舞者細腰長裙，兩臂異態，一袖上揚高舉，一袖橫於身前。從玉雕的紋飾上看，雕刻細膩，紋理流暢優美，即使在當時恐怕也是難得的雕刻作品。這一方面説明了當時人們相當高的審美水準和雕刻技術水準，另一方面也暗示了當時女樂藝術受到人們的喜愛。屬於同一時期的另外一件單人玉舞人，形象與上述形象很相似，可見此類舞姿是有代表性的。我們目前所能見到的舞者最姿態生動者，是

一件白玉雕舞女玉佩，由於年代的久遠，玉器本身已經有了色澤和斑點的變化，但其舞勢甩動，舞袖形奇異，多有雲紋的象徵意義。

或許是女舞人在戰國時代很流行的緣故，她們成爲一個時代裏某一種藝術的標誌。上海博物館所收藏的戰國時期燕樂圖，畫面上有二女舞於園林，旁邊有鼓師、琴師等奏樂伴奏，二人著花冠，身材修長，飛舞兩袖，側身傾動。

春秋戰國時代，女樂受人喜愛，特別受到手握重權的宮廷統治者的歡迎。充斥在宮中的女樂甚至從兩個方面影響到了當時的政治生活。例如負面的影響有女樂誤國之説：有一次，齊國的景公問晏子：我想像齊桓公那樣稱霸於諸侯中，你看行不行？晏子回答：桓公的時候，他的身邊左邊有鮑叔牙，右邊有管仲。可是您呢？左邊是倡，右邊是優；進讒言的在前，拍馬屁的在後，您又怎麼能像桓公那樣稱霸諸侯呢？這則故事裏道出的就是人們對"女樂誤國"的看法。

儘管如此，女樂歌舞在當時還是很受歡迎，並被記錄在一些日常生活用品上。尤其當女樂被用在列國之間的爭霸戰和外交策略中，其作用就遠遠超越了普通女性歌舞。

女樂歌舞作爲接待賓客時的助興

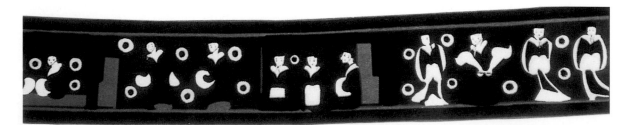

表演，在東周時期已經是很普遍的事情，而列國君主之間把女樂歌舞作爲豪華的禮物互相贈送，也是習以爲常。當然，贈送女樂的背後，往往有深藏的政治目的。公元前562年，晉悼公興兵伐鄭。鄭國難以抵擋，就在女樂上打起了主意。首先，他們向晉國奉獻上著名的樂師三人：師悝、師觸、師蠲；其次，鄭國生怕晉國不滿意，還加上了女樂舞者十六人，配以鐘磬等樂器，表達求和的意思。晉侯收到了這份貢物，又把女樂的一半賞給他的功臣魏絳。有歌舞技能的樂師和女樂，完全變成了政治生活中的贈獻和賞賜！

《史記·孔子世家》中記載：孔子一生創立學說和教書育人，終於得到了魯國魯定公的賞識，被任命爲大司寇，還代行“相國”的職責。據説他僅用三個月就把魯國治理得井井有條，顯現出“男女行者別於途，途不拾遺，四方之客至乎邑”的嶄新氣象。齊國知道了以後，很是驚慌，生怕魯國强盛而不利於自己。於是，齊國的國君齊景公就挑選了80名善於歌舞的美女，讓她們穿上綉著美麗花紋的衣裳，派人送給魯國國君。聰明的齊國使者在魯國都城門外搭設了兩個樂棚，日夜歌舞起來，並把送禮的國書交給了魯定公。魯國國君派貴族大臣季桓子前去探聽消息，季桓子看著美麗的歌舞女樂，幾乎忘記了自己的使命。魯定公被季桓子説動了心，也微服出門觀舞，結果非常高興地接受了這班女樂，還送給了季桓子30個歌舞樂伎。君臣二人日夜玩賞，國事早就

拋在腦後。眼看著國家郊祭大禮的日子一天天接近，魯定公却連孔子也不願意理睬。孔子感覺到自己的政治抱負又一次失落，只好踏上了周遊列國的旅途。齊人就這樣靠著美色和歌舞，達到了保護自己、削弱他人的目的。

兩周時期，特別是春秋戰國時代，有時出色的歌舞藝人能在國難當頭時起到意想不到的作用。歷史上常常被人説到的美人西施，也是春秋時期的著名歌舞者。越王句踐把她當作珍貴的禮物送給了吳王夫差，自己却臥薪嘗膽，圖謀復國。美麗的女色和歌舞削弱了吳王的警惕，吳國從一時

玉雕雙舞女線描圖　戰國／這件玉雕舞女刻劃了雙人兩肩相靠、各揚手臂做“托掌”狀的形象，其舞袖高甩，側身出胯，細腰豐臀，別有一種女性的端莊之美。

舞蹈紋漆奩習舞圖　戰國

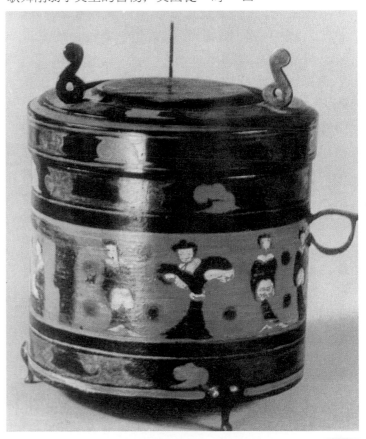

舞蹈史

匈奴舞人石佩飾 戰
國／內蒙古準格爾旗
出土的一系列玉佩中，
有兩個女樂舞者的形
象，她們的舞袖高甩
過頭，在舞者身體周
圍形成圓潤的流暢線
條。

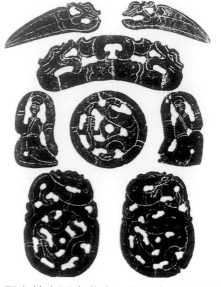

宴樂、漁獵、攻戰紋壺
戰國

水陸攻戰紋銅鑑線描
展開圖

強大轉向國事荒廢，終於走向了被滅
亡的悲劇結局。

　　春秋戰國時期，社會的生產力水
平較之以前有了很大的發展，財富積
累的同時就伴隨著精美的禮器和精妙
的樂舞。一些出土的戰國時期文物上
所記載的樂舞，形象地反映了當時的
現實生活。河南汲縣出土的一件“水
陸攻戰紋銅鑑”上，很有氣勢地描寫
了戰國時期戰爭的慘烈、漁獵生活的
不易和水陸兩種作戰的不同方法。四
川成都百花潭出土的一個“宴樂漁獵
攻戰紋銅壺”，雖然銹跡斑駁，卻多方
面、多角度地記錄了戰國時期蜀地的
日常景象。全壺分四層刻寫生活場
景，有狩獵、勞作、出征、划槳、戰
鬥、捕魚等場景，上有壺蓋紋飾，下
有底座花紋，線條精美而布局合理。其
中第三層爲宴樂圖，圖中女樂敲擊石
磬、擊打建鼓，在圖中左上角有一雙
手執桴的女性舞者正揮臂而動，積極
響應著一個樂隊的演奏。

　　女樂錦衣美食，消耗了大量的社
會生產力，也就加大了統治者和被統
治者之間貧富差距，從而引起社會批
判。晉人咎犯曾經批評晉平公因爲愛
好女樂而造成人與人之間的不平等，
認爲當時是“侏儒有餘酒而死士渴，
民有饑色而馬粟秩”，也就是説，倡優
有喝不完的美酒，拼死守衛國家的戰
士卻饑渴難耐；宮廷裏用以享樂的馬
匹食料充足，但是庶民卻面帶菜色。
孫景琛指出：“事實上，女樂和倡優本
身也是被壓迫者，終身以歌舞聲色娛
樂他人，精神很痛苦，命運也是很悲
慘的。有周一代，他們始終沒有擺脱
奴隸的身分。春秋戰國時，以生人殺
殉之風已逐漸衰竭，代替生人的‘俑’
已經出現，但是某些女樂仍免不了作
殉葬的犧牲。”（《中國舞蹈史·先秦部
分》）1978 年在湖北隨縣發掘的戰國
初期的曾侯乙墓中，出現了大批精美
的樂器，宏偉壯觀，震驚中外。在這
座大墓中，有殉葬人骨21架，經鑒定，
全部是女性青少年，大多數在20歲左

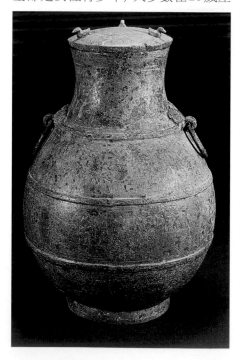

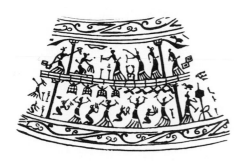

右，最小的只有13歲。這些屈死者恐怕主要是樂舞女伎，她們被壓迫被奴役的奴隸地位一目瞭然。

## "禮崩樂壞" 和 "新樂" "雅樂" 之爭

春秋女樂，可以説代表著貴族在宮廷內能夠享受的歌舞權利。與此同時，貴族們當然還不能廢棄"雅樂"，即西周時所制訂的《六代舞》。一方面享受歌舞昇平的美好時光，另外也在尊祖祭祀時不忘前輩的功勞。因此，雅樂和女樂同爲春秋貴族們所尊崇和喜愛。

但是，隨著春秋各國勢力的逐漸強大，其結果是共主衰微，王命不行，並導致了列國內亂，諸侯兼併，中原四周的各個領地內勢力生長，與諸夏之國形成了又相峙又有流動融合的局面。從樂舞的角度看，春秋諸侯爭霸的直接結果是"雅樂"的衰頹和不受重視，甚至有"禮崩樂壞"的現象大量發生。公元前647年，周王子頹侵占了惠王的王位。在慶祝自己勝利的時候，他和共同謀反的大夫們一起享受著過去只有天子才能享受的樂舞。這種屬於"僭越"的行爲，當然引來其他諸侯國的強烈不滿，於是，鄭伯和虢叔就興起討伐之軍。然而，超越

周代禮儀的規矩而追求聲望和排場，在春秋時期已經是家常便飯一樣的舉動。魯國的季孫氏很有勢力，就在自己的家中享用周天子的樂舞，用了8人一隊共8隊64人的樂舞表演。孔子知道後非常憤怒的怒斥道："是可忍？孰不可忍！"對於"禮崩樂壞"的局面，一生遵守禮樂之制、倡導禮樂建國的孔子非常心痛，認爲："天下有道，則禮樂征伐自天子出；天下無道，則禮樂征伐自諸侯出。"在孔子的心中，禮樂是神聖至上的事情，其核心是一個"仁"字，仁是禮樂制度的命脈，是禮樂的精神骨髓；而"仁"之內容則需要禮樂的表達和象徵，需要禮樂的外化。孔子認爲，只講樂而不守禮，也就失去了"仁"的內在支持，這就是"非禮"。非禮之樂，哪裏還算是真正的"樂"呢？反過來説，一個不追求"仁"的人，又很難真正懂得禮樂的意義和美。兩方面不能結合，互相脱離，列國紛紛以"非禮"之樂爲貴族所享受，也就難免"禮崩樂壞"、"國將不國"。

除去周初制訂而被推崇的禮樂制度因爲諸侯勢力強盛、集權分散而受到極大摧毀之外，春秋戰國時期的"新樂"也對"雅樂"形成了巨大威脅。所謂"新樂"，主要就是指春秋之後在列國興盛起來的民間音樂舞蹈，其範圍大體上包括了所有不同於《六代舞》之類的"古樂"、"先土之樂"的表演性歌舞。"新樂"有時也被稱作是"鄭衛之音"。

鄭國，大約在今天的河南許昌、鄭州、開封一帶。與鄭國同時的衛國，大約在今天的安陽、新鄉、濮陽一帶。

宴樂漁獵紋銅壺　戰國／此件銅壺與四川成都百花潭出土的宴樂狩獵紋壺非常相似，下層生動地刻畫了樂工奏樂情形。

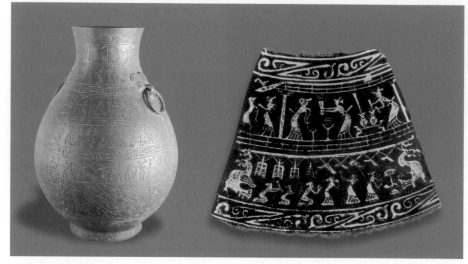

從春秋時期起，鄭、衛、宋、齊等諸侯國雖然都是周王室的分封屬國，都知曉雅樂的重要，却自行其事，並且帶著欣賞的態度讓自己領域內的民間藝術高速發展起來。據《禮記·樂記》中記載：有一次魏文侯向子夏講述自己的體驗，衣冠楚楚、恭恭敬敬地去聽雅樂，但總是"唯恐臥(睡)"；然而，一聽鄭衛之音，就"不知倦"了。《孟子·梁惠王下》中記載：有一次孟子去見齊宣王，問他是不是很愛好歌舞藝術。齊宣王見到這位儒學大師，爲自己平日的疏於雅樂而嚇得臉都變了色，趕緊辯白説："我所喜愛的不是那先王之樂，而是世俗的音樂啊！"沒想到孟子不但沒有指責他，反而説："今樂和古樂是一樣的，作爲君主來説，應該與民同樂，則能夠鞏固統治了。"孟子的名言是："今之樂，由古之樂！"從孟子和齊宣王的對話中我們已經能體會到東周時期新樂的普及。

鄭衛之音來自民間，沒有那樣多的禮法和規矩的束縛，所以充滿了生命的活力。鄭衛之音對於雅樂樂舞體系造成强大衝擊，也就難免受到指責。子夏是孔子的弟子，有一次，他與魏文王討論"新樂"和"雅樂"的區別。子夏説，古樂的表演文武有序，動作進退合拍，起始的時候祥和而富於正義，進入激情的時候表現得勇武雄壯，又能夠復歸於嚴整，達到以雅扶正的目的。雅樂使人觀賞後感受到修身養性、齊家治國平天下的鼓舞。反過來再看"新樂"，那是進退無序，"奸聲以濫，溺而不止"，舞者的動作猶如猴戲，觀賞之後既不能述説禮樂的美妙，又不能體會古人的道理，聽它有什麼用？子夏還分別對鄭、宋、衛、齊的"新樂"加以批評，認爲鄭國的樂舞使人淫蕩，宋國的樂舞使人志氣消沉，衛國的樂舞讓人貪婪，齊國的樂舞令人傲慢。這些樂舞"皆淫於色而害於德，是以祭祀弗用也"。孔子對"新樂"的批評更加嚴厲："惡紫之奪朱也！惡鄭聲之亂雅樂也！"從孔子的語氣我們可以得知，在東周時期，"新樂"之鄭衛之音非常流行，已經達到奪取雅樂固有陣地、"擾亂"雅樂體系的地步，所以引發了孔子等人

的强烈不滿。

然而，"新樂"的生命力是如此旺盛，它在戰國時期已如燎原之勢，遍地傳播開了。在它的背後，是戰國時期整個樂舞理論的活躍，是百花齊放、百家爭鳴的學術春天，是諸子立說成家的時代。這是中國古代文化史上非常燦爛的一頁。

儒家的樂舞思想，歷來被人所看重，在先秦諸子中也是影響最深遠的。其代表人物是孔子、孟子、荀子、公孫尼子等，重要的文獻有《論語》《荀子·樂論》《禮記·樂記》等。如前所述，《論語》中所反映的孔子樂舞思想，以"禮樂"爲其核心，主張"興於詩，立於禮，成於樂"，即所謂"孔子爲政，先正禮樂"（《論語》范氏注）。所以當孔子看到諸侯超越自己地位去享受禮樂時就大呼不可忍受！面對周禮日益衰頹的大勢，孔子要"正名分，興禮樂"，這裏的禮樂，是與政治相通的。與此相應孔子還提出了"放鄭聲，遠佞人"，把新興的直接表達人之情感的鄭衛之聲與那些用花言巧語獻媚取巧的奸佞之人等同。孔子雖然沒有提出全面的樂舞思想綱領，但是他認爲《大武》是"盡美矣，未盡善也"，對比著肯定了《大韶》的"盡善盡美"之樂，聽過之後甚至"三月不知肉味"。他主張禮樂藝術應該"文質彬彬"、"文質得宜"，認爲《詩經·關雎》是"樂而不淫，哀而不傷"；對於能夠調解人之情感和生活的樂舞，孔子並不反對，而且頗爲讚賞。他的這些看法奠定了儒家樂舞思想的根基。傳爲公孫尼子所作的《樂記》，是儒家樂舞思想的重要文獻，相當概括地、集中

地反映了儒家樂舞觀。

儘管儒家樂舞的思想中"文以載道"的東西很多，但他們還是非常肯定樂舞與人心深處某種情感激動的內在關聯，於是有了那段流傳了幾千年的名言："故歌之爲言也，長言之也。說之，故言之，言之不足故長言之，長言之不足故嗟嘆之，嗟嘆之不足，故不知手之舞之，足之蹈之也。"（《樂記》）

儒家的另一位代表人物荀子在《樂論》中也表述了很多觀點，其核心是強調了"樂"與儒家思想中的"和"字之間的關係。這一點，被稱爲"樂主和"，認爲禮樂藝術具有強大的"和人心"的作用，"故樂行而志清，禮修而行成，耳目聰明，血氣和平，移風易俗，天下皆寧，美善相樂。"繼孔子之後，孟子也在樂舞思想上提出了自己的認識："王與百姓同樂，則王矣。"也就是說，如果一個統治者能夠做到在樂舞方面與百姓同樂，那麼他就能夠達到自己統治的目的。換句話說，樂舞藝術在孟子看來是達到統治的手段之一。

春秋百家爭鳴，在樂舞觀念上也是如此。反對儒家樂舞思想的墨子就提出了著名的"非樂"之說："民有三患：饑者不得食，寒者不得衣，勞者不得息。……然即當爲之撞巨鐘、擊鳴鼓、彈琴瑟、吹竽笙而揚干戚，民衣食之財安可得乎？"墨子是從有利於民計民生的角度反對樂舞的。他強烈地批評追求繁華奢侈的享受風氣，認爲盛大的樂舞耗費人力財力，無端地消耗了社會積累，加大了貧富差距，造成了社會的不安定。

儒家和墨家，作爲先秦時期的兩種“顯學”，在當時有很大的影響，並爲後來者所繼承。但是，春秋、戰國時期還有人從理性角度提出了對樂舞的分析。如莊子在其樂舞觀中提出了“大音希聲”、“大道無形”的看法，更從藝術審美規律的角度提出了“天樂”要“一波三折”的問題，比較深入地探討了樂舞的表現方式。特別是莊子提出了“道”與其表述語言的矛盾統一問題，提出了樂舞活動中有“官知止而神欲行”的現象，初步涉及了藝術創造和欣賞活動中“形神”關係，在當時代表了很深入的、帶有哲學意義的思考方向。

## 民間歌舞與列國交流

兩周時期，隨著封建制度解放了的社會生產力的增長，出現了庶民階層。農業、手工業都獲得了發展，人們的商品意識增強了，社會生活中言論的自由和思想的平等成爲時代潮流。這一切，爲民間歌舞活動的繁榮奠定了基礎。

周代除去在歸納前人樂舞的基礎上創建了《六代舞》等禮樂制度外，就已經制訂了“采詩”制度，即採集民

山西侯馬晉國擊鼓舞人紋陶刻片　戰國

間詩歌、音樂、舞蹈之“風”。因爲，周代的統治者已經注意到“詩風”“樂風”“舞風”裏有民情和民聲。觀察民間隱情，了解民怨和民生，是鞏固自己統治的好辦法。另一方面，統治者的“采詩”也爲充實宮廷樂舞開闢了新的來源。因此，“天子省風以作樂”，自周代起就成爲一種帶有制度性的措施，並爲歷代朝廷所仿效。

《詩經》是我國的文學瑰寶，第一部詩歌總集。從漢代開始學者將它奉爲經典，而此前被稱作“詩”“詩三百”。它所收入的詩歌305篇，時間跨度正是西周初年（約前11世紀）到春秋中葉（約前6世紀）。《詩經》分風、雅、頌三個部分，而所謂“風”，就是樂調，又叫“國風”，收錄的就是各個諸侯國的土風歌謠。由於那時的民間歌謠大都是載歌載舞，歌詞和舞蹈緊密相連，所以“國風”中的很多歌詩都可以看作是周代民間樂舞的記錄。《詩經·王風·君子陽陽》：

君子陽陽，左執簧，
右招我由房。其樂只且。
君子陶陶，左執翿，
右招我由敖。其樂只且。

詩歌的大意是君子喜氣洋洋，左手執著蘆笙，右手招我走出住房，多麼快樂逍遙；君子歡樂陶陶，左手執著羽毛，右手招我同遊，多麼快樂逍遙！蘆笙、羽毛，都是當時流行的樂舞道具。這是一首表現愛情歡樂的詩歌，也十分生動地表現了民間舞蹈的美妙。

採於今天的河南淮陽一帶的《詩經·陳風·宛丘》唱道：

子之湯兮，宛丘之上兮。

洵有情兮，而無望兮。

坎其擊鼓，宛丘之下。

無冬無夏，值其鷺羽。

坎其擊缶，宛丘之道。

無冬無夏，值其鷺翿。

這歌的大意是：宛丘之上，姑娘輕盈地跳起舞，雖然有情却沒有希望；宛丘之下，咚咚地敲著鼓，雖然沒有冬夏但手執鷺羽也很是酣暢。嘣嘣地擊打著缶，雖然沒有冬夏但揮起鷺羽跳著舞也很歡暢。這也是一種有樂器伴奏、手執道具的民間歌舞活動。歌中頗有對於愛情難得的慨嘆之意，却在無休止的歌舞中尋求到了某種解脫。

山西侯馬晉國遺址出土的一個擊鼓舞人紋陶片上，用纖細的紋線刻劃了一個細腰長裙、側身擊鼓的女舞者，其舞姿非常富於動感，而旁側的小樹似乎暗示了舞蹈與自然的某種聯繫，而場面中那種自然發生的抒情氣氛，也多少使人聯想到《詩經》的美麗詞句。

採桑舞圖　戰國/河南輝縣出土的戰國銅壺之頂蓋上，刻有一圈"採桑女"，圖中右上角有一舞女似乎在隨風而舞，腰肢裊娜，動態怡然。

以民間歌舞爲節日的主要活動，在當時是很普遍的舉動。《詩經·鄭風·溱洧》，寫的就是類似活動。據歷史記載，當時鄭國的溱、洧兩條河畔，每年三月三日都舉行"祓"的活動。人們以祭祀爲主，但是原本隆重嚴肅的舉措在長期發展中已經轉變爲兼有娛神和娛人功能的節日慶祝，春天的氣候裏萬物復甦，男女青年聚會，歌舞相邀，愛意表達，何等暢快！

聖人孔子雖然對帶著淫蕩味道的"鄭衛之音"很反感，但自己却並不反對真正抒發感情的歌舞。《詩經》，是詩歌，也是舞歌，所以古人有"歌詩三百，舞詩三百"之說。《詩經》中所記載的兩周民間歌舞活動，相當繁盛，而《詩經》恰恰傳爲孔子所整理。傳說中的孔子還能認識人們一般不懂得的歌舞。有一次，齊侯看見一隻脚的鳥落在庭前跳舞，非常疑惑，就去求教孔子。孔子說，那是《商羊舞》。"商羊"是傳說中一種鳥，它只有一隻脚，一旦出現，大將下大雨。齊侯聽了，趕緊準備防潦，結果在各個諸侯國中惟獨齊國躲過了這場災難。傳說中春秋時就有孩子們表演的《商羊舞》，兩個人牽起手來，互相勾著抬起一隻脚，用一隻脚在地上跳，嘴中還唱著："天將大雨，商羊起舞。"從舞蹈的動作上看，大概是一種模仿鳥的舞蹈，或許是從遠古時人們的祈雨之舞演變而來。

當然，兩周時期的樂舞，無

木雕漆繪鴛鴦盒鼓舞圖　戰國

曾侯乙墓木雕漆繪鴛鴦盒擊編鐘圖　戰國

**巫舞錦瑟樂舞彩繪圖**

戰國／出土於河南信陽的巫舞錦瑟樂舞彩繪殘片，畫面底部有一張臂而舞的怪形舞者，傳達出濃厚的巫術氛圍。

論其內容是記述戰事、抒發愛情還是描寫宴樂，都多少帶有宗教的意味，兼有娛神和娛人的雙重作用。湖北隨縣曾侯乙墓出土的「木雕漆繪樂舞鴛鴦盒」，有一短矮形象在敲擊建鼓，似乎扮裝成動物，而另一舞者則是典型的巫師形象。另一幅圖上，暗紅色的漆畫上有動物裝扮的巫師正敲擊編鐘，整個氣氛肅穆莊嚴，而畫面線條中透露出質樸和怪誕。

兩周時期列國之間的樂舞交流是很多的，可以說，中國各個民族之間的樂舞交流從很早的時候起就已經開始了。周代制訂的《六代舞》，實際上就已經是華夏各地各個部落之樂舞的一次大融合。春秋、戰國時期列國之間所進行的「女樂」歌舞互相贈送的情況，一時成風，也在一定程度上促進了列國樂舞文化的融合。《拾遺記》中有這樣一則傳說：大概在燕昭王即位的第二年，有「廣延國」向他奉獻了兩個善於歌舞的女子。一個叫「旋娟」，另一個叫「提嫫」。此二人都是絕色，而又體態輕盈。她們最擅長的舞蹈都有如輕功在身，其中一個樂舞的名字叫《縈塵》，形容舞者之姿輕盈絕妙，如輕塵縈繞；另一個叫《集羽》，是說那舞姿若飄浮的羽毛；還有一個叫《旋懷》，形容舞者柔軟靈動的體態旋轉不停，仿佛可以環繞於懷。當她們跳舞之時，如果地面上鋪著四五寸厚的香屑，舞罷之後連個腳印都不留下，可謂輕盈之極。這裏雖然有傳說的誇張成分，但生動地反映了列國樂舞交流的實際情況。周代宮廷中還設有《四裔樂》，其樂舞機構中有「旄人」，專門掌管散樂、夷樂，這說明中原之外的少數民族舞蹈也已經受到周人的注意。

**樂舞人群俑**　戰國／山西長治出土的一組陶俑，八人圍作一圈，各作手中執物狀。中央一人平臂起舞。均衡的畫面讓人感到深刻的古典之美。

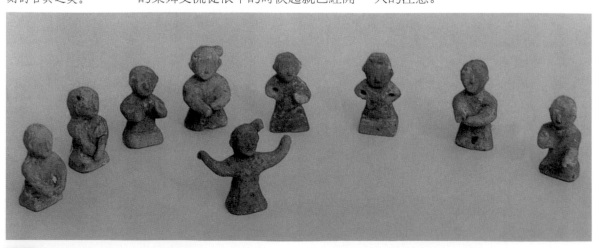

# 第三章

# 百戲紛呈的規模
## ——秦漢舞蹈

秦始皇兼併六國，統一天下，雖然朝代歷史短暫，却做了一些至關重要的事情，如確立了中國的版圖，逐步消除了周代分封制度下諸侯貴族和普通平衆之間的天壤差距，建立了"書同文、車同軌"的統一體系，形成了中國大一統江山的意識和傳統，華夏諸國和"蠻夷"之間的交往隨之興起。秦始皇的"焚書坑儒"受到歷史的譴責。對於周王朝的樂舞傳統來說，他也有非常嚴厲的手段，即廢棄了周人制訂的禮樂，並且把周代的雅樂舞教育機構推翻而建立了"樂府"，蒐集民間樂舞以自娛。1976年秦始皇陵墓出土了一件錯金、銀鈕鐘，上面刻有"樂府"二字，就是秦代樂舞自有其創建的證明。這一切，都對後來的中國古代樂舞發展有著深刻的影響。

漢初，出身下層的漢高祖劉邦，喜好民間楚聲、楚舞，並把粗獷的民間俗樂舞"巴渝"引入宮廷。漢武帝擴大了"樂府"機構，任命李延年爲協律都尉，大力採集民俗樂舞，記錄了吳、楚、燕、代、齊、鄭各地歌詩314篇，樂府中樂工舞人有800多名。同時，爲了展示漢帝國的廣大富饒，舉行角抵戲，使各種人體文化技藝同臺演出，促進了雜技、武藝與樂舞藝術的結合，使漢代俗樂舞形成中華文明史上的一個高峰。

漢代樂舞博採衆長，技藝向高難度發展。《盤鼓舞》就是一個典型的樂舞，它既有"羅衣從風，長袖交橫"飄逸曼妙的舞姿，又有"浮騰累跪、跗蹋摩跌"高超複雜的技巧，使中華樂舞強調特技表現的特色初步形成。融合衆技促進了人體文化的綜合發展，歌舞戲的出現是漢代俗樂舞發展的一個重要成果。《東海黃公》中有人物，有假形；《總會仙倡》中有虎、豹假形和神人、仙女。前者的幽默風格和後者的神秘色彩，對中華傳統表演藝術影響深遠。

**灰陶加彩舞踏紋奩 西漢／** 一件西漢的出土灰陶加彩舞踏紋奩上，繪有端莊的樂舞人形象，大概是對樂工生活的記錄。

# 百樂雜興

## 角抵和百戲

從歷史角度看漢代樂舞，最值得提出的大概就是漢代角抵、百戲的興盛了。

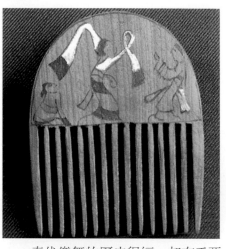

秦代樂舞的歷史很短，卻有重要變化，即廢禮樂而大興角抵之戲。角抵的發生，是在秦漢之間。其名稱的由來，梁人任昉在《述異記》裏有比較明確的記載："秦漢間說，蚩尤氏耳鬢如劍戟，頭有角，與軒轅鬥，以角抵，人人不能向。今冀州（今河北、山西一帶）有樂名《蚩尤戲》，其民兩兩三三，頭戴牛角而相抵。漢造《角抵戲》，蓋其遺制也。"

就目前資料而言，"角抵"的名稱最早見於秦代。《史記·李斯傳》記載：秦二世"在甘泉，方作觳抵優俳之觀"。"觳"字，讀音與"胡"同，其意思在秦漢之間與"角"字通用，所以這裏指的就是角抵。南朝宋裴駰在《史記集解》中引後漢人應劭的話說："戰國之時，稍增講武之禮，以為戲樂，用相誇示，而秦更名曰《角抵》。角者，角材也。抵者，相抵觸也。"也就是說，"角抵"起源於戰國時期的帶有比武遊戲性質的娛樂活動"戲樂"。

湖北江陵鳳凰山樂舞紋梳 秦／這是一件日常用的木梳，上面繪有三人歌舞場面。中央一女子揮長袖而弓腰，與一男子形成對應狀。該男子手持一圓柄長物，似為教官。另一男子跪地仰望。全圖結構生動，準確描繪了秦代歌舞場面。

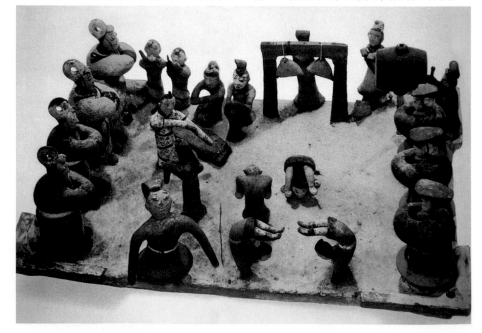

雜技陶俑盤 西漢／這是一個反映漢代樂舞百戲的陶俑盤，我們能夠見到倒立、歌詠、舞動、擊磬等多種形象。

"角"，也就是兩人互相比試、搏鬥的意思，是以較量爲主題的娛樂。到了秦代，它發展成一種包括比試力量、技藝、射箭或御車技巧和本事的比賽形式，正如文穎所説："秦名此樂爲角抵，兩兩相當，角力、角伎、藝、射、御，故名角抵也。"

秦二世是個在政治統治上無能的皇帝，淫逸驕奢，觀舞賞樂興致很高，不僅喜歡看角抵之戲，還很喜歡"優俳"的表演。"優俳"又叫俳倡、俳優。優，是一種扮演雜戲的人，從戰國時期就已經有了這樣的表演者。《國語》中曾經記載"(獻)公之優曰施"。這是一種善於調笑、戲謔的人。俳，就是指雜戲。優俳，可能是一種以玩耍、戲謔爲主要特徵的歌舞戲。《漢書·霍光傳》記載"擊鼓歌吹作俳倡"，爲其作注解的人認爲："俳優，諧戲也。"

從戰國時代的"戲樂"到秦代的

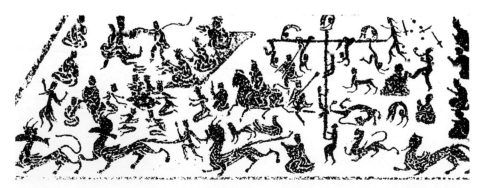

"角抵優俳"共同演出，再到漢代出現的"角抵之戲"，是一條很有意思的發展路線。或者可以這樣認爲，漢代的《角抵戲》，是"角抵優俳"的合理發展。到西漢時，角抵之戲逐漸形成了規模。《漢書·武帝紀》："元封三年(前108年)春，作角抵戲，三百里內皆來觀"；"六年夏，京師民觀角抵於上林平樂館"。由於漢代角抵戲受到各階層人士的喜歡，它也就努力適應各種人群的口味，在自己的名下容納多種表演藝術形式，甚至從一開始它就將雜技、武術等不同的形式和樂舞結合在一起，最終形成了大型、綜合，兼有戲劇成分、歌舞成分、戲謔成分的複合性表演活動。

以目前所掌握的文字和形象資料看，特別是有那些已經出土的漢代樂舞畫像磚、畫像石等資料的佐證，我們得知在"角抵戲"之名目下至少包含了以下的幾種表演：(1)擲劍。(2)跳丸。(3)尋橦。(4)七盤舞。(5)魚龍曼衍。(6)總會仙倡。(7)東海黃公。(8)龍馬瓶伎。(9)魚舞。(10)梧桐引鳳舞。(11)戲車。(12)走索。(13)豹面人與童子。(14)馳馬伎。

建鼓角力圖 漢／擊鼓的二人動態之中含有較量之意。其鼓上立一大鼎，二人鼓上比試，各施絕技，正是這種"角力"的形勢。

山東沂南畫像石"頂竿懸孩 漢／百戲圖的左上角處有"頂竿懸孩"，是一人額頭頂一十字形竿，竿頭平臥或倒懸三個小孩，各有雜技動作表演，誇張變形了成人和孩子比例幾乎近於失調，卻突出了頂竿者的強悍有力。

山東安邱漢墓百戲圖 西漢

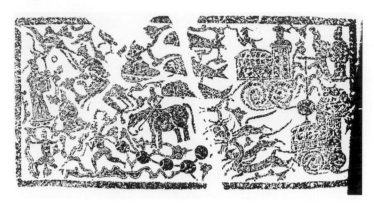

江蘇徐州銅山洪樓鼓樂百戲畫像石　東漢末期／此圖爲銅山縣一座漢墓畫像磚的拓片。畫面上可清晰地看到氣勢宏大的百戲場面。左下方似有一人拉動5個相連的滾石，中央則有魚龍之形，右方則有仙車、建鼓，右上方可見操蛇之人。整個畫面均氣氛熱烈，動勢強烈。

江蘇銅山洪樓畫像石　總會仙倡　漢

其他還有些不知爲何類、難以確定名稱的表演。另外，根據已有的資料來看，西漢的"角抵戲"發展迅猛，大約是在東漢時期，出現了"百戲"的名稱，比較早的記載可見於《後漢書·安帝紀》，其中說到漢殤帝元年(106年)時曾經因爲全國性的喪事活動而"罷魚龍曼延百戲"。在這裏，所謂"魚龍曼延"之戲已經和"百戲"相提並論，統歸於"角抵"的名下。漢代時"角抵戲"的內容也和"百戲"的內容多有重合之處。江蘇銅山洪樓畫像石上有"總會仙倡"形象，就是很好的說明。各種獸形裝扮，魚龍曼衍，令人眼花繚亂。由於受到人們的廣泛喜愛，所以表演者的技藝也有極大提高，有的甚至能夠做出曠世奇絕的動作。這讓我們想起了漢代張衡《西京賦》中對於演出效果的精彩描寫："度曲未終，雲起雪飛。初若飄飄，後遂霏霏。複陸重閣，轉石成雷。礔礰激而增響，磅礚象乎天威。"這裏似乎說的是天氣情況。表演開始的

時候，有亂雲湧起，但見雪花飄飛，初時飄飄點點，漸漸變成了彌漫大雪，霏霏然很是壯觀。這時又聽見如同滾轉大石而發出轟鳴雷聲，像上天發怒顯示天威。我們知道，漢代的角抵之戲，多在露天表演，因此，舞蹈史學家們一般認爲這裏説的並不是真實的天氣變化，而很可能是爲了增加表演的效果而人工製造的"雲起雪飛"。"轉石成雷"，被認爲是一種拉著巨大的圓石球奔跑而模仿雷鳴的表演。

以上角抵之戲雖然帶有明顯的雜技、雜耍性質，但是也常常有樂隊伴奏，所以也被稱作"散樂"，具有樂舞表演的性質。其中頗有與舞蹈關係密切者，我們將在下文中專門介紹，而歌舞百戲性的表演卻值得給予特別的關注。

漢代角抵百戲，名目繁多。其中最著名者有《百戲》《總會仙倡》《曼延之戲》《東海黃公》《侲僮程材》等。

**《百戲》**　《百戲》是多種雜技性樂舞節目的總和。如：《烏獲扛鼎》《都盧尋橦》《衝狹燕濯》《胸突銛鋒》等。

烏獲，據傳是古代的大力士，《烏獲扛鼎》是善於舉鼎的表演者扮成大力士烏獲而"扛鼎"。從一般的舉重而進入帶有戲劇性的角色，就不再是單

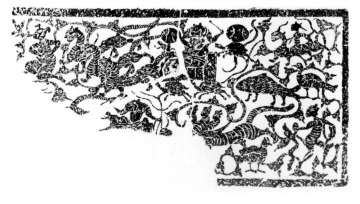

湖南馬王堆一號墓彩棺扮獸舞人 漢

純的體能展示。《都盧尋橦》中的"尋橦"，就是爬竿。"都盧國"在歷史上是實有其國的，那裏的人很會爬竿，這個節目大約就是真人表演。《衝狹燕濯》，"衝狹"就是鑽圈，用一個"衝"字，可見漢代時已經有了類似於當代鑽圈的表演。從漢畫像磚石上我們可以看到表演者準備從插著刀子的竹製或藤製的圈中鑽過的情形。由於刀尖向內，表演起來該有相當的難度。也有的表演者從火圈中竄過。南陽漢畫像石有"衝狹"圖，畫一長袖高髻舞人已從圓形狹圈中鑽過，另一高髻舞人正向狹圈衝去，兩旁有樂人奏樂，樂人中有一持節者，似爲歌者，所謂"持節者歌"。還有一幅是中間一人執圓圈（狹），左方有一伎人正準備穿越。燕濯，顧名思義，就是如同燕子在水面上翻飛，實際上就是指翻筋斗，當爲高空翻騰技巧之類的表演。《走索》就是踩走鋼絲，有單人表演，也有兩人相對走到中心而互換位置的，更增添了表演的難度。

　　《跳丸》《跳劍》，都是手上的技

巧表演而不是指真正的跳躍動作。《跳丸》是空中抛球，一手抛，一手接，在漢畫像上我們可以見到同時抛耍七丸的人。《跳劍》則是空中抛劍器，漢畫像磚石畫上有三四劍同抛的高難動作。

　　張衡《西京賦》中記錄著一些大型綜合表演，包含了歌、樂、舞、雜技、假形扮演等種種精彩的東西。如《總會仙倡》，就是扮演仙人仙獸的歌舞，《西京賦》載："華嶽峩峩，岡巒參差。神木靈草，朱實離離。總會僊倡，戲豹舞羆。白虎鼓瑟，蒼龍吹篪。女娥坐而長歌，聲清暢而蜲蛇，洪涯立而指麾，被毛羽之襳襹。"這裏有化妝歌唱的"女娥"，可能是帝堯的兩個女兒娥皇和女英。她們的身邊還有傳說中三皇時期的洪涯麾舞。在神仙境界，有身扮假形的"戲豹"和舞蹈著的熊羆，共同隨奏而舞。其中關於表演環境的描寫，用了很文學化的語言，可能頗有些誇張，但是"仙境"的意味卻是點到和明確的。巍峨高聳的華山之下，還有白虎和蒼龍鼓瑟、吹篪。器樂的表演者也扮裝成神獸，可見其爲創造神秘氣氛而下的功夫，同時也說明了漢代人們幻想和仿真同舉的藝術觀念。

跳弄四劍 漢／這幅"跳弄四劍"的舞人形象，空中抛飛三柄短劍，而舞者的鬚鬢都隨強烈的動態而上揚起來，很是傳神。他的腳下，有丸狀物散落地面，或許是他剛剛完成的表演項目。

百戲中的馬術 漢

曼延之戲　漢

《曼延之戲》　"曼衍"有兩種解釋，"巨獸百尋，是爲曼延"中的"曼延"二字是形容巨獸的長而大;而"魚龍曼衍"則是魚龍變化的意思。這兩種"曼延"都屬於"曼延之戲"。這種戲（舞）可能是古代圖騰舞蹈的遺制。在表演時還保留一些神秘的氣氛，很有意思。山東沂南的一幅漢畫像石上有人與巨獸同時出現的場面，其形象充滿了怪誕、風趣和驚險的意味。這被稱作曼延之戲，其表演在漢代樂舞中也十分精彩。《西京賦》描繪道："巨獸百尋，是爲曼延。神仙崔巍，欻從背見。熊虎升而挐攫，猨狖超而高援。怪獸陸梁，大雀踆踆。白象行孕，垂鼻轔囷。海鱗變而成龍，狀蜿蜿以蜦蜦。含利颰颭，化爲仙車。驪駕四鹿，芝蓋九葩。蟾蜍與龜，水人弄蛇。奇幻儵忽，易貌分形……"

《曼延之戲》在以上的描寫中顯得很有層次，但是每一種表演之間又沒有當然的邏輯關係：首先，一隻熊和一隻虎在巍峨的山中相遇，一見面就互相搏鬥起來。然後是一群猿猴跳躍追逐、登高攀援情形。一隻怪獸出現，把大雀嚇得縮首縮尾，東躲西藏。緊接著出現的倒是和平景象，大白象帶著小白象漫步緩行，大白象甩著大鼻子，小白象邊行邊悠閒地喝著大象

鳳舞　漢/大鳥之羽飄逸超邁，對面的舞者也戴假面，手持樹形長竿，似做招呼牽引狀。

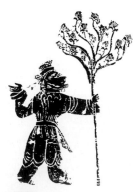

的奶水。接著表演進入了高潮，即魚龍相變！當大魚忽然變成了長龍以後，蜿蜒舞動，給人以驚喜和美的享受。然而，變化還沒有到此結束。一隻含利獸，一開一合地張著嘴，轉眼之間變成了一輛駕著四匹鹿的仙車，車上有美麗的華蓋。蟾蜍、大龜緊接著相繼出場。"水人弄蛇"的表演也許是最精彩的，放到了整個演出的最後。

以上這場《曼延之戲》不僅有奇形怪獸的舞蹈，而且還加上了"易貌分形"的幻術表演。我們從中可以得出以下結論：《曼延之戲》中巨大的假形表演，是由群體配合完成的，但是也有單個人完成的。這些表演，在《鹽鐵論》中被描寫爲："今富者祈名岳，望山川，椎牛擊鼓，戲倡舞象。"那些戴著面具、扮裝假形跳著魚、蝦、牛、獅子之舞的表演者們，有時候也被叫做"象人"。湖南馬王堆一號墓出土的彩棺上也有"扮獸舞人"的形象出現，其動作形態更加詭秘莫測。

《東海黃公》　《東海黃公》是漢代樂舞中非常著名的一齣節目，在《西京雜記》中有比較仔細的記載："余所知有鞠道龍善爲幻術，向余説古時事：有東海黃公，少時爲術能制御蛇虎，佩赤金刀，以絳繒束髮，立興雲霧，坐成山河。及衰老，氣力羸憊，飲酒過度，不能復行其術。秦末有白虎見於東海，黃公乃以赤刀往厭之，術既不行，遂爲虎所殺。三輔（今陜西省中部地區）人俗用以爲戲，漢

帝亦取以爲角抵之戲焉。"《西京賦》裏也曾經有過簡單的記載："吞刀吐火，雲霧杳冥。畫地成川，流渭通涇。東海黃公，赤刀粵祝。冀厭白虎，卒不能救。挾邪作蠱，於是不售。"以上兩個記載，故事情節內容基本相同，大約都是說東海黃公原本是個能"立興雲霧，坐成山河"的人，力大無比，"制御蛇虎"。但是到了老年，氣力衰竭，法術不靈，遇到白虎以後被虎所吃。有史學家指出，"二說不同處是對這個歌舞戲的評語"，即《西京賦》認爲東海黃公是"挾邪作蠱，於是不售"，不過是個走江湖的騙子；而《西京雜記》卻認爲東海黃公在年輕力壯時，確有制御蛇虎的法術，只是因爲年邁力衰、飲酒過度才使得法術失靈，葬身於虎口。從黃公終於葬身虎口來看，可說是一個諷刺劇。

山東臨沂漢畫像磚中有表現《東海黃公》故事的一幅圖，黃公似頭戴面具，執刀而立，並且徒手抓住老虎的一條後腿，使其欲逃不得。老虎回頭向黃公做張口怒吼之狀，頗爲傳神。

《東海黃公》的出現，引起中國舞蹈史學家們的注意，更引起了戲劇史家和中國古代美學研究者的注意。將雜技、雜耍、樂舞等多種表演手段融合起來表現一定的故事情節，是《東海黃公》常常被人看作是中國戲劇史的發端作品。有了某種程度的戲劇因素，是漢代樂舞發展的重要特點之一。它預示著中國古代樂舞發展的新方向，即樂舞藝術中戲劇性的增強，或者說帶有武術性的舞蹈動作開始與特定故事內容相結合。這也正是漢代舞蹈超越兩周之處。當然，在角抵之戲的名分之下，還有一些以技巧取勝的節目，如《侲僮程材》。

**《侲僮程材》**　所謂"侲僮"，即年紀幼小的孩童。因爲體輕，所以可被舉在高平臺上做各種驚險的動作。表演時，成人們架著馬車，策動而進。有時車中還設有四人的小型樂隊，車中央豎立起一根長竿，竿頂再疊架起一個小平臺，那正是孩子們施展本領之處。其中技巧高超者，不僅能做出徒手倒立等動作，甚至還能表演彎弓射箭、上下攀援的內容。《西京賦》描寫的正是這樣的"戲車"："爾乃建戲車，樹修旃。侲僮程材，上下翩翩。突倒投而跟絓，譬隕絕而復聯。百馬同轡，騁足並馳。橦末之伎，態不可彌。彎弓射乎西羌，又顧發乎鮮卑。"

這裏所說的"戲車"，很值得我們注意。它說明漢代樂舞藝術中有很強的競技性，又開始與某種虛擬性的

**河南南陽東冉營畫像石　東漢**／此石生動記載了漢代鼓舞的表演情形。圖中二男子大跨步，高揚臂，對擊鼓，舞姿健勁。

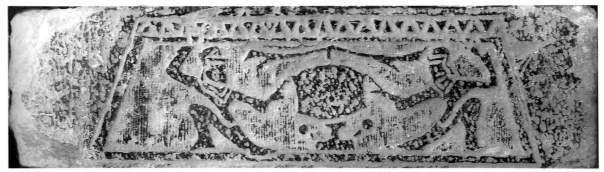

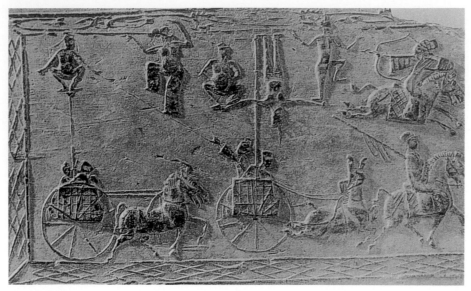

樂舞百戲畫像磚　漢

衍、魚龍、角抵之戲"。

這裏所説的"巴俞",就是《巴渝舞》,是西南少數民族板盾蠻的舞蹈。他們居住在四川的巴渝地區,故名《巴渝舞》。"都盧"是國名,都盧人體輕善於爬竿,因此就把爬竿雜技簡稱爲《都盧》。《腸極》是樂曲名。《漫衍》是巨大的鳥獸假形舞蹈的簡稱。《魚龍》指魚龍假形的舞蹈。到東漢時,角抵戲包括的内容更加豐富。張衡的《西京賦》説:"臨迴望之廣場,呈角抵之妙戲。"這裏演出的"角抵妙戲",場面之大,内容之多,節目之妙確實是空前的。

**《相和大曲》** 《相和大曲》是另一種歌舞並重、内容豐富的表演形式。它是漢代民間的大型歌舞曲。《宋書·樂志》載:"但歌四曲,出自漢世無弦節,作伎最先,一人唱,三人和。"也就是説,《相和大曲》最初由一人唱,三人和,名曰"但歌"。後來,"相和,漢舊歌也,絲竹更相和,執節者歌。"即原本無伴奏的"但歌"在加入了弦管伴奏之後,並有一人執"節"而擊打節拍歌唱,名爲"相和歌",配合著舞蹈動作,並在形式結構上形成特色。

《相和大曲》由"艷""歌""解""趨"或"亂"等特殊成分組成嚴密的結構體系。"艷"是《相和大曲》的引子部分。多數情況下"艷"段没有歌辭,僅僅是一段舞曲。引子之後,分

"演戲"行爲走向同一道路。漢代畫像磚上記載了這樣的表演,整個畫面諧和自足,構圖舒朗,而登竿、走索、懸空倒立、馬術騎射等形象,十分生動。這樣的表演促使角抵戲的表演者們追求新異之舉,我們在山東孝堂山出土的一幅漢畫像石上,就能看到《建鼓舞》。樂舞藝術和《伥僮程材》這樣的雜技同時表演,必然在品位上互相滲透,在表現方式上互相影響,其結果,一方面是舞蹈與中國雜技、武術的血緣交融,親和互生;另一方面是中國的戲劇從其發生之日起就和樂舞聯繫在一起。《總會仙倡》《曼延之戲》《東海黄公》等都有比較多的舞蹈成分,而其中的舞蹈又與西周和春秋戰國時人們的戲劇觀念有著不解之緣。

在歷史上漢武帝是一個很有作爲的皇帝,其政績早有定論。同時,他還是一位在促進樂舞發展方面有貢獻的皇帝,角抵之興盛,與他的愛好有關。《漢書·西域傳》中記載著他在招待四夷賓客之時,常常舉行盛大的演出,"作巴俞、都盧、海中、腸極、漫

成一段段 "歌"，每段歌之間的樂曲過門名為 "解"。《相和大曲》的結構不僅是段落性質的，還有節奏的調控作用。如 "歌" 的節奏一般比較慢，"解" 的節奏一般比較快，一快一慢，形成有趣的對比，而且 "解" 又可以穿插舞蹈。大曲的末段名為 "趨"，或者叫 "亂"。顧名思義，"趨" 字是在形容舞蹈步法，似乎有奔走急促、傾斜探出的動態。一個 "亂" 字，形容了《相和大曲》在表演結束之前那種千音錯落、萬器鳴奏的場面，形成了歌舞大曲表演的高潮。這種歌舞大曲的形式及其結構，對後世歌舞的發展起了重大的影響。

## 雜舞技藝

"雜舞" 的稱謂，主要見於兩漢時期的文獻，如《樂府詩集》中曾經有這樣的記載："雜舞者，《公莫》《巴渝》《盤舞》《鞞舞》《鐸舞》《拂舞》《白紵》之類是也。" 漢代的各方雜舞、散樂，都是多種樂舞的總稱，特別指那些在宮廷中演出的民間樂舞，相對於宮廷雅樂而言。其種類繁多，歷史上比較有名的也不少，我們在此略作些描述。

《長袖舞》 "長袖善舞，多錢善賈"，是源自戰國時代的一句名言。它從一個側面說明了中國是一個絲綢大國，也證明以長袖為特徵的舞蹈早就流傳於華夏大地。漢代的《長袖舞》有多方面的佐證。例如河南南陽石橋鎮漢畫像石上有一舞人施展長袖，翩翩起舞。她揚起一手在上，拖曳一手在下，一腿抬起，似乎在做著側向的跳躍動作，舞姿很灑脫豪放，很美。類似的形象在漢畫像中具有一定的典型意義。當然，長袖之舞是由於服裝的特點而發展出來的樂舞，而漢代服飾中的女性裙裝下擺寬大而長，有時反而更要透過手袖的動作加強舞蹈的動勢。江蘇徐州的一幅漢畫像石恰好說明了這一點。

值得注意的是，這樣動人的演出，有時是在相當開闊的地帶，有時是在室內，有精美的帷幕做裝飾。更加重要的是，《長袖舞》的表演是帶樂隊的。樂手們也許有多有少，甚至有時畫面上只能夠看到一人。如上述漢畫像石中就有一人吹著排簫，十分投入的樣子。為《長袖舞》伴奏的樂器有簫、鼓、鼗、笙、塤、鐃，等等。在很多情形下，還有歌者為舞蹈家伴唱。

女子《長袖舞》有時還以雙人對舞的形式出現。如江蘇沛縣樓山的漢畫像石，可以見到兩個女子舞者甩袖而對舞的生動情況。她們身體傾斜，兩袖對稱，腰肢柔曼，袖長及地而揮舞不亂。在她們的周圍，仍舊有樂手伴奏，旁邊還有兩人似乎在拍手歌唱。"對舞" 的形式說明《長袖舞》經常是作為小型節目演出，由於個體表演，所以水平自然應該高於集體的表演，才能為欣賞者所注意。漢畫像中大量《長袖舞》的問世，證明它在漢代樂舞中有特殊地位，這恐怕也是當時的觀眾們特別喜歡所致。內蒙古出土的東漢墓樂舞百戲圖，即是對舞長袖的形式。

袖舞 漢

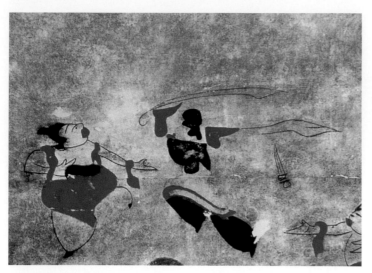

內蒙古和林格爾東漢墓樂舞百戲圖　東漢／這幅東漢墓壁畫上的雙人袖舞形象，一人著長袖追逐飛跑，另外一人與之呼應，又似對話。

所以，以 "對舞" 形式出現的《長袖舞》還有多種形式，如女子雙人長袖對舞、男女雙人長袖對舞、男子博袖對舞、男子日常服裝的小袖對舞，以及男性或女性的折袖對舞，等等。男女長袖對舞的形象見於江蘇沛縣漢畫像石。彭松先生在《中國舞蹈史》裏認爲，那是 "在建鼓、瑟等樂隊伴奏下，一女子細腰長裙委地揚袖側身而舞，對面一男子扎腰，短袍著褲，垂袖與之合舞"。

漢代的袖舞，在總體風格上有著自己的鮮明特色，其中最主要的是所謂 "翹袖折腰"。據説，漢高祖所寵幸的戚夫人，每年10月15日都在宮中歌舞祭神，歌唱《上靈之曲》，吹奏竹笛，擊築而舞。舞時，她和其他女性舞者們 "相與連臂踏地爲節，歌《赤鳳來》"。《西京雜記》中曾經記載她："善爲翹袖折腰之舞，歌出塞入塞望歸之曲。侍婦數百皆習之。後宮齊首高唱，聲徹雲霄。"

《巾舞》　四川羊子山出土的樂舞畫像磚問世之後，人們對於漢代樂舞的傳播和影響有了深刻的認識。圖中右下角一女性舞者，手持長巾，飛跑似地要離席而去，旁邊一胖胖的男性舞者呈現出戀戀不捨的樣子，好不生動！《巾舞》是漢代著名的雜舞之一。舞者手中持巾而舞，因此而得名。表演者多爲女性，她們所持之 "巾"，有長短之分，多用綢條製成。舞蹈的時候，表演者在 "巾" 下裹一木棍，帶動綢條揮舞。山東安邱縣的一方漢畫像石上，有《巾舞》的典型形象："一高髻細腰女子，下身穿分成四片的舞裙，其長及地，不見雙足。裙又開得極高，從腰部就開始分片"，"舞人手舞雙巾，雙巾在身體兩旁轉環飛舞，舞人上身略向後仰，頭稍偏於一側，雙手抱在胸前，似是作曲線退步的繞巾動作，身段優美，姿態生動，表現出舞蹈美的韻律感"（彭松《中國舞蹈史・秦漢魏晉南北朝部分》）。

從漢代起，《巾舞》就流傳很廣泛，以至於形成了所謂 "四舞" 之說，即 "鞞、鐸、巾、拂" 四種樂舞。《隋書・音樂志》載："牛弘請存鞞、鐸、巾、拂四舞，與新伎並陳。因稱 '四舞'。漢魏以來，並施於宴享。" 魏晉之後，《巾舞》也被稱作《公莫舞》。

《拂舞》　一種手中執 "拂子" 而舞的表演。"拂子"，又叫做 "拂塵"，古代時是一些談論家的身分象徵。"拂子" 用動物的尾毛捆扎在把柄上做成，經常見於江南各地的佛家寺廟中。《拂舞》也是漢代江南的流行之舞，也有人稱之爲《白符舞》，或者《白鳧鳩舞》。晉代有樂舞詩《白鳩篇》："翩翩白鳩，載飛載鳴。懷我君德，來集君庭。" 唐代李白也有《白鳩拂舞辭》："鏗鳴鐘，考朗鼓。歌白鳩，引

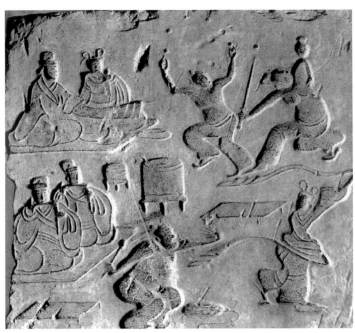

四川成都羊子山樂舞雜技畫像磚　東漢

河南洛陽曾經出土一尊唐代三彩馬，馬上有一擊鼓俑，史學家們認爲所擊之鼓即"鞞"。那是一個扁形的小鼓。執在手上，邊騎邊敲。以此看來，這種樂舞主要用作禮儀，特別是軍中禮儀，手中的動作大約不多，由於騎在馬上，足下的舞步更無法實現了。文字記載中的"雷鼓"和出土鼓俑所用扁形的小鼓之間，似乎有比較大的差距。但無論如何，"鞞"最早是來自軍中的器物。從最初的"武器"向"舞器"的轉變，説明了樂舞藝術與現實生活之間的深厚聯繫，也能夠使人聯想到這一樂舞的雄風。《鞞舞》在漢魏時期曾經是廣泛流行的樂舞，三國時期的曹植、晉代的傅玄、唐代的李白都曾經根據古歌詞的格式寫過《鞞舞歌》。曹植《鞞舞歌》序中還提到了擅長《鞞舞》的一位老藝人，名叫李堅。李堅是漢靈帝(168~189)時的西園鼓吹藝人，在戰亂以後，跟隨段煨到了河西，曹操知道李堅會《鞞舞》，找他來表演，但李堅已年逾七十，久已不舞，歌曲已記不清了。曹植認爲前代的歌，也不適用於當代，就依照漢曲的格式，重新創作了五篇《鞞舞歌》(見《樂府詩集·魏陳思王鞞舞歌》)。《鞞舞歌》首先是舞蹈表演，但歌在舞中也占相當

拂舞。白鳩之白誰與鄰，霜衣雪襟誠可珍。"從以上詩詞描述中，我們可以大約地想像出《拂舞》用的是一種很清雅的動作，舞中配歌，歌舞相伴。其內容大都是歌頌君德或人之高尚品質。

《鞞舞》　《鞞舞》是漢代的一種名舞。鞞通"鼙"，從字形上即可看出它與鼓的關係。《鞞舞》是持鞞鼓而跳的樂舞，舞時還有歌唱。它的起源早已經無法考訂，但是我們知道至少在周代就已經有了鞞鼓的存在，《禮記·月令》中曾記載："是月也，命樂師修鞀鞞鼓。"這種鼓，周代鼓師們用來祭祀鼓神，類似於雷鼓。到了漢代，成爲軍中的樂器。蔡琰那首著名的《胡笳十八拍》中就有這樣的句子："鞞鼓喧兮，從夜達明。風浩浩兮，暗塞昏營。"所以《説文解字》把"鞞"字解釋爲："騎鼓也。"即在漢代，鞞舞已經成爲禮儀制度，所以説是"大司馬，旅帥執鞞。"就這些材料看，《鞞舞》的起源或許在秦漢之間。

重要的地位，有的歌在結尾處，附有"亂"（結束樂段），漢代的《相和大曲》與此有許多相似之處。

《鐸舞》 鐸，早在周代就已經是重要的禮器了。《周禮·地官·鼓人》記載，"以金鐸通鼓"，即是說鐸可以和鼓相配合來完成禮樂的儀式。"鐸"的形狀如同大鈴，中間有舌頭似的東西，搖晃起來陣陣作響。所以，它也是古時有權勢的人召集聚會的工具。如果討論的是文事，就用"木鐸"，即木舌之鐸。如果要討論的是關於戰爭之事，就用鐵舌做成的"金鐸"。

《鐸舞》的具體表演情形，今天已經無從考證了。"鐸"和"鼙"一樣，漢魏時代都是軍中的器物。其表演大約是很有氣勢，節奏感很强。《宋書·聖人制禮樂》記錄了漢曲古辭，但是因爲聲辭雜寫，今天已經很難讀通。《樂府詩集》中收錄了晉代傅玄所作的鐸舞歌辭《雲門篇》，形容表演者是"身不虛動，手不徒舉，應節合度，周其敘時"，其舞姿、舞態已經充分儀式化了。《鐸舞》之名改爲了"雲門"，而其內容也已經是"聖人制禮樂"了。《三國志·烏丸鮮卑東夷傳》中曾經描寫了"東夷"人的樂舞，說是"踏地低昂，手足相應，節奏有似鐸舞"，由此可見《鐸舞》該是很有氣勢和節奏感染力的樂舞。

《七盤舞》 因表演時舞者踏跳於七個盤子之上而得名，又叫《盤舞》。東漢文學家張衡的著名散文《舞賦》中有"歷七盤而縱躡"的句子，非常準確地描寫了該舞表演時的神奇情形。王燦注釋說，這是一種"七盤陳於廣庭"的表演，說明其表演空間很開闊，比起一般的宮廷環境來說，動作的運動幅度可以加大，而有特殊的審美形態。

這是一個真正的樂舞，表演時有樂隊在一旁伴奏。除去七個舞蹈用的踏盤之外，還有"踏鼓"擺放在表演場地上。所以，《七盤舞》有時也叫《盤鼓舞》。張衡《舞賦》中有極爲生動的描述："於是蹋節鼓陳，舒意志廣。遊心無垠，遠思長想。其始興也，若俯若仰，若來若往。雍容惆悵，不可爲象。其少進也，若翔若行，若竦若傾。兀動赴節，指顧應聲。羅衣從風，長袖交橫。"

在此，文學家把《盤鼓舞》之美形容得惟妙惟肖。舞人表演時心舒意廣，從容不迫，開始的動作略略顯得那樣飄忽不定，好似俯身，又好似挺仰，來來往往之中，有雍容華貴之態，又有說不出的惆悵。舞動激烈起來了，舞者忽而像是高空飛翔，忽而像是平地漫步，有的舞姿聳立向上，有的姿態復若斜傾。一切的舞動都是那樣合乎節奏，手眼的變化都隨鼓聲而行止；舞者的身軀在柔軟的服裝下運行如風，長袖翻飛而交橫。整個表演表達了高遠的志向，適度的心態。

盤鼓舞 漢／《盤鼓舞》所用之鼓，在漢畫像上並沒有固定的數目，甚至《盤鼓舞》之盤數和鼓數也不固定，有七盤單鼓的，有六盤二鼓的，有四盤二鼓的，還有五鼓、二鼓而無盤的，種種不一。

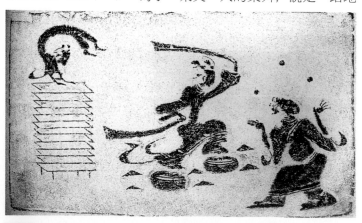

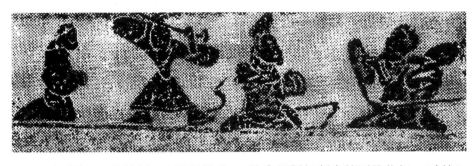

《七盤舞》《盤鼓舞》大概是漢代樂舞中極受歡迎的樂舞，所以流傳很久。《通典·樂》記載："盤舞，漢曲，至晉加之以杯，謂之世寧舞也。"它給後人留下極爲深刻的印象。

《劍舞》　從春秋戰國到秦漢之際，中原大地紛爭不斷，因此習武之風盛行。又由於金屬冶煉的技術不斷提高，"劍"也越來越受到人們的愛戴。佩劍，成爲一代代文人武士的必備行頭。在這種社會背景之下，《劍舞》流行於漢代就是當然之事。

記載《劍舞》表演情形的史籍，是《史記》。其《項羽本紀》中記載了有名的"鴻門宴"故事："……范增數目項王，舉佩玉玦以示之者三，項王默然不應。范增起，出召項莊，謂曰：'君王爲人不忍，若入前爲壽，壽畢，請以劍舞，因擊沛公於坐，殺之；不者，若屬皆且爲所虜。'莊則入爲壽，壽畢曰：'君王與沛公飲，軍中無以爲樂，請以劍舞。'項王曰：'諾。'項莊拔劍起舞，項伯亦拔劍起舞，常以身翼蔽沛王，莊不得擊。"漢代書像石上即有此事的刻畫。

也許是劍器原本就充滿了動作性，也許是漢代樂舞的表演者們對舞劍有特別的偏好，《劍舞》形象在漢畫像石上所見極多。河南鄧縣出土的一塊漢畫像磚上，有三人共同舞劍的生動景象。左側一人坐胯虛步，右臂揚起，劍鋒向下，似乎正在做出擊準備。中間一人身形碩大，立掌待勢。更加精彩的是畫面右側的舞劍者，手揮雙劍，大弓步，與中間一人對峙，極富動感。其他《劍舞》形象，有橫劍馬步蹲襠者，有平劍蓄勢待發者，有拔劍怒目而立者，各顯神氣，不一而足。有的表演者手持一劍，有的舞動雙劍。

《干戚舞》　《干舞》即《盾牌舞》，在漢代也很著名。山東微山縣出土的一方漢畫像石上，就記錄了漢代的這種盾牌之舞。"在畫的右方有一對舞人左手執盾牌，右手執刀，做蹲襠步姿勢，二人一攻一守，一進一退，對峙比武。二人的盾牌高近三尺，寬約尺餘（以舞人身量爲準），爲長方形。右方舞人，頭挽椎髻，精神抖擻，盾牌移在左側，露出大半個身體，意在進攻；左方舞人似戴面具，盾牌掩護，身體後躲，刀豎身後，敗勢已成。"（王克芬《中國舞蹈發展史》）

同樣從戰爭武器發展而來的樂舞表演，還有《戚舞》。"戚"，即斧頭，是當時的戰鬥中分量很重的東西。以戚入舞，可見人們對它的重視和喜

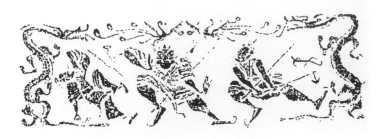

百戲中的劍器表演　漢

騎獸擊鼓　漢

河南南陽鄂城寺鼓舞
畫像石　東漢

愛。《戚舞》和《干舞》共同表演的時候很多，因此歷史上常常合叫做《干戚舞》。

《建鼓舞》漢代的鼓舞形象非常多，除了《盤鼓舞》之外，多數没有特定的名稱，但是在漢畫像中却極爲常見。其中在地面擺放鼓而踏節跳舞的形象很多。非同尋常的是一種用"建鼓"作舞具的節目形象。

建鼓，也稱作"應鼓"，是古代當權者召集號令、開府問事時禮儀用的鼓，既代表著某種禮樂規格，又象徵著使用者的權勢地位。《禮儀·大射》中已經記載："建鼓在阼階西"。建鼓的形制一般是以兩根立柱吊懸一面大鼓，立柱脚下有四足，如同卧獅之脚，立柱上方裝飾著華蓋，並有鳳鳥的形象，很是好看。舞者有在建鼓伴奏下起舞的，有邊擊打建鼓邊作舞姿的。值得我們注意的是，漢畫像磚石上與建鼓一起出現的舞者，有許多男性，或許能夠説明那是一種很有陽剛之氣的表演。舞姿也是各種各樣，有騎馬蹲襠式，有大弓箭步的，有跨步跳擊的，有擊打之後向後折腰的。山東微山出土的畫像石上，有"騎獸擊鼓"形象，所擊之鼓正是建鼓。由於這些包含了建鼓的樂舞形象非常多，以至於當代的舞蹈史學家們給它起了一個名字，即《建鼓舞》。河南南陽的一幅《建鼓舞》，舞者大跨步向前擊鼓，鼓身架在一虎形基座上，並裝飾著動物的長角。

有學者指出，建鼓與樂的結合，原本是春秋戰國時期的事情，但那時多見樂人佇立擊鼓，而舞人自舞。從漢代起可以看到舞者同時擊鼓、舞蹈的形象，而漢代以後，不知什麼原因，所謂《建鼓舞》又很快從歷史上消失了。

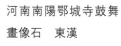

## 王朝氣象

漢代社會，是我國生產力高速發展的一個階段，特別是從漢武帝起，銳意革新，謀興禮樂，罷黜百家，獨尊儒術，並且施行了一系列政治、經濟的有力措施，很快使西漢走向強盛。對於樂舞發展來說，財富的積累也意味著環境的有利因素增大。兩漢時期，後宮女樂高度發達，有時多至數千人。西漢社會雖然更多了平民意識，連原來只有諸侯才能擔任的"相國"之職也可以由非貴族出身的人出任，但是諸侯豢養女樂卻風氣越來越強勁，漢代女樂由此而進入了表演水平大提高的時期。

### 宮廷樂舞

漢代樂舞，除去充滿了戲劇性的角抵百戲之外，宮廷樂舞也有較大發展。個中原因，一方面是社會生產力有了較大提高，手工業、製鐵業、紡織業等進入高速發展時期。安定的社會生活，自然促使審美和娛樂享受之風漸漸興起。高層統治者對於歌舞藝術的喜愛，對於民俗藝術的重視，也是舞業興旺發達的重要條件。在這樣的情形之下，漢代樂舞發展形成強勢之狀態，成名的舞人增多，一些舞種開始了流傳的歷程。

**女樂**　宮廷中或是諸侯家的大大小小宴會上，幾十人甚至數百人的女樂同時表演，並不在少數。就連在商賈交易中發達起來的豪富之家，畜養歌舞者數十人的也不算稀奇。國勢的強大也帶來驕奢淫逸之風隨處興起。

有一次漢武帝向東方朔求問治國之道，東方朔卻回答道："今陛下以城中為小，圖起建章，左鳳闕，右神明，號稱千門萬戶。木土衣綺綉，狗馬被繢罽；宮人簪玳瑁，垂珠璣；設戲車，教馳逐，飾文采，聚珍怪；撞萬石之鐘，擊雷霆之鼓，作俳優，舞鄭女。上為淫侈如此，而欲使民獨不奢侈失農，事之難者也。"（《漢書·東方朔傳》）

東方朔的回答，一方面說明了漢代興盛的淫逸之風已經被人批評，但是也從另外一個角度說明了漢代樂舞蓬勃發展。西漢後期，樂舞更加發展，公卿、列侯以及他們的親屬近臣們多"設鐘鼓，備女樂"，甚至到了"淫侈過度，至與人主爭女樂"。東漢時期，淫侈的風氣有增無已。《後漢書·單超傳》載："自是權歸宦官，朝廷日亂矣。……皆競起第宅，樓觀壯麗，窮極伎巧，金銀罽耗，施於犬馬。多取良人美女以為姬妾，皆珍飾華侈，擬則宮人。"

女樂表演的樂舞，主要的就是我們在前文所說到過的《巾舞》《袖舞》《七盤舞》等。這些女樂藝人在表演時姿態

彩繪陶女舞俑　西漢

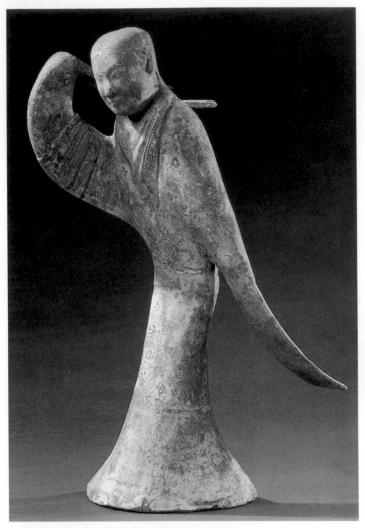

陶質彩繪拂袖舞女俑
西漢

笙，更爲新聲……"早在東周時期，鄭衛之聲起於兩地之中，就引起了整個雅樂舞體系的震盪。到了漢代，齊僮、趙女已經堂而皇之地在宮廷裏表演"南歌""鄭舞"。

兩漢時期的女樂藝人，有多種稱呼。常見的有"倡""歌舞者""舞姬"。

"倡"是古時候人們對歌舞藝人的總稱。類似的名稱還有"倡伎""倡婦""倡優"等等。《史記·滑稽列傳》説："優旃者，秦倡，侏儒也。"倡字在古代可以和"娼"字通用，説明二者之間都有以色服侍主人的特點，有一定的聯繫。但倡伎又與一般的娼妓有很大不同，即她們是以歌舞爲職業的女性，不是一般的青樓賣笑女子，如果她們得到了寵愛，那也是因爲才藝雙全。另外，漢代的"倡"在音樂特別是器樂演奏方面大概都有一技之長，所以又經常被稱爲樂人。"倡"人的家世一般都較爲貧賤低寒，有的是戰爭中被俘虜後當了倡人，有的是犯罪之後被罰爲"倡"，這些人多少有些奴隸的性質。漢代有"故倡"之説，即祖祖輩輩都是倡伎的人家；而"倡户"則是指那些全家爲倡的門户。秦漢時的中山離趙國邯鄲很近，當地的藝人天下聞名。任據《麗人舞賦》説："齊之美姜，趙之倡女。既修婉而多宜，尤蟬娟而工舞。"成公綏在《琵琶賦》中讚美趙地的舞女説："飛龍列舞，趙女駢羅。進如驚鴻，轉似回波。"這些誇獎之詞，都表達了對倡女舞姿之美的讚嘆。北京豐臺大葆臺出土的玉舞人、廣州南越王墓出土的雙人玉舞人，就是這類樂舞藝人的生動寫照。

"歌舞者"是掌握了較高樂舞表

也顯得相當謙恭，同時巾、袖的線條流動在卑怯的神態裏造成了某種憂鬱的美。漢代是一個高度重視交流的時代，華夏大地交通之路的開拓，使各地樂舞藝人能夠互相學習、借鑒，出現了齊僮、趙女、巴姬、漢女等。她們大都色藝雙全，善於歌舞。張衡《南都賦》用辭賦之語點明了其中的奧妙："齊僮唱兮列趙女，坐南歌兮起鄭舞，白鶴飛兮繭曳緒。修袖繚繞而滿庭，羅襪躡蹀而容與。翩綿綿其若絶，眩將墜而復舉。翹遥遷延，蹩躃蹁躚。結九秋之增傷，怨西荆之折盤。彈箏吹

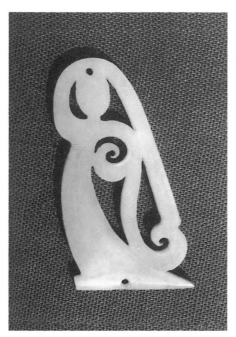

演技能的藝人。開始時她們也許只是富貴人家收留的窮苦孩子。主人爲了錢財或是特殊目的，長期對其進行歌舞藝術的訓練，學習時間達四五年後即可以參加演出。"歌舞者"長年豢養在高宅大院，接受歌舞訓練，非常辛苦。然而，一旦被某些權勢之人看重，就可以藉以脫離貧窮。漢代權貴們大都喜愛歌舞藝人，因此到盛產歌舞者的地方去求"歌舞者"就成爲當時很平常的行爲。

"舞姬"是貴族家屬中善於歌舞表演的人。她們與"歌舞者"有區別，主要是她們大多有較爲尊貴的出身，有一定的社會地位，即使原來出身平民的良家女子，因貌美而被收入宮廷或者貴族家門之後，也具有了姬、妾的地位，她們善於表演歌舞卻不是專門的樂舞藝妓。但是，她們和"歌舞者"一樣，

實際上還是貴族皇親的附屬之人，可以被當作禮物送人，更可悲的是，歌舞才藝雙全的樂舞表演者似乎從春秋開始就一直沒有擺脫過被人饋贈的尷尬境遇。

"倡""歌舞者""舞姬"三種人的身分有時是互相轉換的。享樂風氣彌漫的社會對於她們的需求很多，從而也造就了一批成名舞人。

漢代傑出的樂舞藝人李延年和他的妹妹李夫人就出身於"故倡"。開始的時候，李延年因爲善於歌舞和知曉音樂藝術的"門道"而受到漢武帝的賞識，他"每爲新聲變曲，聞者莫不感動"。後來，有一次李延年邊舞邊歌地唱道："北方有佳人，絕世而獨立。一顧傾人城，再顧傾人國。寧不知傾城與傾國，佳人難再得。"漢武帝聽完之後，嘆氣説，世上真有這樣的佳人嗎？平陽公主當場推薦李延年的妹妹，皇帝召進宮中，果然"妙麗善舞"，倍加寵愛。

漢代走著類似生活和藝術道路的女性不在少數。如漢高祖的寵姬戚夫

玉舞人 漢

廣州南越王墓玉舞人對舞 漢

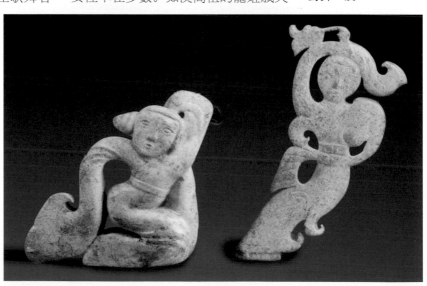

**男舞俑 東漢**／這座舞俑是非常少見的男舞者形象，他踩步抬腿，雙臂緊收於胯前，聳肩擰頭，舞姿極有勁力。

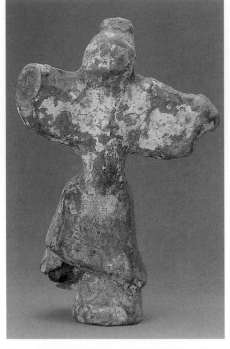

**四川鼓山女舞俑 東漢**／這個女舞俑，姿態優美，神情怡然，傳達出漢代女樂的獨特之美。

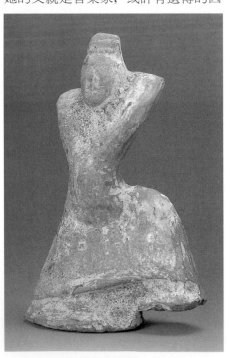

人，是西漢初年有名的歌舞者，多才多藝，善操琴和歌詠，並且很會跳"翹袖折腰"之舞。漢成帝的皇后趙飛燕，更是以歌舞取得地位的佼佼者。據説她的父親是音樂家，或許有遺傳的因

素吧，趙飛燕精通歌舞藝術的表演之道。她出身貧寒，父母棄她於廣野，却三日不死。她流落在長安並淪爲官婢。一個偶然的機會使她到了陽阿公主的家中學習歌舞，成爲家伎。漢成帝微服私訪，一下子看重了她，召在宮中，很是喜愛，封她"婕妤"。鴻嘉二年 (前19年)，成帝廢了許皇后，三年後趙飛燕當了皇后。史料上説她"善行氣術"，因此跳起舞來身輕如燕，由此而得名。傳説裏她舞姿優美，體態極輕，一次在太液池之舞榭上表演，成帝親自爲之擊甌，大風突起，她幾乎隨風而去。另一次是成帝爲她造水晶盤子，命宮人抬舉，趙飛燕在盤上起舞，人稱能作"掌上舞"。

戚夫人、李夫人、趙飛燕，這些漢代歌舞藝人的"幸運者"靠著出色的技藝和美色而人前顯貴，但是命運之神還是向她們顯露出殘酷一面。在激烈、複雜的宮廷鬥爭中，戚夫人因立太子之事遭到呂后嫉恨，被殘害成"人彘"；趙飛燕在夫君死後橫遭指責，被逼自殺。那些普通的歌舞者、倡人們表面看去如同繁花，盛艷無比，其實都有著辛酸歷程、血淚人生！後代無數文人墨客同情其不幸，留下了很多動人的詩篇。

**宴飲自娛之舞** 漢代的社交生活呈現出活躍的態勢，上至宮廷裏的皇室貴戚，下至一般的官吏甚至普通大户人家，都有在宴飲中禮節性的互相邀舞之習俗，因此使我們能夠在史料中見到不少關於宴飲自娛之舞的記載。如：漢孝武帝時期的丞相田蚡爲人奢侈驕淫，"田園極膏腴，而市買郡縣器物相屬於道。前堂羅鐘鼓，立曲

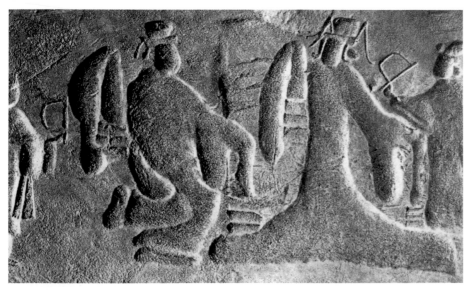

四川彭縣 "以舞相屬"
畫像石 漢

旈;後房婦女以百數。諸侯奉金玉狗馬玩好,不可勝數"。大將軍灌夫在魏其侯的家中款待田蚡,宴會中起身向他邀舞,但遭到田蚡的拒絕。灌夫爲人剛直不阿,席間直言自己的不滿,魏其侯趕上前去將他扶走(參見《史記·魏其武安侯列傳》)。這是一件很有意思的事情,説明在漢代的官宦府第內舉行宴會時,起身歌舞是一件平常之事,而一個人跳完之後,可以"屬"向下一個人,彼此互相邀舞,形成歡樂的氣氛。大將軍起舞屬丞相,在遭到拒絕之後,就認爲這是失禮的行爲,於是不滿,這説明漢代的以舞相屬是帶有一定禮儀性質的,無論官階的高低,在社交場合都要遵守,否則就被視作不敬。《後漢書·蔡邕傳》載有蔡邕參加五原太守王智爲他餞行而舉行的一次宴會,跳了這種"以舞相屬"的舞蹈:"邕自徙及歸,凡九月焉。將就還路,五原太守王智餞之。酒酣,智起舞屬邕,邕不爲報。智者,中常侍王甫弟也,素貴驕,慚後賓客;詬邕曰:'徒敢輕我!'邕拂衣而去。智

銜之,密告邕怨於囚放,謗訕朝廷。內寵惡之。邕慮卒不免,乃亡命江海,遠跡吳會。"這種互相邀屬的舞蹈,究竟怎樣跳法,現在已經無從考證了。或許它原本就没有一定之規,多少有即興起舞的意思,並可以根據當時的心情而定。《鴻門宴》的故事是人所周知的。其中"項莊舞劍,意在沛公",而項伯也舞劍掩護劉邦,可見漢代流行的劍器表演也是宴享中可用的自娛之舞,所以才不被看作是直接的侵犯行動。《漢書》曾經記載有人在宴席之

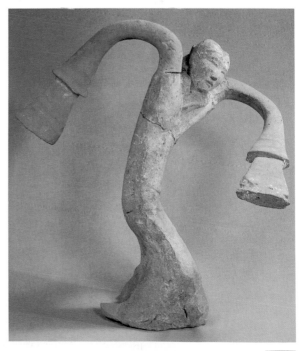

江蘇徐州馱籃山樂舞俑 西漢早期/這件舞俑舞姿奇異,長袖飄擺,細腰高身,曲線圓潤,是難得的女樂俑。

河南滎陽王村彩繪陶
倉樂舞圖　漢

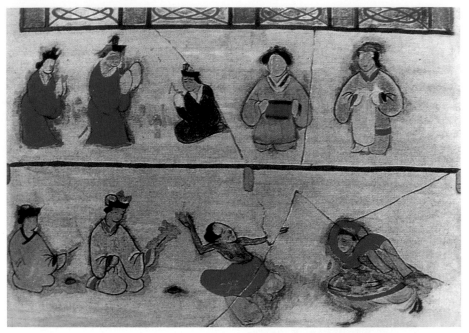

上起舞模仿"沐猴""狗鬥"，結果是"坐皆大笑"。

　　自娛性的舞蹈，並不一定是在宴飲時或在宴會以後進行的。但是，在宴飲時或在宴後起舞，卻是最通常的習慣。在起舞之前，往往先開始歌唱，然後繼之以舞，歌和舞都抒發一定的思想感情。漢高祖擊敗項羽后回師路過沛地（今江蘇沛縣），與父老鄉親飲宴，並乘興唱出了那首千古名歌："大風起兮雲飛揚，威加海内兮歸故鄉，安得猛士兮守四方！"歌中，高祖令120個兒童隨他而唱，並高興地跳起舞來。這段歌舞，概括了一個君臨天下者的宏闊胸襟。這類自娛性的歌舞，由於是抒發個人的内心感受，所以有喜則樂而歌之，有悲傷也可以抒慷慨之情，甚至可以在唏噓流涕時以歌舞表達。如：漢高祖劉邦一生寵愛戚夫人，當他病重時，想立戚夫人的兒子爲太子却不能如願。戚夫人知道後非常傷心，劉邦就唱起了"楚歌"，請戚夫人爲之"楚舞"，歌舞相合，情感凄凄。

　　漢魏年間的人如此熱愛舞蹈，並有歌舞自娛的習俗，很像中國少數民族，當爲淳樸品性的表現。河南滎陽王村出土的"彩繪陶倉樂舞圖"，十分生動地記載了漢魏時期人們日常生活裏的舞動情形。正面一幅有兩層，下層有樂人演奏，而舞步正酣。該圖側面還有更加生動的兩個舞姿，而且從畫工所用濃烈的紅色來看，舞蹈的情緒大概也相當的熱烈。

**宮廷祭祀儀式及樂舞機構**　漢代宮廷樂舞生活中，並不是只有歡樂自娛的東西，作爲宮廷禮儀的一部分，雅樂和宗教祭祀性的樂舞也是不可或缺的。漢魏時，管理雅樂的機構名"太樂署"。管理民間樂舞的機構在西漢時叫"樂府"，東漢則是"黃門鼓吹"。

　　"太樂署"是漢初設立的重要機構，負責宮廷重大活動中樂舞的安排，操持日常雅樂樂舞的演奏和表

彩繪陶樓樂舞圖　漢

河南偃師辛村新莽墓樂舞壁畫　新莽／這幅宴飲樂舞圖的主角是一男一女的對舞。女舞人仰身甩袖，跨步向前；男舞人大頭肥軀，舉臂呼應。周圍觀者似為樂工伴奏和席地而坐的長者。

演，"太樂令丞"是這一機構的統領。雅樂雅舞的來源是周代樂舞，漢代承襲了雅樂之制，用於祭祀、朝享、射儀等等。東漢時期，"太樂署"改名為"太予樂署"，統領官員太予樂令。太樂署中習舞之人，一般都出身名門，年齡在12歲至30歲之間。由此可見，雅樂在漢代還是屬於等級制度的產物，並兼有教育貴族弟子的作用。貧寒人家的孩子是所謂"卑人"，絕不能參加雅樂學習和使用。雅樂內容的制訂，遵循的還是"舞以象功"的傳統。漢高祖劉邦曾經在公元前199年時命令天下建造靈星祠，祭祀后稷。祭祀之時，"舞者象教田，初為芟除，次耕種、芸耨、驅雀及獲刈、春簸之形，象其功也"。中國傳統神話傳說把后稷看作是農業文明的主神，所以漢高祖祭祀他時用了象徵農業勞動的雅樂之舞表演，是很合乎道理的。

宮廷中除去雅樂外的重要活動還

有每年固定的時節舉行的儀式性活動，例如"大儺"。漢代的儺祭在宮廷中舉行，規模很大。其中起主導作用的還是周代就已經設立過的蒙熊皮、"黃金四目"的"方相氏"，其他表演者還有穿著獸皮和戴著動物角的"十二獸"。群舞表演者來自"黃門子弟"，

河南密縣打虎亭樂舞百戲 漢／這一跳舞的人從裝束上看也似乎不是一般藝人,而更像是一個著便裝的主人。如果我們的推測可以成立的話,那麼這也是樂舞娛樂的一個證明。

共120個孩子,都在10歲至12歲之間,被稱作"侲子",手拿鼗鼓,合著奏樂而跳起《方相舞》和《十二獸舞》並到各處去驅鬼。旁邊還有歌唱的人,在歌中表達對十二神窮追猛打的氣勢,並詛咒地說:"惡魔啊,我將碎裂你的身軀,折斷你的肢體!砍你的肉,抽你的腸!你要不快走,留下當口糧!"

表演結束的時候,人們用火炬把假想中的疫鬼送出端門去,然後由騎快馬的士卒把火炬一直傳送到洛水邊,投入洛水,象徵著疫的被徹底消滅。它的發展歷史很長。數千年來,綿綿不絕,一直廣泛流傳於民間,至今尚存。

比起刻板和功利目的極强的"太樂署"來,"樂府"可以算是一片自由而充滿人情的世界了。它主要負責蒐集全國各地的民間歌舞,是漢武帝在元鼎五年(前112年)時創立。其目的首先在審察民情民風,其次在爲宮廷娛樂服務。樂府成員來自全國各地,有漢人,也有從西域等少數民族地區來的有特殊技能的藝人,有善於歌唱的,有善於吟誦的,還有善于器樂演奏或善假形的"象人",等等。西漢哀帝綏和二年(前7年)撤消了"樂府","樂府"前後存在了106年。到了東漢時,恢復了這一機構的職能,改名"黃門鼓吹署"。《後漢書·禮儀志》一條注釋曾經這樣形容說:"黃門鼓吹,天子所以宴樂群臣,《詩》所謂'坎坎鼓我,蹲蹲舞我'者也。"

## 四方散樂

"散樂"的稱謂,早在周代的時候就已經有了,最初被用來稱呼那些非宮廷裏表演的民間樂舞。秦漢以後,散樂包括了俳優歌舞雜奏的種種表演,成爲民間樂舞和雜技表演的總稱,特別是這個稱謂還包括了從西域、西南、東北等地傳入中原的各族樂舞。東漢以後,"散樂"和"百戲"在内容上有時相互包容,甚至在稱謂上互相指代,而"百戲"更多的時候是指那些帶有雜技性因素的表演,如《西京賦》中把《烏獲扛鼎》《都盧尋橦》等同歸在其名下;而"散樂"更多地是指來自中原地區之外的、比較純粹的樂舞。

漢代是我國文化歷史上多有建樹的一代。從漢武帝派張騫出使西域開

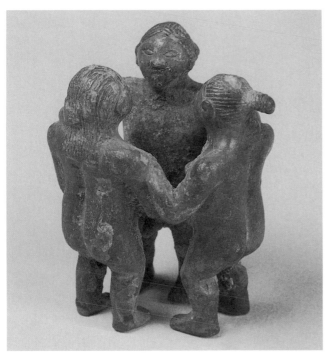

魯番盆地），爲求大宛汗血馬，又戰敗了大宛。在東北地區，漢武帝派軍渡渤海滅衛氏王朝，置樂浪等四郡，漢文化開始輸入朝鮮半島和日本。漢代使者在烏孫、大宛、康居、月氏、大夏等地都得到上賓規格的招待，中外文化隨著這些使節的往來，得到了初步的交流，各地樂舞也因此得以在中原傳播，並留下了史料和文物上的痕跡。河南西華縣出土的人紋磚雕胡人舞，刻劃雖然略嫌粗糙，但是簡練之筆觸還是將"胡人"的神情畫出。

江蘇漣水三里墩銅舞人　西漢／漢代文化交流頻繁，一些古風尚存的舞蹈在内地也以某種形式流傳。這件銅舞人爲一男二女裸身相握而舞，其中一女人手握男子生殖器而舞，似乎暗示了舞蹈與生殖崇拜的關係。

始，漢代使者的足跡到達了安息（波斯）、身毒（今印度）、奄蔡（在鹹海與裏海間）、黎軒（也叫大秦，即羅馬）等國。中原地區和周邊地域的文化交流也開始了一個新的階段。西漢擊敗了匈奴以後，建立了河西四郡，漢武帝先後戰勝了親附匈奴的樓蘭（今新疆維吾爾自治區羅布淖爾西南）、姑師（即車師，今新疆維吾爾自治區吐

中外樂舞文化的交流，是一種雙向的交流。例如，漢武帝時期，漢族軍隊在嶺南打破了南越的割據，設置了南海、蒼梧等九郡，開南海之交通。而到了東漢永寧元年（120年），撣國（今緬甸）就派了一個樂舞雜技團體

河南西華縣人紋磚雕胡人舞　漢

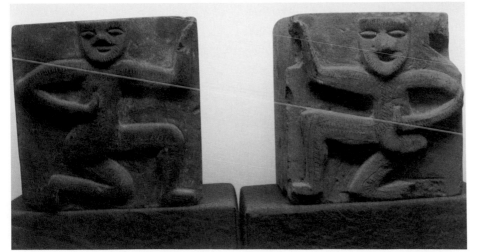

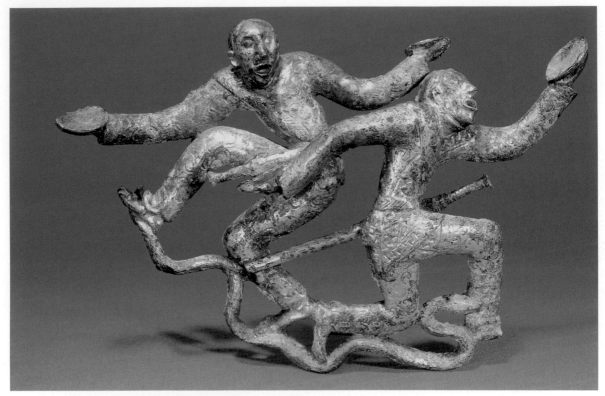

雲南石寨山雙人盤舞
漢

到中國來。《後漢書·西南夷傳》記載："撣國王雍由調，復遣使者詣闕朝賀，獻樂及幻人，能變化吐火，自支解，易牛馬頭。又善跳丸，數乃至千。自言：'我海西人。'海西，即大秦也，撣國西南通大秦。"大秦即羅馬帝國。由此可知古代羅馬的藝人早已經到達了緬甸等東南亞國家，並經過海道最終到達中國。他們帶來了魔術、馬術、雜技節目。節目表演中還有不少語言表述。

兩漢期間比較著名的四方散樂樂舞有主要以下品目：

《巴渝舞》 漢代散樂的一個特色是中國各個地區各民族之間的樂舞交流非常密切和頻繁。《巴渝舞》的出現和傳播，就是一個有名的例子。

《巴渝舞》原屬於西南地區少數民族"板楯蠻夷"，《後漢書·南蠻西南夷列傳》記載："板楯蠻夷者，……

巴郡閬中（今四川閬中縣）夷人，能作白竹之弩。"他們當中的佼佼者因為射殺了吃人的白虎而受到秦昭王的優待。在漢高祖的時候，曾經被召而"伐三秦，秦地既定，乃遣還巴中，復其渠帥羅、樸、都、鄂、度、夕、龔七姓，不輸租賦，餘户乃歲入賓錢，口四十。世號爲板楯蠻夷"。從這條記載看，這些生活在邊遠地區的人是以尚武善戰成名的，並因此而得到特殊的漢家"實惠"。另一方面，這"板楯蠻夷"之人又是很善於歌舞："閬中有渝水，其人多居水左右。天性勁勇，初爲漢前鋒，數陷陳。俗喜歌舞，高祖觀之，曰：此武王伐紂之歌也。乃命樂人習之，所謂《巴渝舞》也。遂世世服從。"

漢高祖的賞識，給《巴渝舞》帶來較高的社會地位，也引出了專業的

舞人。漢代的樂舞管理機構"樂府"中，《巴渝舞》有特定的編制，即巴俞鼓員36人。巴俞鼓員，大概就是演出《巴渝舞》的專業藝人。前文中所説的"世世服從"，不僅是一種願望，而且成爲歷史的事實：它流傳了幾乎近千年之久。三國時期(曹魏黃初二年)改名爲《昭武舞》；晉代改名爲《宣武舞》；南朝梁恢復《巴渝舞》舞名；到了隋朝，《巴渝舞》曾經被隋文帝廢止。但是到了唐代，我們在清商樂中再次看到了《巴渝舞》的名字。千百年裏，《巴渝舞》以其猛鋭的氣概和風趣的表演成爲中原地區和少數民族樂舞交流的顯著例子。

**雲南、廣西地區祭祀之舞**　《史記·西南夷列傳》中説："西南夷君長

以什數，夜郎最大；其西靡莫之屬以什數，滇最大。"在今天的雲南晉寧地區石寨山古墓群中曾經出土了大量精美文物，其中有一枚金印，刻有"滇王之印"的字樣，説明了這裏正是古代的"滇"地所在。出土文物中有相當數量的實物與樂舞相關。

《盤舞》的形象是二人各自雙手持盤而舞，在晉寧石寨山出土的銅飾牌上可以看到，樣子十分生動。圖中左手舞者雙盤正舉，右手舞者則有一盤反掌托舉。二人均做踏地起腿、躬身撩脚動作。另外值得注意的是他們脚下踏一長蛇，蜿蜒翹首，更加强了樂舞人物的强烈動感。這一"雙人盤舞"由黃銅製作，舞姿奇異。雖然其舞動的目的今天無從知曉，但從他們的大幅度的動作裏已經可以約略地感受舞者的認真和動作的複雜。這一形

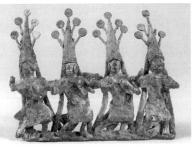

象與中國西北地區出土的"馬踏飛燕"有異曲同工之妙。舞蹈爲何踏蛇而起，手中之盤有何含意，這是至今尚

無很好解釋的問題。但是它隱約地透露出這是一個帶有祭祀性質的樂舞。類似的形象還見於晉寧銅貯貝器內部

**雲南石寨山銅貯貝器羽人環舞**　漢／學名銅鉦，其第一層銅蓋上有《羽人環舞》紋飾，非常精美。全圖刻劃23人，圍成一周行進而舞。舞者每人手持一長竿子，上縛羽毛。每人握竿之手左右不同，但是身軀轉向一致，顯示出祭祀隊伍的動作特徵。其中一人在腦後紮一髮髻，還插著一根雉羽，佩戴長劍，似乎是舞隊中的重要人物，被認爲那可能是一女性巫師。

**雲南晉寧石寨山四人樂舞銅飾**　西漢中期／這件精美的銅製飾件由4人聯臂而舞的形象構成，頭飾誇張；身帶佩劍，側腰踏步，極是生動。

**羽人舞蹈圖**　秦漢／這是一件銅鼓的鼓身腰部上所刻劃精美的羽人舞蹈圖，圖樣展開後我們能清晰地看到舞人們頭戴高高的羽毛冠，手臂平舉或上揚，舞袖低垂，天空中有祥鳥映襯。

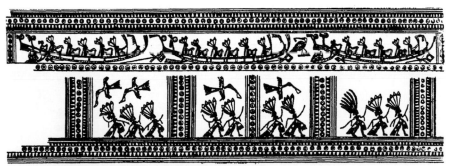

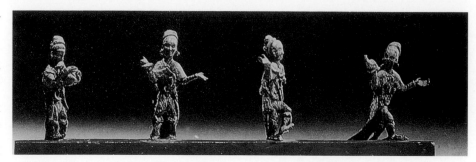

**雲南石寨山樂舞銅俑／** 這組銅舞俑，共有四人。其中一人雙手捧匏笙吹奏，另三人張臂而舞，神態各異。最有意思的是右數第一人，一邊向前跨步，一邊回首，似乎在與後來人打著招呼，又好似與身後之舞者形成動作上的呼應關係。從造型上看，舞者們都衣飾華貴，雖然是男子卻在身後拖曳裙片，並有耳環、手鐲、裙邊綴飾，非常有趣。四人姿態各異，又相互呼應，實在是生動之極！

**雲南石寨山銅鼓祭祀樂舞圖　秦漢／** 這件銅鼓紋飾上，舞者們舞姿工整，動作一致，神情嚴肅。內層滇族男性歌手樂工正奏樂演唱，外層有滇族婦女敬獻香花、美酒、祭羹，並跳起大型集體圓圈舞。

的舞蹈紋飾上。那是三個女性舞者在一只銅鼓和一巨大的瓮（疑是酒瓮）前托盤而舞的形象。舞姿比較平和，似乎和祝酒的意思相吻合。

《羽舞》在雲南、廣西地區有大量發現。《白虎通·禮樂篇》中有"西南夷之樂持羽舞"的記載，道出了西南地區之人的《羽舞》特徵，即手持羽毛。這類形象特別集中在銅鼓紋飾的刻劃裏。

《蘆笙舞》是西南地區非常流行的傳統樂舞。晉寧石寨山出土的屋宇鏤花銅飾物，鑄造有"干欄"式建築，上層屋子中央是一小龕，其中有一人敲擊銅鼓，一人吹蘆笙，而下層屋子有三個舞者，每人以手搭扶前者的肩頭，似乎在踏節前行。這一形象與今天還流行在廣西雲南地區的《蘆笙舞》有很明顯的一致性。

祭祀性的樂舞，在雲南石寨山出土形象中也較多見。一尊鎏金舞人銅飾，四人一組，各自雙臂上舉，折肘曲臂，最右邊一人左手向下，與他人舞姿有所變化。每人頭梳高髻，橫插簪子，尾飾垂落很長；舞人耳上有大圓環裝飾物，著無領上衣，腰間有圓盤帶扣。這一組舞人形象服飾奇特，頗有莊嚴肅穆之態，似乎是在舉行某種祭祀儀式。

《于闐樂》　于闐，即今天新疆和田地區，古代絲綢之路南道的一個重要門戶，其地方歌舞極具特色。《西京雜記》卷三記載："戚夫人侍兒賈佩蘭，後出爲扶風人段儒妻。説在宮內時……至七月七日臨百子池作《于闐樂》，樂畢，以五色縷相羈，謂爲相連愛。"這説明早在漢高祖時期人們在宮廷的習俗活動中就已經觀賞到《于闐樂》了。從以上記載看，這是一個和愛情有關的樂舞，表演地點在"百子池"，樂舞表演之後，大概男女之間還要用彩色縷條互相羈絆，以表達永久相連的美好祝願。

**胡舞胡樂**　漢代史籍中對於"胡樂""胡舞"的文字記載並不多見。"胡"，原本是中國古代對於北方邊地與西域民族的泛稱，後來還統稱外國人爲"胡人"。秦始皇時期已經有"胡人"的稱謂，到了漢代，隨著中原地

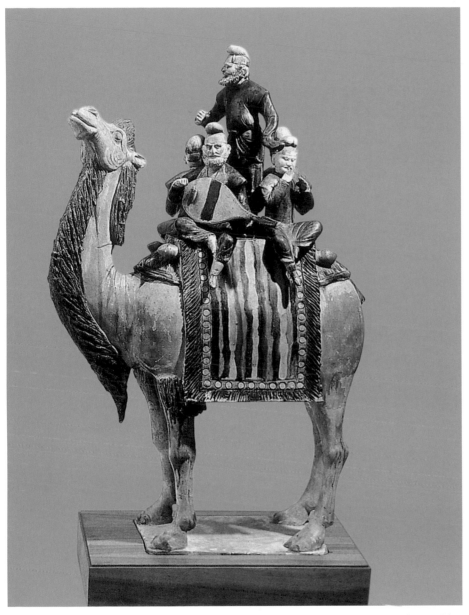

**駱駝載樂俑　唐**／有絡腮"胡人"正在舉目前望，似乎在尋找著什麼，十分堅定。駱駝背上有三個樂人，一人操琵琶，似乎正在歡樂演奏，與守望者形成鮮明的對比。

區和邊陲之間經濟、文化交流的廣泛展開，西域各地樂舞也深入內地，我們在《後漢書·五行志》中見到了如下記載："靈帝好胡服、胡帳、胡座、胡飯、胡空篌、胡笛、胡舞，京都貴戚皆競爲之。"所謂"胡舞"，在此還不是某一個舞種的專門稱呼，而是西域歌舞的泛稱。皇帝的喜愛，自然促進了西域樂舞在中原地區的流行，然而風氣的形成也非一人之功。活潑、清新、歡快的西域歌舞，自有它的魅力所在。因此，"胡舞""胡樂"受人歡迎也是情理之中的事。遠在西南地區的人也有喜歡"胡舞"的，四川漢墓出土的一尊駱駝載樂俑畫像磚，駱駝背上建鼓一副，二舞者各自揚袖，袖中似乎裹有鼓桴，正揮舞起興，形象極是生動不凡。

# 第四章

# 文化交流的時代
## ——魏晉、南北朝舞蹈

秦漢大一統的江山局面，到東漢末年即被打破，政權中心被瓦解，中國也從此走入一個分崩離析的社會發展階段。歷史上稱這段時期爲魏晉南北朝。經過東漢末年農民起義的動盪，曹操先後掃平了北方群雄，建立起自己"挾天子以令諸侯"的王朝。中國南方經濟和政治的發展，使長江流域的吳、蜀政權有能力對峙曹魏政權，三國鼎立之局面述説出許許多多的歷史故事。

西晉政權，被歷史學家稱作是"統一政府"之回光返照。在除滅東吳之後，西晉結束了三國分立之勢，再次建立起中國的統一政權。然而，此次統一却是如此的不堪一擊，僅十餘年後就爆發了"八王之亂"。匈奴、羯、鮮卑、氐、羌等西北少數民族將中國北方分割占據，並且爲爭奪利益相互攻戰。中國北方大地上先後建立的十幾個國家，歷史上稱爲十六國時期，從公元304～439年，連續135年間的混戰嚴重地破壞了社會生產力，社會生活處於錯綜複雜的狀態，而在整體上依賴於中國文化傳統的樂舞藝術，長期處於衰落階段。

公元386年，鮮卑拓跋氏建立代國，後改稱魏，史稱北魏。公元439年，北魏消滅了北涼，十六國割據的情形終於結束，黄河流域得到統一。公元534年北魏分裂爲東魏、西魏。其後有高洋篡奪東魏，自立爲齊，史稱北齊；宇文覺篡奪西魏，自立爲周，史稱北周。北魏、北齊、北周，合稱爲北朝。北朝是多種少數民族樂舞及外國樂舞傳入中國的時期。同一歷史時空裏，東晉王室南遷並偏

甘肅麥積山第4窟伎樂飛天　北周／這幅北周時期的伎樂飛天，雕刻在麥積山石窟中最壯觀的上七佛閣，相貌端莊而慈祥，預示了一個新氣象的開始。

安於江南地區，形成了與北朝對峙的格局，史稱南朝。南朝從 420 年劉裕纂位自立國號宋開始，相繼有四個封建王朝相承續，即宋、齊、梁、陳，建康(今南京)也由此成爲江南文化中心，中國漢魏傳統的樂舞文化在此得到了保留和發展。

魏晉南北朝時代，在中國歷史上以大動盪、大交流、大轉換爲時代强音，藝術上的個性自覺成爲文化發展的亮色。少數民族與漢族的樂舞文化大融合，中國北方和南方文化的對比和互相借鑒，也在不知不覺中進行。

## 清商雜舞

《清商樂》是漢、魏、晉、南北朝時期中原傳統俗樂舞的總稱。

"清商"的名稱，漢代就已經有了。《後漢書·仲長統傳》載："彈南風之雅操，發清商之妙曲。"《清商樂》名稱的來源歷來説法不一。一種説法是"清商"原名"清樂"，是"九代遺聲"，並且和"相和歌"中的"相和三調"有關，即平調、清調、瑟調。另一説法是"清商"來源於古代的《商歌》。《漢書·禮樂志》記哀帝時有罷樂府之舉，其中就有商樂鼓員 14 人。魏晉之後，《清商樂》成爲傳統樂舞的代表，所以《樂府詩集·清商曲辭》才説："《清商樂》……並漢魏以來舊曲，其辭皆古調及魏三祖所作。"這裏的"古調"，當爲先秦時期的民間俗樂舞。張衡在《西京賦》裏記載漢代女樂表演《清商樂》時説："歷掖庭，適歡館。……秘舞更奏，妙材騁伎，妖蠱艷夫夏姬，……嚼清商而却轉，增蟬娟以此豸。"薛綜注釋曰："清商鄭音，鄭音即俗樂也。"

由此，説明《清商樂》是一種以"古調"爲依據，濫觴於先秦，發端於漢，盛於曹魏時期的樂舞，其特點是集中了漢魏以來民間俗樂舞的精華。

既然是俗樂舞，其形象自當直接表現普通人的生活情趣和場面。考古工作者們在安徽馬鞍山雨山鄉安民村的一座三國時期墓葬中發現了吳國右軍師左大司馬當陽侯朱然的遺物，其中有漆器上繪有宮帷宴樂圖。畫面上的一個舞者袒露上身，擰頭回望，甩手跺地，舞姿奇異。另外一個畫面上有鼓吹藝人，還有拋劍弄丸者，一些貴夫人

漆畫宮帷宴樂圖之舞姿 三國

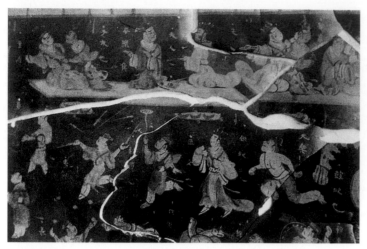

宮帷觀樂圖　三國

龍轉乍低昂，凝停善睞容儀光。如推若引留且行，隨世而變誠無方。"（晉《白紵舞歌詩》）"仙仙徐動何盈盈，玉腕俱凝若雲行。佳人舉袖耀青娥，摻摻擢手映鮮羅。狀似明月泛雲河，體如輕風動流波。"（宋劉鑠《白紵舞詞》）"質如輕雲白如銀，愛之遺誰贈佳人。"（晉《白紵舞歌詩》）

　　根據以上歌詩之詞，我們可以知道《白紵舞》是一種風格輕盈、以白紵爲舞具的樂舞表演，大都由女性承擔。關於《白紵舞》的由來，《古今樂錄》説："起於吳孫皓時作。"《宋書·樂志》説："《白紵舞辭》有巾、袍之言，紵，本吳地所出，宜是吳舞。"也就是説《白紵舞》是三國孫皓時(264～280)吳地的舞蹈。《通典》將《白紵舞》列入"雜舞曲"中。《白紵舞辭》告訴我們，晉代的《白紵舞》之舞者所穿戴或揮舞的，是質如輕雲的材料，當時稱爲"麗服"，舞名因此而得。"愛之遺誰贈佳人"的詩句，又將該舞的內容隱約透露，那該是對愛情或思戀之情感的歌頌。

　　《白紵舞》在初問世時，當是一種民間舞蹈，所以即使很柔美，又保持了比較質樸的風格。動作是翻躍而起，有雙手高舉如九霄飛翔的，有玉腕纖纖舉止盈盈的，有時如游龍騰飛，有時又如寧靜池潭。大概表演者都是訓練有素吧，舞者的眼神也頗講究傳神。流盼若雲中明月，移眸似流波婉轉。

　　從描寫《白紵舞》的歌辭來看，這個舞蹈比較講究動作技巧，對舞人的技術水平要求很高。"輕軀徐起""體如輕風"是其基本特色。一個"輕"字，

閑散錯落地在旁觀看，興味十足。

　　魏晉時期對於《清商樂》的重視，從專門設置了"清商署"的舉措中就可以知道。到了西晉武帝，宮廷裏風行不止，日益發展，以至於在永嘉之亂後，清商署的樂工們四處流散，有赴西域者將其帶進涼州，與龜茲樂結合，組合出一個新的樂舞種類:《西涼樂》。

　　《清商樂》的另外一條發展線路是東晉南遷之後與長江流域的民間歌舞相結合，在包容了《吳歌》《西曲》的基礎上形成了南朝的新樂。《舊唐書·音樂志》説："永嘉之亂，五都淪復，遺聲舊制，散落江左。宋梁之間，南朝文物，號爲最盛，人謠國俗，亦世有新聲。"這"新聲"大體上分爲三類:《吳聲歌曲》《西曲歌》《江南弄》。隨著時代的發展，《清商樂》最終成爲包括中原舊樂舞、漢魏雜舞、江南新聲乃至西域《西涼樂》在內的民俗樂舞的統稱。其中較有代表性的樂舞有以下幾種。

　　**《白紵舞》**　關於《白紵舞》，古代詩詞中有許多生動的描寫:"輕軀徐起何洋洋，高舉兩手白鵠翔。宛若

道出了人們對這一樂舞的基本審美態度。當然，要做到輕如風，必須有相當的舞蹈表演功力，它大概源自古老的、模仿性舞蹈動作。樂舞發展到南北朝時期，舞蹈節奏的魅力已經受到相當的重視。漢代《舞賦》中對於舞蹈動作節奏的描寫，創造了對中國樂舞思想作詩詞式表達的典範。這種樂舞和詩歌對應的風格在《白紵舞》上有所繼承，因此我們讀到了「如推若引留且行」「羅袖徐轉紅袖揚」「趨步明玉舞瑤璫」「上聲急調中心飛」等以節奏之美爲描寫對象的句子。它說明《白紵舞》是舞與歌緊密扣合的，是情動於中而形於外的表演。歌、舞、詩三者合一是中國樂舞的傳統，這一點在魏晉、南北朝樂舞中仍舊是最重要的特點。

南朝梁代，詩詞歌賦中的迤邐淫靡之風盛起，宮廷生活越發奢侈縱情。在此影響之下，《白紵舞》大概也走向了同一品性。因此梁時的《白紵舞辭》裏已經充滿了宮廷貴族的浮華情調。其盛行之時，六朝宮廷夜宴中經常表演，環境布置十分奢華：「桂宮柏寢擬天居」（南朝宋鮑照《白紵歌》）。所描寫的《白紵舞》是：「朱絲玉柱羅象筵，飛琬促節舞少年。短歌流目未肯前，含笑一轉私自憐。」沈約《四時白紵歌》說：「朱光灼爍照佳人，含情送意遙相親。嫣然宛轉亂心神，非子之故欲誰因。」浮艷之氣，一目瞭然。《白紵舞》在這時已失去了民間歌舞那種清新熱情的樸實格調，變成了輕浮、淫巧、綺靡的宮中艷舞了。

**《杯柈舞》**　晉初的《杯柈舞》，又叫《杯盤舞》，盤、柈二字相通。《晉書》卷二十三說：「矜手以按杯柈反覆之，此則漢世惟有盤舞，而晉加之以杯反覆之也。」由此看來，這個舞蹈可能是從漢代《盤舞》演化來。《杯柈舞》盛行於西晉的太康年間（280～289），是一種有歌詞相伴的舞蹈表演。其歌辭曰：「晉世寧，四海平，普天安樂永大寧。四海安，天下歡，樂治興隆舞杯盤。舞杯盤，何翩翩，舉座翻覆壽萬年。天與日，終與一，左回右轉不相失。筝笛悲，酒舞疲，心中慷慨可健兒。樽酒甘，絲竹清，願令諸君醉復醒。醉復醒，時合同，四坐歡樂皆言工。絲竹音，可不聽，亦舞此盤左右輕。左右輕，自相當，合座歡樂人命長。人命長，當結友，千秋萬歲皆老壽。」舞辭的第一句爲「晉世寧」，所

洛神賦　顧愷之　東晉／《洛神賦》中的女性形象多柔美輕盈之態。畫面中的樂舞藝人正在爲主公表演，雖然沒有漢代舞風中的傾斜折腰之風，但是仍然傳達出「若推若引」「且留且行」的意緒。

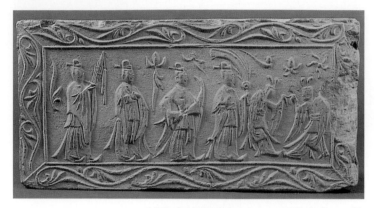

河南鄧縣彩色樂舞畫像磚　南朝／這是鄧縣學莊村出土的 9 塊樂舞畫像磚之一。畫面右側有 2 個舞女對舞，另有 4 個男性樂工，分別使用鼗鼓、細腰鼓、銅鈸、笙爲女樂伴奏。

河南鄧縣彩色樂舞畫像磚　南朝

麗，就是王昭君。當昭君即將遠嫁的時候，到宮中向元帝辭行，結果她"光彩照人，聳動左右，天子悔焉。漢人憐其遠嫁，爲作此歌"，即《明君》之歌。到了晉代，已經有非常善於表演此一歌舞的樂舞藝人。《樂府詩集》卷29 曾經收錄了《王明君》一辭，記載了石崇的私人女伎綠珠善演《明君》以及她所用的舞辭，其中有"哀鬱傷五內，泣淚沾朱纓""願假飛鴻翼，承之以遐徵"等滿帶哀傷和思念之情的句子。這是一種表演起來有歌有舞的形式，並有器樂伴奏，由於表現的是出塞北方的事情，所以自然用了"胡笳"。後人爲《樂府詩集》作題解時説："胡笳《明君》四弄，有上舞、下舞、上閑弦，下閑弦"。也有説《明君》有五弄，即五層表演：辭漢、跨鞍、望鄉、奔雲、入林。"五弄"之説包括了對於整個出塞故事的解釋，大約很有些歌舞戲劇的意思了。《明君》之舞的確切表演狀況今天已經無從得知，但是，從晉代有專門的樂舞藝人善於表演此舞並得到史料記載、被收入《樂府詩集》這一點來看，該是一個很有滋味的節目。

以後來這個樂舞又名《晉世寧舞》。從歌辭大意已經可以明顯地看出，這是一個歌頌晉世興隆，祝願賓客歡樂長壽的樂舞。這些歌功頌德的詞句，顯然是經過了文人的改寫，舞辭也像舞蹈表演一樣有接續迴旋之意。該舞在南朝的宋、齊年間流傳很盛，而且只需要改寫歌辭的首句，就可以拿來爲我所用。如："宋世寧⋯⋯""齊世寧⋯⋯"等等。

**《明君》** 也叫《明君舞》，是晉代著名的樂舞，其內容表現漢代王昭君遠嫁匈奴的故事，因爲要避晉文帝司馬昭名諱，所以"昭"字改作"明"。《舊唐書·音樂志》中記載了漢元帝時匈奴單于入朝，元帝把王嬙許配給了他。這位長期不得皇帝寵愛的後宮佳

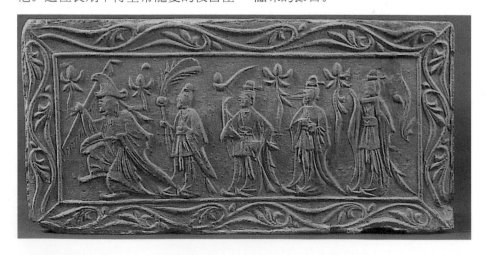

**《公莫舞》** 魏晉以後流傳很廣泛的一個樂舞。它是一種《巾舞》，與漢代風行的《巾舞》有深厚的聯繫。關於這個樂舞的内容和表演形式，歷來說法很多。舞蹈史家多採用《宋書·樂志》的説法："公莫舞，今之巾舞也。"《舊唐書·音樂志》也説："《公莫舞》，晉、宋之《巾舞》。"其内容，一般認爲與鴻門宴的故事相關。《宋書·樂志》載："相傳云，項莊劍舞，項伯以袖隔之，使不得害漢高祖，且語莊云：'公莫'。古人相呼曰公，云莫害漢王也。今之用巾，蓋像項伯衣袖之遺式。"宋人的解釋有其合理的一面。《鴻門宴》的故事原本當然應該用劍器來表演。但是在後代的演出中，《公莫舞》採用舞"巾"，因爲是象徵項伯的舞長袖。這樣一來，《公莫》的舞名和表演者採用《巾舞》的形式，就融合爲一了。

當然，也有舞蹈史家認爲《公莫舞》與鴻門宴的故事無關，而是認爲它與《琴操》中的《公莫渡河曲》相關。梁朝的沈約也曾作過類似的猜想。"公莫"兩個字，在歌詩古辭也保留著。《宋書》中記載了這些古辭，彭松先生認爲："可惜的是歌詩的古辭因爲聲辭雜寫已不能理解其内容了。但是在古辭中卻存在著'公莫'的音聲。……這就是《公莫舞》名稱的實際來源。"

**《玉樹後庭花》** 南朝的最著名宮廷女樂之一。《南史·張貴妃傳》中説這個樂舞是陳後主所創制，配以艷詞之曲，讓後宮上千宮女一起歌舞演唱。陳後主之詞艷麗淫靡，柔曼綿綿，其樂舞表演當也是走了輕柔曼妙之路

數。後來，因爲陳後主是亡國之君，這個樂舞也就被當作"亡國之音"而受到記載。當其傳到唐代時，人們借以唱詠關於歷史興衰、國家運勢的慨嘆，所以曲詞之中多了許多沉重哀婉的味道，其舞容也徐緩深沉起來。關於這個樂舞的具體表演情形，史料中所記很少，倒是它傳入日本後被保存了下來，因此有了《大日本史·禮樂志》中的零星記載，我們才得知那是一個有12個女子參加演出的樂舞，裝束極其華麗堂皇，碧衣、翠袖、金色瓔珞、彩玉金鈴，等等。這一樂舞的形象今天已經無法看到。

**《前溪舞》** 南朝著名樂舞，在《清商樂》中屬於"吳歌"類，是東晉王朝南遷之後蒐集到的吳地民間樂舞，增加進《清商樂》。前溪實際上是地名，大致上在今天浙江德清縣境内，被認爲是"南朝集樂之處"。《苕溪漁隱叢話》中引用《大唐傳》的説法，認爲"江南聲伎，多自此出，所謂舞出前溪者也"。另外一種關於該舞來源的説法是《天平寰宇記》所記："前溪在縣西，古永安縣前之溪也。晉沈充家於此溪，樂府有《前溪曲》，即充所制。"古代吳地，物產豐富，人情細膩，生活

侍女畫像 南朝／江蘇常州戚家村出土了一批南朝侍女畫像，她們手捧蓮花等物品，流動生韻，或可作爲研究南朝舞風的間接參考。

安定。在這樣的社會生活氛圍裏《前溪舞》自然受到薰陶濡染。南北朝時期的《前溪舞》是怎樣的面貌，目前還缺少明確的記載。但是它長期傳衍，到唐代就有了一些詩人的描寫留給了後人。如李商隱《離思》詩曰：“氣盡《前溪舞》，心酸《子夜歌》。”崔顥《王家少婦詩》：“舞愛《前溪》妙，歌憐《子夜》長。”這兩位詩人都把《前溪舞》和《子夜歌》對照，可見，第一，它們都是長期流傳的樂舞，已經成爲家喻戶曉的事物，可以被用來作爲詩歌寫作之“典故”；第二，《前溪》《子夜》在實際文化符號體系中已經成爲某種符號化的東西，即感傷、期盼的內容與憂鬱柔美的形式風格的符號。

值得注意的是，《前溪舞》也只是《西曲》《吳歌》中的代表作之一，而流行於當時的民間歌舞，幾乎都可以和《西曲》《吳歌》相聯繫。《西曲》流行於長江中游和漢水兩岸的城市，以江陵(今湖北江陵)爲中心地區。《吳歌》流行於長江下游，以當時的首都建業(今南京)爲中心地區。東晉以後，長江兩岸的經濟得到快速發展，特別是商品經濟趨於活躍，大中城市開始呈現出文化和經濟中心的強大優勢，人們的生活安定而文化態勢活躍，社會交往較爲頻繁，賓客往來應酬都需要某種滋潤的東西作爲中間的調劑。

在此情形之下，民間歌舞的盛行也是自然而然的了。《南史·循吏列傳》中記載了宋文帝時(424～453)都市歌舞的情況：“凡百戶之鄉，有市之邑，歌謠舞蹈，觸處成群。”齊武帝永明年間(483～493)的歌舞盛況是：“都邑之盛，士女昌逸，歌舞聲節，袨服華裝。桃花淥水之間，秋月春風之下，無往非適。”《吳歌》《西曲》之繁榮，它和人們一時風物的因果關係，已經盡在言中。

人們一般認爲，《西曲》中的舞曲數量多而《吳歌》中的純歌曲較多，不過二者的題材內容大都集中在情感方面，反映都市生活中的種種心緒。《西曲》和《吳歌》作爲普通人的心聲原本還是直抒胸臆的，但是被採集之後，也由於受到帝王貴族聲色享樂的需要而走向婉轉迤邐，詞風有所改變。據目前的材料看，究竟其中的舞蹈動作部分怎樣做出，尚不得知。舞歌中不同的愛情表達卻也多少傳遞出了樂舞的風貌。如：“陌頭征人去，閨中女下機。含情不能言，送別沾羅衣。草樹非一香，花葉百種色。寄語故情人，知我心相憶。”(《襄陽蹋銅蹄》)又如《孟珠》詩：“陽春二三月，草與水同色。攀條摘香花，言是歡氣息。將歡期三更，合冥歡如何。走馬放蒼鷹，飛馳赴郎期。”

## 女樂風靡

魏晉南北朝時期，是中國古代舞蹈史上女樂比較發達的階段。以上《清商樂》中有許多流傳後世的節目，都是由女樂表演的，是被“採集”之後收入宮廷才成爲宮廷生活的一部分，也才比較多的被歷史書籍所關注。或者説，沒有發達的女樂，也就沒有《清商樂》從民間俗樂到都市宮

廷樂舞的轉換，宮廷女樂因其地位而得到了記錄於史册、或隨墓葬而被後人認識的機會。

皇權和貴族們的喜愛，是女樂風靡的直接原因。曹魏時期，女樂非常興盛。《魏志·武帝紀》中說："太祖爲人佻易無威重，好音樂，倡優在側，常以日達夕。"曹操好女樂歌舞，在歷史上是有名的。他本人以及他的兒子們都精通樂律，爲女樂歌舞寫了很多歌辭，有時甚至自己作曲。《魏書》記載曹操"登高必賦，乃造新詩，被之管弦，皆成樂章"。曹操、曹丕、曹植三父子的歌詩貢獻，與他們的性情有關，也和他們的歌舞才能緊密相關。他們依照《清商樂》的曲調填寫了許多詩歌，流傳後世的也不少，而在當時這些歌詩都是可以詠唱和舞蹈一番的。所以南朝的王僧虔在論述前代《清商樂》時說："今之清商，實由銅雀，魏氏三祖，風流可懷。京洛(即魏、晉)相高，江左彌重。"這番話道出了南朝女樂的大風靡直接來源於曹魏時代。

曹操對於女樂歌舞的愛好，以及他權重天下的實力，其象徵性的表現就是銅雀臺的修建。唐劉商《銅雀妓》："魏主矜蛾眉，美人美於玉。高臺無晝夜，歌舞竟未足。盛色如轉圜，夕陽落深谷。"如此歌舞昇平景象，充滿了對於現世的享樂之感。但是，感嘆"人生苦短""對酒當歌"的曹操內心也有著對於死後的幻想。所以，他將去之時，留下遺詔，命令銅雀臺上的女樂藝人們即使在他死後，也要"每月旦、十五日，自朝至午，輒向帳中作伎"。所以，劉商深深慨嘆說："仍

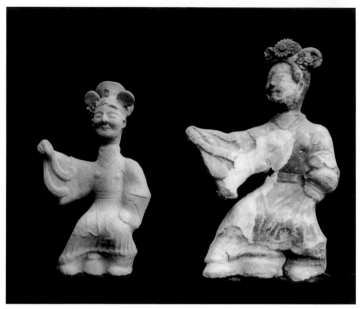

令身歿後，尚足平生欲。紅粉橫淚痕，調弦空向屋。擧頭君不在，唯見西陵木。玉輦豈再來，嬌鬟爲誰綠。那堪秋風裏，更舞陽春曲。曲終情不勝，闌干向西哭。臺邊生野草，來去胸羅縠。況復陵寢間，雙雙見麋鹿。"

西晉時期的女樂仍舊呈現發展的態勢。曹丕所創建的管理女樂的"清商署"，在西晉時期保留，女樂也受到皇家的喜愛。例如晉武帝就是其中之一。他僅僅在一次平復吳地的戰爭行爲之後，就接受了吳地的女樂幾千人，而他的後宮人數幾乎達到了近萬人。女樂藝人在一地的數量就如此之大，可見當時風氣之盛。司馬氏集團在統一了中國後促進了社會經濟的發展，也形成了嚴格的社會等級制度。貴族們的奢靡享樂生活在歷史上是有名的，在發達起來的社會經濟基礎上形成的一批"巨富"們更加驕淫奢侈。

石崇就是當時的一個典型。據說，他有美艷的姬妾數千人，其舞人的穿著極其華貴，最善於跳《恒舞》。這個

四川忠縣塗井蜀漢墓陶女舞俑 三國／這件陶製女舞俑的裝束已經不是日常樣子，而是官伎的打扮。她們面色坦然，略帶些風趣，手臂前伸，似是唱詠中的手勢，大約是載歌載舞的說唱形式。

寧夏固原李賢墓舞蹈
紋金戒指　北周

寧夏固原李賢墓壁畫
擊鼓舞伎　北周

樂舞，因藝人們繞著殿堂之上的楹柱旋轉舞蹈、晝夜不停而得名，每當歌舞起來，華麗服飾上的瓔珞玉佩互相撞擊，聲音清脆。《拾遺記》卷九曾經記載，石崇爲了使他的舞伎體輕，用能沉於水的香末，鋪在"象床"之上，讓舞伎們在上面走過。留不下脚跡的女樂藝人，賜以珠寶；有脚跡的，令其減食以使身體變輕。有名的樂舞藝人叫綠珠，就是石崇的愛姬。綠珠善舞《明君》，以姿色美艷、能歌善舞聞名於世。趙王倫專權時期，孫秀垂涎石崇的萬貫家財，更想將綠珠占爲己有，於是勸趙王倫假傳聖旨殺了石崇。綠珠和巨富，給石崇以享樂，却加速了他死期的到來。統治集團相互之間的矛盾，導致了歷史上的"八王之亂"，但受害的却是普通百姓和處於底層的樂舞藝人。綠珠的被迫跳樓自殺，就是非常典型的一個例子。

北魏的都城洛陽，即是女樂的集散之地，有衆多歌舞藝人居住，《洛陽伽藍記》載："出西陽門四里，御道南有洛陽大市，周回八里，……市南有調音、樂肆二里，里內之人，絲竹謳歌天下妙伎出焉，有田僧超者善吹

笳，能爲《壯士歌》《項羽吟》，征西將軍崔延伯甚愛之。"舞蹈史學家彭松認爲，"樂肆"二字原本是"樂律"，並認爲"調音里"和"樂肆(律)里"的區分，説明了"天下妙伎"的數量自然很可觀，而擅長絲竹歌舞的妙伎，正適應了當時淫奢的統治階級對歌舞伎人大量的需要。

晉代以後，南北朝時期，北方的女樂活動在戰亂的條件下有所收縮，却仍有發展，顯示出頑强的生命力。寧夏固原李賢墓出土的"擊鼓舞伎""舞蹈紋金戒指"，都證明了北周時代樂舞活動的存在。即使在東晉時期，南方的樂舞還是呈現出發展的趨勢。到了南北朝時期，女樂再度活躍起來。統治者們偏安江南，爲了盡情享樂，搜刮民脂民膏，江南的萬頃江湖和肥沃土地，被南、北士族富豪占爲己有，貴族豪家蓄養伎樂成風。歷史

記載的例子有車騎將軍沈充愛好女樂，在家中豢養舞伎，最善於跳《前溪舞》。再如外戚太尉庾亮，他不但在家中豢養大隊舞伎，而且非常喜歡親自參加表演，終日與女樂們歌舞作樂。他死之後，家伎們載著假面，手執著翳，模仿他跳舞蹈的神態和動作，而且給這新的模仿之舞起了名字，稱爲《文康樂》（"文康"是庾亮的諡號）。這個樂舞的具體跳法今天無從考證，但也許它曾經因爲庾亮的參與而頗有禮儀之態吧，所以傳到了隋唐，被收在《九部樂》裏，並且放在最後表演，又名爲《禮畢》。

劉宋王朝，帝王也很喜歡女樂。劉宋的前廢帝劉子業不僅愛女樂歌舞，甚至讓女樂們玩起了色情遊戲："遊華林園竹林堂，使婦人裸身相逐。"在都市尚未完全成型的時候，人的戶口據《南齊書·崔祖思傳》記載：後廢帝"戶口不能百萬，而太樂雅鄭，元徽時(473～477)校試，千有餘人。後堂雜伎，不在其數"。帝王大量地搜羅樂舞伎人，極盡聲色之娛。

南朝宋、齊、梁、陳時期，國內階級衝突尖銳，農民暴動四起，史稱"人人厭苦，家家思亂"，最短的蕭齊皇朝，僅24年就亡於梁。然而，每一代王朝卻絲毫沒有減低對於女樂的興趣。河南鄧縣學莊村出土的南朝彩色畫像磚墓，記載了這種情形。蕭齊時期，齊武帝蕭頤"後宮萬餘人，宮內不容，大樂、景第暴室皆滿，猶以爲未足。"梁武帝時期則是皇帝和文武百官，皆喜歡美妾成群，笙歌不斷。其後宮中置《吳聲》《西曲》女樂各一部，還曾自製《襄陽蹋銅蹄》(西曲)、《上雲

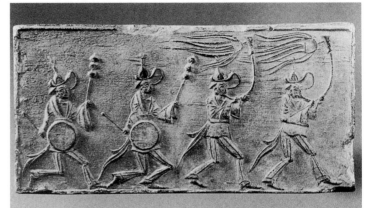

樂》和《江南弄》等歌舞曲。

"人生及時行樂"成爲時代風氣，也造成了歌舞的畸形發展。《梁書·羊侃傳》記：梁朝大臣羊侃曾得到武帝賞賜的鼓吹一部，府中"姬妾侍列，窮極奢靡，有彈箏人陸太喜，著鹿角爪長七寸。舞人張淨碗，腰圍一尺六寸，則人咸推能掌上舞。又有孫荊玉，能反身帖地，銜得席上玉管"。一次，他宴請昔日的同窗，"賓客三百餘人，器皆金玉雜寶，奏三部女樂，至夕，侍婢百餘人，俱執金花燭"。

陳朝武帝以後，社會經濟和文化元氣漸升。到陳後主(陳叔寶)即位，人民生活趨於安定，宮廷生活隨之走向奢靡。一時間艷詞傳播，低吟淺唱，柔媚無骨。陳後主常常在姬妾張貴妃、孔貴人的擁坐裏，共賦艷詩淫曲，大奏《玉樹後庭花》《傷春樂》等，君臣酣歌，通宵達旦。

魏晉、南北朝的女樂，在歷史上留下一些"精工細作"的歌詞，此外，就不見什麼真正的藝術成績。由此可見，女樂的本質並不是創作，而是享樂中的聲色之舉，對於後世的影響也比較小，遠遠比不上這一時期中原和其他地區的樂舞交流影響深刻。

鄧縣橫吹畫像磚　南朝／人物動態自然生動，樂工們似乎完全掌握了器樂的演奏技巧，而且步調一致，節奏整齊。畫面上雖然只有四個人，卻暗示了相當的演奏規模和水平。

## 流匯潮起

魏晉時期，在聲色迷離的宮廷樂舞之外，各地域的民間樂舞活動也十分活躍。內蒙古呼和浩特市五塔寺上就有淺浮雕的樂舞圖像，一北方服飾裝扮的舞人正弓步回頭，逗引一隻獅子，這顯然是《獅子舞》。由於戰亂不斷，人們習武風氣很盛，也直接影響了樂舞藝術。在三國時期的文物上，我們就能夠見到兒童對舞花棍的形象。特別是南北朝時期，西域樂舞的東傳成爲影響了中國古代舞蹈發展的大事。南北朝各代統治者似乎都對"胡伎""胡舞"很感興趣，有的甚至成了一種嗜好。《隋書‧音樂志》就記載了曹妙達、安未弱等人因善"胡伎"而做了高官，"封王開府"，享受高官厚祿，可見社會上西域樂舞得勢的風氣！在此背景下，傳統的漢族禮儀和胡樂互相滲透的情況也就是自然而然的事情。如《南史‧齊本紀》中曾經記錄了齊廢帝郁林王在武帝蕭賾大斂之日，讓胡伎奏樂，所

獅子舞　漢魏

漆盤彩繪童子對棍圖
三國

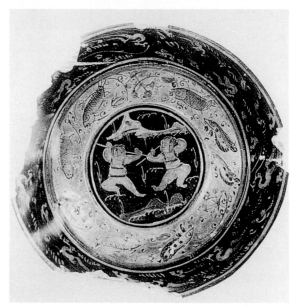

奏之樂却是"鼙鐸之聲"，官苑內外傳遍了樂音。陳朝的章昭達，"每飲會，必盛設女伎雜樂，備盡羌胡之聲，音律姿態並一時之妙"（《陳書‧章昭達傳》）。陳後主時期，流行一種叫"代北"的樂舞，其實是後主耽於聲色享樂，爲了得到真正北方歌舞藝術，派遣專人到北方學習"簫鼓"，回來後在宮廷內演出。在今遼寧省內的集安發現的一座約4世紀末至5世紀初的墓葬中，有珍貴的樂舞壁畫重現於世。在實際的表演場合裏，我們還可以見到"胡""漢"合舞的情況。陝西一尊古佛的基座上，就刻劃有這類形象。

舞史學者們一般認爲，張騫通西域，即漢武帝時期，是中原地區和外域進行樂舞文化交流的起

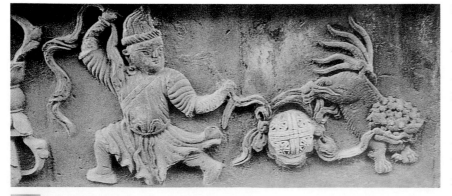

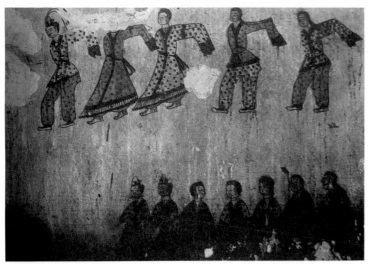

高句麗舞俑墓壁畫

始時期。而李延年根據西域傳來的樂曲造"新聲"二十八解，被當作西域樂曲正式傳入中國的標誌。南北朝時期，偏安江南的王室豪家，擁有衆多歌姬舞人。府內所養的胡人伎樂越多，奢侈豪華的場面也越大。一些出土的生活器具上，刻劃了"胡樂"表演的生動形象，説明了人們對此的喜愛程度。

"胡戲""戎樂"的名稱受到人們的注意，而且在長期的流傳中形成了一些有代表性的品目。如：

《五椎鍛》 一種以手拍打身體的動作鍛煉方法，像舞蹈，又是體育性的修煉活動。著名文學家曹植即是此中高手。《魏志·王粲傳》曾引用《魏略》的史料，説曹植是熱愛表演的"藝術家"。他在洗浴後，很喜歡拍袒胡舞《五椎鍛》。在中國西南、西北地區，都有

以拍打身體爲手段的體育鍛煉，有的地方叫做"拍張"。如果這種鍛煉配以音樂或自唱歌曲，並爲賓客表演娛樂，即是樂舞性的《五椎鍛》。曹植作這些舉動時還要化妝，儼然是有表演意義。與客人共同享樂，還有"弄丸、擊劍"，當然需要相當的熟練技巧，可見這是常用的體育鍛煉方式，又是一種身體文化的修養。當時的胡樂、胡舞對漢民族日常生活的影響，由此可見一斑。

《天竺樂》 天竺是我國古代對印度的稱呼，又稱作身毒、賢豆，都是梵語的音譯。《天竺樂》，顧名思義，就是印度樂舞。但是，它又不是一般意義上的娛樂歌舞，而是讚佛、禮佛的印度寺廟樂舞。兩晉和南北朝時期，是佛教大規模傳入我國的年代。而充滿了佛教意趣的《天竺樂》傳入中國的正式記載是在東晉時期。

陝西古佛座胡漢合舞局部 南北朝

甘肅莊浪石塔樂舞圖北魏／這是一座倒毀了的石塔塔身的局部，雕刻有3個樂伎表演的情形。中間一樂伎在手、臂、腿上掛大串鈴鐺，舞姿壯碩，十分奇特。

**河南安陽范粹墓胡人樂舞黄釉瓶 北齊/** 今河南安陽出土的北齊時期范粹墓中有"胡人樂舞黄釉瓶",畫面中央一胡服舞人正陶醉於自己的舞步當中。

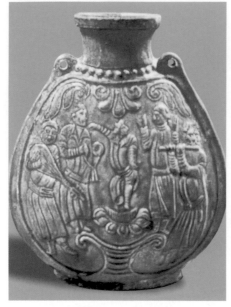

這一點在《隋書·音樂志》中有明確記載:"天竺者,起自張重華(327~353)據有涼州,重四譯來貢男伎。天竺即其樂焉。歌曲有沙石疆,舞曲有天曲。樂器有鳳首箜篌、琵琶、五弦、笛、銅鼓、毛員鼓、都曇鼓、銅鈸、貝

**山西壽陽縣庫狄回洛墓男舞俑 北齊/** 今山西壽陽縣庫狄回洛墓出土的一尊同屬北齊時期的男子舞俑,舞者神情喜悅,嘴型微張,頭部前伸,似在呼喊。

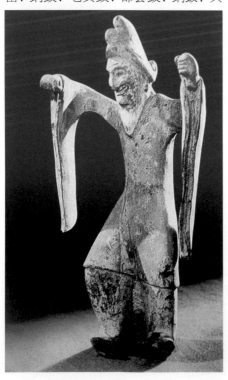

等九種,爲一部。工十二人。"《天竺樂》的舞曲叫做《天曲》,其内容當是以樂曲和動作方式來弘揚佛法。這樣的樂舞,當然包含了禮佛、娛佛的作用,但它從某種程度説甚至不是完全意義上的禮儀,而是爲了佛法的傳播而採取了普通人更容易接受的娛樂歌舞方式。6世紀初,南朝梁武帝信奉佛理,所創演述佛法的正樂,可能也是受《天竺樂》的影響。

《**龜茲樂**》 龜茲是古代地名,初見於漢代史料,如《漢書·西域傳》中就有龜茲之名。主要是以今天的新疆庫車爲中心,包括了輪臺、沙雅、新和、拜城、阿克蘇、烏什等地的一個頗爲廣大的地域。龜茲是古代西域絲綢之路的交通要道。印度佛教的東傳,有一條重要的路線就是從此經過。天竺佛樂舞東傳中國,以龜茲爲一個中轉之站。漢代之時,龜茲是一個西域的城國,屬於西域都護府。漢代通西域之後,龜茲樂舞文化隨著佛教的東漸傳入内地。

北齊之時,帝王、貴族們嗜愛胡樂。龜茲之樂舞也就大行其道。這一方面是樂舞好聽好看,另外也是西域和中原地區多種形式交往的結果。或者説,藝術上的愛好和政治上的需要同步進行,文化藝術的交流自然增多。這也被記錄在日常生活用品上。北朝之時,拓跋氏在北方建立了政權。北周武帝與突厥勢力交好,聘娶了可汗之女阿史那氏爲后,突厥可汗送給女兒的陪嫁是《龜茲樂》《疏勒樂》《安國樂》《康國樂》等西域著名樂舞。西域東傳的各種樂舞中,由於種族和地域的來源廣泛,所以形成多

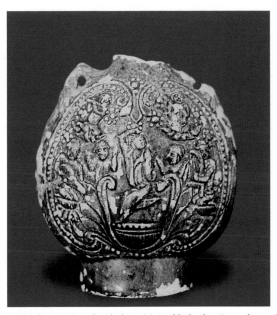

種特色，而《龜茲樂》該是其中水平較高的一種。特別是器樂的表演非常突出。《大唐西域記》曾經記載：「屈支國灘(龜茲)管弦伎樂，特善諸國。」在發展琵琶的彈撥技巧方面，北齊後主高緯非常喜歡《龜茲樂》，並且能親自譜曲吟唱。他所寵愛的龜茲樂工曹妙達，善彈「胡琵琶」，《隋書·音樂志》云：「後主唯賞胡戎樂，耽愛無已，於是繁乎淫聲，爭新哀怨。故曹妙達、安未弱、安馬駒之徒，至有封王開府者、遂服簪纓而爲伶人之事。後主亦自能度曲，親執樂器，悦玩無倦，倚弦而歌。別采新聲，爲無愁曲，音韻窈窕，極於哀思，使胡兒閹官之輩齊唱和之，曲終樂闋，莫不隕涕。」

跟隨阿史那氏一起來到内地的還有一位善龜茲新聲的樂工白智通，以及在當時大名鼎鼎的龜茲樂工蘇祇婆，她最擅長龜茲樂律七調，而且彈得一手好琵琶，所到之處該很是轟動，所以被後人記錄在正史裏。由此可見西域樂舞的「價值」，而《龜茲樂》

自然被圈入其中。北齊後主高緯(565～577)也是一個喜歡龜茲樂舞的人，並且自己寫作，有《無愁曲》傳世。前文所説的北周武帝宇文邕(561～578)，與高緯差不多在同一時期開始執政，同樣愛好龜茲樂舞。龜茲樂從被人注意發展到這個時期，已經大約過了近二百年的傳衍，風格已經定型並廣泛傳播，有了新聲變體。《龜茲樂》被特別看重，與它的藝術特點一定有很深的關係。龜茲石窟壁畫上有伎樂天持多種樂器演奏的形象，與之配合的舞蹈想必也該多姿多彩吧。

《西涼樂》 是魏晉、南北朝時與《龜茲樂》齊名的樂舞，而且還是一部「新聲」，是漢族傳統樂舞傳入西域之後，與當地樂舞相結合產生的新樂舞。

「涼」，本爲城國之名，基本分布在今天甘肅境内。晉宋間有前涼、後涼、北涼、西涼、南涼各國。西晉時的涼州(今甘肅武威)已經成爲絲綢之路上的重鎮。鎮上大户人家境況富裕，而且雖處在絲路關隘，却在西晉喪亂時成爲關中士人避難的好地方。涼州由此成爲當時中國西北文化的中

寧夏固原卷草紋胡人樂舞綠釉瓶 北齊／這只卷草紋胡人樂舞綠釉瓶，與前面提到的那只河南出土黃釉瓶圖案極爲相似。彩釉瓶的正反兩面都有胡人樂舞的姿態，而樂工們環繞周圍，其聲其歌幾乎可以聽聞入耳。

卷草紋胡人樂舞綠釉瓶線描圖

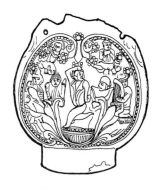
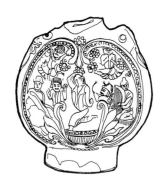

龍門古陽洞伎樂飛天

北魏／這是河南洛陽龍門石窟西北部的一個洞中的石刻造像，可清楚地看到伎樂飛天的翩翩舞姿，其衣縷飄動，身韻安然，當在一定程度上折射著現實的樂舞情況。

心，也成了漢族傳統樂舞、西域樂舞薈萃之地。

西晉戰亂之時，匈奴族的苻堅命令大將呂光出兵西域並且獲得了很大的地盤。呂光也在征戰中廣得《龜茲樂》，並把樂舞帶進了涼州。匈奴族的沮渠蒙遜在412年占領了涼州，繼而又滅了西涼。沮渠蒙遜信奉佛教，《龜茲樂》也因此而與佛教音樂及形象形成了一次歷史性的"邂逅"。呂光和沮渠占據涼州期間，《龜茲樂》就與流傳於涼州的中原舊樂相結合，產生了新的樂舞，名爲《秦漢伎》。約公元431年，北魏太武帝平定了河西，也得到了一部比較成型了的《秦漢伎》，並稱爲《西涼樂》。

《西涼樂》的融合歷史，造就了它在表演方式上的多種樂曲、樂器之"一統"。《隋書·音樂志》中説："……謂之《西涼樂》。至魏、周之際，遂謂之《國伎》。今曲項琵琶、豎頭箜篌之類，並出自西域，非華夏舊器。《楊澤新聲》《神白馬》之類，生於胡戎。……其歌曲有《永世樂》，解曲有《萬世

豐》，舞曲有《于闐佛曲》。其樂器有鐘、磬、彈箏、搊箏、臥箜篌、長笛、豎箜篌、琵琶、五弦、笙、簫、大篳篥、小篳篥、橫笛、腰鼓、齊鼓、擔鼓、銅拔、貝等十九種，爲一部。工二十七人。"《舊唐書·音樂志》中追述這種情況時也説："(西涼樂)其樂具有鐘、磬，蓋涼人所傳中國舊樂而雜以羌胡之聲也。魏世共隋咸重之。工人平巾幘，緋褶。《白舞》一人，《方舞》四人。《白舞》今闕。《方舞》四人，假髻、玉支釵、紫絲布褶、白大口袴、五彩接袖、烏皮靴。樂用鐘一架、磬一架、彈箏一、搊箏一、臥箜篌一、豎箜篌一、琵琶一、五弦琵琶一、笙一、簫一、篳篥一、小篳篥一、笛一、橫笛一、腰鼓一、齊鼓一、擔鼓一、銅拔一、貝一。編鐘今亡。"雖然我們已經很難僅僅從以上的記載上看出《西涼樂》的具體表演情形，但是其規模已經相當可觀！

**樂舞壁畫**　從目前我國的石窟壁畫和雕塑藝術中，可以見到許多古代龜茲地區的樂舞形象。僅在敦煌千佛洞中屬於魏晉時代的洞窟，壁畫所描摹的伎樂天就以千數計。其樂舞形象之豐富多彩和生動奇絶，在歷代樂舞壁畫圖像中都稱得上是精品。

敦煌莫高窟第272窟藻井外沿有天宮伎樂、飛天形象。畫面中的上層舞人和樂工相隔而設，非常富於韻律感，而氣氛祥和、生動。另外一幅伎樂形象上，形體用粗線條暈染，舞姿中也透露出豪放的味道。特別是中央一個舞者，顯得非常突出，或許是舞中的主角。屬於北涼時期的一幅文殊山萬佛洞飛天壁畫，也給人很深的印象。

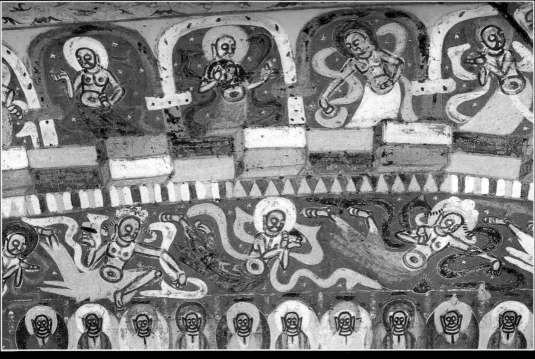

敦煌莫高窟 272 窟天宮伎樂飛天　北涼

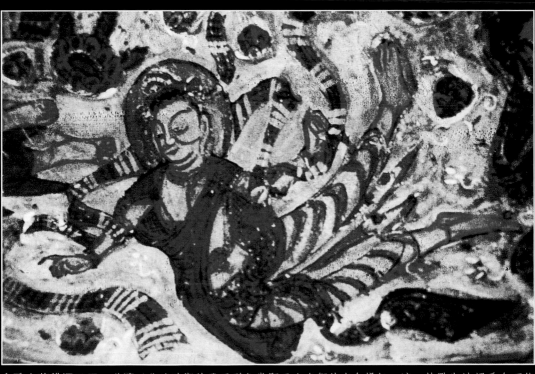

文殊山萬佛洞飛天　北涼／北涼時期的飛天形象常顯示出身軀的直角揚起，這一特點也被認爲有可能反映了漢魏之間北方樂舞的某種風格動律。

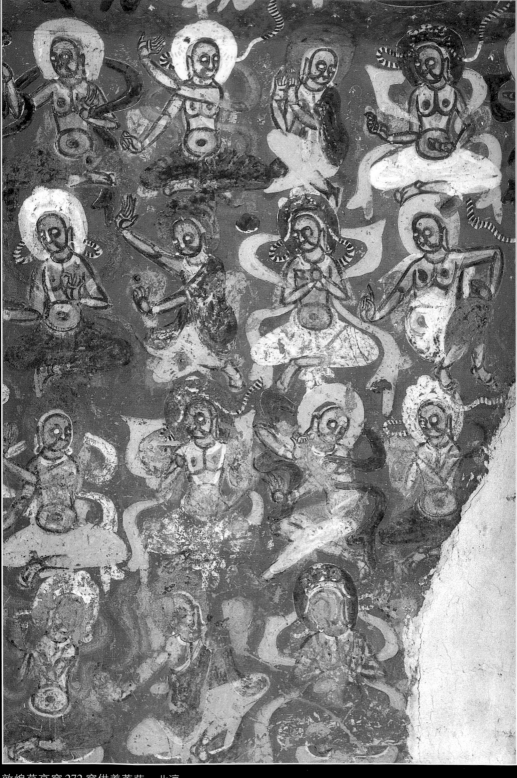

敦煌莫高窟 272 窟供養菩薩　北涼

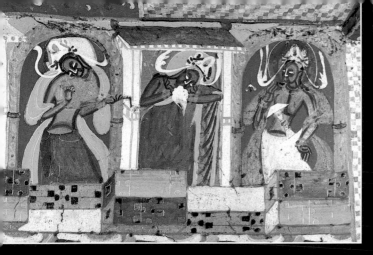

敦煌莫高窟 435 窟大
宮伎樂　北魏

敦煌莫高窟 248 窟天
宮伎樂　北魏

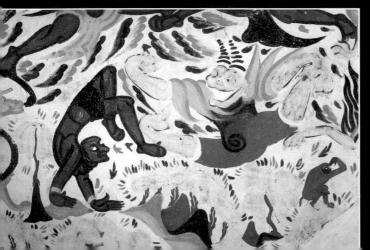

敦煌莫高窟 249 窟天宮伎樂　西
魏／或許是西魏時期的壁畫畫工
們都喜歡雜技樂舞吧，我們在249
窟中的確可以見出"天宮雜技"的
形象。畫面上是一人身、獸頭、鳥
爪的力士人物，正大跳起來停懸
在空中。另外一個胡人作倒立式，
生動有趣。

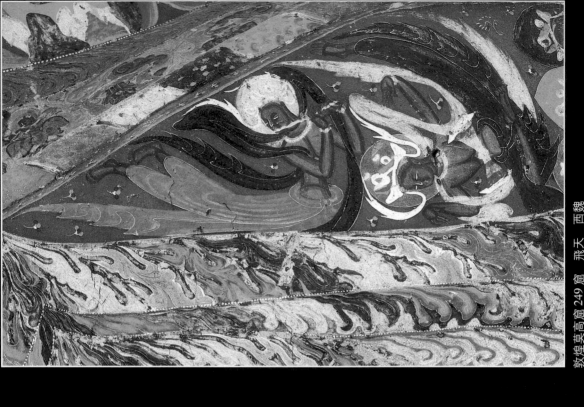

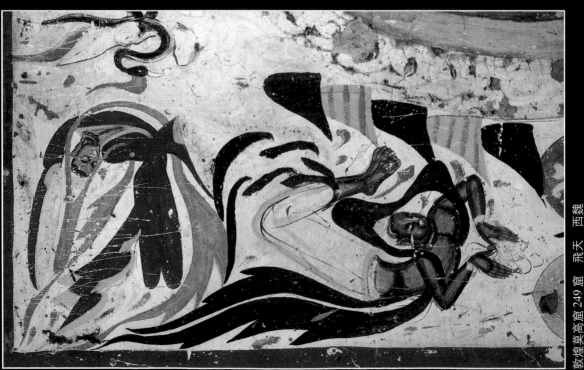

敦煌莫高窟第435窟北壁上層有天宮伎樂形象，伎樂天們有的著袈裟，有的半裸，樂舞形象極爲生動特異，舞蹈的動感非常強烈，似乎手指都在運動。第248窟南壁上層也有天宮伎樂形象，這是北魏晚期的作品，所以舞人形體已經修長起來。

莫高窟中屬於西魏時期的壁畫中也有相當多的樂舞和飛天形象，爲我們認識那一時期前後的樂舞發展歷史提供了一些幫助。敦煌莫高窟第249窟西壁龕頂北側上的伎樂天，動態很大，線條流暢。其中服飾上的白色"提神線"，增強了人物的動律態勢。同一石窟南壁上層的飛天，形象清瘦，長袍裹腿，動作中可以鮮明地看到漢魏年間雜技動作的影響。甚至日常生活娛樂裏的雜技也被錄入佛洞壁畫，說明了敦煌壁畫的樂舞是現實生活樂舞藝術的折射，是十分特殊的一種飛天形象。

北魏、西魏時期，是我國兒童樂舞活動比較活躍的時期。前面所舉三國時期的童子對棍之舞的漆繪盤就是一例。在敦煌石窟中，處在同一時期的壁畫中也屢有兒童樂舞形象，那是作爲化生童子出現的。第285窟西壁主龕上層繪有化生童子樂舞人，其中二人奏樂，一人做手部舞姿。孩子們眉目清秀，稚氣未脫，煞是可愛。同一窟的南壁上有童子箜篌伎樂飛天，也十分好看。

當然，敦煌石窟中的樂舞形象受到西域世俗樂舞的很大影響。其中伎樂天所用的樂器大都是西域樂器，如箜篌、腰鼓、琵琶等。伎樂天之姿態有的十分奇特，如"反彈琵琶""反掌擰頭之舞"等。不知是畫工們自己的誇張，還是生活中實際如此。

此一時期的樂舞風格化傾向十分突出，明顯地受到印度等國家寺廟樂舞的影響，並被記錄在日用品上。

魏晉南北朝時期，是我國西域樂舞以及中亞西亞歌舞藝術獲得自身發展的重要時期，也是佛教思想和藝術向東方滲入的時期。正是這個原因，造成了在新疆各地對石窟造像的大開鑿。沒有佛教思想的傳播，也就沒有石窟的存在，也就沒有石窟中樂舞藝術形象的塑造。但是，石窟樂舞藝術形象的誕生之根，却在西域生活的本身。或者可以說，新疆石窟中的樂舞形象，那些動人的飛天、樂工、舞者，是佛教藝術和西域地方藝術結合的產物。

新疆克孜爾石窟第77號窟頂，有非常美麗的伎樂天形象。她們舞姿的線條細膩柔和，造型俏麗靈動，裸露的肌體將生命的活力盡情抒寫，而被認爲是"展示了龜茲舞在它的興盛階段的典型風貌。舞動姿態顯示的主要特點，與唐杜佑《通典》中對西域龜茲舞動記述是完全相符合的"（參見韓翔、朱英榮《龜茲石窟》）。新一號洞有

**新疆庫車庫木土拉新洞2號伎樂菩薩線描圖**

晉／透過這幅線描圖，我們能清晰地辨認出舞人的手部姿態。

敦煌257窟飛天　北魏

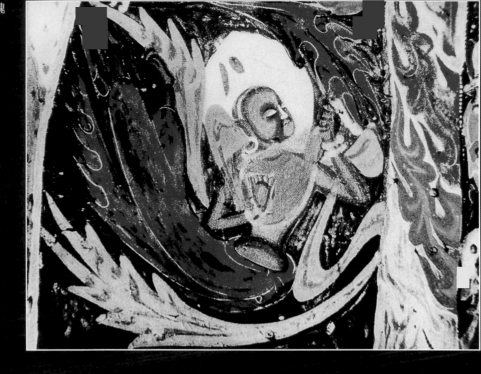

敦煌莫高窟 285 窟南
壁箜篌伎樂飛天　西
魏

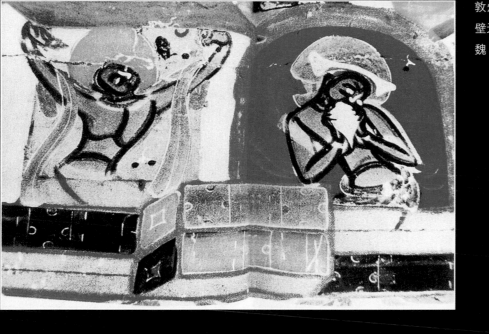

敦煌莫高窟 249 窟南
壁天宮伎樂反掌舞　北
魏

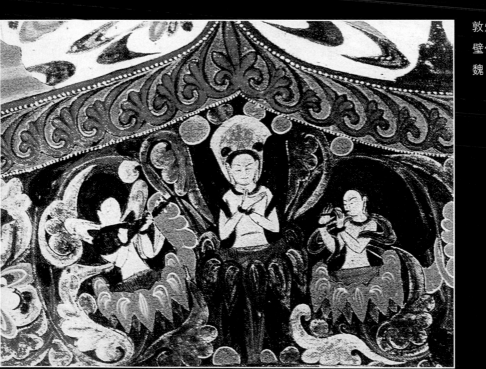

敦煌莫高窟 285 窟西
壁化生童子樂舞　西
魏

舍利盒 新疆庫車雀離
大寺遺址龜兹樂舞
晉／神聖壁畫與現
實生活的聯繫是不可
分割的，但是往往只
有當樂舞藝術與神聖
事物連接之後，才會
被記錄下來。新疆出
土的這只舍利盒相當
於魏晉時期的物品。
畫面上龜兹樂舞形象
動作樣式多折角姿態，
頗爲遒勁剛健。

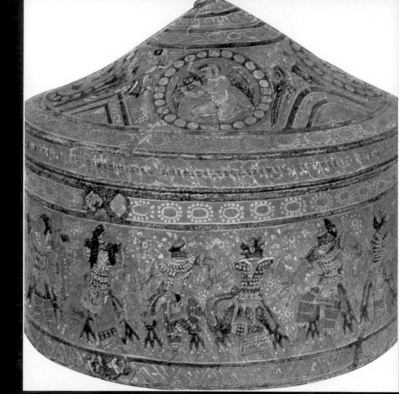

新疆庫車地區庫木吐
拉新洞 2 號伎樂菩薩
　晉

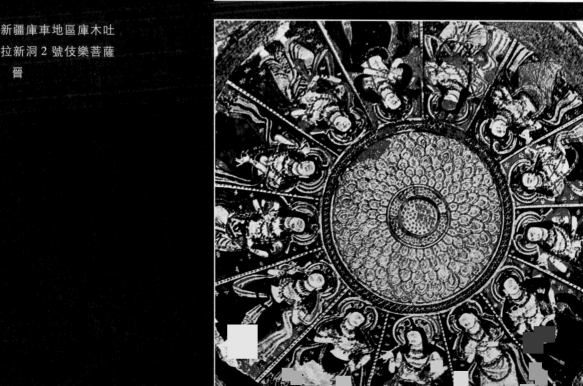

新疆克孜爾新 1 號舉哀諸天　晉

新疆克孜爾千佛洞 8 窟伎樂舞人裸體舞姿　晉

新疆克孜爾千佛洞 83 窟伎樂舞人裸體舞姿

克孜爾第 69 窟後室窟頂飛天　晉

新疆克孜爾千佛洞 101 窟伎樂菩薩　晉

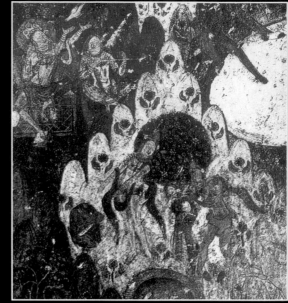

新疆克孜爾 114 窟天宮伎樂　南北朝～隋

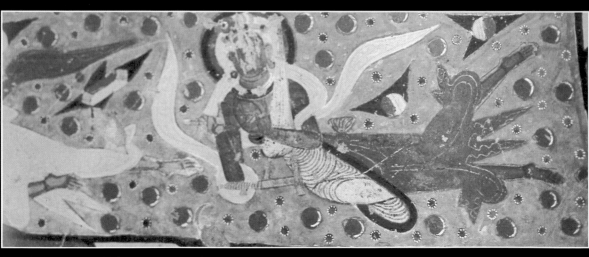

新疆克孜爾 30 號窟伎樂飛天　約南北朝

山西大同雲崗石窟伎樂天　北魏／這些伎樂天呈潛浮雕狀，眉目清秀，高鼻鳳眼，所奏樂器均出西域。在佛教東傳之路上，到處都有人爲自己的神聖信仰而付出財力、物力、心血造像留影。

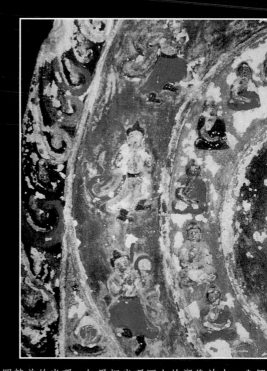

北京西山車耳營村石佛造像　北魏／在石佛造像頭部背後有繪圖精美的光環，如果把光環圖上的塑像放大，我們就可以清晰地看到樂工們各操樂器，有的則是邊擊鼓奏樂，邊踏地舞蹈。

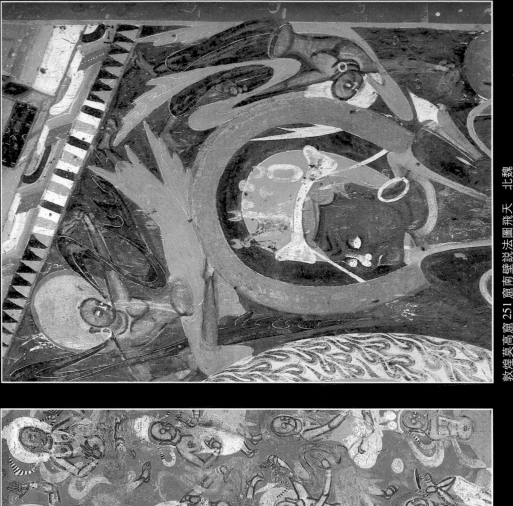

敦煌莫高窟 251 窟南壁説法圖飛天　北魏

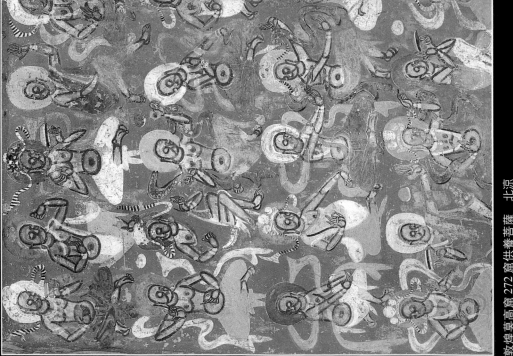

敦煌莫高窟 272 窟供養菩薩　北涼

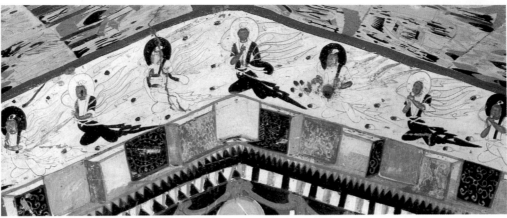

"舉哀諸天"形象，手臂姿態酷似舞姿。克孜爾千佛洞第8號窟窟頂有一幅女性裸體伎樂像，她全身赤裸，兩乳高聳，在大佛的面前妖冶而舞。新疆克孜爾洞窟中還有不少這類形象。如第83窟中的伎樂舞人也是撅臀挺胸，柔媚起舞。這一形象來源於佛經故事《舞師女作比丘尼緣》，記述的是一對舞師夫婦帶著自己的女兒青蓮華來到了王舍城，遇到了佛祖。青蓮華端莊殊妙，世所罕見，婦女的各門手藝無不精通，特別善解舞蹈之法。她挑釁地追問城中的人"誰能比我跳得好？誰能解說經文？"當她遇到如來時，故意做出妖媚的舞姿，以放蕩淫逸之態誘惑如來，但是最後被佛法所感召，終於覺悟後皈依佛門。這個故事生動地解釋了在新疆克孜爾佛洞壁畫上出現裸女舞蹈的原因，也非常形象地說明了現實世界怎樣與精神彼岸之間以樂舞的方式聯繫起來的情形。

東傳的印度佛教原本就有以歌舞娛神的傳統。在新疆石窟造像中我們也能找到這樣的樂舞形象。克孜爾第69窟後室窟頂上，有一身軀線條畢露而裊裊娜娜的飛天，她神態悠閑，右臂極力上伸，帶動了身體的S形彎曲，構成了克孜爾洞窟飛天造像中的典型姿態。第101窟中的另外一位伎樂菩薩，右掌托天，左臂突折，形成了既流暢又有力的動感。新疆各類石窟中的樂舞娛神形象是載歌載舞的，這一點從奏樂伎樂天和舞蹈飛天經常作為一體性的造像出現就可以得到證明。第114號窟主室左窟頂的壁畫上，在刷脈縷葉形樹的邊角上有一生動的舞姿，雙手托舉捧天，左腿收起，盤在胯前，支撐重心的右腿彎曲蹲步，整個舞姿協調而富於飛揚之色彩。舞者旁邊有一天宮伎樂正撥彈樂器，互相之間的配合非常默契。當然，那些單純的奏樂飛天，也有自己獨特的美。如新疆克孜爾石窟第30號窟後室頂上的一個伎樂飛天，懷抱琵琶，悠閑自得地飄浮在空中，向四方傳播福音。

敦煌莫高窟290窟南壁伎樂天　北周

敦煌莫高窟290窟東壁伎樂天　北周

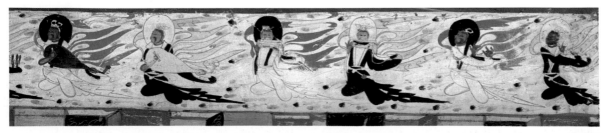

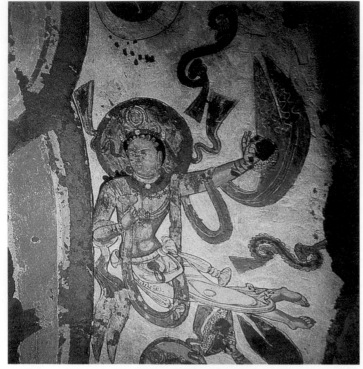

新疆克孜爾新1號窟
伎樂飛天　約南北朝

伎樂天身著寬袍大袖，演奏著琵琶、排簫、橫笛，完全一副中原漢裝的樣子。其動態之祥和，令人嚮往。新疆克孜爾新1號窟後室內頂部的飛天，手中沒有樂器，立掌翹腕，悠閒地交叉雙腿，似升似降，充滿精神上的愉悅之態。甘肅炳靈寺石窟第169窟有若干飛天形象，這些屬於西秦時期的飛天繪畫給人以安樂爽朗的印象，手托香花之盤，翱翔於佛國天空。這些伎樂天的形象大約在魏晉、南北朝時期被繪製在石窟裏，值得注意的是她們所穿的服裝與西域或中原的普通供養人之服飾完全一樣。這一方面說明了人們相信生前的供養可以使人升入天堂，也證明了敦煌宗教壁畫是現實生活的反映。

這些優美的藝術形象透過佛教的傳播也出現在內地的許多地方。

在一般的人看來，佛國世界總是神秘的、靜穆的、沉緩的。但是我們在石窟藝術造像的樂舞世界裏看到的卻往往是熱烈歡洽的、自由翱翔的、動態萬象的。敦煌莫高窟第251窟的兩身飛天，一上一下，相互追逐，翻轉九霄，展示了大有自由的境界。這樣的動作風格，雖然尚不如唐代石窟造像那樣氣象萬千而博大宏闊，但是也有著新鮮事物在萌動之初時所特有的稚氣和朝氣。第272窟西壁龕南側的一幅供養菩薩，描繪了一群禮佛、供養的天庭伎樂菩薩。整個圖像分為四組，擊鼓者和動作表演者每人各有姿態，卻在手勢和體態上形成波瀾起伏的動感，色彩既凝重又熱烈！敦煌第290窟南壁上層的伎樂天，吹拉彈唱，各施所長。同一洞窟東壁上層的

佛教東傳之路的宗教思想傳播，影響是極其深遠的。不過，其樂舞形象的多見並沒有完全取代本地樂舞藝術自身的發展。內蒙古和林格爾土城子出土的北魏時期的《雁舞》陶俑群

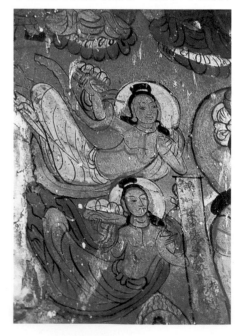

甘肅炳靈寺169窟西秦飛天　西秦

雁舞　北魏

像，爲我們揭示了當地民衆心中的圖騰崇拜物外化、凝固而成的珍貴形象，而實際上《雁舞》或者説大雁的精神的確千百年來在大草原上流傳。

**東夷三韓之樂舞**　魏晉南北朝時期的樂舞文化是異常活躍的。除去西域之外，到處都有樂舞藝術在發展。不過，由於歷史年代過於久遠，有許許多多的資料早已經散失，所以被記載下來的就格外寶貴。例如，在與西域遙遙相對的東方大地上，也有很值得我們關注的樂舞。《三國志·魏志·烏丸鮮卑東夷傳》中記載了"三韓"之人的歌舞習俗。當時所謂"三韓"，即生活在朝鮮南部地區的部族"馬韓""辰韓""弁韓"。《三國志》説他們"常以五月下種訖，祭鬼神，群聚歌舞，飲酒晝夜無休。其舞，數十人俱起相隨，踏地低昂，手足相應，節奏有似鐸舞。十月農功畢，亦復如之"。從上述這段宋人所記載的曹魏時期的樂舞情形，已經能夠約

略地感受到當時朝鮮族居住地區民間農事舞蹈的動人。

魏晉南北朝，是我國樂舞文化大交流的時期。山西大同市北魏墓葬中出土的鎏金銅杯上的舞人紋飾，是漢人裝束，其體態之婀娜秀美，令人讚歎不已。甚至在佛像造像中，也有極爲世俗的樂舞形象出現。山西沁縣的北魏佛像周圍的裝飾浮雕上，就有雜技百戲的生動畫面。即使在民用品上，也可找到類似胡人樂舞的形象。石窟造像中有日常普通民衆生活的影子，反過來説，就是在日常生活中也可以看到宗教藝術的影響。甘肅酒泉丁家閘曾經發現了一座魏晉墓，墓主人是世俗社會的成

雜技百戲石刻　北魏／佛像四周的雜技百戲浮雕十分生動。

鎏金銅杯舞人紋飾　北魏

山西大同石雕方硯　北魏／在這件日用的硯臺上，可以對比性地發現宗教樂舞與民俗樂舞之間深刻的聯繫。其中的舞人雙臂上舉，弓腰蹈足，很有興味。

甘肅酒泉丁家閘宴居行樂圖撥鼗鼓樂舞伎　後涼～北涼／圖中一舞人正生動地撥動鼗鼓，他的坐姿顯示了家居行樂的特徵。

員。但是在他死後，就在自己的墓穴裏繪製飛天形象。同一墓穴當中，當然也繪有日常人類生活裏享受樂舞的情形。戰亂的社會環境雖然從某一個方面看不利於樂舞的發展，但是人口的遷徙，各民族間的貿易往來，戰爭活動中的對於樂舞藝人特別是才藝出眾的女樂舞伎的掠奪和轉送，都給樂舞的融合、變異、創新提供了前所未有的時代條件。因此，有了這樣的前提條件，當國家生活一旦安定和繁榮，樂舞的輝煌時代就自然會到來了。

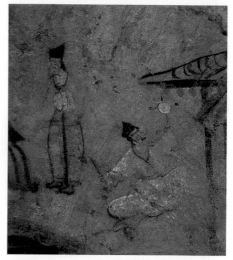

燕居行樂圖樂舞壁畫　後涼～北涼

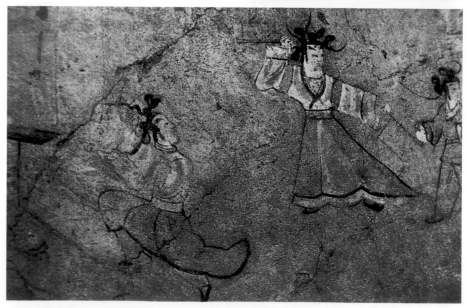

# 第五章

# 泱泱大國的壯觀

## ——隋唐舞蹈

### 煌煌燕樂

公元 581 年，隋朝統一了中國南北，天下合一的大勢終於形成。然而，隋朝統治者的無能，使它只在歷史長河上如同小小的浪花，一跳即逝了。隨之而來的唐朝統治者，面對大一統的新局面和極待復元的社會生命活力，採取了一系列有利於恢復和發展生產的措施，促進了中外的經濟貿易往來，積蓄了厚實的再發展能力，終於在數百年間，造就了中國封建社會史的一座高峰。唐代的詩歌、音樂、舞蹈也隨之走向一個璀璨耀眼的境地，以成熟、大氣、雍容華貴和經典迭出的氣勢和特點成爲整個五千年文明史中詩樂舞的黃金時代。

隋唐樂舞，可圈可點之處甚多。比起輝煌的唐代來説，隋代的歷史雖然不長，但是也留下了些許寶貴的樂舞形象資料。

### 燕樂中的"七部樂""九部樂""十部樂"

説起隋唐的樂舞，人們自然要説到燕樂。"燕樂"的名稱起源很早，周代就已經存在。它大體上有三種用法或者説涵義。其一是祭祀之樂。《周禮·春官·鐘師》裏説："凡祭祀饗食，奏燕樂。"説明從周代起燕樂就是被

陝西西安何家村赤金立體走龍 唐／用赤金打造的立體行走龍，儘管不是所謂的《龍舞》，但是精美而舒朗的造型還是道出了唐代的藝術氣象。唐代的紡織業也達到了很高的水平。

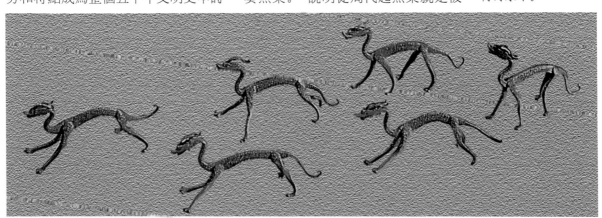

唐三彩舞蹈人物紋扁壺　唐／此壺雙面各有雙人舞蹈紋飾。舞者著短靴長衫，有揖讓之姿，又如大鳥飛翔，充分顯示了唐代樂舞的恢宏氣象。

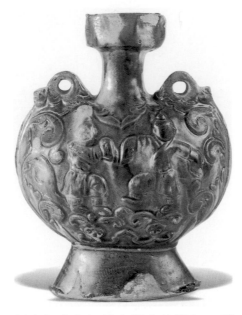

河南安陽張盛墓樂舞俑　隋／這是一組隋代樂舞的形象。中間兩舞者揮動窄窄的長袖，應節起舞。

用在郊廟祭祀神聖場合的樂舞。西周、春秋時期，是我國禮樂性燕樂最發達的時期。這一時期的樂舞在健全完備的禮樂制度中發揮著獨特的教化作用，傳達和負載了凝重的中國文化內涵。其二是宮廷宴享之樂。從周代起，就有"房中之樂"，即在後宮中表演的樂舞，後世就以"燕樂"稱呼各種宮廷宴會享用的禮儀性、娛樂性樂舞。這些樂舞多是由民間傳入宮中的。這種傳播是中國乃至世界樂舞發展中的普遍規律。漢代的百戲、宋元的諸宮雜劇等，無不在宮廷與民間兩處活躍。從中也可以看出真正鮮活有生命力的藝術是源於民間的。而隋唐

海納四方樂舞，作"七部樂""九部樂""十部樂"勢必造就這個時代輝煌的樂舞氣象。其三是"九部樂""十部樂"中的部分作品，後面將詳述。河南安陽張盛將軍墓中出土的一組燕樂俑，就是達官貴人府中樂舞表演的現實依據。特別是到了唐代，宮廷內外，人們在各種場合裏享用歌舞藝術，鬥酒賦詩，低吟淺唱。燕樂成為或重大或輕鬆之各種機會的享樂手段和方式。而且，為娛樂而用的燕樂，較祭祀性燕樂來說，其藝術成就相對較為突出，形式工整。

中國古代樂舞的一個重要特點是延續性很強。"燕樂"的發展就很好地證明了這一點。隋唐"燕樂"代表著高水準的樂舞表演藝術，但是它本身是一個不斷完善起來的事物。從"七部樂""九部樂""十部樂"的名稱演變也可以清晰地看到這一點。

隋朝結束南北朝分裂混戰的局面，於開皇初年(約581～585)制禮作樂，設立了"七部樂"，其基礎是魏晉三百多年來漢族傳統的、兄弟民族的和外國傳入的各種樂舞的集合。《隋書·音樂志》載："始開皇初定令，置七部樂。一曰國伎，二曰清商伎，三曰高麗伎，四曰天竺伎，五曰安國伎，六曰龜茲伎，七曰文康伎。"《隋書》中還記載說：

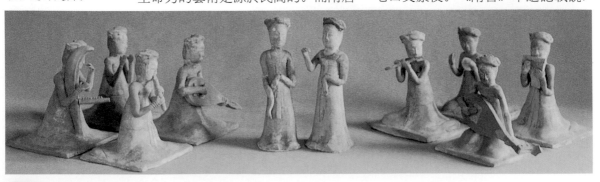

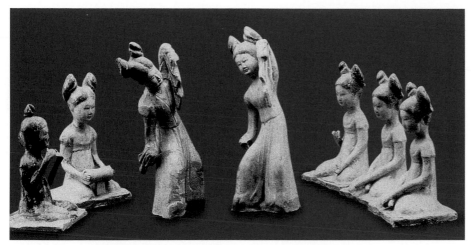

陝西禮泉鄭仁泰墓彩
繪樂舞陶俑　唐

"及大業中，煬帝乃定清樂、西涼、龜茲、天竺、康國、疏勒、安國、高麗、禮畢，以爲九部樂。"即，隋煬帝大業年中期(605～618)制定了《清樂》《西涼樂》《龜茲樂》《天竺樂》《康國樂》《疏勒樂》《安國樂》《高麗樂》《禮畢》等爲"九部樂"。比較"七部樂"，其中增加了《康國樂》和《疏勒樂》，又將《清商樂》列爲第一部，將《國伎》改名《西涼樂》，將《文康伎》改名《禮畢》。

唐代繼承了"九部樂"，並且宮廷樂制舞制依舊。唐太宗貞觀十一年(637年)廢除《禮畢》(即"七部樂"中《文康伎》，此舞爲紀念晉人庾亮的假面舞，因其死後諡文康，故舞名《文康伎》)。貞觀十四年(640年)創制《燕樂》，列爲唐代"九部樂"之首。繼而因統一高昌國(今新疆吐魯番一帶)，於貞觀十六年(642年)將《高昌樂》納入樂舞的演出體系，至此，唐代"十部樂"成爲宮廷歌舞藝術的一個龐大的整合體。

《燕樂》　如上所說，"燕樂"原本是宮廷娛樂宴享性的民間藝術。如陝西禮泉縣鄭仁泰墓出土的"彩繪樂舞陶俑"，現藏於北京故宮博物院的

持鼓雙人舞俑，便是隋唐燕樂歌舞藝術的形象反映。

唐代之後，樂舞活動在新的社會條件下發生了很大的變化。"燕樂"這一樂舞活動又以特定的節目形式固定地出現在"九部樂""十部樂"中。其內容是歌頌當時的統治者和國家的興盛。"(貞觀)十四年，有景雲見，河水清，張文收採古《朱雁》、《天馬》之義，製《景雲河清歌》，名曰'燕樂'，奏之管弦，爲諸樂之首，元會第一奏者是也。"(《舊唐書·音樂志》)"景雲見，河水清"乃"祥瑞之兆"，因而朝

**黃綠釉持鼓雙人舞俑**

隋／此圖中女子均一臂抱鼓，一臂作擊鼓狀。略彎的腰身，顯出了優美的舞蹈姿態。

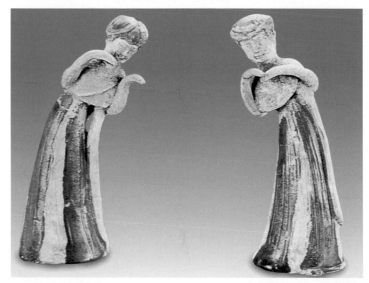

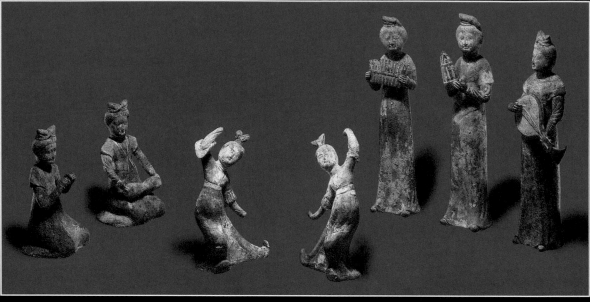

彩繪女舞俑　盛唐／這兩個舞者對襯性地做出彎腰揚臂、仰頭撇腿的姿態，顯得雍容華貴，安閑自在。

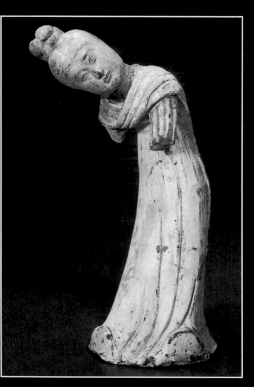

斷臂舞俑　唐／江蘇揚州唐墓出土的這尊舞俑，姿態富於動感，形貌圓潤，這尊舞俑被看作是古代樂舞藝術形象中的“東方維納斯”，神情極其優美華貴。

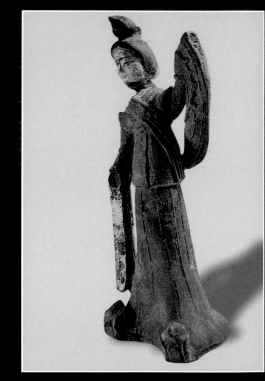

湖北武昌唐墓女樂舞俑　唐

臣作曲歌頌祝福。此樂分4部，《景雲樂》即上述《景雲河清歌》之舞，以慶賀祥瑞，舞者8人；《破陣樂》和《慶善樂》旨在歌頌唐太宗的武功文德，舞者各4人；《承天樂》宣揚皇帝是受天命而統治天下。至唐代晚期，4部樂舞僅存《景雲樂》，其他3部失傳。

《清樂》 即《清商樂》。《舊唐書·音樂志》中記載：「《清樂》者，南朝舊樂也，永嘉之亂，五都淪覆，遺聲舊制，散落江左，宋、梁之間，南朝文物，號爲最盛，人謠國俗，亦世有新聲。後魏孝文、宣武，用師淮、漢，收其所獲南音，謂之《清商樂》。隋平陳，因置清商署，總謂之《清樂》。」又有，「《清樂》者，九代之遺聲，其始即相和三調是也，並漢魏已來舊曲。其辭皆古調及魏三祖所作。自晉朝播遷，其音分散，苻堅滅涼得之，傳於前後二秦。……故王僧虔論三調歌曰：今之《清商》，實由銅雀。魏氏三祖，風流可懷。京洛(魏晉)相高，江左(南朝)彌重。而情變聽改，稍復冷落。十數年間，亡者將半。」(《樂府詩集》)由此可知，《清商樂》主要是漢、魏、兩晉及南北朝以來長期流傳民間而後被宮廷採用的中原傳統樂舞。隋代的《持鼓雙舞伎》陶俑，二人均作謙恭禮讓之態，似乎在同一音樂節拍裏撤步後退，但二舞者手臂姿態稍有不同。有學者認爲可以將其視作《清商樂》的形象。與此類似的還有江蘇揚州唐城出土的「斷臂舞俑」、湖北武昌唐代墓中的女樂舞俑等。

「九部樂」「十部樂」中的《清商樂》溯其源可追先秦，後世則因曹魏皇帝好詩賦，依清商三調填作新詩，「被之管弦，皆成樂章」，並設女樂機構「清商署」，至西晉宮廷依然保留。東晉南遷，此漢族傳統民間樂舞吸收南方地區的「江南吳歌」和「荊楚西聲」，成爲盛行南朝各代的更爲豐富的《清商樂》。北朝由於孝文帝的軍事擴張，獲得江左所傳的中原舊曲和江南民間樂舞，《清商樂》重歸中原故里。這一南一北的遷移轉合滲透著華夏古已有之的融匯精神，開唐代樂舞大一統局面之先河。隋文帝統一中國，將《清商樂》整理潤色，置於樂舞機構，用於「九部樂」。至唐代武則天時，《清商樂》部分失傳，尚存63曲，著名舞蹈有《白紵舞》《前溪舞》《鐸舞》《公莫舞》(即《巾舞》)《巴渝舞》《明君舞》《鞞舞》《拂舞》等。

《西涼樂》 身處要塞之地的西涼，是與東晉對峙的北方十六國之一，也是中原通往西域的主要通道。「西涼者，起苻氏之末，呂光、沮渠蒙遜等，據有涼州，變龜茲聲爲之，號爲秦漢伎。魏太武即平河西得之，謂之西涼

敦煌304窟天宮伎樂
隋

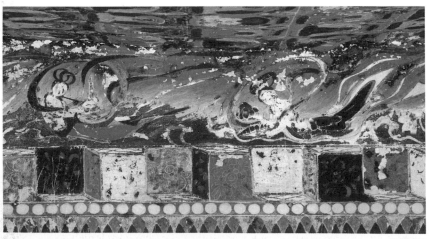

敦煌 292 窟雙獅蓮花
圖　隋／此圖中獅子
圓頭對目，身姿和形
象結構都很像是舞人
扮演。不管是否舞人
扮演，它都證實了至
少在隋唐時期，獅子
以及它所代表的佛教
思想已經逐漸浸潤人
心了。

河南安陽修定寺塔（局
部）　唐

樂。至(北)魏、(北)周之際，遂謂之《國
伎》。"(《隋書·音樂志》)"西涼樂者，後
魏平沮渠氏所得也。晉、宋末，中原
喪亂，張軌據有河西，苻秦通涼州，旋
復隔絕。其樂具有鐘磬，蓋涼人所傳
中國舊樂，而雜以羌胡之聲也。"(《舊
唐書·音樂志》)由此可知，西涼樂是
龜茲樂舞與中原樂舞結合而成，後來
曾被改稱《國伎》，其中有舞曲《于闐
佛曲》，舞容不可考。

　　《天竺樂》　《天竺樂》即古印度樂
舞。前涼張重華據有涼州時(346～
353)，就有天竺樂伎進入中國，"後其
國王子爲沙門來遊，又傳其方音"(《舊
唐書·音樂志》)。天竺國王子以出家人
身分來中國遊歷，才真正傳播了《天
竺樂》。其舞容可
參考敦煌壁畫，
由於印度佛教的
傳入，體現宗教
藝術的伎樂天舞
者形象必然具有
濃厚的印度風格。
隋唐時期，佛教
在中華地域內傳
播很快。敦煌莫
高窟第 304 窟有

飛天形象，正是在佛教藝術中留下的
隋代樂舞形象。"十部伎"中的"天竺
樂"，大約就是在這樣的時代氛圍下
出現的。

　　《高麗樂》　　高麗，古國名，在
今朝鮮境內。"宋世(南朝宋)有高麗、
百濟伎樂。魏平馮跋，亦得之而未具。
周師滅齊，二國獻其樂。"(《舊唐書·音
樂志》)可知，《高麗樂》作爲古代朝鮮
的樂舞在十六國時期，即漢人馮拓所
建立的政權——北燕時(407～436)就
已傳入。公元 577 年，北周滅北齊，高
麗、百濟曾派遣使者到長安獻樂。其
歌曲有《芝棲》，舞曲有《歌芝栖》。《高
麗樂》在唐代廣爲流傳，除藝伎表演
外，一些達官也能爲之。李白《高句

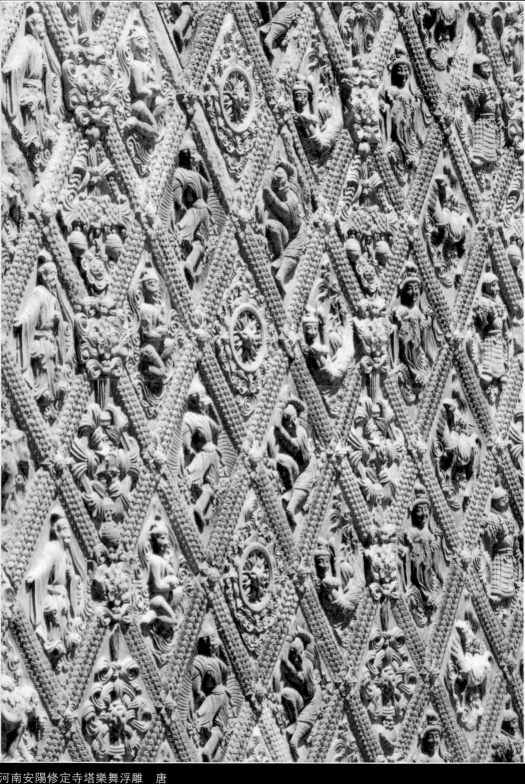

河南安陽修定寺塔樂舞浮雕　唐

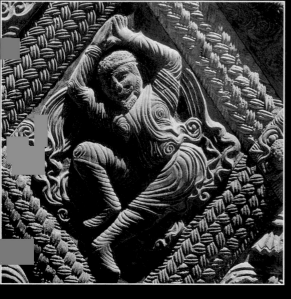
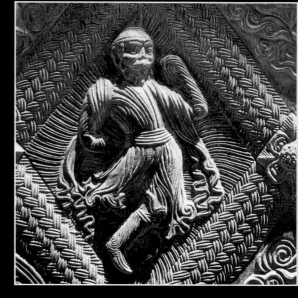
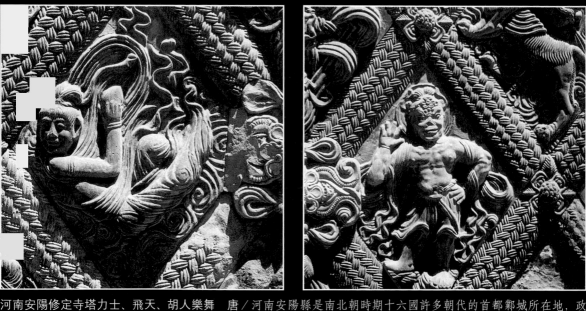
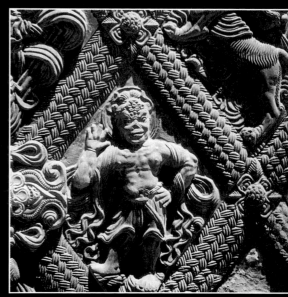

河南安陽修定寺塔力士、飛天、胡人樂舞　唐／河南安陽縣是南北朝時期十六國許多朝代的首都鄴城所在地，政治文化的中心之一。隋唐以後該地一直是我國佛教傳播的重鎮。其西有一座清涼山，約從北齊時起建造修定寺，並修一座白塔，人稱"唐塔"。寺身周遭刻滿了半浮雕的樂舞圖像，給人強烈的視覺衝擊力。塔尖呈四方型格局，每邊有四塊樂舞方磚，舞者們踏節揚腕，甩袖而舞。塔身所附著的樂舞雕刻，個個生動異常，高鼻深目，儼然胡人形象，並有飛天、力士。塔雕之飛天在菱形的花紋內將身體做巧妙的彎折，準確地形成了飛天的自得動態。這些修定寺塔身上的胡人樂舞形象，曾經被當地百姓用白泥塗裹以避五代以後的戰亂，留給今天一份珍貴的讀解隋唐龜茲樂舞的立體文獻。

麗》詩曰:"金花折風帽, 白馬小遲回。翩翩舞廣袖, 似鳥海東來。"説明其長袖寬展的舞容。"高麗樂……武太后時尚二十五曲, 今唯習一曲, 衣服亦浸衰敗, 失其本風。"(《舊唐書·音樂志》)可見中唐時《高麗樂》在中原已趨衰落。

《龜茲樂》　我們在介紹魏晉、南北朝樂舞歷史時已經點明, 以西域樂舞爲主的歌舞之風已經刮向了宮廷和原野。隋唐時期的《龜茲樂》以及它所代表的更大地域氛圍内的西域樂舞, 更是大行其道。

《龜茲樂》發展到隋初, 因爲新聲迭出, 分成了不同的流派。《隋書·音樂志》説:"至隋有《西國龜茲》《齊朝龜茲》《土龜茲》等, 凡三部。開皇中其器大盛於閭闐。時有曹妙達、王長通、李士衡、郭金樂、安進貴等, 皆妙絶弦管, 新聲奇變, 朝改暮易, 持其音技, 估衒公王之間, 舉世爭相慕尚。"

在三種風格的《龜茲樂》中, "土龜茲"的"土"字很值得我們注意。顯然, 這是與"西國龜茲"、"齊朝龜茲"相對而言的。"西國龜茲"從字義上看, 是指由西域龜茲國傳入的較爲純正的龜茲樂;"齊朝龜茲"是指從北齊傳來的具有鮮卑特色的龜茲樂;"土龜茲", 大約是指傳入中原很久之後逐漸被漢化了的《龜茲樂》。對比之下, 被收錄在宮廷中爲皇帝演出的"龜茲新聲", 大約是隨著時代的審美需求而發生變化的變體。

自西而來的傳播使樂舞作爲文化載體在異域必然經歷碰撞, 《龜茲樂》的風格流變恰恰説明西域樂舞漸入中原所產生的文化現象。本土文化的力量使得"新聲奇變, 朝改暮易"(《隋書·音樂志》)。大約從6世紀中葉至6世紀末, 也就是從北齊、北周時期至隋文帝時(約581～600), 是《龜茲樂》在内地流傳的全盛時代。《通典》載:"自周隋以來, 管弦雜曲數百曲, 多用西涼樂; 鼓舞曲多用龜茲樂, 其曲度皆時俗所知也。"

《龜茲樂》發展到唐代, 較之魏晉和隋代, 更有新的傳播, 或者滲透進入了其他種類的樂舞表演, 結果是《龜茲樂》已無所謂新舊之別。《坐部伎》《立部伎》中許多舞曲都具龜茲風格, "今立部伎有《安樂》《太平樂》《破陣樂》《慶善樂》《大定樂》《上元樂》《聖壽樂》《光聖樂》, 凡八部。……自《破陣舞》以下, 皆雷大鼓, 雜以龜茲之樂, 聲振百里, 動盪山谷。……坐部伎有《燕樂》《長壽樂》《天授樂》《鳥歌萬歲樂》《龍池樂》《破陣樂》, 凡六部。……自《長壽樂》以下(包括《天授樂》《鳥歌萬歲樂》)皆用龜茲樂, 舞人皆著靴。"(《舊唐書·音樂志》)

在"立部伎"的八部樂舞中, 有六部"雜以龜茲之聲"。在"坐部伎"的六部樂舞中, 有五部用《龜茲樂》。"立部伎"中的六部樂舞"雜以龜茲之聲", 是對《龜茲樂》部分地吸取;"坐部伎"中的五部樂舞"用龜茲樂", 則可能是較多地運用《龜茲樂》了。但無論如何, 應該指出, 以《龜茲樂》爲代表的西域樂舞, 在當時中國樂舞藝術的領域中, 是占有重要地位的。由此足見唐代宮廷燕樂裏中西樂舞合璧的特點。從樂舞這個角度, 亦反映了中國文化在那個時期經歷的一種雜糅混合的狀態。

如在敦煌288窟(魏窟代表洞之一)四壁上端伎樂天舞圖中就可以看到鳳首箜篌、琵琶、五弦、橫笛、簫、篳篥、銅拔、貝、腰鼓以及圓柄形的鼓等等樂器。用這些樂器和《龜茲樂》所使用的樂器比較著看，兩者幾乎相同。《隋書‧音樂志》載："(《龜茲樂》)歌曲有善善摩尼，解曲有《婆伽兒》，舞曲有《小天》，又有《疏勒鹽》。其樂器有豎箜篌、琵琶、五弦、笙、笛、簫、篳篥、毛員鼓、都曇鼓、答臘鼓、腰鼓、羯鼓、雞婁鼓、銅拔、貝等十五種，為一部。工二十人。"

從上述資料看，隋唐時代的《龜茲樂》，與南北朝時期比較並沒有太大的變化，使用的樂器基本一致，音樂節奏也比較一致，很可能敦煌288窟所畫的伎樂天，就是反映當時盛極一時的《龜茲樂》樂隊的演奏情況和《龜茲樂》的舞蹈動態。

**《安國樂》** 安國，今烏茲別克斯坦布哈拉一帶。"《疏勒》《安國》《高麗》，並起自後魏平馮氏及通西域，因得其伎。後漸繁會其聲，以別于太樂。"(《隋書‧音樂志》)可見《安國樂》是在公元436年北魏太武帝通西域時傳入中原的。舞容不可考。

**《疏勒樂》** 疏勒，今新疆喀什噶爾及疏勒一帶。與《安國樂》一起由北魏太武帝通西域時傳入中原。舞容不可考。

**《康國樂》** 康國，今烏茲別克斯坦的撒馬爾罕一帶。《隋書‧音樂志》記載："《康國》，起自周武帝娉北狄為后，得其所獲西戎伎，因其聲。"北狄，即南北朝時突厥。公元586年，北周武帝娶突厥女子阿史那氏為皇后，《康國樂》便隨其入中原。《舊唐書‧音樂志》載："《康國樂》，……舞二人……舞急轉如風，俗謂之胡旋。"另外，周武帝娶后時，"西域諸國來媵，于是龜茲、疏勒、安國、康國之樂，大聚長安。胡兒令羯人白智通教習，頗雜以新聲"。這說明，龜茲、疏勒、安國諸樂由於陪送出嫁的原因，沒有間斷流傳的步伐。

**《高昌樂》** 高昌，今新疆吐魯番一帶。《舊唐書‧音樂志》中說："太祖輔魏之時，高

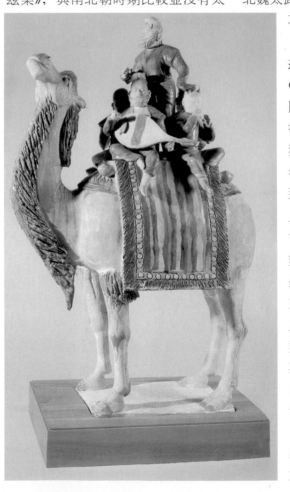

唐鮮于庭海墓三彩駱駝載樂俑　唐／出土於陝西西安的這座載樂駝俑，以其精美的造型訴說出古絲綢之路上的樂舞交流史。

昌款附，乃得其伎，教習以備饗宴之禮。武帝娉皇后於北狄，得其所獲康國、龜茲等樂，更雜以高昌之舊，並於大司樂習焉。採用其聲，被於鐘、石，取周官制以陳之。”又説：“西魏與高昌通，始有高昌伎。我太宗平高昌，盡受其樂。”説明早在南北朝時期，高昌樂舞就因爲與西魏的交往而入中原，直到公元642年，即唐太宗統一高昌以後二年，《高昌樂》加入“九部樂”，遂成“十部樂”。“十部樂”中的《高昌樂》舞用2人。

上述十部樂除《燕樂》爲唐代新創樂舞，《清商樂》爲中原傳統樂舞，其他樂部均爲兄弟民族或外國傳入的，都保留了濃郁的民族風格和地方特色。

今天所見到的唐代樂舞文物形象，有一些雖然不能準確地告訴我們它是否屬於“十部樂”，卻能透露出一些唐代宮廷樂舞的信息。陝西西安郭社鎮唐執失奉節墓壁畫上所繪製的《紅衣舞女》，舞姿開放，氣度不凡。其動作風格全然不同於當時流行的胡人樂舞，説明漢族本土的樂舞文化還有其自身的活力。可以作爲佐證的，還有現藏於北京故宮博物院的伎樂舞俑。唐代生活的穩定和經濟的繁榮，給日常工藝品的製作帶來了良機，玉器等“玩物”自然盛行。玉器上有樂舞形象出現，當然是很自然的事情。

## “坐部伎”和“立部伎”

隋唐時代的舞蹈史上，另外兩個比較重要的舞蹈類型是“坐部伎”“立部伎”。

《舊唐書·音樂志》中曾經談到“高祖登極之後，宴享因隋舊制，用九

部之樂，其後分爲立、坐二部。”也有歷史記載説：“至貞觀……增爲十部伎，其後分爲立、坐二部。”(《通典》)堂上坐奏的叫“坐部伎”，在室内廳堂演出，規模較小，表演人數少，最多12人，最少3人，其舞蹈比較精緻，藝術性較高。堂下立奏的叫“立部伎”，在室外廣場庭院演出，規模大，表演人數多，多至180人，最少有64人，其舞蹈講究排場，氣勢宏偉，有鮮明的政治内容。這兩個名字，即是指的樂舞表演形式，又可以指樂舞的具體名稱。

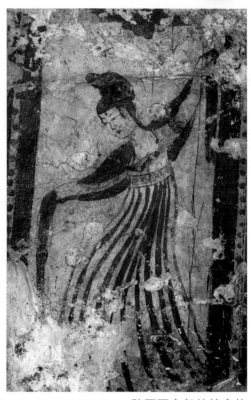

陝西西安郭社鎮唐執失奉節墓紅衣舞女　唐

“立部伎”　包含了唐代非常有名的一些樂舞，“今立部伎有《安樂》、《太平樂》、《破陣樂》、《慶善樂》、《大定樂》、《上元樂》、《聖壽樂》、《光聖樂》，凡八部”(《舊唐書·音樂志》)。

《安樂》，根據北周武帝宇文邕平北齊時所作的一部樂舞——《城舞》改編而成。此舞“行列方陣，象城郭”，風格突出，“舞蹈姿制，猶作羌胡狀”(《舊唐書·音樂志》)，乃獸面武舞，舞者80人。

《太平樂》，亦稱《五方獅子舞》，其規模宏大，表演者身披假獅皮裝扮成5種顏色的獅子，各立一方，作出

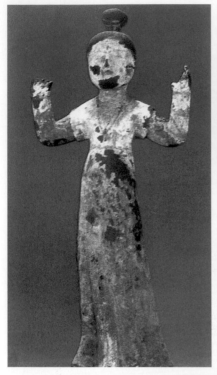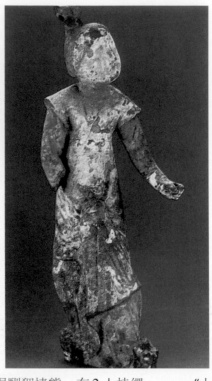

伎樂舞俑　唐

時期的特色。

《慶善樂》，又名《九功舞》。貞觀六年，唐太宗回誕生地——慶善宮，感慨作詩並被以管弦，做成《功成慶善之曲》。音樂具有《西涼樂》風格，舞蹈安徐閑雅"以象文德洽而天下安樂也"（《舊唐書·音樂志》）。舞用64個兒童表演。唐高宗麟德2年，《慶善樂》被用作祭祀的文舞，舞者執拂，到武則天臨朝時就不用了。《破陣樂》和《慶善樂》從兩個方面反映了唐太宗的統治思想，即：以武功取政權，以文德治天下。

《大定樂》，又稱《一戎大定樂》，出自《破陣樂》，是唐高宗時爲了表彰他的武功鼓舞士氣而作。舞者140人，披甲執（矛）而舞，歌《八紘同軌》樂。舞蹈藝術上沒有多少創造性。

《上元樂》，唐高宗時所作，歌頌高宗文德。舞者180人，穿五色的畫雲衣，以象元氣，所以叫《上元樂》，富有道教色彩。和《破陣樂》《慶善樂》一樣，後來修入雅樂，用於郊廟祭祀。

《聖壽樂》，唐高宗及武后（則天）時以組字形式編排的舞蹈。舞者140人，戴金銅冠，穿五色畫衣，運用舞蹈隊形及姿態的變化，擺出"聖超千古，道泰百王。皇帝萬年，寶祚彌昌"16個字。雖然舞蹈本身藝術性不高，卻能看出編排水平。開元十一年所作的《聖壽樂》是唐玄宗時代對字舞的發展，舞者內穿五色彩繡衣服，必要的時候"轉身換衣""作字如畫"。由

俯仰姿態表現馴狎情態，有2人持繩秉拂作戲弄狀，且140人歌唱《太平樂》，足見此舞氣勢宏大。漢代時獅舞由西域傳入，魏晉就有戲蝦魚獅子的"象人"。耍獅子作爲"百戲"之一，至唐代獨立出來，並成爲大型樂舞節目，在宮廷和民間都很流行。

《破陣樂》，又名《七德舞》，是"立部伎""坐部伎"中最著名的舞蹈，根據《秦王破陣樂》編製而成，歌頌唐太宗武功。《秦王破陣樂》是李世民未作皇帝時民間創作的歌謠，在其征伐四方即位後，宴群臣奏此曲。李世民後又繪《破陣樂圖》，舞者120人照圖排練成樂舞《破陣樂》，具有戰鬥氣息和粗獷氣勢。《破陣樂》後改名《七德舞》，高宗顯慶元年（656年）。又改爲《神功破陣樂》，成爲用於祭祀的武舞。至玄宗時（713～756），則是"發揚蹈厲，聲韻慷慨"的樂舞，保持了初創

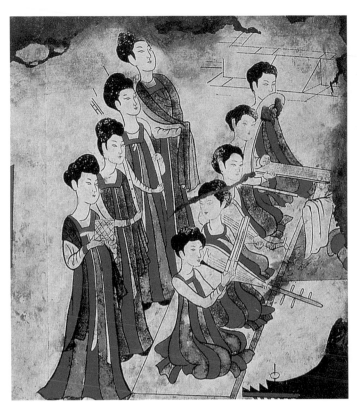

於隊形變化繁難，首尾的舞人都是選自宮中宜春院的內人，領舞更是其中的高手。

《光聖樂》，唐玄宗時所作。舞者80人，戴著鳥冠，穿著五彩畫衣。舞蹈組織結構和動作姿態上像《上元樂》和《聖壽樂》，它的主題是歌頌玄宗殺了韋后，取得統治地位。

“坐部伎” “坐部伎有《宴樂》《長壽樂》《天授樂》《鳥歌萬歲樂》《龍池樂》《破陣樂》，凡六部。”（《舊唐書·音樂志》）

《宴樂》，“坐部伎”的《宴樂》來自唐初“十部樂”的《燕樂》，經過一百多年，發展增刪成爲4部小型樂舞。除原有的《景雲樂》外，又增加了《慶善樂》《破陣樂》和《承天樂》。其表演人數及服飾規定如下：《景雲樂》，舞者8人，花錦袍，5色綾褲，雲冠，

烏皮鞋。《慶善樂》，舞者4人，大袖紫綾袍，絲布褲，假髮髻。《破陣樂》，舞者4人，紅綾袍，錦衿褙，紅綾褲。《承樂天》，舞者4人，紫袍，進德冠並銅帶。4部樂舞規模不大，適宜於室內演出欣賞。《慶善樂》和《破陣樂》都是從《立部伎》中的同名樂舞改編而來。這4部樂舞都是歌功頌德之作。

《天授樂》，武則天天授元年(690年)作，舞者4人，穿五彩畫衣，戴鳳冠。武則天前後執政21年，公元690年她自稱皇帝，改國號爲周，改元爲天授，樂舞名由此稱而來，暗含她執政是由天命所授。

《鳥歌萬歲樂》，武則天時所作。

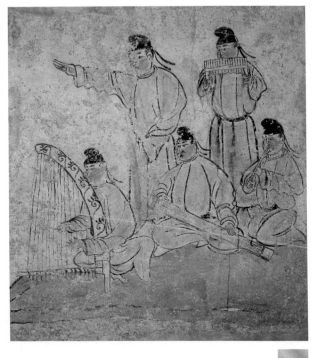

蘇思勗墓胡人樂舞壁畫　唐／此舞者絡腮鬚，高鼻深目，正揮袖而舞，似與樂隊相呼應。

敦煌莫高窟220窟阿彌陀經變　初唐／唐代詩人元稹似乎也對《胡旋舞》非常感興趣。他以《胡旋女》爲名寫了一首詩："蓬斷霜根羊角急，竿戴朱盤火輪炫。驪珠迸珥逐飛星，虹暈輕巾掣流電。潛鯨暗喺笪波海，回風亂舞當空霰。萬過其誰辨始終，四座安能分背面。"

當時宮中養的鳥能學人説話，常喊"萬歲"，認爲是吉兆，於是編製此舞。舞者3人，穿紅色大袖衣服，頭戴鵁鶄鳥冠。

《龍池樂》，是唐玄宗時所編製。李隆基還未作皇帝時，曾住在隆慶坊，後來這個宅子裏有泉水湧出，慢慢變成大池子，裏面可以划船。他作皇帝以後，水更大了，彌漫數里，當時有人認爲這是吉兆。於是，作《龍池樂》並配上舞蹈，舞者12人，頭戴蓮花冠，穿五彩紗雲衣，領舞者拿著蓮花。音樂是去掉鐘磬的雅樂，曲調優雅，舞姿一定也很柔美。

《小破陣樂》，唐玄宗根據《立部伎》中《破陣樂》改編而成，舞者4人，穿金甲冑，服裝華麗耀眼，却失去原作的雄偉壯觀。可見，《坐部伎》中包括兩組《破陣樂》：一是玄宗所作的《小破陣樂》。二是《燕樂》部中的《破陣樂》，爲貞觀年間所作。

坐、立部伎的演出當然是爲皇帝服務。但是在比較低級的官府中，也有登堂入室式的樂舞演出。其規模可能小於宮廷，但是其演出方式却和宮廷裏的情形没有本質區別。著名的唐代李壽墓壁畫和蘇思勗墓壁畫中，都有樂舞形象保存。蘇思勗墓中的樂工們擊打樂器和歌唱著，非常認真，而且與場地中間的一胡人男性舞者相互呼應、配合，十分生動。

## "健舞"和"軟舞"

唐代樂舞的蓬勃發展，被稱爲舞史高峰。其標誌之一是樂舞風格的形成。或者説，當樂舞藝術獲得了穩定的、長期流傳的形式之後，動作和音樂中的某種風格性因素被人們廣泛承認，被用來指代原本分散而內容不同的一類節目，最後成爲樂舞的風格類型的名稱。這就是"健舞"和"軟舞"。

"健舞"是指那些舞蹈動作風格健朗、豪爽的樂舞。其中有些頗爲著名：

《劍器》　唐代著名的"健舞"之一，由民間武術逐漸發展而成。一般爲女子戎裝獨舞，也有軍士集體群舞。早在春秋時期，孔子弟子子路就著戎裝在孔子面前舞劍。楚漢相爭時，鴻門宴上"項莊舞劍，意在沛公"。至唐代，更有裴將軍的劍舞與李白詩歌、張旭草書並稱"三絕"，他"走馬如飛，左旋右轉，擲劍入雲，高數十丈，若電光下射。引手執鞘承之，劍透室而入。觀者數千百人，無不驚慄"（見《太平廣記》所引《獨異志》）。

杜甫一首《觀公孫大娘弟子舞劍器行》，生動寫出了著名舞伎公孫大娘表演的情景：

> 昔有佳人公孫氏，
> 一舞劍器動四方。
> 觀者如山色沮喪，
> 天地爲之久低昂。
> 爌如羿射九日落，
> 矯如群帝驂龍翔。
> 來如雷霆收震怒，
> 罷如江海凝清光。

公孫大娘的影響不只於觀衆席中，《明皇雜錄》載："上（玄宗）素曉音律。時有公孫大娘者，善舞劍，能爲《鄰里曲》《裴將軍滿堂勢》《西河劍器》《劍器渾脫》，造妍妙，皆冠絕於時。"可見，公孫大娘善舞多套《劍器》，使得"往者吳人張旭，善草書帖，數嘗於鄴縣見公孫大娘舞西河劍器，自此草書長進"（杜甫《觀公孫大娘弟子舞劍器行》序）。

公孫大娘所能舞的《鄰里曲》《裴將軍滿堂勢》《西河劍器》《劍器渾脫》都屬《劍器》類。《鄰里曲》可能是以曲名爲舞名的一套劍舞。《裴將軍滿堂勢》可能是吸收上述裴將軍舞劍的猛厲氣勢和某些功夫而編創的舞蹈。所謂"滿堂勢"說明其地位調度大，充分利用表演場地，技藝高深，富於氣勢。《西河劍器》可能是帶有西河地區民間武術和舞蹈特色的劍器舞（西河，一指今甘肅西北部，一指今河南安陽東南）。《劍器渾脫》是西域傳來的風俗性舞蹈同劍器融合而成的劍器舞。《渾脫》的調式爲角調，《劍器》的調式爲宮調，所謂武則天末年"劍器入渾脫，爲犯聲之始"。杜甫所描寫的就

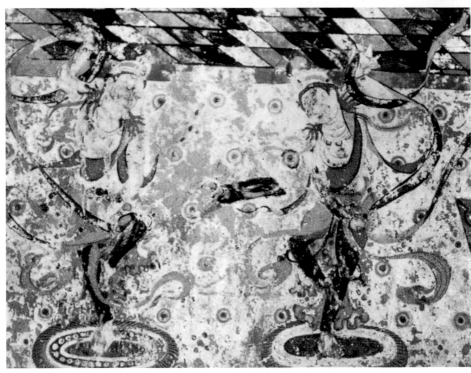

敦煌莫高窟 220 窟南壁雙舞伎　初唐

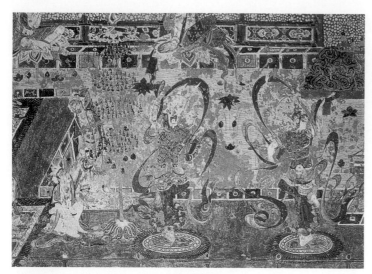

敦煌莫高窟220窟北壁西側七佛藥師經變畫樂舞圖　初唐

敦煌莫高窟220窟北壁東側七藥師淨土經變畫樂舞圖　初唐

是《劍器渾脱》。

《胡旋舞》"健舞"的名舞之一，由中亞傳入。從開元初起，就不斷有胡旋女進獻朝廷，於是《胡旋舞》在唐代開元天寶年間頗爲風行，"中有太真(楊貴妃)外祿山，二人最道能胡旋"(白居易《胡旋女》)。那安祿山"晚年益肥壯，腹垂過膝，重二百三十斤。每行以肩膀左右抬挽其身，方能移步。至玄宗前，作胡旋舞，疾如風焉"(《舊唐書·安祿山傳》)。"延秀(武則天的侄孫)久在蕃中，解突厥語。常於主第(安樂公主宅)，延秀唱突厥歌，作胡旋舞，有媚姿，主甚喜之"(《舊唐書》本傳)。《胡旋舞》在宮廷貴族間的盛行與好樂喜舞的唐玄宗是有緊密關係的，而究其流傳則由來已久。《胡旋舞》

原屬於《九部樂》《十部樂》的《康國樂》，而據《北史·西域列傳》記載，康國(即康居國，故地在今烏茲別克斯坦的撒馬爾罕一帶)爲昭武九姓之後，故地在祁連山麓，"因被匈奴所破，西逾葱嶺，遂有國"。可見，《胡旋舞》源自河西走廊，西遷之後，吸收了中亞樂舞成分又返回中原。

《胡旋舞》旋轉迅急，舞動靈活，剛柔並濟。其新穎獨特自然風靡朝野，其可考的舞容便出自文人雅士之詩，説明此舞的魅力。白居易作《胡旋女》詩曰：

　　胡旋女，胡旋女，
　　心應弦，手應鼓。
　　弦鼓一聲雙袖舉，
　　回雪飄颻轉蓬舞。
　　左旋右轉不知疲，
　　千匝萬周無已時。
　　人間物類無可比，
　　奔車輪緩旋風遲。

《胡旋舞》的具體表演形象，今天難以確定。但是有相當多的舞蹈史學者認爲敦煌壁畫上的某些形象可以給我們很多的提示。在敦煌莫高窟第220窟南壁西側有《阿彌陀經變》，全

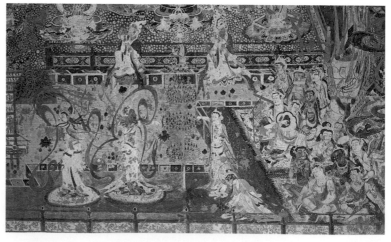

幅畫面造型優美，用筆細膩，裝飾性極強，又很富於女性氣質。其中在大佛面前正中央的位置上有兩個舞者持巾而舞，她們腳踏小圓毯，單腿吸起，似在旋轉而帶動了舞巾的飄飛。第220窟北壁東側繪有七佛藥師變，畫面上的樂舞共由32人組成，其中樂隊28人，舞者四人。舞者們二人一組，赤腳踏毯，穿白練裙，雙手握巾，疾速旋轉而舞。敦煌第220窟中的樂舞形象歷來被舞蹈史研究者所高度重視，它不僅提供了精美無比的畫面，還爲實際了解初唐樂舞提供了極爲寶貴的依據。

《胡騰舞》 原出於石國(今烏茲別克斯坦的塔什干一帶)，與《胡旋舞》的旋轉如風不同，它是以快速多變的騰跳踢踏動作爲主，而且多爲男子獨舞。此舞舞者是"肌膚如玉鼻如錐"的"涼州兒"，身著民族服裝，"織成蕃帽虛頂尖，細氎胡衫雙袖小""桐布輕衫前後卷，葡萄長帶一邊垂"。其舞蹈使得"四座無言皆瞪目，橫笛琵琶遍頭促"，足見其精彩。舞容可見於劉言史的《王中丞宅夜觀舞胡騰》詩："跳身跳轂寶帶鳴，弄腳繽紛錦靴軟。""亂騰新毯雪朱毛，傍拂輕花下紅燭。"

李端的《胡騰兒》一詩爲我們描寫了一個技巧高超的舞者，其表演神態頗帶醉意。舞蹈場面是這樣的：

> 揚眉動目踏花氈，
> 紅汗交流珠帽偏。
> 醉却東傾又西倒，
> 雙靴柔弱滿燈前。
> 環行急蹴皆應節，
> 反手插腰如却月。

從以上詩句中，我們可發現"醉

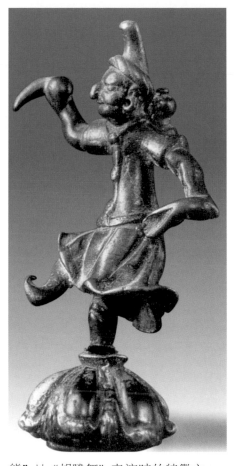

胡騰舞俑 唐

態"是《胡騰舞》表演時的特徵之一。這當然不是説所有的《胡騰舞》都以酗醉的形態出現，但其姿態有時却以醉爲美。元稹《西涼伎》的詩中也有"胡騰醉舞筋骨柔"之句。由此舞發展而成的宋代宮廷舞隊小兒隊名爲"醉胡騰隊"。除去詩歌的記載之外，也有人認爲出土文物中有《胡騰舞》的形象。

《柘枝舞》 原是中亞一帶民間舞，從石國(今烏茲別克斯坦的塔什干一帶)傳入。此舞一入中原就以其鼓聲熱烈、舞姿美好、表情動人的特點流行開來，詩人多有描述：

> 小船隔水催桃葉，
> 大鼓當風舞《柘枝》。

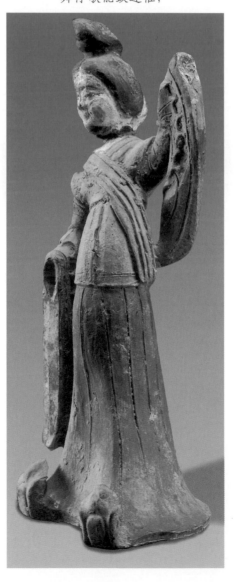

（楊巨源《寄申州盧拱使君》）
滕閣中春綺席開，
《柘枝》蠻鼓殷晴雷。
　　　　　（杜牧《懷鐘陵舊遊》）
春風愛惜未放開，
《柘枝》鼓振紅英綻。
　　　　　　　　（鄭谷《牡丹》）
平鋪一合錦筵開，
連擊三聲畫鼓催。
　　　　　（白居易《柘枝妓》）
舞停歌罷鼓連催，

**彩繪女舞俑　唐／現
藏於湖北省博物館的
這件女舞俑，左手揚
袖，頭略前傾，似動非
動，形態飽滿。**

軟骨仙娥暫起來。
　　　　　（張祜《觀杭州柘枝》）
　　鼓是《柘枝舞》主要的伴奏樂器，
且表演中間有歌唱。例如劉禹錫《和
樂天柘枝》詩説：“鼓催殘拍腰身軟，
汗透羅衣雨點花。”白居易《柘枝伎》
詩：“帶垂鈿胯花腰重，帽轉金鈴雪面
回。”薛能《柘枝詞》：“急破催搖曳，
羅衫半脱肩。”沈亞之《觀柘枝舞賦》：
“差重錦之華衣，俟終歌而薄袒。”其
節奏急促鮮明，舞者腰柔體輕，舞姿
則剛柔並濟，富於變化。更有特色的
是舞至曲終時，舞者半袒其衣。樂舞
表演時舞者的眼睛也引起了詩人們的
極大興趣：劉禹錫《觀柘枝舞》説：“曲
盡回身去，層波猶注人。”還有詩人説
柘枝舞妓是“善睞睢肝，偃師之招周
妓”（盧肇《湖南觀雙柘枝舞賦》），“鶩
游思之情香兮，注光波於穠睇”（沈亞
之《觀柘枝舞賦》）。
　　舞蹈中的眼神特點，使詩人盧肇
用了周穆王時巧匠偃師所造木人目光
靈活栩栩如生的典故，來寫柘枝妓眼
神的靈動。沈亞之妙用“穠睇”，傳遞
萬種風情。
　　《柘枝舞》傳入中原後逐漸發生
變化，由原有民族風格的單人舞到符
合中原審美習慣的雙人舞，出現了表
演風格的不同。由“健舞”《柘枝舞》
到“軟舞”《屈柘枝》，區別在於“羽
調有《柘枝曲》，商調有《屈柘枝》。此
舞因曲爲名，用二女童，帽施金鈴，抃
轉有聲。其來也，於二蓮花中藏花坼
而後見，對舞相占，實舞中雅妙者
也”。（《樂府詩集》《柘枝詞》題解引《樂
苑》）可見，舞蹈風格與音樂調式有密
切關係，更重要的是，《屈柘枝》舞蹈

本身已與中原漢族舞蹈相融合。表演時，兩個女童藏於蓮花中，待花瓣張開，女童從中鑽出來舞蹈，其風格特點已不是《柘枝舞》的急促鮮明，剛柔變化，而爲“雅妙”。舞美和服飾從溫庭筠《屈柘枝》的舞曲歌詞中可見一斑：“楊柳縈橋綠，玫瑰拂地紅。綉衫金腰裊，花髻玉瓏玲。”

以上《劍器》《胡旋舞》《胡騰舞》《柘枝舞》都是“健舞”的代表作。除此以外，還有《拂林》《大渭州》《阿遼》《黃獐》《達摩支》《楊柳枝》等。

“軟舞”是相對於“健舞”而言的樂舞表演，其中也有些代表作留名青史。

《綠腰》 又名《六幺》《錄要》《樂世》，“軟舞”代表作之一，唐代創制。白居易《樂世》詩序云：“(樂世)一曰綠腰，即錄要也，貞元中樂工進期曲。德宗令錄出要者，因以爲名，後語訛爲綠腰，軟舞曲也。康崑崙嘗於琵琶彈一曲，即新翻羽調綠腰，又有急樂。”唐李群玉《長沙九口登東樓觀舞》對《綠腰》的形象描述比較具體：

南國有佳人，輕盈綠腰舞。
華筵九秋暮，飛袂拂雲雨。
翩如蘭苕翠，婉若游龍舉。
越艷罷《前溪》，吳姬停《白紵》。

慢態不能窮，繁姿曲向終。
低回蓮破浪，凌亂雪縈風。
墜珥時留盼，修裾欲溯空。
唯愁捉不住，飛去逐驚鴻。

詩人將此舞描繪得勝過《前溪》和《白紵》，用翠鳥、游龍、垂蓮、凌雪形容其舞動，突出舞腰和舞袖的特點。五代顧閎中所作《韓熙載夜宴圖》中，有舞伎王屋山舞《綠腰》的場面，雖然不能斷定是唐時風貌，但可以窺知一二。

《春鶯囀》 “軟舞”的代表作之一，爲唐代創制的樂舞。《教坊記》載：“《春鶯囀》，高宗曉聲律，晨坐聞鶯聲，命樂工白明達寫之，遂有此曲。”白明達是龜茲人，所作樂曲《春鶯囀》自然含有龜茲樂成分，後教坊依此曲增編舞蹈歸入“軟舞”類，舞時還有伴唱。唐人張祜作《春鶯囀》詩曰：

興慶池南柳未開，
太真先把一枝梅。
內人已唱《春鶯囀》，
花下偁偁軟舞來。

此舞到宋代已不見記載，而在其傳至朝鮮後，被記入《進饌儀軌》：“《春鶯囀》，……設單席，舞伎一人，立於席上，進退旋轉，不離席上而舞。”並伴有歌詞：“娉婷月下步，羅袖踏風輕。最愛花前態，君王任多情。”其實，在中唐以後，由於胡樂胡舞的盛行，《春鶯囀》的發展流傳就受到影響，元稹《法曲》云：

女爲胡婦學胡妝，
伎進胡音務胡樂。
火鳳聲沉多咽絕，
春鶯囀罷長蕭索。

《涼州》 我們已經在講述魏晉樂舞時說到過《涼州》。《全唐詩》中《涼州歌》序載：“涼州，宮調曲。開元中，西涼府都督郭知運進。本在正宮調中，有大遍小遍。至貞元初，康崑崙翻入琵琶玉宸宮調，初進曲在玉宸殿，故有此名，合諸樂即黃鐘宮調也。段和尚善琵琶，自制西涼州，後傳康崑崙，即道調涼州，亦謂之新涼

州。"可見《涼州》宮調曲是公元713～741年間，由郭知運送給唐玄宗，到貞元初(785～790)琵琶演奏家康崑崙將此曲獻演於玉宸殿，同一時代的段和尚則將此曲改編爲《新涼州》，曾傳給康崑崙。《涼州》在唐代民間頗爲流行，引得衆詩人紛紛留筆。李益《夜上西城聽涼州曲二首》："行人夜上西城宿，聽唱《梁(涼)州》雙管逐。此時秋月滿關山，何處關山無此曲。"杜牧《河湟》："牧羊驅馬雖戎服，白髮丹心盡漢臣。唯有涼州歌舞曲，流傳天下樂閑人。"王昌齡有《殿前曲》詩，則描述了《涼州》在宮中的情況：

> 胡部笙歌西殿頭，
> 梨園弟子和《涼州》。
> 新聲一段高樓月，
> 聖主千秋樂未休。

張祜曾經描述了宮中悖拿兒在聽到《涼州》音樂奏到急遍(即節奏較快的一段)時，拿起金碗作即興表演的場景，這是否是舞《涼州》，不可確定。《悖拿兒舞》詩云："春風南內百花時，道唱《梁州》急遍吹。揭手便拈金碗舞，上皇驚笑悖拿兒。"《涼州》的廣泛流傳，使教坊吸收它用作軟舞，並有同名大曲。

**《回波樂》** 《全唐詩》中《回波樂》詩序載："商調曲，蓋出於曲水引流泛觴。中宗宴侍臣，令各爲《回波樂》，衆皆爲詔佞之辭。及自要榮位，次至諫議大夫李景伯乃歌此辭。後亦爲舞曲。"原作爲民間節日的風俗舞蹈，《回波樂》在唐中宗朝成爲群臣即席賦詩而後依辭編排的舞曲。其辭章多爲奉承皇帝，求取榮位的。到了開元中，《回波樂》被教坊採用而變爲大曲，並配以軟舞。

以上《綠腰》《春鶯囀》《涼州》《回波樂》都是"軟舞"的代表作品，此外還有《烏夜啼》《蘭陵王》《甘州》《蘇合香》等。

總的説來，唐代歌舞受到西域的深刻影響，甚至在中原地區胡樂舞大盛，並在許多日常器皿上留下精美形象。

## 歌舞大曲

歌舞大曲，又叫做"大曲"，是由器樂演奏、舞蹈、歌唱組成的多段樂舞套曲。這種音樂結構形式安排嚴謹，分"散序""中序""破"三大段。一、"散序"，節奏自由，器樂獨奏、輪奏或合奏，無歌無舞。散板的散序若干遍，每遍便是一個曲調。二、"中序"，也叫"拍序"或"歌頭"，節奏固定，慢板，以歌唱爲主，器樂伴奏，有時只歌不舞，有時舞隨歌入。三、"破"，亦叫"舞遍"，節奏多變化，舞蹈爲主，器樂伴奏，時而伴有歌唱。

《教坊記》所列大曲有46首，其中以《霓裳羽衣曲》最爲著名。《霓裳羽衣曲》簡稱《霓裳》，音樂屬於大曲中的法曲。法曲與大曲的結構一樣，其特點是曲調和所用樂器更近似漢族傳統樂曲《清商樂》。它以商調爲主，伴奏樂器大部分是中原舊器，且加編鐘、編磬，所謂"初隋有法曲，其樂清而近雅"(《新唐書·禮樂志》)。又，陳暘《樂書》記載説"法曲興自於唐，南聲，始出於清商部"。《霓裳羽衣曲》的音樂是唐玄宗自行構思編創，後又部分吸收西涼節度使楊敬述所獻的印度《婆羅門曲》，繼而編成舞蹈《霓裳羽

衣舞》。白居易《霓裳羽衣歌》形容此樂舞一開始是“磬簫箏笛遞相攙，擊撴彈吹聲邐迤。散序六奏未動衣，陽臺宿雲慵不飛”。可見，最初是自由的散序，磬、簫、箏、笛等樂器依金、石、絲、竹不同質地而逐次發聲，如此交錯演奏數遍。“宿雲慵不飛”足見其美妙，更使人“曲愛霓裳未拍時”。中序入拍起舞，“飄然轉旋回雪輕，嫣然縱送游龍驚。小垂手後柳無力，斜曳裾時雲欲生。”《霓裳》舞的初態以柔韌見長，其意象見於“回雪”“游龍”，那“柳無力”和“雲欲生”實爲律動妙不可言，繼而鋪展下章。“烟蛾斂略不勝態，風袖低昂如有情。上元點鬟招萼綠，王母揮袂別飛瓊。”萼綠、飛瓊都是仙女，《霓裳》的天宮仙情皆在其中，這一切形象舞動豐滿後，便入大曲的“破”，其情景是“繁音急節十二遍，跳珠撼玉何鏗錚”。這完全是激情奮躍下的舞蹈高潮，節奏急促，旋律繁複，珠玉相振，鏗鏘有力。一般大曲都是以聲拍促速結束，《霓裳》則是長引一聲作爲結尾，所謂“翔鸞舞了却收翅，唳鶴曲終長引聲”。白居易於元和年間在長安任集賢院校理、左拾遺、翰林學士時，親眼看到宮中表演《霓裳羽衣舞》的情景，便有了上述詩歌描述，也難怪詩人“千歌百舞不可數，就中最愛《霓裳》舞”。

《霓裳羽衣舞》在流傳過程中，表演形式有獨舞、雙人舞和群舞。天寶四年(745年)册立貴妃時，楊玉環在木蘭殿表演了獨舞《霓裳》，她自誇：“《霓裳》一曲，可掩前古。”(《楊太真外傳》)其侍女張雲容也善此舞。從白居易《霓裳羽衣歌》詩中“上元點鬟招

萼綠，王母揮袂別飛瓊”“李娟張態君莫嫌，亦擬隨宜且教取”的詩句，可看出雙人舞的形式。晚唐文宗開成元年(836年)教坊有19歲以下舞者三百人舞《霓裳》。《唐語林》卷七記載：宣宗時(847~859)，“每賜宴前，必制新曲，……出數百人，衣以珠翠緹繡，分行列隊，連袂而歌。……有《霓裳》曲者，率皆執幡節，被羽服，飄然有翔雲飛鶴之勢。”有首佚名《霓裳羽衣曲賦》讚美道：“霓裳綽約兮羽衣翩躚，高舞妙曲兮似於群仙。被羽衣，披霓裳。始逶迤而並進，終宛轉以成行。”足見《霓裳》群舞風采，衆舞者如群仙成行緩進，飄然而有氣勢。

《霓裳羽衣舞》最初流行並不普遍，所謂“旋翻新譜聲初足，除却梨園未教人。宣與書家分手寫，中官走馬賜功臣”(王建《霓裳辭》)。因此，只有宮廷和少數權貴才能看到《霓裳》。白居易於公元825年任蘇州太守時，想排練《霓裳羽衣舞》，於是寫信問好友元稹：“聞君部內多樂徒，問有《霓

**胡裝伎樂圖玉帶板**

唐／玉帶板爲腰帶上的裝飾物。在這些生活用品上記錄的胡裝樂工，準確記錄了唐代社會中西域歌舞的流行。

裳》舞者無？” 元稹覆曰：“答云七縣十萬戶，無人知有《霓裳》舞。” 相比之下，沒有技巧和裝束的限制，《霓裳》的音樂比舞蹈流傳廣泛。關於舞蹈的裝束，並不一定要“羽衣”——孔雀翠衣。白居易《霓裳羽衣歌》曾描述：“案前舞者顏如玉，不著人家俗衣服。虹裳霞帔步搖冠，鈿瓔纍纍珮珊珊。” 然而，這個由皇妃舞蹈家表演、皇家樂隊——梨園演奏的作品，到了後世，無論如何都無法再現最初的輝煌。五代南唐後主昭惠后周氏，通書史，善歌舞，曾得《霓裳羽衣曲》的殘譜並加以整理。及至宋代宮廷隊舞“女弟子隊”的《拂霓裳隊》，僅從可考的舞人衣飾上很難確定它與《霓裳羽衣舞》有繼承關係了。

《教坊記》所列的46個大曲中，《霓裳羽衣曲》屬於新創作品，屬於這類的還有《雨霖鈴》《千秋樂》《薄媚》《伊州》等。另外，屬於傳統《清商樂》類的有《玉樹後庭花》《泛龍舟》《採桑》《伴侶》等；屬於西域民族樂舞的有《龜茲樂》《醉渾脱》《穿心蠻》《突厥三臺》等；屬於“健舞”“軟舞”類的有《柘枝》《綠腰》《涼州》《甘州》《回波樂》等。還有一部分沿革不可考的大曲如《一斗鹽》《急月記》《羊頭神》《碧霄吟》等。以上大曲中對於舞容記載較多的屬“健舞”“軟舞”類，都是從同名舞蹈發展而來。其他新創大曲，或述説宮廷生活，或是歌功頌德之作。

《雨霖鈴》相傳是唐玄宗被迫處死楊貴妃後，在淒風苦雨中爲懷念楊貴妃而作的曲子。梨園弟子張野狐用篳篥演奏此曲，遂傳於世。其情調猶

如“淚垂捍撥朱弦濕，冰泉鳴咽流鶯澀。因茲彈作《雨霖鈴》，風雨蕭條鬼神泣”（元稹《琵琶歌》），足見此曲之哀怨悲涼。

《千秋樂》得名於唐玄宗的生日“千秋節”，此大曲是在祝壽慶典中表演。所謂“八月平時花萼樓，萬方同樂奏《千秋》”（張祜《千秋樂》）。

《薄媚》是依據同名琵琶曲發展編創的。劉禹錫曾作《曹剛》詩，讚曹剛彈奏此曲的精妙：“大弦嘈囋小弦清，噴雪含風意思生。一聽曹剛彈《薄媚》，人生不合出京城。” 其入“破”以後的舞容未見記載。傳至宋代，大曲和雜劇對其均有繼承。

《伊州》是在古伊州（今新疆哈密）民族民間樂舞的基礎上發展的大曲。唐代中期，每遇宮中表演，教坊舞人就總是跳《伊州》《五天》兩曲，而精彩節目則由内人來跳，可見此舞技藝不高。宋代雜劇對《伊州》樂舞有部分的繼承。

《玉樹後庭花》是南朝陳後主時期作品。陳後主好樂舞，常在宮中與嬪妃作詩配樂，選千百個宮女表演，《玉樹後庭花》是當時著名的曲子，節奏徐緩，感情低沉細膩。由於陳後主是亡國之君，後人常説此樂是亡國之音。大曲《玉樹後庭花》則是在樂曲的基礎上發展而來。

《舊唐書·音樂志》載：《泛龍舟》在“隋煬帝江都宮作”，可能是爲隋煬帝開鑿運河乘舟遊樂而作的樂曲。唐代發展爲大曲。

《伴侶》是北齊晚期的曲子，《北史·楊休之傳》記載它是“淫蕩而拙，世俗流傳，名爲陽五伴侶，寫而賣之，

在世不絕"。《伴侶》和《玉樹後庭花》一樣被後世之人視爲亡國之音,但它曾經傳至唐代,可見其確有某些動人之處。大曲《伴侶》就是依此曲而作。

《龜兹樂》是以古龜兹(今新疆庫車一帶)地區的民族民間樂舞爲基礎創編而成。

《醉渾脱》是以西域民間風俗舞蹈《渾脱》爲基礎發展編製的,正像任半塘在《教坊記箋證》中所説:"此曰《醉渾脱》,舞容示醉,必已有變化。"

# 婆娑土風

唐代宮廷樂舞的繁榮,並不是一件孤立的事情,而是整個社會文化蓬勃興旺的表現。如果我們把唐代宮廷樂舞看作是一座山的巔峰,那麼,唐代民俗生活中的自娛之舞、自娛之戲則是山的基座。其實,即使被人屢屢提及的宮廷樂舞,特別是那些踏入中原風靡大都城的西域樂舞或外國樂舞,原本也是各個地域內各個民族的土風之舞。所以,當"官家"的記錄者把宮廷樂舞活動載入"正史"時,這些被記載下來的"宮廷樂舞"仍舊以非常活躍的姿態在民間存活著、發展著。而那些不入正史的歌舞,以今人的説法,在當時卻也是種種的"時尚"。《黃釉胡人獅子扁壺》就生動地記載了人們日常生活裏玩耍獅子舞的情形。河南省博物館所藏的一塊"胡人獻寶陶模"上有四個胡人形象,右側一個正翩翩起舞,並且口中念念有詞,煞是動人!

唐代樂舞繼承了南北朝和隋代多元樂舞交流的風尚,繼續走著多民族風格共存共榮、交流融合的道路。西藏拉薩大昭寺內有歡迎文成公主入藏的壁畫,記載了藏族人民用歌舞歡迎這位美麗的漢家公主的情形。在同一幅壁畫上,還描繪了中原地區的樂舞表演情況,表演者想必是文成公主帶入西藏的漢家樂工和舞伎。唐王朝與外國的文化交流非常頻繁。日本就是在這一時期大量接受了中國文化之後開始了自己的道路。現在收藏於日本正倉院的《螺鈿楓琵琶騎象奏樂圖》,畫面中有中國中原地區裝束的漢人在場,這當是中日兩國樂舞文化交流的明證。

唐代的世俗生活是豐富多彩的。歌舞娛樂活動也很盛行。尤其是達官貴人們,在婚喪嫁娶、日常出行等時候都有樂舞相伴隨。敦煌莫高窟第445窟《彌勒經變圖》上就記載了盛唐時期一個正在嫁娶

胡人獻寶陶模　唐

黃釉胡人獅子扁壺　唐

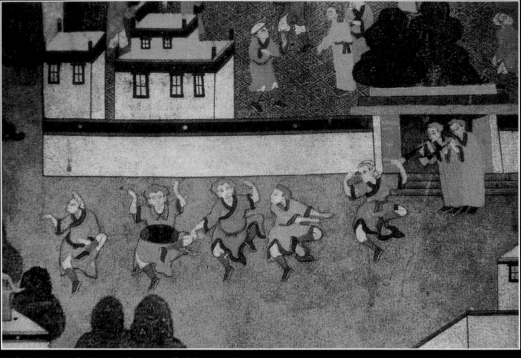

西藏拉薩大昭寺歡迎文成公主入藏樂舞圖　唐

西藏拉薩大昭寺三人舞　唐

螺鈿楓琶琶騎象奏樂圖　唐

駱駝載樂俑　唐／那匹駱駝仰頭向天，似乎在形象地述説著從絲綢之路走來的一路收穫。它的背上恰是一支完整的小樂隊！

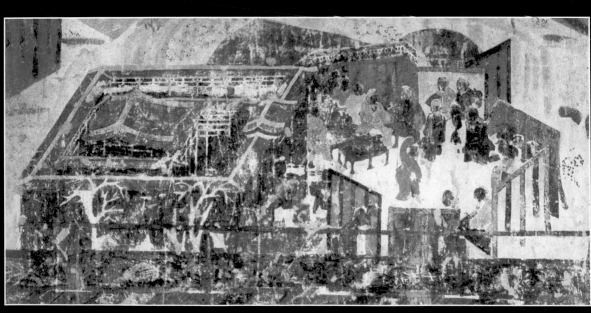

敦煌莫高窟 445 窟彌勒經變圖嫁娶圖

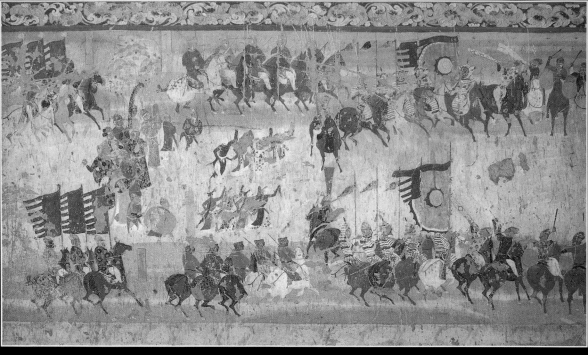

敦煌 156 窟南壁張議潮統軍出行圖　唐

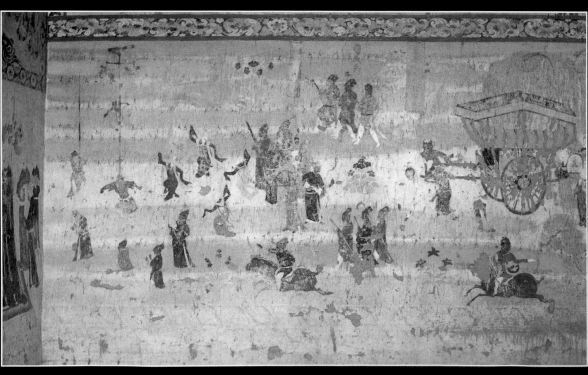

敦煌 156 窟北壁宋國夫人出行圖　唐

新人的權勢之家歌舞歡樂的情形。第156窟南壁下層《張議潮統軍出行圖》上，記載了張議潮這位從吐蕃手中奪回家鄉土地、有功於朝廷的人，在其出行時儀仗和樂舞規模。畫面中央有兩隊舞者，每排四人，正揚袖而歌舞。同一石窟中北壁下層上，繪有《宋國夫人出行圖》。畫面中有樂舞雜技表演，有樂隊和舞隊的表演。宋國夫人是張議潮的夫人。從畫面上看她一定是個熱愛藝術的人，對於歌舞的演出有著特殊的興趣。

## 《踏歌》

《踏歌》是古人對以腳踏地爲節、載歌載舞的群衆自娛性歌舞的通稱。此舞在隋唐頗爲盛行，詩人多有描述：

> 春江月出大堤平，
> 堤上女郎連袂行。
> 唱盡新詞歡不見，
> 紅霞影樹鷓鴣鳴。

> 桃蹊柳陌好經過，
> 燈下妝成月下歌。
> 爲是襄王故宮地，
> 至今猶自細腰多。

> 新詞宛轉遞相傳，
> 振袖傾鬟風露前。
> 月落烏啼雲雨散，
> 游童陌上拾花鈿。
> （劉禹錫《踏歌行》）
> 夜宿桃花村，
> 踏歌接天曉。
> （顧況《聽山鷓鴣》）
> 李白乘舟將欲行，
> 忽聞岸上踏歌聲。

（李白《贈汪倫》）　安徽宿縣陶瓶樂舞人　拍板　唐

《踏歌》主要流行於民間，宮廷有時也會組織大型的《踏歌》活動。唐開元二年(713年)元宵節，宮廷曾組織過上千人的女子《踏歌》隊伍，錦綉衣裳，珠光寶翠，火樹燈輪下連跳三天三夜。唐宣宗時(847～852)，宮中宴群臣，宣宗自製新曲並令女伶連袂而歌。詩中描述的多是民間景象，可見這種“連袂而歌”、“踏地爲節”的歌舞形式深受群衆喜愛，其歌唱的特點——“踏曲興無窮，調同詞不同”、“新詞宛轉遞相傳”，也足見它的生命力。

《踏歌》之所以流行，有多種原因。但是其中不可否認的一條是它節

陝西西安長安縣隋墓樂舞俑　隋／此圖中二人吹奏樂器，一人隨樂起舞。舞姿宛轉中帶著俏皮，表情含蓄中透著自信，一派大國氣象。

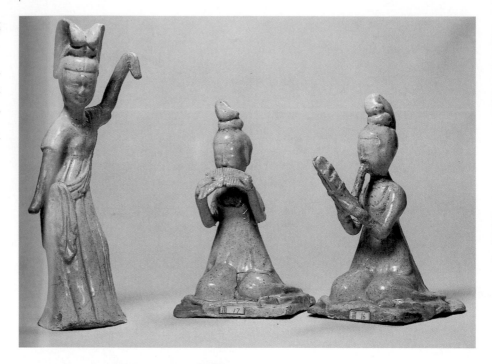

奏性很強，宜於掌握。其實，縱觀唐代樂舞，大多很講究表演時的節奏感。我們在很多唐代樂舞文物形象中都可看到加強節奏感的樂器 "拍板"。使用 "拍板"，就如同在當今的京劇樂隊中使用板鼓的道理。安徽宿縣出土的陶瓶樂舞人形象，其中一個就突出地表現了擊打拍板的節奏性。

## 《潑寒胡戲》

《潑寒胡戲》是在臘月間舉行的一種群眾自娛活動，歌曲叫《蘇摩遮》，舞蹈爲《渾脫》。張說所作《蘇摩遮五首》就是《潑寒胡戲》中唱的歌詞，下面引前三首，從中可見人們在進行此活動時的熱鬧場面：

> 摩遮本出海西胡，
> 琉璃寶服紫髯鬍。
> 聞道皇恩遍宇宙，
> 來將歌舞助歡娛。

> 繡裝帕額寶花冠，
> 夷歌伎舞借人看。
> 自能激水成陰氣，
> 不慮今年寒不寒。

> 臘月凝陰積帝臺，
> 豪歌擊鼓送寒來。
> 油囊取得天河水，
> 將添上壽萬年杯。

## 歌舞戲

唐代歌舞中出現了一種能夠表現一定故事情節和人物的歌舞戲，它是歌、舞、念白的綜合體，屬早期戲劇形式。唐代歌舞戲之《踏謠娘》《大面》《撥頭》較爲著名。

《踏謠娘》亦叫《談容娘》，《教坊記》和《舊唐書·音樂志》均有記載。《教坊記》載："踏謠娘，北齊有人，姓蘇，䶎鼻。實不仕，而自號爲郎中。嗜飲酗酒，每醉輒毆其妻。妻銜

悲訴於鄰里，時人弄之。丈夫著婦人衣，徐步入場行歌，每一疊，旁人齊聲和之云：'踏謠和來，踏謠娘苦何來。'以其且步且歌，故謂之'踏謠'。以其稱冤，故言'苦'。及其丈夫至，則作毆鬥之狀，以為笑樂。今則夫人為之，遂不呼郎中，但云阿叔子。調笑又加典庫，全失舊旨。或呼為談容娘，又非。"《舊唐書·音樂志》載："踏搖娘，生於隋末。隋末河內有人貌惡而嗜酒，常自號郎中，醉歸必毆其妻，其妻美色善歌，為怨苦之辭。河朔演其曲而被之弦管，因寫其妻之容。妻悲訴，每搖頓其身，故號踏搖娘。近代優人頗改其制度，非舊旨也。"由於《教坊記》成書於盛唐開元年間，《舊唐書》則成書後晉時期，其所載《踏謠娘》內容同於成書中晚唐時期的《通典》，所以在記述《踏謠娘》表演情況時，也就有了時代差異，但都終歸一點——"全失舊旨"或"非舊旨也"。有學者談到《踏謠娘》時，對其在初唐和盛唐之間或盛唐的初期和晚期之間的變化，作了如下分析："初期限於旦末兩角，……旨在表示苦樂對比，家庭乖戾，男女不平，乃完全悲劇，結構較嚴。晚期之演出，多一丑角登場，……劇中人（踏謠娘）不但受配偶間乖忤之折磨，且受經濟壓迫，而遭外人之侮辱。此從表面看，似劇情之展開與深入，益為悲慘，但淨丑對旦之調弄，無非滑稽甚至低級趣味。在此

種場面下，觀眾不免哄笑，將原悲劇情緒沖淡甚至使其全消。"(任半塘《唐戲弄》)也就是說《踏謠娘》由開始的苦情戲發展成為後來的滑稽戲弄，又名《談容娘》，這種變化應出現於晚唐。當然，其中的載歌載舞是始終沒變的。

《踏謠娘》中，女主人公的舞容是邊唱邊走，並隨著歌唱的節拍搖動身子。她每唱一段便有人和上兩句："踏謠娘和來，踏謠娘苦何來。"常非月《詠談容娘》之詩就略去情節，集中筆墨勾畫了她的形象：

舉手整花鈿，翻身舞錦筵。
馬圍行處匝，人壓看場圓。
歌要齊聲和，情教細語傳。
不知心大小，容得許多憐。

由此可看出《踏謠娘》在民間廣場演出的情況。同時，宮廷教坊也上

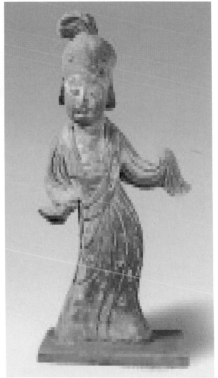

江蘇江寧牛首山李昇陵舞俑　南唐／此圖中男舞俑（左）足穿短靴，袒胸露腹，踏腿揚臂，頗帶幽默神情。女舞俑（右）體呈Ｓ型彎曲，略揚小袖而舞。

敦煌 321 窟西壁南側
飛天

具舞。因爲表演者戴面具而舞，所以唐代叫《代面》或《大面》。高長恭不僅英勇，而且"貌柔心壯，音容兼美，爲將躬勤細事，每得甘美，雖一瓜數果，必與將士共之"（《北齊書·蘭陵武王孝瓘傳》）。也是由於這種美德，使得他在死後被人們傳頌。唐代教坊發展了此舞，成爲符合盛唐審美觀的"軟舞"，大曲也依然流行。

《鉢頭》是西域傳人我國的民間歌舞戲，又叫《拔頭》。故事情節是表現一個西域人被老虎吃掉，其子上山尋父發現屍體，就捕殺猛獸。山有八折，於是曲有八段。表演者身穿素衣，披頭散髮，面帶哭相，可見此戲爲悲情戲。但在唐玄宗時期，此舞則是"爭走金車叱鞅牛，笑聲唯説是千秋。兩邊角子羊門裏，猶學容兒弄《鉢頭》"（張祐《容兒鉢頭》）。儼然一派喜劇氣氛。大概和《踏謠娘》一樣，在流傳過程中"全失舊旨"。

總之，隋唐樂舞藝術，就其表演風格來説，正像輝煌的唐代文化藝術高峰一樣，是一個恢宏龐大的、多樣統一的體系。其風格中多有自由自在的圓滿和成熟，雍容華貴，不疾不徐，穩定而充滿了活力。敦煌第 321 窟西壁龕頂南側的一幅飛天，在彩雲的烘托下從天而降，線條極其流暢，構圖神奇又不失自然，人物的姿態端莊而又富於感染力量。第 320 窟南壁上的一幅飛天，是盛唐之作。飛天之間互相逗引、嬉戲，精神之輕鬆愉快，色彩之華麗，構圖之精巧，動律變化之莫測高深，都達到了極高的藝術水準。第 148 窟東壁北側的《藥師經變》，有 32 人組成的龐大樂舞表演隊。其中

演此節目，而且高官貴族宴集時也有表演。"時中宗數引近臣及修文學士，與之宴集，嘗令各效伎藝，以爲笑樂。工部尚書張錫爲《談容娘》舞，……"（《舊唐書·郭山惲傳》）

《大面》是起源於北齊，盛行於唐代的假面舞蹈，又名《代面》，原名《蘭陵王入陣曲》。此舞歌頌了北齊蘭陵王高長恭。他勇猛善戰，而面貌秀麗如同女人，因爲擔心不夠威武，不足以震懾敵人，所以打仗時就戴上假面。在一次與北周的戰鬥中，本來處於危機的北齊軍由於高長恭的出現，大獲全勝。軍士們爲歌頌他的英勇，編製了《蘭陵王入陣曲》，依此曲發展而成表現"指揮刺擊"作戰動作的面

敦煌莫高窟 320 窟飛
天　唐

二人在中央持巾而旋舞，旁邊水池中
微波蕩漾，蓮花盛開，瑞鳥和鳴。這是
佛國盛境，但也是人間樂舞表演情形
的再現吧？山西榆林窟第25窟内也有
飛天壁畫，她一手握獨弦箜篌，一手輕
彈，動作非常自然，顯示出唐代藝術的
特有韻味。

　　這樣悠閒自得的情態，在唐代流
傳下來的開元陀羅尼經幢
石雕飛天上可以見到，在
《八十七神仙卷》的樂舞
臨摹圖上也可以見到。唐
代樂舞藝術的形象是非常
講穷時空方向的，多角度
的空間處理使得畫面上豐
富的精神層面得以展示。
敦煌第158窟西壁上有一
幅飛天，俯身向下，悄然
飄落，凝視著已經涅槃了
的釋迦牟尼，充滿神聖
感。唐代樂舞藝術也是善
用道具的藝術。或巾，或

鼓，凡是能夠凝固人類審美追求的，
都是最好的舞具。

　　唐代樂舞藝術的繁榮，是整個中
國樂舞藝術史上最令人興奮的一頁，
也是留下了最精美藝術形象的史冊。
這一點，只要去看看敦煌第112窟《觀
無量壽經變》樂舞圖中的"反彈琵琶
舞"姿態，就可一目瞭然。

敦煌 148 窟樂師經變
舞樂局部　盛唐

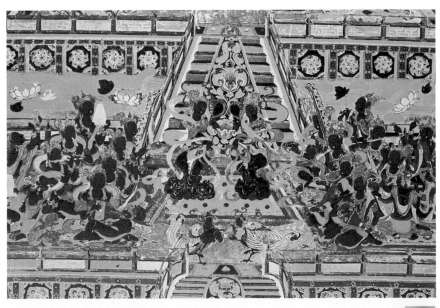

敦煌莫高窟 112 窟 "觀無量壽經變" 反彈琵琶舞 中唐

榆林窟 25 窟伎樂天 五代

陀羅尼經幢石雕飛天　唐

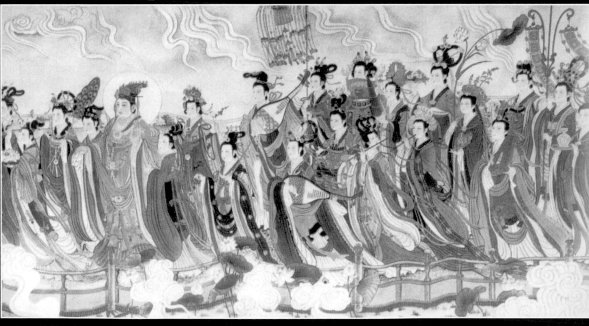

八十七神仙卷樂舞臨摹圖

敦煌158窟西壁　飛天

天宮腰鼓舞伎樂　唐

敦煌 85 窟思益梵天清
問經變樂舞

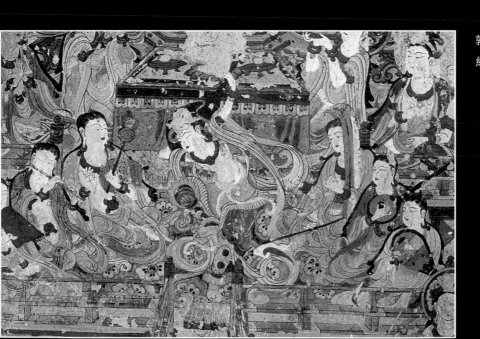

敦煌 112 窟觀無量壽
經變反彈琵琶舞

# 第六章

# 民俗民藝的宏闊
## ——宋遼金夏舞蹈

唐宋之際，是我國封建社會發生重大轉折的時期。經過了晚唐、五代十國的社會動亂和社會綜合實力的衰頹之後，宋代趙氏王朝在中國大部地區建立了一個新的大一統國家。宋代之時，中央集權制度更加完備，文官制度大興，"知州"等朝廷命官因爲由皇帝直接差遣而手握地方財、政、軍各方面權利，這樣的舉措大大削弱了地方軍閥勢力，促進了社會的安定。宋太祖趙匡胤以"杯酒釋兵權"渡過了一個歷史難關，但也在一定程度上造成了國勢積弱、軍隊戰鬥力下降的隱患。宋代在建國之初就已經與一些相對壯大起來的民族相互依存和對峙。在長達三百餘年的歷史間，北方契丹人先於宋所建立的遼國、李元昊所建立的西夏、女真人所建立的金國等，一直是宋朝所必須面對的。因此"和戰"問題一直是宋代社會發展過程裏的大問題，也由此觸及每一個普通中國人，讓他去體驗帶有全社會性質的心理變遷，或悲、或憂、或喜。

北宋時期的中原地區和南宋時期的南方地區，中國社會經濟文化得到很大的發展，農業、印刷業、造紙業、絲織業、製瓷業等有重大發展，航海業、造船業等成績突出，與亞非諸國往來頻繁，城市規模進一步擴大，商業興盛，貿易、交通等發達。宋代的文化藝術在上述政治、經濟發展條件下，走過了自己特殊的歷程，

宋代樂舞圖 宋

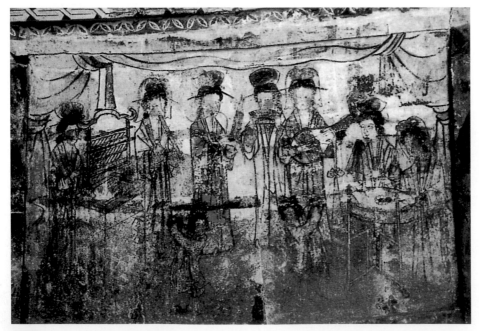

有著自己獨到的建樹。宋詞取得了可以媲美唐詩的文學成就，歐陽修、三蘇、辛棄疾、陸游等文學家名垂青史，歷史學家司馬光著《資治通鑑》而建立了較全面的編年通史，具有較完備體系的二程、朱熹等一批思想家、哲學家在中國哲學史上有所成就，對中國封建社會後期的政治和歷史產生了巨大影響。文化風氣隨著中國都市的興建而發生了鮮明的轉折，這就是市民娛樂文化的高度發展。在商業興盛的催促下，宋代文化於民間文學、市民藝術等方向上有了重大發展，格外引人注目。

山西平定姜家溝村宋墓中的墓室壁畫、今河南開封市內保存的最古老的鐵塔之基座燒瓷壁畫，都為上述的情況作了一個側面的説明。前者記錄

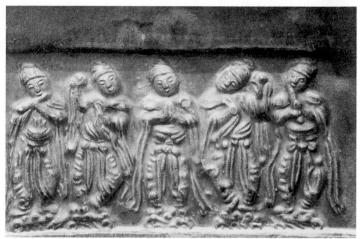

河南開封鐵塔舞伎　宋

了宋代達官貴人日常宴飲中的女樂享樂活動，後者記載了宋代舞人和樂工們生動俏皮的樂舞姿態。宋、遼、金、夏的舞蹈，就是在以上大的歷史背景下產生和推進的，在整個中國舞蹈歷史上占有重要的一席之地。

# 京瓦伎藝

## 城市文娛與京瓦伎藝

宋代城市文娛生活之時興，是宋代民俗舞蹈生存的社會心理基礎，亦是其實際表演之依托。開封、臨安兩地，不僅商業繁華，交通暢達，更是歌樓酒肆，鱗次櫛比。周密《武林舊事·西湖遊幸》對於南宋都城的文娛之風有過精彩的記述：

　　淳熙間，壽皇以天下養，每奉德壽三殿，遊幸湖山，御大龍舟。宰執從官，以至大璫應奉諸司，及京府彈壓等，各乘大舫，無慮數百。時承平日久，樂與民同，凡遊觀買賣，皆無所禁。畫楫輕舫，旁舞如織。至於果蔬、羹酒、

關撲、宜男、戲具、鬧竿、花籃、畫扇、彩旗、糖魚、粉餌、時花、泥嬰等，謂之“湖中土宜”。又有珠翠冠梳，銷金彩段，犀鈿、髹漆、織藤、窯器、玩具等物，無不羅列。如先賢堂、三賢堂、四聖觀等處最盛。或有以輕橈趁逐求售者、歌妓舞鬟，嚴妝自衒，以待招呼者，謂之“水仙子”。

此一段話，將都市內的遊樂之風，盡情寫入。我們可以看出，儘管此時的大宋王朝已經屈辱偏安，但是“承平日久”，在中國南北文化的交融促進之下，在商業經濟的刺激之下，臨安終於成長為一個繁華大都，甚至在當時的世界都市中也名列前茅。娛樂

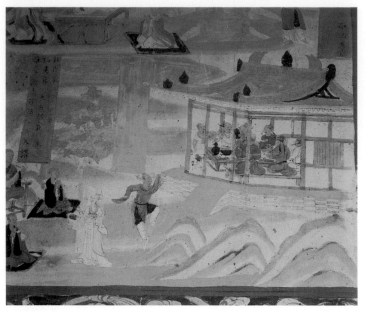

敦煌莫高窟 61 窟酒肆瓦舍樂舞圖　五代／該圖表現了五代時期民間酒肆前的樂舞表演形式。

河南博愛月山勾欄散樂銅鏡　北宋／此銅鏡上淺雕著 7 人，其中有四人作樂表演，3 人觀看，背景上清晰地描繪出"勾欄"的演出場地。

之風氣的漸漸升起，當是非常自然的事情。杭州城也就有了"銷金鍋兒"的名號。

　　文娛享樂之風既起，許多州郡隨風而動。吳露生在《尋覓舞蹈》中認爲"南宋時，不僅臨安府的民間歌舞十分興旺，許多州郡亦是如此。如當時婺州東陽等地盛行蓮花舞隊"；周密《齊東野語》中記載了南宋各地設宴聚會，多要歌舞藝人應承的情況，其中天臺營妓嚴蕊尤善歌舞，色藝冠一時，四方聞名。又如蜀中勝地的成都，民俗之風好娛樂，張咏有《悼蜀詩》曰："蜀門富且庶，風俗矜浮薄。奢僭積珠貝，狂佚務娛樂。虹橋吐飛泉，烟柳閉朱閣。燭影逐星沉，歌聲合月落。鬥鷄破百萬，呼盧縱大噱。遊女白玉璫，驕馬黃金絡。酒肆夜不扃，花市春漸作。"如此娛樂之地，每當節令之時，更自然怡人適情。如春天到來，百姓出遊，在河兩岸就會搭設彩棚，遊春玩樂。

　　開封、臨安兩都市盛行的娛樂之風，以節日風俗爲引子由頭，又以繁華商業街區爲表演場地，發展出了"京瓦伎藝"。"京瓦伎藝"這一稱謂，見於宋孟元老《東京夢華錄》。與此相類似的，還有灌圃耐得翁《都城紀勝》中的"瓦舍衆伎"。南宋周密所輯錄的《武林舊事》卷六有"瓦子勾欄"和"諸色伎藝人"等條目。這些書中對於伎藝類型的區分和稱謂，有相同之名，也有不同之名，從總的方面說是與宮廷的"教坊樂部"相互對應而給予的稱呼。但是，由於在宋代都市文化生活裏，宮廷與瓦肆裏的表演在很多時候是相互重疊的，表演者更是常常在皇家"露臺"和民間瓦肆兩種場所演出，所以，京瓦伎藝各類表演裏常常包含著宮廷表演的名稱和類型。這一點，恰恰是宋代舞隊與前代不同的地

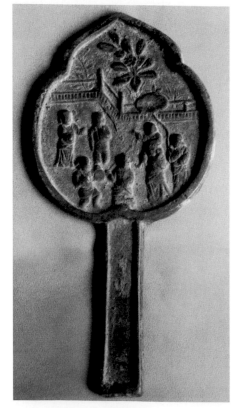

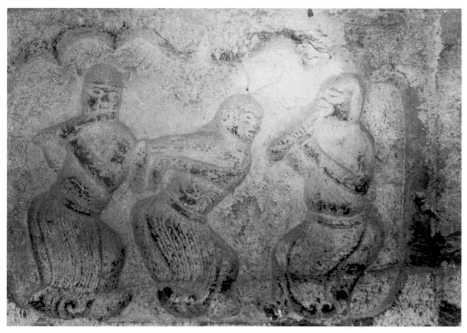

山西平順石雕樂舞圖
宋／京都的文娛之風，自然也會刮向四方。山西平順縣出土的屬於五代時期的石雕樂舞圖，或可給這種文娛之風作一註脚。圖中均作三人構圖，其中都是二個樂工，夾一個舞人在表演。從姿態上看，舞人都是袍服短袖，甩手而舞，頗有胡舞風貌。舞者姿態在人體重心上有很大偏移，顯得十分生動。

方。宋人吳自牧的《夢粱錄》中在專門敍述都市娛樂時，分別講述了"妓樂""百戲伎藝""角抵""小説講經史"，共四條。其中之"妓樂"一條，內容比較龐雜，但開篇即從"散樂傳學教坊十三部，唯以雜劇爲正色"説起，分別錄述了舊時傳續的教坊、鈞容班、衙前樂等宮廷樂舞，也述説了各種官妓和私妓的説唱表演情況。而在"百戲伎藝"之條內，主要敍述了在都市瓦子內所能夠見到的各類表演。以上這些典籍，各有自己的著述分類，其間也不免相互雜糅。但是，各書共同的一點是把瓦子裏所表演的伎

山西平順石雕樂舞圖
宋

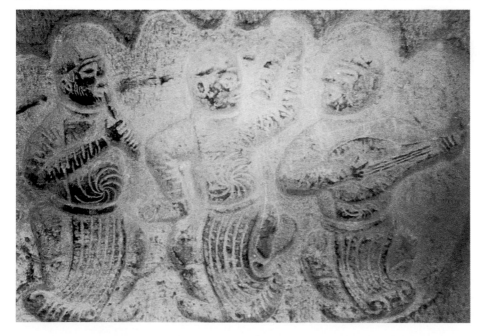

藝性强的藝術形式放在一起論述。所以，記述北宋年間事情的《東京夢華錄》有"京瓦伎藝"的命名自然具有代表性。

那麽，在京瓦伎藝裏，民俗舞蹈又以怎樣的方式存在呢?

## 京瓦伎藝中的民俗舞蹈

京瓦伎藝，是《東京夢華錄》一書中對於汴京瓦舍中能夠見到的歌舞類、百戲類節目的總稱呼，正所謂"崇觀(崇寧、大觀，1102～1110)以來，在京瓦肆伎藝"者。所以，京瓦伎藝並不都是民俗舞蹈，其中也包括了"教坊樂"之類的宮廷樂舞表演。只不過"教坊、鈞容直，每遇旬休按樂，亦許人觀看。每遇內宴前一月，教坊內勾集弟子小兒，習隊舞作樂，雜劇節次"(《東京夢華錄·京瓦伎藝》)。這裏沒有具體説明教坊樂究竟在哪裏排練演習，但是宋代宮廷樂舞常常在都城裏各種寺廟、大殿、高樓前舉行，這些地方也往往就是瓦肆集中之地，所以，將宮廷樂舞歸在瓦肆伎藝之內，也自有其一定的道理。當以

往的百姓衆人、宮中禁軍將士們不得隨意妄看的教坊歌舞走進了瓦肆演出場地，或排練，或演出，它也就很自然地成爲都市文化的一個有機組成部分。

《東京夢華錄》"京瓦伎藝"條的記載，與《夢梁錄》《武林舊事》等典籍的記載有同有異，把各書中瓦舍伎藝表演之名目作一歸納，大致有以下一些類別:

1.《東京夢華錄》卷五"京瓦伎藝"條所記:

《小唱》《都城角者》《嘌唱》《般雜劇》《傀儡》《講史》《小説》《散樂》《影戲》《弄蟲蟻》《諸宮調》《商迷》《合生》《雜啦》《叫果子》《教坊》《鈞容直》。以上共17種。

這17種被稱爲京瓦伎藝的表演，有一些明顯屬於宮廷官府所用的樂舞，如《教坊》和《鈞容直》。所以，上述名稱是以京城內可以見到的表演所作的分類。

同書卷七"駕登寶津樓諸軍呈百戲"條所記伎藝表演:

《獅豹》《撲旗子》《蠻牌》《爆仗》《抱鑼》《硬鬼》《舞判》《啞雜劇》《七聖刀》《歇帳》《抹蹌板落》《村夫村婦》《繳隊雜劇》《露臺雜劇》《合曲舞旋》《馬騎》(含多種馬上騎射伎藝)等。以上共17種。

另外，在整個百戲表演開始之前，有"紅巾者"舞弄大旗一段，在百戲表演的最後，有打馬球之競技，與同書卷九《宰執親王宗室百官入內上壽》條所記載的《左右軍築球》相同。

2.《夢梁錄》卷二十"百戲伎藝"條所記:

敦煌72窟百戲圖　五代／中央一力士頭頂長竿，竿頭再有一小兒似的雜技表演者正作倒立狀，周圍觀者無不爲之叫好。

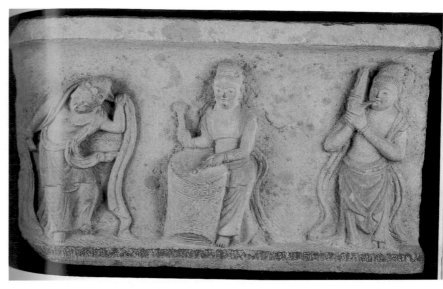

五代笙鼓舞石刻　五
代／這是一塊佛塔殘
片上的樂舞石刻。其
中舞人袒胸赤脚，揮
動長綢，側身欲倒，造
型誇張而富於戲劇性，
或許暗示了五代和宋
之歌舞的戲劇化發展
趨勢。

《打筋斗》《踢拳》《踏蹺》《上索》《打交棍》《脱索》《索上擔水》《索上走裝神鬼》《舞判官》《斫刀蠻牌》《過刀門》《過圈子》《傀儡》《弄影戲》。以上共 14 種。

此外，又有《雜手藝》，包含約數十種伎藝，如"踢瓶""弄碗""花鼓槌""教蟲蟻""弄熊""弄斗"等，共記有名目 26 種之多。或許還會有一些不出名却也演出的伎藝。

3.《武林舊事》"諸色伎藝人"條所記表演者分屬以下各類：

《御前應制》《御前畫院》《棋待詔》《書會》《演史》《説經説諢》《小説》《影戲》《唱賺》《小唱》《嘌唱賺色》《鼓板》《雜劇》《雜扮》《彈唱姻緣》《唱京詞》《諸宮調》《唱耍令》《唱〈撥不斷〉》《説諢話》《商迷》《覆射》《學鄉談》《舞綰百戲》《神鬼》《撮弄雜藝》《泥丸》《頭錢》《踢弄》《傀儡》《頂橦踏索》《清樂》《角抵》《喬相撲》《女颭》《使棒》《打硬》《舉重》《打彈》《蹴球》《射弩兒》《散耍》《裝秀才》《吟叫》《合笙》《沙書》《教走獸》《教飛禽蟲蟻》《弄水》《放風箏》《煙火》《説藥》《捕蛇》《七聖法》《消息》。以上共 55 種。

所有這些京瓦伎藝中的表演，有些屬於從優伶之戲發展而來的戲劇性表演，有的是雜技弄藝，有的屬於説書、講史的藝術形式，有的則是唱曲表演，有的從名字上看似乎是一種帶有表演性的手藝活動，當然，如前所述，也有的屬於宮廷之樂舞。由於史料的缺乏，有些伎藝的具體表演內容和形式已經很難辨别其詳了。

京瓦伎藝雖然有如此衆多的名目，然而純粹屬於舞蹈表演的却並不多見，有一些表演則是融合了民俗舞蹈與各種伎藝，有較密切的關係。其表演情形，在《東京夢華錄》卷七所記述的百戲伎藝裏有所記載，是我們了解北宋時期民俗舞蹈的重要資料，擇其要者分述如下。

《獅豹》　南宋的蘇漢臣曾經做《百子嬉春圖》，在畫面的最下方有孩子們披著深色獅子皮而做搖頭擺尾狀的獅子表演。一小兒在獅子前方逗引，有趣的動作引發了周圍孩子們的歡笑。《東京夢華錄》卷七所記述的百戲伎藝，表演從"弄大旗"開始。如何舞弄，没有具體説明。緊接著就是對於"獅豹"表演的描述，或許因爲它在百戲表演中有一定的地位："次獅豹入場，坐作進退，奮迅舉止畢。"書中没有更詳細地紀錄具體表演情形及表演的服飾，但"奮迅"二字點明

百子嬉春圖　宋　蘇漢臣／關於宋代的獅子舞，有一首《南歌子》云：“解舞《清平樂》，如今說向誰。紅爐片雪上鉗錘。打就金毛獅子、也堪疑。”詞中所説《清平樂》，是從唐代傳入宋代的大曲曲名。詞中同時對民間表演藝術懷有濃厚的懷念，流露出獅子舞風光不再的留戀之情。

獅子舞　宋

了獅子、豹子舞在動作表演方面的總體特點。《獅豹》表演有樂隊的伴奏，即唱完了《青春三月蓦山溪》之後，“鼓笛舉”，而後表演者上場。這説明《獅豹》的表演是在音樂中進行。無唱而有樂，給了表演以比較大的空間，無須過多地考慮唱詞的需要，可以較自由地做出動作。有鼓有笛，暗示著有節拍，也有一定的旋律，當是比較講究的表演形式。

獅豹之舞，屬於擬獸類民俗舞蹈，其伎藝該是帶有比較強烈的模仿性。宋代詞人葛勝仲在感懷天寧節時作《醉蓬萊》詞：其中有“舞獸鏘洋”的字句，大約也是對擬獸類民俗藝術表演的形容。這類擬獸性表演除了在節慶之時增添喜慶氣氛之外，也在各種皇親、顯宦乃至有錢人家過生日時爲人獻演。曹勛的一首賀壽之詞，雖然是應景之作，卻也清晰地寫出了擬獸舞的神采：“對祥煙、霽色清和，鳳韶九成儀晝。聽山聲，響傳呼舞，騰紫府，香濃金獸。”

有關獅子舞的記載，早在漢代就已經有了。宋代史料對於獅子舞的具體描述並不多見。然而，在整個中國舞蹈史的記載中，極少見到獨立的“豹舞”記載和形象資料。那麼，《獅豹》中的豹子形象又從何而來呢？這是一個懸案。可以作爲一種疑問提出的，是在《禮記·禮運》中就已經有了“鳳凰麒麟，皆在郊棷”的讚美，麒麟像人們所熟悉的鳳凰一樣是傳説中的仁獸。唐代詩人高適有句云：“萬騎爭歌楊柳春，千場對舞繡麒麟。”這説明至少在唐代就有了非常明確的類似獅子舞又具有廣場表演性質性的“麒麟舞”。中國是否在獅子舞出現以前就已經有了“麒麟舞”，這還有待於考證。但是它流行於全國各地，至今還活躍在廣東、河北等地區，而且常常與獅子舞同時演出，或許可作參考。

在《武林舊事》中，有“獅豹蠻牌”一條，“蠻牌”屬於道具類的表演，以“舞槍弄刀”爲主，捉對撲打。所以，《獅豹》在獨立表演之外，或許還有與《蠻牌》同時合一表演的形式，它的具體情形尚待考證，但是可以想見那是一種更富於吸引力的民俗舞蹈。

《撲旗子》　一種舞動旗幟的表演。《東京夢華錄》中記載其表演情形説：“紅巾者手執兩白旗子，跳躍旋風而舞，謂之撲旗子。”整場百戲演出之前，也常常有“紅巾者”舞弄大旗子。

跳躍、旋風而舞，《撲旗子》的表演有無音樂伴奏，今天無法確考，但它大致是一種節奏很快、有一定技巧的表演。它不是單純性的舞動表演，而更多的借助於道具。旗子翻撲，人形跳躍，此一種表演，是以道具爲依托，特色在於人體動作與道具舞動相互結合。

《蠻牌》 一種群體性的戰陣類舞蹈。其鮮明特點是人數衆多，約百餘名。表演分爲兩個層次。其一，選擇身體矯健的軍士表演者，著“花妝”，手執彩色的野鷄羽毛，分別持盾牌、木刀、槍、劍等武器，排成行列，相互拜舞。然後表演戰陣，有“開門”“奪橋”“偃月”等陣。表演進入第二個層次，即雙人一組，或以槍對牌，或以劍對牌，相互作擊刺之狀，有時“一人作奮擊之勢，一人僵仆出場”（《東京夢華錄》卷七），似乎以某一方的失敗而告結束。戰陣舞蹈在宋代以前就很流行，唐代的《秦王破陣樂》即是其中一個著名的舞蹈。戰陣舞蹈，起源於古時的戰爭場面和排兵布陣的實際功用，也從武術擊打動作汲取了表演的素材。它在歷史發展中漸漸從實用轉化爲審美。

《蠻牌》的表演，在百戲伎藝裏是很明確地使用樂隊的，並且在結構上是兩段體。第一段演奏《琴家弄令》，與戰陣表演相互配合。第二段演奏《蠻牌令》。根據表演動作的風格，此處的音樂在節奏上也是快捷迅急的。

《抱鑼》 演出的開始頗奇特：爆仗炸響，“煙火大起”，濃濃的煙霧裏有表演者赤足而舞，手中一面大鑼，跳著舞步進退有序。據《東京夢華錄》記載，《抱鑼》的表演沒有音樂伴奏，這是它的特點。然而，這又是一種節奏性比較強的作品。舞者擊鑼而舞，抱鑼繞着場地而表演，並且已經達到“進退有序”的程度，這説明其演出在整體上有了一定的程序，在具體動作上要合著一定節奏而舞，有了節律上的規矩。據此而把《抱鑼》稱爲一種舞，大體上並不過分。

《抱鑼》之表演者有時還在場地中間燃放爆仗、煙火，似乎是在營造一種頗爲神秘的氣氛，並爲以後角色的上場做了準備。演《抱鑼》者，其裝扮如鬼神狀，戴假面，披長髮，口中有“狼牙”，甚至能夠“吐火”。他的服裝是青色上衣和黑色褲子，衣褲上貼金色裝飾。

百戲之表演，如果按照表演順序説，是從《抱鑼》起進入“裝神鬼”的表演範疇。在《西湖老人繁盛錄》《夢梁錄》等書所列之“舞隊”名目裏，都有“神鬼”條。《夢梁錄》卷二十“百戲伎藝”條有“裝神鬼：舞判官、斫刀”；《武林舊事》卷二“舞隊”中也

河南洛寧介村社火雕磚·抱鑼硬鬼 宋／此圖中 2 人各抱一面大鑼，披長假髮如鬼神狀，相對而舞，正是“抱鑼裝鬼”形象。

有"抱鑼裝鬼"的節目；《都城紀事·瓦舍衆伎》中有"裝神鬼：抱鑼、舞判、舞斫刀"。這些記載，清晰地説明了《抱鑼》等節目的表演性質。

《硬鬼》　也是"裝神鬼"類的節目，由一個人表演。在上場之前，樂隊即演奏《拜新月慢曲》。曲調不詳。演員出場時，戴著顏色青綠、畫著"金睛"的面具，服裝上裝飾著豹子皮，錦繡飾帶。從扮相上看，《硬鬼》似乎是裝扮成動物相的神鬼類表演。但是其表演的具體內容却不是模擬動物，而是"或執刀斧，或執杵棒，作脚步蘸立，爲驅捉、視聽之狀"(《東京夢華錄》)。如此，《硬鬼》無疑是一種戴面具類的驅鬼表演，名字中的一個"硬"字由何而來，不得而知。但是以"鬼"驅鬼，是這一節目的要旨。

《抱鑼》的演出無歌、無曲、無樂。《硬鬼》的表演則很有可能是在曲調中進行。其表演是否要求符合節

奏，還是散漫無序，表演與音樂各自獨立，在典籍中都没有説明。今人因了解不到曲調，故而少了更進一步分析和了解《硬鬼》的機會。

《舞判》　表演者仍舊戴假面，戴長髯，身穿綠色袍衣，脚踏靴子。《東京夢華錄》所記説他面容像"鍾馗"，可以想見整個節目的表演內容與後來傳世的"鍾馗戲"很有關係。《舞判》表演形式的特點，在於雙人參與，除去扮演"鍾馗"類的演員外，還有一人手拿小鑼，在"鍾馗"身邊擊打，以鑼聲"招和舞步"。所以，《舞判》當是一個節奏感很强的扮演。雙人參與表演，但是分出了主次，這也體現了宋代民俗舞蹈在表演角色上分工較細，藝術上較爲講究。

鍾馗能夠驅鬼食鬼之説，緣起於唐代。傳説它是唐玄宗所夢到的一個破帽、藍袍、角帶、朝靴的面容醜陋者，應舉不第，因羞愧撞石而死，死後專捉拿各類小鬼而食之。在唐代時候，就已經有了皇帝用鍾馗像賜予大臣的做法，至兩宋時期，鍾馗形象深入民間，貼其畫像于家門框上，用以辟邪。后世有不少"鍾馗戲"問世，與上述形象有著淵源關係。

**斫刀、歇帳、抹蹌和板落、村夫村婦**　這是以武術技擊爲主要內容和手段的幾種伎藝。在瓦舍百戲裏，它們在出場順序上有連續性，似乎可以看作是一組連貫有序的表演。其內容多與軍事格鬥有緊密關係。

《斫刀》，又稱《倬刀》《棹刀》。《東京夢華錄》中"下赦"和"六月二十四日神保觀神生日"兩條中都記載了"倬刀"之名。《宋史·樂志》又説：

雜劇絹畫　宋／雜劇"眼藥酸"，圖中老者正手指自己的眼睛而向醫者求治。

"棹刀、槍牌、翻歌等，不常置。"《斫刀》由七人表演時，又名《七聖刀》。有這樣多的名字，在宋人也是很自然的事情。宋人以文字記錄民俗活動之名稱、表演名目以及各種口頭術語時，有的時候並無準字定制，而只是用文字記下發音即可。例如，"綠腰"時作"六幺"，"傳踏"也作"轉踏"，就是很明顯的例子。

斫刀在演出前先放煙火，濃重得"人面不相覻"。服飾上的特點是披髮文身、青紗短衣，有一人戴金花小帽，執白旗，其餘六人戴頭巾。《斫刀》與眾不同的地方是演員們都手執真刀而表演，其動作是"互相格鬥擊刺，作破面剖心之勢"。

在此一段七人之"格鬥"後，是一段大的群體表演，參加者有"數十輩"之多，叫做《歇帳》。與這一組中其他表演一樣，這也是一段面具表演，身著"異服"，有如廟中神鬼之相。表演時有"青幕"圍繞場地，也許就是"歇帳"名目的由來。

《抹蹌》的名字不知因何而生。"蹌蹌"之詞，形容人步履平衡有序。此一表演段落，是由一個敲擊著小鑼者引帶出來，而表演者居然有百餘人之多！他們都以黃白粉塗抹著臉龐，紮頭巾或是結雙髻，手執木製倬刀。表演中，先是"變陣子數次"，然後是排成一字隊列，每兩人一組出陣，作奪刀、擊刺等態。其中有人裝做被擊倒時"棄刀在地，就地攧身，背著地有聲，謂之板落"。從這個描述來看，《抹蹌》是群體表演，而"板落"是表演時的帶有個性的技巧動作。

《村夫村婦》的名字，看上去似乎是男女雙人表演，其實是"有一裝村婦者入場，與村夫相值。各持棒杖，互相擊觸，如相毆態"。所以，這還是一段武打類的表演。表演以村夫"以杖背村婦出場"而結束。此時，在表演場地後面的樂隊開始了新的樂曲演奏，整個武打技擊類節目表演告一段落。

《舞旋》　《舞旋》之名，常見於記錄宋代百戲技藝和宮廷表演的典籍和名目中。至今為止，還沒有發現唐、五代之史料中有"舞旋"之詞，所以可以大致上確認，《舞旋》產生於宋代。

《東京夢華錄》中記載了善於《舞旋》的藝人，名字叫做楊望京，他的名字和其他著名藝人並列於"京瓦伎藝"條內，這大概是因為孟元老把《舞旋》當作是伎藝分類中的一大類。從書中所列之名目順序來看，《舞旋》之前列有《散樂》藝人張真奴，其後有"小兒相撲雜劇掉(筆者注：掉字疑為倬或棹之誤寫)刀"董十五等人名字。由此可以推測舞旋大致上屬於百戲樂舞伎藝中的一種，帶有比較鮮明的伎藝性。

《東京夢華錄》卷七"駕登寶津樓諸軍呈百戲"條，按照演出的順序記載了百戲表演的全過程，是我們了解宋代百戲伎藝實際表演的極為珍貴的資料。在那一次演出裏，在各種伎藝表演之後，有"合曲，舞旋迄，諸班直常入祗候子弟所呈馬騎"等描述。對此，周貽白在《中國戲曲發展史綱》一書中指出："至於《舞旋》之為舞蹈，《馬騎》實為馬戲，則各為專技"。要把"合曲"與舞旋連用，說明《舞旋》基本上是一種有音樂伴奏的表演，其

具體動作形態和表演內容，一方面可能具有一定的伎藝性質，所以被列在百戲之內；同時，《舞旋》在表演內容上又可能具有一定的抽象性和技巧性，所以可以作爲整個百戲表演結束時的"壓軸節目"。在《舞旋》之後，皇帝參加的馬球、馬戲表演就開始了。

同書之"六月二十四日神保觀神生日"條，記載說："作樂迎至廟，於殿前露臺上設樂棚，教坊、軍容直作樂，更互雜劇、舞旋。"同書"下敕"條中還說："軍容直作雜劇、舞旋；御龍直裝神鬼、斫真刀、偉刀。"在這些記載中，《舞旋》都是和雜劇表演更替出現，可能正是因爲它在表演內容上沒有確定性，所以才能和雜劇互相補充，發揮藝術的感染力。

當然，《舞旋》也並非總是與雜劇作伴。《夢粱錄》"宰執親王南班百官入內上壽賜宴"條說，當御賜第八盞酒時，"百官酒，舞三臺，衆樂作，合曲破，舞旋"。這裏的《舞旋》已經和宮廷大曲一起演出了。

以上所記，多爲北宋年間《舞旋》表演的情形，而《夢粱錄》的記載則說明南宋雖然經過了巨大的社會震盪，文化變遷，但是《舞旋》却依然流傳下來。《武林舊事》中追憶了北宋年間的著名"舞旋色"雷中慶，又記載了南宋的范崇茂、豪俊邁、劉良佐、杜士康、于慶等人。舞蹈史家費秉勛認爲，《舞旋》不是指某一特定內容的具體節目，也不是一切舞蹈節目的泛稱，而是指除隊舞、舞隊之外，穿插於

廣場藝術或宴會排當樂次中單人或雙人表演的大曲舞蹈和較短小的徒手舞蹈節目。孟元老形容"一裹無脚小幞子錦襖遼人，踏開弩子，舞旋搭箭"(見《東京夢華錄·元旦朝會》)的時候，舞旋一詞似乎是動作的泛稱。當吳自牧形容"街市有樂人三五爲隊，擎一二女童舞旋"(見《夢粱錄·妓樂》)的時候，《舞旋》一詞強調的是動作的過程，並使人聯想到"旋轉"的特點。

**雜劇"艷段"和"爨"** 宋代是中國戲曲藝術走向成熟的重要朝代，其顯著標誌，就是雜劇藝術之張揚。當然，雜劇藝術也有一個自身發展的過程。"雜劇"之名，早在唐代就已經存在。唐太和三年(229年)南詔攻破成都，強迫百姓和有伎藝的人歸隨南詔大軍，在擄走的人員中，就有"雜劇丈夫兩人"。中國戲曲史家張庚、郭漢城認爲，唐、五代所稱"雜劇"，即是漢代的"百戲"，而且與"散樂"實同名異。北宋年間，雜劇還是多種表演藝術形式的不完全的組合演出，各種形式之間尚未在藝術上全然整合在一起。在沒有形成完整的劇本和表演形

雜劇絹畫　宋

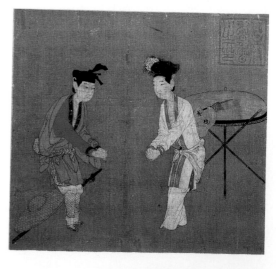

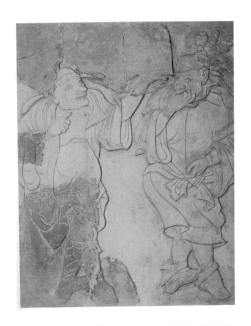

式之前，雜劇包含了多種藝術形式的演出，其中有歌舞、滑稽戲、傀儡戲以及武術性的角抵等。到了南宋時期，雜劇漸漸有了一定之規，在各種伎藝中占據了首要的位置。即使這樣，雜劇仍舊保存了一些舊有的表演習慣，所以出現了"兩段體式"的雜劇結構。南宋耐得翁也在《都城紀事·瓦舍衆伎》中記載了"散樂，傳學教坊十三部，唯以雜劇爲正色"，"雜劇中，末泥爲長，每四人或五人爲一場，先做尋常熟事一段，名曰艷段；次做正雜劇，通名爲兩段。末泥色主張，引戲色分付，副淨色發喬，副末色打諢，又或添一人裝狐"。宋代雜劇之"艷段"，究竟表演什麼樣的"尋常熟事"，用什麼樣的方式表演，是單純的戲謔玩笑，還是有曲有歌，或是仍舊兼用舞蹈，由於目前史料缺失，已經很難細考。但是"艷段"名稱中的一個"艷"字，多少給了我們一些啓示。古時的楚國歌曲，就被稱爲"艷"。左思《吳都賦》中有"荊艷楚舞，吳愉越吟"，

可見"艷"之古老。宋人郭茂倩在《樂府詩集》卷二十六"相合歌辭"題解中援引了《晉書·樂志》說："王僧虔啓云：古曰章，今曰解，解有多少。……又諸調曲皆有辭有聲，而大曲又有艷、有趨、有亂。……艷在曲之前，趨與亂在曲之後，亦猶吳聲西曲前有和，後有送也。"這說明，艷，首先是來源很古的一種藝術方式，將言志之詩付於歌聲表達的時候，在《詩經》中叫做一"章"，在漢代及以後各代樂府詩中叫做一"解"，民歌演唱大體如此。王僧虔是南北朝時代的人，而魏晉樂府詩中有"艷歌行"之類的瑟調曲名。如《艷歌羅敷行》(又名《陌上桑》)，就是其中之一。魏晉時已經有了名目的"大曲"與民歌不同之處，恰恰是它有自己的結構，即"艷、趨、亂"的存在。作爲一個段落，"艷"是正式大曲表演前的段落。當然，這裏的大曲還不是成熟輝煌的唐宋大曲。但是如此看來，北宋雜劇在其形態尚未完全確立之前，用"艷段"的名字稱呼正雜劇前的表演，也是有著一定文化淵源關係的。或許在表演內容上是尋常熟事，但是在表演方式上也用歌、用舞？

與此有一定關係的是"爨"。

北宋雜劇的表演雖然至今很難詳考，好在我們還有《武林舊事》卷第十中所積存的《官本雜劇段數》記載了雜劇名曰，多至二百八十本。其中用大曲者一百有三本，法曲四本，諸宮調二本，等等。在這些名目中，大致上屬於普通詞調的許多目錄中含有一個"爨"字。爨，到底是怎樣的表演形式，它和艷段之間有什麼關係，

至今尚無定論。一般來説，爨是宋雜劇、金代院本中某些簡短表演的名稱。含有爨的雜劇名目有數十種之多。

其中與中國民俗舞蹈有著某種標題性聯繫的，似乎有"撲蝴蝶爨""鍾馗爨"等，與宮廷類舞蹈有聯繫的是"天下太平爨""百花爨""小字太平歌爨"等。在雜劇名目中包含了如此之多的"爨"，説明它在表演形式上占有一定的地位，而其具體的藝術特徵，尚待考證。

王國維《宋元戲曲史·宋官本雜劇段數》云："且此二百八十本，不皆純正之戲劇。……《迓鼓兒熙州》《迓鼓狐》，則前章所云訝鼓之戲也。《天下太平爨》及《百花爨》，則《樂府雜錄》所謂字舞花舞也。"張庚、郭漢城在其《中國戲曲通史》中認爲："爨的演出形式是既歌且舞，所以它的表演名爲'踏爨'。"這一"爨"字的來歷，在民族和文化上與我國西南地區的一個少數民族名稱有關，他們屬於古百濮族，在晉代是雲南境內的駐民。元人陶宗儀在《南村輟耕錄》裏認爲雜劇中的"爨"起源於宋徽宗曾經接受了爨國人的朝拜，覺得他們的樣子很是古怪有趣，所以命

優人學著他們的穿戴作舞取樂。與此不同的一種看法是爨國在宋代時並不與大宋王朝通好往來，雙方相通的時間早在唐代。後人所學，並不是他們的穿戴樣子，而是爨國進獻了歌舞，風格獨特，所以在中原漢族地區流傳下來。

爨、艷段，與歌舞表演之間的關係，是中國舞蹈發展史的一個謎。它之所以值得重視，是因爲它關係著隋唐之純粹表演性的舞蹈藝術怎樣轉換爲時代藝術的配角，而後世以歌舞演故事的藝術形式又是怎樣一點一滴地形成起來。

**傀儡** 宋代的傀儡戲十分興盛，人們用傀儡之戲"敷演煙粉靈怪故事，鐵騎公案人物"，主要用科白、動作性的戲劇模仿表演，同時也會採用歌舞。過去人們常常以單純的眼光看待傀儡戲，以爲它動作簡單而刻板，而較少注意到它與民俗舞蹈的關係。其實，傀儡戲在起源時，就與舞蹈結下了不解之緣。杜佑在《通典》中説："窟儡子亦稱傀磊子，作偶人以戲，善歌舞，本喪家樂也。漢末始用於嘉會，北齊高緯尤所好，閭市盛行焉。"

可見，至少在漢末就已經發展起來的傀儡表演，從一開始就是吸收著歌舞傳統之精華。當小小的傀儡人從一堆木頭布片裏"站立"起來，獲得了生命力的時候，正是幕後的操作真人賦予了它寶貴的生命，而那些操作者，都是真正的民間藝人，是一些"善歌舞"者。只有他們在幕後投入了表演狀態，那傀儡們才能神氣活現，吸引觀眾。因此，傀儡及傀儡之戲，與中國民俗舞蹈之間有著深厚的聯繫。

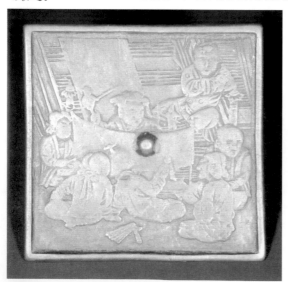

傀儡戲紋鏡 南宋／此鏡紋飾清晰刻劃了宋代兒童坐觀傀儡的情形。令人驚訝的是，手舉兩支杖頭木偶的表演者是一孩童，幕後還有擊鼓伴奏之女童，足見宋代傀儡戲之發達。

《武林舊事》卷二“元夕”條中有這樣的生動描述：“(燈山)下爲大露臺，百藝群工，競呈奇伎。内人及小黄門百餘，皆巾裹翠峨，效街坊清樂傀儡，繚繞於燈月之下。”這一則史料，雖然没有具體説明“清樂傀儡”的表演内容，但還是點明了它來自“街坊”，而且是一種邊走動邊表演的形式，在新年到來之際在燈月之下爲皇帝表演，想來應該具有相當的藝術水準。

一般意義上的傀儡可以分成《懸絲傀儡》《杖頭傀儡》《水傀儡》《肉傀儡》等。肉傀儡的表演，與民俗舞蹈中的“乘肩”十分相似，也與宋代雜技表演中的“擎戴”之雙人技巧相類，在表演時是由一個人當“底座”，肩膀和身上綁敷一個支架，支架上再綁立一名兒童表演者，邊走邊舞。在這一點上，傀儡之表演已經和民俗舞蹈中的“舞隊”表演趨於一致了。《肉傀儡》的表演，也許還有不依靠架子而單純做托舉類的演出。南宋耐得翁《都城紀勝》載：“肉傀儡，以小兒後生輩爲之。”到底如何爲之，却没有説明。《水傀儡》是宋代傀儡戲中很有特點的一支。那是將舞臺設於臺上，以木偶表演釣魚、划船、築球舞旋等伎藝。關於《水傀儡》的表演，《東京夢華録》“駕幸臨水觀爭標錫宴”條説：“繼有木偶築球、舞旋之類，亦各念致語，唱和，樂作而已，謂之水傀儡。”這一條的記載，把木偶表演與《舞旋》之類的動作聯繫起來作形容，恰恰也説明了宋代木偶表演與舞蹈表演在藝術形態上、動作感覺上的相通之處。

宋代京瓦伎藝中的民俗舞蹈，以其内容與形式方面的顯著特點而在中國舞蹈發展歷史上占有一席之地。這些特徵恰恰因爲處在歷史轉折之關頭，所以它顯得相當的重要。或許還可以説，中國舞蹈史的轉折趨勢，也正是在京瓦伎藝之民俗舞蹈的特徵裏活現出來。

## 城鄉舞隊

如果説宋代瓦舍伎藝中的民俗舞蹈是一種伴隨著都市固定場所表演而興盛起來的“定點”藝術的話，那麼，活躍於宋代都市街巷和鄉村通途兩種表演環境裏的“舞隊”，則是一種“流動”的藝術。

### 宋代舞隊的基本狀況

宋代舞隊之名稱，來歷雖然尚無定論，但是，它在宋代社會生活中的常見，已經可以大概地證明了它的重要。

記録南宋杭州文娛活動情形的《夢粱録》，有舞隊名稱的記録。如“元宵”條中記録的舞隊名稱，有：“清音”“遏雲”“掉刀鮑老”“胡女”“劉袞”“喬三教”“喬迎酒”“喬親事”“焦錘架兒”“仕女”“柘歌”“諸國朝”“竹馬兒”“村田樂”“神鬼”“十齋郎”等。該書稱各個舞隊名稱“不下數十”，可惜未見詳録。《武林舊事》中列出的舞隊名稱則多達71種。從已經有的名稱看，《夢粱録》和《武林舊事》所記舞隊名稱有不少是相同的，如“十齋郎”“村田

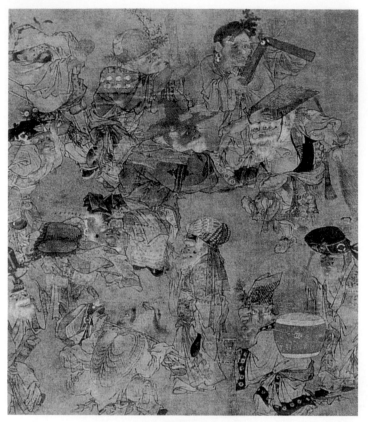

大儺圖　宋／畫面上
人們敲鼓、擊板、喬
裝、搖扇、逗趣，揭示
了宋代民間舞自娛自
樂的表演情形。

活裏主要起著隨心所欲地抒發性情，
自由自在地表現本心的作用，其名稱
多樣也就不足爲怪。

## 宋代舞隊之藝術

史料中所記載的宋代舞隊表演，
是人們年節時的重要文娛活動，受到
人們的喜愛、歡迎。舞隊多在每年正
月間表演。表演場所，一爲鄉村阡陌，
一爲市鎮通衢。民間舞隊除在本村本
鄉或各個村落之間流動表演之外，最
重要的是在京都或州郡都邑的“要
地”表演。所謂“要地”，大多是祭祀
場所、皇帝御臨之地、商貿集散之地。
吳自牧《夢梁錄》“元宵”條記載：舞
隊每年歲末至正月十五日間，官府就
在道觀、寺廟前設立道場，打醮作法。
在此就有舞隊出現。在此期間，皇帝
爲了表示與民同樂，會親臨宣德樓等
地，在架設的“燈樓”前賞燈，觀看
民間文娛表演。在那“萬姓同歡”的
時刻，凡遇舞隊，“便呈行放”。到了
夜間有舞隊表演，還要“支散錢酒犒
之”。正月十五之夜，是燈節的高潮，
也是整個民間活動最繁盛的關頭，官
府常常派出兵役維護秩序，遇到舞
隊，也要“照例特犒”。《武林舊事》“元
夕”條中對於舞隊表演的場所、環境、
特徵也都作了精彩描述。那是在歲末
之時，“乘肩小女”“鼓吹舞綰”等舞
隊就開始了每年最重要的歡慶之舉。
他們來到“貴邸”“豪家”的門前表演，
以供賞玩。“燈市”最熱鬧的去處，“客
邸”最盛的地方，也就是舞隊的舞者
們往來最多的地方。到了春節正月初
一過後，“漸有大隊如四國朝、傀儡、
杵歌之類，日趨於盛，其多至數千百

樂”“劉袞”“胡女”“遏雲”，有的是
類似的，在名字上略有變動，如“清
音”和“子弟清音”，“神鬼”和“抱
鑼神鬼”，“竹馬”和“男女竹馬”，“諸
國朝”和“四國朝”“六國朝”，“掉(筆
者注：此字疑爲“棹”或“倬”字之
誤)刀鮑老”和“大小斫刀鮑老”等等。

以上所錄各個舞隊，有一些是民
間歌舞的表演隊伍，如“竹馬”“旱船”
“村田樂”“耍和尚”等。還有一些顯
然與瓦舍中的伎藝有關，在“京瓦伎
藝”裏也有同樣的名目，如“撲旗子”
“裝神鬼”“舞斫刀”等。這説明宋代
的城鄉文娛活動，呈現出多向交叉的
狀態，都市與民間相互影響，表演形
態也就自然互滲，出現你中有我，我
中有你的情形。另外，宋代舞隊原本
即民間藝術的表演形式，它在社會生

隊(千百隊之說，見於《武林舊事》之清代刻本，宋代刻本爲"十百隊")"。正月十五日那一天，才是舞隊表演的高潮。"京尹乘小提轎，諸舞隊次第簇擁前後，聯亘十餘里，錦繡填委，簫鼓振作，耳目不暇給。"民間舞隊表演向大都市的祭祀、商貿、燈市集中，又從這裏散向四方，形成了頗爲壯觀的景象。

當然，舞隊的表演並不是免費的，其表演的目的之一，就是向賞玩之主索要"犒勞"。對此，《武林舊事》也有明確記載："每夕樓燈初上，則簫鼓已紛然自獻於下。酒邊一笑，所費殊不多。往往至四鼓乃還。自此日盛一日。"這裏所記錄的，還是年關之前的表演情形。到了節慶氣氛越來越濃厚的時候，大型的舞隊"終夕天街鼓吹不絕"，這時候官府就要派出專人，點視各個舞隊的具體情形，犒勞他們"錢酒油燭"，而且"多寡有差"。對於希望得到犒勞的舞隊來說，杭州府內有兩個地方是他們必去的，一個是城南的"升暘宮"，在那裏舞隊表演者們可以領取酒燭，另外一個是城北的"春風樓"，可以領錢。舞隊的表演還與所謂"買市"之舉相互聯繫。舞隊所遊走之路上，遇到有錢有勢的官吏、魁首，"以大囊貯楮卷，凡遇小經紀人，必犒數千(宋刻本作'數十')，謂之買市。至有點者，以小盤貯梨藕數片，騰身送出於稠人之中，支請官錢數次者，亦不禁之"。

兩宋先后共立國約320年，那麼，民間舞隊表演之風究竟起於何時呢？對此，舞蹈史學家們尚未有明確論述。從記錄北宋都城開封各種事跡的

《東京夢華錄》看，其中有專門記載元宵活動的文字，卻沒有見到有關舞隊的情況，甚至沒有舞隊的名目。有些表演的名稱，北宋和南宋都有記載，如北宋時代的屬於瓦舍伎藝的《抱鑼》《神鬼》《斫刀》《撲旗》《清音》等，在南宋時代成爲民間舞隊表演的名目。有些名目，在北宋時期常常被用在"社火"的總類之下。如《東京夢華錄》卷八說："其社火呈於露臺之上，所獻之物，動以萬數。自早呈拽百戲，如上竿、……喬相撲、浪子、雜劇、叫果子、學象生、倬刀、裝鬼、砑鼓、牌棒、道術之類，色色有之，至暮呈拽不盡。"那麼，能否說北宋時期的這些社火節目在南宋時已經發展爲舞隊的表演了呢？南宋舞隊是否在精神和表演形式上都承接了中國民間社火的精髓？這還有待於史料的驗證。但是，北宋民間社火與南宋民間舞隊之間的聯繫卻是毋庸置疑的。南宋民間舞隊表演名目和形式對於元明以後中國民間歌舞藝術的深遠影響，也是顯而易見的。《武林舊事》《西湖老人繁勝錄》《夢粱錄》等書中有關舞隊的生動記載說明，南宋時的舞隊表演至少已經是社會文化中引人注目的現象。

宋代舞隊的發展，與宋代民俗舞蹈的關係是極其緊密的，舞隊中的許多表演，與民俗舞蹈實際上是合二爲一的。因此，有些人將舞隊作爲宋代民間舞蹈的主體，把民間節目與舞隊節目當作同類文娛而一起說明，有一定的道理。

宋代舞隊雖然有很多名目記載於書籍的字裏行間，但是能夠得到當時

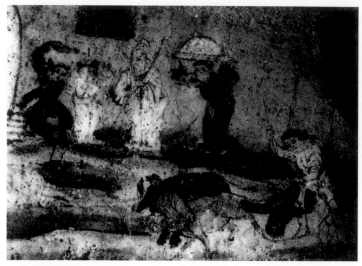

童子長袖舞耕牛〝播種舞〞　五代

起舞起《村田樂》。"清代以後，《村田樂》舞還在民間流傳。河南濮陽縣(今濮陽市)王助鄉馬辛莊村流傳一種"秧歌舞"，就與《村田樂》有淵源關係。據1923年起開始學習秧歌的老藝人馬重波說，他的師傅馬國明是清代中期人，曾經向他講述此村秧歌舞的起源：北宋真宗年間，契丹國軍與宋軍交鋒，勝而進逼京都汴梁，到達距離汴梁二百餘里的澶淵(今濮陽縣西南)。在主戰派宰相寇準的策劃下，宋真宗御駕親征，在古澶淵城頭指揮戰鬥，獲得勝利，迫使契丹國與宋王朝簽訂了歷史上有名的"澶淵之盟"。那時，為了歡慶勝利，澶淵之地的百姓和軍人們在街上跳起了《村田樂》，它就是濮陽秧歌的來源。直至今天，濮陽秧歌舞中的丑角還被叫做"韃子"，身穿馬褂服飾，頭戴圓頂帽子。從這一丑角的設立，似乎還可以看出《村田樂》起源之初的"滑稽"性格，而一種舞蹈在歷史演變中不斷被融入新的內容，則是民間藝術歷史上的常見之事。舞隊中有持大傘者，稱作傘頭，所持之傘叫做"皇羅傘"，暗示著皇帝親征的歷史故事。舞者的道具，有寶劍、風火輪等兵器，也在一定程度上保留著歷史的印記。

文人、史官或愛好者詳細描述的却很少，偶有記錄，就給後人留下了珍貴的線索。以下我們來介紹一些宋代舞隊的具體節目。

**村田樂**　這是舞隊常見的名目。五代時期的《童子長袖舞耕牛》中繪有一幅春耕景象，最有意思的是在圖中上方田埂上有一小兒作長袖之舞，似乎在與那耕牛一起表現春天的喜悅。對於《村田樂》宋代史料中較少見到具體表演情形的記載。《吳都文粹集鈔》中錄有宋代詩人范成大的一首《上元紀吳中節物俳諧體三十二韻》，其中詩句和注釋很有價值："輕薄行歌過，顛狂社舞呈。(原詩自注：民間鼓樂謂之社火，不可悉記，大抵以滑稽取笑。)村田裳笠野，(原詩自注：村田樂。)街市管弦清。(原詩自注：街市細樂。)"這幾句詩和自注，把《村田樂》的表演性質點得十分明白，即它是一種"社舞"，舞時顛狂，又滑稽取笑。以何內容才能博取眾人喜歡？詩中沒有說明。《村田樂》的舞蹈名稱，在宋代以後還有傳續。明代朱有燉之《黃鍾醉花陰》有曲詞曰："賀賀賀，一

**旱龍船**　也叫《划旱船》《旱划船》。《西湖老人繁勝錄》"清樂社"條和《夢梁錄》"元宵"條所列舞隊目錄中，都有《旱龍船》的名目。《武林舊事》中稱為"旱划船"。這一種表演，在今天還是人們喜聞樂見的。"旱船"由竹子條、木條、彩綢等材料制成，船體中間留空，套在表演者的腰上，腰下以畫著水紋的布簾遮擋。舞者邁動

雙脚，往返遊走，觀衆看去宛似船在水上飄蕩。宋代《旱龍船》的具體表演情形究竟如何，今天的"划旱船"與宋代的相比又有何不同，由於史料的匱乏，已然無由得知。范成大在那首《上元紀吳中節物俳諧體三十二韻》中記載："旱船遙似泛，水儡近如生。"在上句之後，原文自注："夾道陸行，爲競渡之樂，謂之划旱船。"

**竹馬兒** 《夢梁錄》中記載了這一舞隊名目。與此類似的有《武林舊事》卷二"舞隊"名目中的《男女竹馬》，《西湖老人繁勝錄》所記載"宴慶舞隊"中的《小兒竹馬》《踏蹺竹馬》等。《竹馬》是宋代舞隊裏比較多見的表演，其藝術上的起源已經無從考索。宋代汴京《竹馬兒》的具體表演情形不詳。遼寧省朝陽曾經出土一遼墓，有竹馬舞童的形象，極爲生動。與宋代相去不遠的元代，雜劇興盛。有一齣描寫隋末瓦崗寨起義故事的戲《單鞭奪槊》，尉遲恭、單雄信、徐茂公等英雄人物上場時，劇本提示就赫然寫著："騎竹馬上"。這一表演形式今天還可見到。河南鄲城地區流行的民間傳統舞蹈《竹馬》，就是扮演瓦崗寨起義英雄，計有徐茂公、單雄信、秦瓊、羅成、程咬金等，加上舞隊前的"領馬"者和隊後的打旗者，共十人參加。這種有明確角色身分的《竹馬》表演，在今天的北京昌平地區也可以見到，人數也是十人。表演用的"竹馬"多用竹筷編織成一個架子，馬頭和馬身外用布蒙，畫出軀幹眼臉，舞者把竹馬架子套在身上，多人連隊貫接，表演時跑出各種陣型和場圖，帶有鮮明的農業文明的象徵意義和戰爭排陣痕跡。

**鮑老** 《武林舊事》"舞隊"條中有《大小斫刀鮑老》《交袞鮑老》的名稱。《夢梁錄》書中有《倬刀鮑老》《踢燈鮑老》。在這些史料裏，鮑老首先是宋代戲曲、舞隊表演中經常單獨出現的一個人物，其表演形態又是怎樣的呢？

《水滸傳》第三十三回裏描寫宋江看社火："那舞鮑老的，身軀扭得村村勢勢的，宋江看了呵呵大笑。"所謂"村村勢勢"恰是對於舞蹈動作的描寫，形容舞隊中扮演"鮑老"的人扮演起來是那樣笨拙、愚鈍。從這一形容來看，以"鮑老"名字命名的宋代舞隊，大概是以人物表演上的滑稽可笑來吸引人。《武林舊事》卷一"天聖節排當樂次"所記載的第13盞酒後，有《傀儡舞鮑老》的節目表演。宋代詩人楊億恰有一首《傀儡詩》也描述了傀儡鮑老的表演

竹馬 宋人百子圖 宋

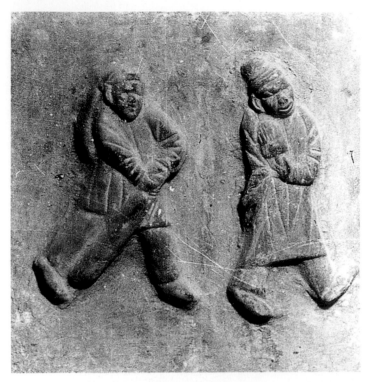

河南洛寧介村社火雕磚·棹刀鮑老　宋／此圖中 1 人手提棍棒或棹刀類器具，1 人似在聽舞而欲逃走，或在為兩相格鬥做準備。

情形："鮑老當筵笑郭郎，笑他舞袖太郎當。若教鮑老當筵舞，轉更郎當舞袖長。"詩中的鮑老與郭郎作比。郭郎者，原是一個在俳優之戲裏引出歌舞的人，因為頭禿，善於調笑，被鄉閭之間稱為郭郎。《樂府雜錄》"傀儡子條"記：郭郎"凡戲場必在俳兒之首"，可見其受人歡迎的程度。把鮑老與郭郎作比，又特別記載於傀儡戲式的鮑老表演中，在一定程度上說明了舞隊鮑老表演的滑稽性。此外，傀儡鮑老的表演是用長袖的，這或許是鮑老舞隊的一種特徵。

舞隊之鮑老角色似乎還具有多種"本領"。《大小斫刀鮑老》和《棹刀鮑老》，大約都是舞著斫刀而得名的。鮑老還在不同的舞隊裏安排了不同的地方文化背景。《西湖老人繁勝錄》中就有《福建鮑老》《川鮑老》的名稱："慶賞元宵，每須社火，或有千餘人

者。……清樂社，有數社，每社不下百人，福建鮑老一社有三百餘人，川鮑老亦有一百餘人。"鮑老能夠出現在這許多表演場合，大概是因為：作為一種有藝術個性之人物的鮑老，被各種舞隊或各地方的舞蹈所吸納，最後形成了程式化動作，而都冠之以"鮑老"之名了。由於鮑老角色在舞隊中的普及和表演動作或隊形上的程式化，以至於在宋代著名的德壽宮舞譜中有"鮑老掇"。

《十齋郎》　也稱《舞齋郎》。比起舞隊裏的鮑老來，十齋郎的命運潦倒而可笑。"齋郎"，原本是唐宋時期掌管祭祀的官職，根據他們所在的祭祀場地而得名，如"太廟齋郎""郊社齋郎"等。宋代起，這一原本很神聖的任務，變得可以用錢來買，走馬上任以後大多數並不稱職，所以人們用歌舞來諷刺他們。《舞齋郎》當是一個頗有滑稽味道的表演節目，可作為一個人的演出，又可在舞隊中列隊表演。《十齋郎》名字中的"十"字，不知是人數之"十人"呢，還是舞隊中有十種齋郎？舞蹈歷史學家們在談到《十齋郎》時，往往還會引用元代張翥《病中》詩："小兒舞袖學齋郎，大女笑看傍鼓簧。"具體表演情形尚待更多史料的補充。

《踏歌》《杵歌》　宋代的民間舞是充滿了人情味的，富於濃厚的生活氣息又有生動的形象。宋人馬遠的《踏歌圖》就記錄了這樣的情景。杵歌，顧名思義，這是一種與勞動息息相關的舞隊表演。主要模仿持杵舂米的勞動動作，當杵擊打在臼槽上發出有節奏的響聲時，舞蹈表演也就有了

類似音樂的伴奏。宋代舞隊中的杵歌究竟持杵而舞，還是僅僅唱著杵歌表演，不得而知。《夢粱錄》卷一"元宵"條裏有《仕女杵歌》；《武林舊事》卷二"舞隊"條裏有《男女杵歌》；《西湖老人繁勝錄》所列舞隊名目中有《女杵歌》。在生活裏，春米多爲女性的勞動。進入舞隊表演後，有了男性參與，又可爲仕女們所唱，其表演情形與實際的生活動作也該有較多的聯繫吧。

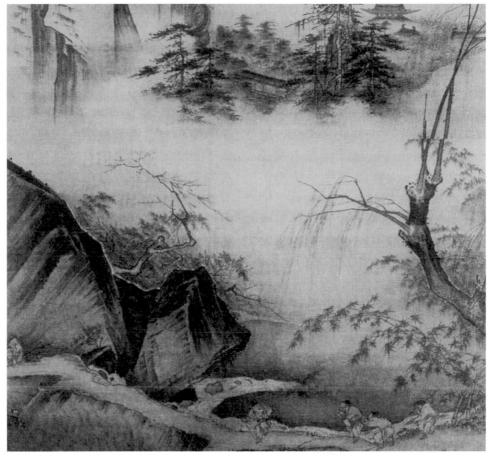

　　《乘肩舞隊》　這是一種在北宋年間比較少見、而在南宋臨安街頭頗有聲名的舞隊表演。在《武林舊事》等書中雖然沒有專門開列這一舞隊名目，但是書中卻有記載。《武林舊事·元夕》中說："都城自舊歲孟冬駕回，則已有乘肩小女、鼓吹舞綰者數十隊，以供貴邸豪家幕次之玩。"所謂"乘肩"，是指女童被成人頂在肩上，手臂揮舞，做出舞蹈性的動作來。正如《夢粱錄·妓樂》中所說："街市有樂人三五爲隊，擎一二女童舞旋。"宋人吳文英有《玉樓春》詞，曰："茸茸狸帽遮眉額，金蟬羅剪胡衫窄。乘肩爭看小腰身，倦態強隨聞鼓笛。問稱

家在城東陌，欲買千金應不惜。歸來困頓殢春眠，猶夢婆娑斜趁拍。"

　　詩中所描繪的"茸茸狸帽"、"胡衫"，不知是《乘肩舞隊》固定的舞蹈服飾，還是爲了給肩膀上的小女避寒而隨意加穿的服裝，但是這一形象無疑是很有個性的。詩歌中還描述了此種舞隊在表演時的音樂，即鼓笛齊鳴。可能是由於表演時間已經很長了，所以孩子已然困頓疲倦，卻因爲站在"大人"肩膀上而不得不強隨而舞。詩中的最後幾個字"斜趁拍"，約略地說明了《乘肩舞隊》表演時的特殊風格，即一方面節奏性很強，另一方面其動作之形態美重在傾斜游動之中的平衡。

踏歌圖（局部）宋 馬遠／畫面上一老者在前逗引，其後二人歡笑追逐，另有一人肩扛酒葫蘆，似乎已半酣。幾人均踏腳有力，動態怡然。流露了民間樂舞的歡樂光彩。

五瑞圖　宋　蘇漢臣

原樣表演呢，還是另有自己的表演路數，目前還不得知。北宋京都汴梁（今河南省開封市），曾經流傳《蠻牌》，是舞隊中的常見表演。今天開封市西門裏一帶仍舊流傳著《盾牌舞》（原名《藤牌舞》）。據當地研究者考證，它與宋代的《蠻牌》有直接淵源關係，馬振林等人在《開封市民間舞蹈概況》一書中認爲：“開封流行的《盾牌舞》基本保持了宋代《蠻牌》的特徵”。表演者以“擺陣”爲主，有三人陣、六人陣、十人陣等，出陣對打，武功超群。當然，這是作爲民間舞蹈之現實存活而流傳的《盾牌舞》，還不能斷定與宋代《蠻牌》是同一種表演。作爲舞隊的“抱鑼”“裝鬼”“撲旗”等在具體表演內容和方式上與瓦舍伎藝之區別，還待史料的補充。

宋代舞隊中還有許多可以列出名目者，但是由於資料的匱乏，表演情形大多不詳。其他如《蠻牌》《抱鑼》《裝鬼》（或曰《硬鬼》）《撲旗》等節目，與瓦舍伎藝中的許多名稱非常接近，或名字上的區別只在加字或減字。例如，舞隊中以《獅豹蠻牌》名字命名的表演，是在舞隊打開了表演場子以後按照瓦舍伎藝的“獅豹”“蠻牌”之

## 宴樂風貌

兩宋宮廷，雖然在三百餘年間一直受到外族侵擾和內政煩憂的牽制，但是在其中的和平時期，在宋代社會高度發展的經濟力量推動之下，在社會文化的多方面需求下，其宮廷樂舞還是獲得了一定程度的發展。在某一時期，例如在靖康之難後、南宋王朝剛剛建立的最初十餘年間，宮廷樂舞相對薄弱，進步極爲緩滯甚至渙散消亡。換言之，兩宋宮廷樂舞，儘管隨同宋王朝一起體驗了繁榮的興致和衰敗的苦痛，但它無論如何也是宋代舞

蹈文化中的一個不可忽視的組成部分。

以目前的史料積累來看，兩宋宮廷樂舞大致上由宮廷宴樂、宮廷雅樂兩個部分組成。

## 宮廷宴樂

宮廷宴樂的歷史，由來已久。《左傳》中記載："昔諸侯朝正於王，王宴樂之，於是乎賦《湛露》。"秦漢以後，宴樂更多地出現在皇親貴族的生活中。唐代宴樂，是歷代宴樂中格外盛大的，很多優秀的表演藝術，都是在宴樂的機制下走上輝煌高峰。宋代王朝當政者爲了加强統治、籠絡人心、弘揚法度、擺出威嚴、慶賀盛典等，依舊採用宴樂的體例。《宋史》《東京夢華錄》《武林舊事》《夢粱錄》等書，都記載了大量宴樂的活動。兩宋宮廷宴樂，從規模上説，皆循隋唐舊制，而北宋更盛於南宋，這從宴樂所用樂隊的規模可以得到證實。《東京夢華錄》卷九"宰執親王宗室百官入內上壽"條載：慶祝皇上生日時，教坊樂部立於殿前，"前列拍板十串一行，次一色畫面琵琶五十面。次列箜篌兩座。箜篌高三尺許，形如半邊木梳，黑漆鏤花金裝畫。下有臺座，張二十五弦一人跪而交手擘之。以次高駕大鼓二面，彩畫花地金龍。擊鼓人背結寬袖，別套黃草袖，垂結帶，金裏鼓棒，兩手高舉互擊，宛若流星。後有羯鼓兩座，如尋常番鼓子，置之小桌子上。兩手皆執杖擊之，杖鼓應焉。次列鐵石方響，明金彩畫架子，雙垂流蘇。次列簫笙、塤、篪、觱篥、龍笛之類。兩旁對列杖鼓二百面。……自殿陛對立，直至樂棚。每遇舞者入場，則排

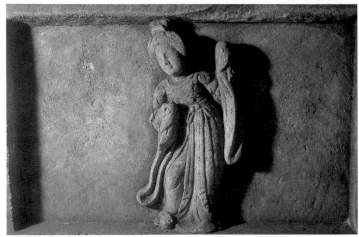

前蜀王建墓舞伎　五代十國

立者叉手，舉左右肩，動足應拍，一齊群舞。謂之挼曲子。"在《夢粱錄》卷三也有"宰執親王南班百官入內上壽賜宴"條，其中所記載的皇帝生日宴樂，所用樂隊基本形制雖然相差不大，同樣有拍板、琵琶、箜篌等，但是參加表演的人數卻記載不詳，也許是宋朝南渡之後各類樂工參差不齊的緣故吧。特別是北宋宴樂常用二百面杖鼓，而上述一次南宋皇帝生日宴樂中卻隻字不提杖鼓。這其間的差別怕是比較大的。

以上所記，即宋代宮廷宴樂中的歌舞所依賴之樂隊的大概情況。它對於後世人們了解宋代宮廷宴樂的規模和歌舞表演時的音樂背景，有很大幫助。

宋代宮廷宴樂中的表演，其基本形式是以皇帝對百官的賜酒爲順序，每賜一盞酒後，即有百官朝賀或是歌舞、雜劇等的表演，內容是多方面的，形式也是多種多樣的。現仍以上述宴樂爲例，將兩宋宮廷宴樂基本套路列表如下，從中可以查看出北宋與南宋在宮廷宴樂中表演次序及內容上的異同：

### 兩宋"宰執親王宗室(南班)百官入內上壽"宴樂對照表

| 賜酒順序 | 北宋表演內容 | 南宋表演內容 |
|---|---|---|
| 第一盞酒 | 歌、笙簫笛重奏、樂隊合奏、獨唱、雷中慶獨自表演"三台舞旋"〈從曲破處起舞，至歇拍時加入一人對舞〉、獨舞 | 歌、笙簫笛重奏、軍隊合奏、獨唱、三台舞旋、雙人隊舞、獨舞 |
| 第二盞酒 | 歌、慢曲子、三台舞（如第一盞） | 歌、慢曲子、百官舞三台 |
| 第三盞酒 | 左右軍百戲（上竿、跳索、倒立、折腰、弄碗、踢瓶、筋斗、擎戴等） | 左右軍百戲（上竿、跳索、倒立、折腰、弄碗、踢磬瓶、筋斗等） |
| 第四盞酒 | 左右軍百戲、參戲色致語、雜劇色打和、致語、勾合大曲舞 | 歌舞同前，教樂所伶人以龍笛腰鼓"發諢子"、參軍色致語、勾合大曲舞 |
| 第五盞酒 | 獨彈琵琶、獨打方響、三台舞、參軍色致語、勾小兒隊（十二三者二百餘人）、參軍色致語、小兒班首致語、雜劇色打和、樂作群舞合唱、小兒班首致語、勾雜劇表演（一場兩段）、參軍色致語、放小兒隊、群舞 | 獨彈琵琶配詩、獨打方響配詩、三台舞、參軍色致語、勾雜劇日場（一場兩段） |
| 第六盞酒 | 笙起慢曲子、三台舞、左右軍筑球 | 笙起慢曲子、三台舞、蹴球爭勝負 |
| 第七盞酒 | 慢曲子、三台舞、參軍色致語、勾女童隊表演（妙齡容顏過人者四百餘人）、仗子頭舞四人《採蓮》、參軍色致語問隊、仗子頭進口號並邊舞邊唱、樂隊奏《採蓮》、群舞、女童致語、勾雜劇入場（一場兩段）、參軍色致語、放女童隊、群唱曲子並有舞步下場 | 七寶箏獨奏、慢曲子、舞三台、參軍色致語、勾雜劇入場（一場三段） |
| 第八盞酒 | 歌、慢曲子、三台舞並合曲破舞旋 | 歌、慢曲子、舞三台、眾樂合曲破舞旋、 |
| 第九盞酒 | 慢曲子、第二遍慢曲子、三台舞、左右軍相撲 | 慢曲子、三合舞、左右軍相撲 |

根據以上材料，宋代宮廷宴樂中使用的各類樂舞，以大曲、隊舞爲主當是無疑的。另外，宋代宮廷歌舞中形式的多樣化，也比較清晰可見。宋代宮廷樂工們有時候是只歌不舞，有時候是只舞不歌，有時候則是且歌且舞。百戲中的雜技性表演、雜劇、器樂演奏等等，全都融合爲一，整合在皇帝的壽辰之日。各類演出的節目並無實質性的邏輯順序，全憑皇帝賜酒而依次遞進而已。

在這兩次宴樂之比較中，南宋承繼北宋之制的情形，可以一目瞭然。

但是南宋宴樂中全無小兒隊舞和女弟子隊舞的表演，是一種重大的改變。南宋演出中的第七盞酒後，雜劇表演比之北宋時期增加了一段，大體上昭示了南宋雜劇藝術的更加繁榮。北宋宴樂中有明確記載了大遼、高麗、夏國的使節"坐於殿上"(參見《東京夢華錄》)，而《夢梁錄》僅僅記載了有外國使節和副使在場的文字，卻無確切國別。此一區別，將北宋時期邊域和平、周邊修好的情形也從一個側面點明了。

兩宋宴樂，常常使用自己的專有

名稱，叫做"排當樂次"，也稱作"大宴排當"。這是指伴有歌舞表演的宴樂。《武林舊事》卷二"賞花"條記："大抵內宴賞，初坐、再坐，插食盤架者，謂之'排當'。否則但謂之'進酒'。"

《夢粱錄》卷三"宰執親王南班百官入內上壽賜宴"條，對於宋代宮廷宴樂作了非常詳細的記載：農曆四月初八日，眾百官先隨宰執、親王等進入宮內。此時，教坊樂班的伎藝人員先學"百禽鳴"，頓時，"半空和鳴，鸞鳳翔集"。這裏，可以大致上看出宋代宮廷藝人們的"口技"表演水平。隨後，當慶祝皇帝生日的文武百官、各國朝賀使節們按級別高低紛紛落座，宴會開始。瓊漿御酒，分九輪賞賜百官，每一輪都穿插文娛表演，包括大曲、隊舞、百戲、各種樂器獨奏等等。其場面之宏大，用具之講究，歌舞之繁多，已經使人完全忘記了這是在宋朝失去半壁江山之後的臨安！

如此大宴，其實早在北宋時期即已經形成傳統。宋代於每年舉行的春、秋及聖節"三大宴"，或是為皇后誕辰、皇子出生、皇室出遊舉行的宴會上，宴樂都是一項非常引人注目的內容。《宋史·樂志》中所記載的"三大宴"，總共要賜酒十九輪，而"舞三臺""樂以歌起""百戲皆作""致詞""歌詩""合奏大曲""小兒隊舞""女弟子隊舞""鼓吹"等等，輪番上場演出，非常熱鬧。

宮廷宴樂中，與舞蹈關係密切者，當屬隊舞和大曲。或者說，宮廷宴樂的主要形式是宮廷宴樂隊舞和宮廷宴樂大曲。

隊舞，作為中國古代一種宮廷歌舞形式，中晚唐時期已經產生。唐人王建《宮詞》出現過"隊舞"一詞。晚唐宮廷樂官李可及編創的《菩薩蠻舞》《嘆百年舞》都是很有名的大型隊舞。宋承唐制，繼續在宮廷宴樂上使用隊舞。這一萌發於唐代，中經五代培育，最終勃興於宋的樂舞形式，在北宋時期是宮廷大宴中的寵兒，在南宋時期是貴族豪宅宴樂中的一個主要角色。

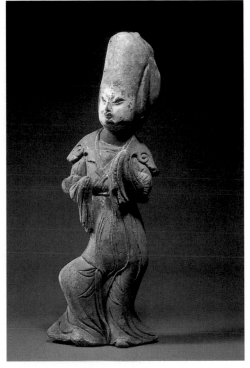

女舞俑　南唐

從北宋到南宋之間的歷史軌跡雖然還不清晰，但是隊舞已經在宋代舞蹈文化中寫下了重重的一筆。宋代以後，直至清代，宮廷禮儀宴樂上還把"佾舞"也稱作"隊舞"。

宋代宮廷隊舞，分小兒隊舞和女弟子隊舞兩類，屬於教坊建制。

小兒隊一般為72人，有時多達200餘人。所表演隊舞共10種：1.柘枝隊；2.劍器隊；3.婆羅門隊；4.醉胡騰隊；5.諢臣萬歲樂隊；6.兒童感聖樂隊；7.玉兔渾脫隊；8.異域朝天隊；9.兒童解紅隊；10.射鵰回鶻隊。

女弟子隊一般為135人，有時多達400餘人。所演隊舞共10種：1.菩薩蠻隊；2.感化樂隊；3.拋球樂隊；4.佳人剪牡丹隊；5.拂霓裳隊；6.採蓮隊；7.鳳迎樂隊；8.菩薩獻香花隊；9.彩雲仙隊；10.打球樂隊。

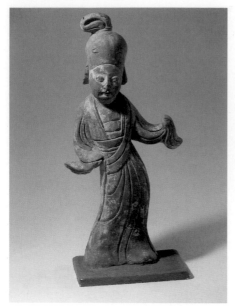

女舞俑　五代

宋人婚宴舞姿　宋／
安西榆林石窟宋38窟
壁畫上，有"嫁娶圖"，
其中有樂舞伎藝人的
形象。原圖表現了宋
代貴族家庭之婚禮上
宴飲的情形。這雖然
不能説是隊舞表演，
却可以作爲後人了解
宋代貴族日常宴飲生
活的形象資料。(圖片
引自吳曼英《中國歷
代舞姿圖》)

宋代貴族士大夫的生活，受到宮廷宴樂和社會娛樂風氣之影響，常常在自己府第內舉行各種名目的大小宴會。此一類宴饗之上，特別是貴族府邸宴會，有没有隊舞表演，史料不多。沈括《夢溪筆談》卷五"樂律第九十一"條記："《柘枝》舊曲，遍數極多，如《羯鼓錄》所謂《渾脱解》之類。今無復此遍。寇萊公好《柘枝舞》，會客必舞《柘枝》，每舞必盡日，時謂之柘枝顛。"《雲溪友議》卷六也記載：寇準喜《柘枝舞》，"每舞盡日，時人謂之柘枝顛"。《石林燕語》載，寇準家伎所跳《柘枝舞》，用24人，有人認爲實際上是一種小型隊舞，只不過名字從《柘枝隊》改成了《柘枝舞》。南宋史浩《鄮峰真隱漫錄》在"大曲"條目下曾經詳細記載了《柘枝舞》的表演和曲詞。

根據寇準家宴上用小型隊舞表演的史實，可以大致上推斷兩宋除宮廷大型隊舞之外，還有家宴上的小型表演隊，也許是家養，也許是臨時從外面"和雇"，但是都有一定的表演水平。但是此種詳細記載的材料很少。

《宋史・樂志》所記之"隊舞"，與史浩等人書中所記表演的名稱，相同者較少。僅有宮廷女弟子隊《採蓮隊》與史浩所記《採蓮舞》基本一致，《佳人剪牡丹隊》與史浩記載中的《花舞》之第一段"剪牡丹"近似。小兒隊與女弟子隊在宮廷宴樂上同場演出，但二者表演劇目不完全相同，當在情理之中。小兒隊舞中的《柘枝隊》《劍器隊》與史浩所記之《柘枝舞》《劍器舞》基本一致。其他各隊之舞，很少重複出現。爲何有這樣的情形，史書無記，今天已難考究。隊舞名目在各種場合不相同，或許因爲隊舞在表演名稱、用樂工的人數、場地規模以及樂舞的享用上，也有著明顯的等級，而宮中隊舞，大概也是一般貴族家宴所不能享用的。特別是到了南宋以後，宮廷隊舞《柘枝隊》很有可能向更加小型的方向發展。以五個人爲主表演的《柘枝舞》，是否即體現了這種轉變？

比較著名的宋代隊舞如下：

**《柘枝舞》**　原本是唐代非常著名的舞蹈，出於唐時屬安西大都護府管轄之旦邏斯城，原爲中亞一帶流行的民間舞。唐代詩人中多有詩歌讚美《柘枝舞》。但唐代《柘枝舞》主要是女子獨舞，或有時以雙人舞形式出現。唐代已有專門表演《柘枝舞》的藝妓，名"柘枝伎"。該舞在宋代時發展爲大型宮廷隊舞，但是具體情形不詳。

宋代有宮廷教坊小兒隊的《柘枝舞隊》，其具體表演情形記載很少，可做補充的是史浩所記的《柘枝舞》。王義山所錄宋代壽崇節上所見之大型表

演，名《柘枝舞》。此一表演，在結構上與史浩所記之《花舞》一樣的地方，是舞者“對廳致語”。但是比《花舞》多了一段“壽崇節致語”。這兩段致語，總體上叫做“樂語”。大概是整個隊舞表演前的特殊部分。

隨後，正式表演開始。與衆不同的是，王義山所記之《柘枝舞》，在整個表演中進入主題之後，不是一次勾、放隊完成表演，而是多次勾隊、放隊，這在宋代隊舞表演中是比較少見的一例。

第一次勾隊，是《柘枝舞》出場，以“勾問隊心”開場。語曰：“妾聞舜殿重華，薰風初奏；唐宮興慶，壽日新逢。遠方稱讚效微誠，女隊翩躚呈妙舞。腰翻柳翠，步趁金蓮。豈無皓齒之歌，可表丹心之祝。相攜纖手，共躡華茵。”這是全部材料中一段彌足珍貴的典雅地描述了舞蹈的語言。其中特別强調了舞腰的魅力和舞步的獨特。對“腰翻”“步趁”“攜纖手”“共躡”等動作的形容，大致上把《柘枝舞》的表演風格描繪出來。唐代詩人徐寧《宮中曲》中有“腰細偏能舞《柘枝》”的話，章孝標《雙柘枝》詩中有“亞身踏節鸞形轉，背面羞人鳳影嬌”之語，這些詩句，與宋代《柘枝隊舞》的動態，頗爲一致。

在此之後，大體上是一段衆人的合唱，然後是“花心”的獨唱、“四角”的小合唱。隨後，“遣隊”之詞非常禮貌而周全地請歌舞們下場：“覆茵已躄，雪鼓既催。歌舞既周，好去好去。”

第二次勾隊，是緊接著開始，似乎沒有任何喘息。勾隊之詞，直接把主題點向生日祝壽，所謂“式歌且舞，

萬壽無疆”。其後是五首歌，連續唱詠；在每一首歌之間，還要插入以“仙”爲題的詩朗誦，分別是“諶仙詩”“鶴仙詩”“龍仙詩”“柏仙詩”。遣隊之詞裏，有幾句關係舞蹈的，摘錄如下：“花朝轉日，睹妙舞之初停；蓮步生雲，學飛仙之難駐。”此段文字，僅用了很少的幾個詞，就準確地描繪了詠唱仙詩環境下舞蹈的神態和體態。這一段描寫，與歷史上對於《柘枝舞》的記錄，也有相通之處。劉禹錫《觀柘枝舞二首》：“體輕似無骨，觀者皆聳神”“翹袖中繁枝，長袖入華茵”。不過，唐代《柘枝舞》很少有群舞的記錄，而在這一次表演中，卻因爲是隊舞的形式，所以上文所引之詞裏，有了“共攜纖手”的含義。在表演中，有的歌唱之詞也還有這樣的形容：“不妨連臂，大家重與，楚舞更吳歌。”當然，這是詞家所寫，重在抒情，也未必就一定是對於當時所見舞蹈的形容。

第三次勾隊，是從一段生日致語開始，名曰“王母祝語”。致語後，是歷來不變的合唱。其後的勾隊之詞，最後說到：“上侑清歡，千花入隊。”一句話，點明了以下隊舞表演的内容：十種名花之讚頌性歌舞。

整個表演是在一首衆人合唱中結束的。詞意扣在“留住春光”“舞徹歌裳”等等吉祥之處。

此一《柘枝舞》，在體式結構上，總體上說仍舊是一詩一詞輪次唱詠、歌舞表演相互配合的方式。結構上是“單曲體”，又分成三次勾隊和遣隊，大約是爲了更換手中的舞具，或是爲了更換演出服飾。《宋史·樂志》中的

小兒隊舞，也有《柘枝隊舞》。王義山所記的這一支隊舞，從致語看，結合著"東極承顏肅紫宸，恩露宴群臣"之類的祝福詞，可以大約地看出此次祝壽的對象絕非一般貴族，而是皇室最高貴之人。因此，這是對於宋代小兒隊舞具體表演情形的極爲寶貴的補充。

《漁父舞》 史浩《鄮峰真隱漫錄》中記在"大曲"名下的一個樂舞。從其藝術結構上看，是比較典型的隊舞形式。與衆不同的是表演裏出現了具體的人物：漁父。這在兩宋樂舞中是比較少見的。漁父之外，另外有四個舞者參加，起著表演簡單情節、載歌載舞地表現情緒的作用。

《漁父舞》仍舊從典型的勾隊念詩開始，漁父自家勾隊，代替了以往的"竹竿子"。隨後，全舞共分8段，分別唱八次《漁家傲》，在演唱之後分別表演戴笠子、披蓑衣、划楫、搖擼、以竿釣魚、得魚、放魚、飲酒等情形，表現漁父安逸自得的生活。全舞是一唱一詩輪次出現的典型隊舞形式。另外，洪適《盤洲集》中也有《漁家傲引》一段，與史浩《漁父舞》結構上相同，而表現內容有別。它以演唱《破子》而結束，之前共唱舞12段，從正月依次唱舞到臘月。而《破子》共4段，每段調寄《漁家傲》一闋，分別唱舞漁父飲酒、酒醉、酒醒、賣魚歸來。中有"漁父笑，笑中起舞《漁家傲》"之語。近人劉永濟將其斷爲"轉踏"，有待進一步考證。

《漁父舞》之詩與詞，一念一唱，結構工整。但是其詞語卻多民間風格，平實無華。該舞之詩、詞與表演

動作幾乎全然配合，動作雖然過於簡單，卻在宋代隊舞裏非常難得。如第四段歌舞，先由"後行"吹奏《漁家傲》並有合舞，漁父再念七言一首：

碧玉粼粼平似掌，
山頭正吐冰輪上；
水天一色印寒光，
萬斛黃金迷俯仰。

念詩之後，是"齊唱《漁家傲》，將取楫，作搖櫓勢"，邊唱邊舞曰：

萬斛黃金迷俯仰，
輕舠不礙飛雙槳。
光透碧霄千萬丈，
真堪賞，恰如鏡裏人來往。

全舞如此反覆，每段所念詩的最後一句，與所唱的《漁家傲》的首句完全相同，引出一定的表演。歷史時光的流逝，早已經帶走了動作表演的印跡，宋舞之詳情雖已無法追尋，但是詞中所述動態，多少可作爲補充。

**其他各種隊舞** 其他隊舞也都各具特色，但因史料所記不詳，有的僅備名目和表演服飾。以下幾個還略有記述：

《拂霓裳隊舞》屬宋代教坊，由女弟子隊表演。從舞者頭戴紫仙冠，飾紅繡抹額，身穿紅仙砌衣、碧霞帔的情況看，很有可能與唐代《霓裳羽衣舞》及《教坊記》所錄《拂霓裳》曲有關，是對於傳統歌舞的繼承和加工而成。

《菩薩蠻隊舞》屬於教坊樂。早在唐代，《菩薩蠻》這一歌舞之名就已經名頭響亮。其原因，要歸結爲大唐帝國與邊疆各地的通好和文化交流。唐代《四方菩薩蠻隊》，是在西南少數民族樂舞的基礎上改編，具有濃厚的

佛教樂舞色彩。這樂舞在唐代就已經是隊舞的形式，出演者多時達上百人。它與《嘆百年》一起代表著唐代群舞編排和表演的水平。宋代宮廷女弟子隊舞中，有兩個樂舞與其類似，一是《菩薩蠻隊舞》，一是《菩薩獻香花隊舞》。後者手持舞具——香花盤，使其佛教色彩更加鮮明。

《兒童解紅隊舞》也歸教坊所管。這個隊舞，也是從唐代、五代時期承繼下來。五代詩人和凝曾經作《解紅歌》：「百戲罷，五音清，《解紅》一曲新教成。兩個瑤池小仙子，此時奪卻《柘枝》名。」詩人在題下自注：「唐有《兒童解紅》之舞。」宋代教坊裏由小兒表演的《兒童解紅隊舞》，當從唐代、五代女童子舞的原型發展至大型隊舞。其表演風格是否與「瑤池仙子」般的「柘枝」之舞一樣，卻無法得知了。

《劍器隊舞》也是宋代教坊小兒隊中的著名樂舞。《宋史·樂志》所記北宋之大曲裏即有《劍器》。大曲《劍器》屬中呂宮。從歷史上看，宮廷大曲名為《劍器》者，其表演的舞具，也許並不用真正的利劍。這一點，在《劍器隊舞》中就更加明確。舞者手執器仗，身穿五色繡羅襦，頭裹交腳幞頭，紅羅繡抹額，形象頗有英俊之氣，可惜具體表演無人知曉。宮廷小兒隊之《劍器隊舞》，從表演規模上來說，應該比一般的貴族府邸小型隊舞來得壯觀和宏大。可惜的是宮廷小兒隊《劍器隊舞》的具體表演情形，史料闕失。從已有材料看，宋代《劍器隊舞》之動作藝術，其整體表演水準，似乎還未超過唐代的《劍器》。這一點，從至今尚未發現宋代著名的《劍器》舞人，可以多少得到些證明。大概也正是因為這一點，「竹竿子」對劍器之舞的形容，多仿用前代，而較少自己的創造。

論述了宋代隊舞，我們還必須提到宋代樂舞的另一種形式「轉踏·調笑」。

宋代的「轉踏」，也叫做「傳踏」。這是一種載歌載舞的表演形式，一般來說，轉踏所用之歌曲，被稱為「調

**陝西西安紅旗鄉樂舞雕磚　宋**／這是兩幅宋墓出土的雕磚樂舞形象。一為排簫吹奏，一為舞女，其舞姿或許可以為宋代舞蹈作些解說。

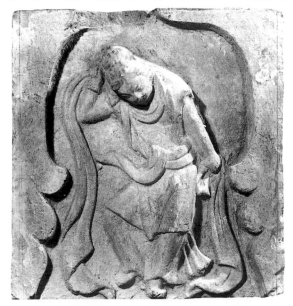

笑"。王國維《宋元戲曲史》第四章説："北宋之轉踏，恒以一曲連續歌之。每一首詠一事，共若干首，則詠若干事。然亦有合若干首而詠一事者，《碧雞漫志》謂石曼卿《拂霓裳轉踏》，述開元天寶遺事是也。"在北宋教坊女弟子隊舞中，也有《拂霓裳隊舞》。所以，王國維認爲："傳踏之制，以歌者爲一隊，且歌且舞，以侑賓客。宋時有與此相似，或同實異名者，是爲隊舞。"

北宋的轉踏，還被認爲從中産生出南宋時的"纏令、纏達"。王國維在轉引《樂府雅詞》卷上《調笑轉踏》之詞後認定調笑與轉踏表演是同一形式："此種詞前有勾隊詞，後以一詩一曲相間，終以放隊詞，則亦用七絶，此宋初體格如此。然至汴宋之末，則其體漸變。……此纏達之音，與傳踏同，其爲一物無疑也。"所謂"纏令"、"纏達"，《都城紀勝·瓦舍衆伎》言："唱賺在京師日，有纏令、纏達，有引子、尾聲者爲纏令，引子後只以兩腔相迎，循環間用者，爲纏達。"

轉踏之舞蹈的表演情形，常常被記載於其歌辭之中。毛滂《調笑》之

傳踏遣隊之詞説："歌長漸落杏梁塵，舞罷香煙卷綉茵。"宋代無名氏《調笑集句》裏有轉踏的放隊之詞："玉爐夜起沉香煙，喚起佳人舞綉筵；去似朝雲無覓處，遊童陌上拾花鈿。"轉踏之舞的熱烈，表演者身姿之飄悠無定之美，從詞中可以想見。

在宋代宮廷樂舞中，"大曲"是令人矚目的。《宋史·樂志》《東京夢華錄》等書中都記有宋代宮廷宴饗中享用大曲的情況。

大曲，其源頭早在漢代已經出現，即相和大曲。漢、魏間的相和大曲，已是多段歌舞曲，有唱有舞，結構上前有引子，用歌舞，名"艷"；引子之後，是反覆唱段，唱段之間是名曰"解"的舞段；結束之段名"趨""亂"，用以形容舞步之急促和音樂之齊鳴。大曲至隋唐已經基本成型。隋唐時代華夏各民族的樂舞交流也給大曲的樂曲部分灌入了新鮮活力。

宋代大曲上承唐代"大曲"，仍舊保持了套式齊全、歌舞並重的特點。大曲是一種單曲多遍演奏並有歌有舞的藝術形式。其結構模式比較繁雜，

敦煌莫高窟第 100 窟曹議金統軍出行圖　五代／畫面上旌旗招展，儀仗森隆，兩列隊舞揮袖而舞，顯示出當時河西一帶的統治者在出行時的王者風範。

却又有鮮明的程式。全本演出的大曲，謂之"大遍"。王灼《碧雞漫志》卷三載："凡大曲有散序、跋、排遍、顛、正顛、入破、虛催、實催、袞遍、歇拍、殺袞，始成一曲，謂之大遍。"陳暘《樂書》卷一百八十四："至於優伶常舞大曲，惟一工獨進，但以手袖爲容，踏足爲節，其妙中者，雖風旋鳥騫，不逾其速矣。"宋代宮廷大曲在使用上比唐代更加靈活，有的時候用整部大曲，有的時候是採用大曲的一個部分，有的時候是演奏大曲並填詞歌唱，有的時候是樂工們合唱樂曲而無歌詞，有的時候是僅僅合奏而無唱，所謂有"聲"無詩。如《宋史·樂志》記載春秋聖節三大宴上往往舉行盛大的歡慶儀式和表演，共分十九個部分。其中第七個部分就是"合奏大曲"，然後才是宮廷隊舞的出場。史浩《鄮峰真隱漫錄》記載的《劍舞》，就是樂部唱曲子《劍器曲破》(無辭)，而舞者在前表演。北宋教坊大曲，凡四十首，都是有詞的。但是到了南宋，修內司所編《樂府混成集》，號稱"巨帙百餘"。周密在《齊東野語》卷十説："古今歌詞之譜，靡不備具。只大曲一類凡數百解，他可知矣，然有譜無詞者居半。"

一般地説，宋人在各種宴樂上更加偏重於以"摘遍"的方式來使用大曲這一藝術形式，即只表演大曲中的一個部分，特別是"入破"的部分。獨立表演得多了，以至於成爲一個專門的形式，稱爲"曲破"，與其他藝術形式共同出演。這樣的表演形式，其實自唐代即起，只是到了宋代更爲流行。《東京夢華錄》卷九"宰執親王宗室百官入内上壽"條記載的宮廷大宴，從第一盞賜酒開始，就已經是直接表演大曲的"曲破"了。收錄在《樂府雅樂》卷上"西子詞"内的董穎《薄媚》，是現存宋人大曲之詞中最長的一首。其開篇即已經從"排遍第八"起，講述越王勾踐故事。隨後的各段落之名爲："排遍第九""第十顛""入破第一""第二虛催""第三袞遍""第四催拍""第五袞遍""第六歇拍""第七煞袞"。這裏，從一般大曲的散序到排遍第七，都截去不用，僅僅從排遍第八起用，歌舞之中，曲子多次反覆，更利於描述一個故事。其間每一曲都有歌詞，却沒有説明使用舞蹈的具體情況。無論舞蹈情形怎樣，以上例子都是宋人用大曲多"摘遍"而作的明證。

宋代大曲擇"遍"而演的原因當是多方面的，大曲"入破"後，表演節奏性强，變化較多，遍數不定而容易增添新的内容，大概正好適應了宋代宮廷及一般都市娛樂中對於故事性表演的喜愛。

宋代大曲還在一定程度上融進了較多的戲劇性表演，既保持了成套歌舞的體式，又在歌與詞的配合上更加豐富、靈活和講究。

宋代大曲基本上是在歌舞相結合基礎上以詞體爲主的龐大體系，因此它也更適合於演故事。出名的有董穎《道古薄媚》。史浩《劍舞》是一個類屬於大曲的特殊例子，在歌舞裏説盡鴻門宴和杜工部、張旭觀公孫大娘舞劍器。它們都是敘事歌曲和舞蹈，念白相結合。

"大曲"的曲目非常多，但是其

中有許多已經難以知道其具體的表演情形。

宋代宮廷宴樂，多用大曲之曲目爲樂，再配以流傳的詩篇或帝王、文臣、詞客新寫之詞，宴饗時唱詠。唐代大曲，原用二十八調，還是比較豐富的。但是到了宋代宮廷教坊，僅用十八調，共四十大曲，記於《宋史·樂志》"教坊"條内。

宋代雜劇，作爲一種載歌載舞的藝術表演形式，曾經廣泛使用大曲爲音樂和結構上的依托。《武林舊事》卷十記載有"宋官本雜劇段數"，實即宋代雜劇劇目的抄錄。這些劇目的劇本，共280本。據王國維考證，其中用大曲者，共103本。這些雜劇的劇本實際上已經散佚，僅存其目錄。然而，就是這些目錄，卻向人們披露了宋代大曲在兩宋雜劇藝術中的位置。其具體名目有的非常形象，可以給未知者一些提示，如《鞭帽六幺》《衣籠六幺》等。有的則在名目上也看不出個眉目，如《照道六幺》《女生外向六幺》《趕厥夾六幺》等。宮廷"大曲"和地方民俗樂舞的傳統有著深厚的聯繫，所以有的名字就取自四方的音樂曲調，如：《四僧梁州》《食店伊州》《趕厥胡渭州》《唐輔採蓮》等等。

"官本"所載名目，説明宋代雜劇裏有許多是採用大曲作爲音樂而演説一個故事，因此才有了名目上的複合現象，如《夢巫山·彩雲歸》《牛五郎·罷金鉦》等。然而，由於"官本"之劇本現已無存，所以其間用舞情況已經無從説起。以上這些大曲曲目或用大曲爲音樂的雜劇中，究竟哪一部是採用了舞蹈，其舞蹈表演的具體情形又是怎樣的，至今尚不清晰。可以肯定地説，並不是每一齣都有舞蹈表演。有的大曲曲目偏重於歌曲演唱而不舞，有的時候是樂奏而不舞，有的大概是只有戲劇表演，唱詞以大曲托出，也不用舞蹈。其間用舞之詳情，許多已經不可考索。大曲音樂原來多爲西域民間藝術，自魏晉、隋唐傳入中原後漸漸被歷代宮廷宴饗所用。西域民間音樂多一舞蹈相配合，所以大曲也留存著歌舞並重的特徵。但是隋唐大曲中有的曲目已經是獨立的演奏藝術或歌唱，因此，大體説，宋代大曲之表演自然會繼承這一傳統。比較起來，宮廷大曲用舞的可能性要高於《官本》雜劇。而宮廷大曲中，《梁州》《伊州》《劍器》《採蓮》《綠腰》等，宋人詩詞中多有舞姿動態的描寫，舞蹈起重要作用，是不會錯的。

宋代宮廷大曲的代表性曲目有如下一些：

### 《劍器》和《劍舞》

《劍器》，可能是從唐代《劍器舞》發展而來。宋代的宮廷教坊四十大曲中，中呂宮、黃鍾宮兩個

敦煌莫高窟第100窟回鶻公主出行圖　五代／此圖與曹議金出行圖相配，表現了這夫婦二人的權勢、富有和地位。圖中有伴隨的舞樂，從其規模看，當與整個宋代的樂舞雜劇藝術水準相當。

樂調裏都有《劍器》之曲。大曲《劍器》用歌舞，而音樂上用"黃鍾宮"等。此調在音樂上的特點是富貴而兼纏綿。與此相關的史料，有朝鮮《進饌儀軌》裏的《劍器舞》，不知與宋代《劍舞》有何關係。該舞舞者爲女伎四人，穿長裙，戴戰笠，手持刀，相對而舞。

南宋史浩《鄮峰真隱漫錄》記載的《劍舞》，歸在"大曲"條名之下。從乾隆四十二年的刻本來看，所説的史氏大曲《劍舞》是歸類在南宋大曲表演中的一個獨立的、帶有特殊性的節目，而非普通大曲節目。

史浩所説的《劍舞》使用真正的劍器作爲舞具，還有一定的故事性。全舞從"曲破"開始，正所謂宋人大曲歌舞多用"摘遍"的情況。同時，它還保留了宋代大曲載歌載舞的表演特點。其他史料裏没有記載《劍舞》與北宋宮廷教坊之《劍器隊舞》的關係，但從其藝術結構來看，它在表演上也用明顯的輪次演出之法，即演唱一段，做小戲一段，反覆二次進行。舞中有"竹竿子"的勾隊和放隊。因此，這裏面的確又有隊舞之影響，或許正體現了宋代歌舞文化的相合滲透、融合。

史料中對大曲《劍舞》的表演時間(節日或平時宴饗)和環境(單獨演出或與其他種類的表演合演)很少記載。

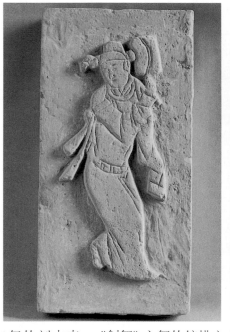
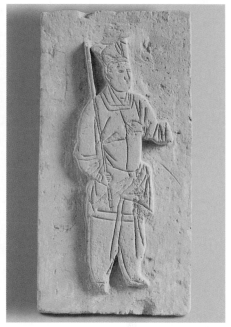

《劍舞》之舞的編排之人、舞中唱詞之作者，也都已經無從查考。具體的表演者也没有留下姓名。史浩所記之《劍舞》，其性質，很像今天舞臺表演之脚本。據此，可以多少得知宋代表演的細節。

整個節目共有一支"樂部"(人數不詳)擔任演唱曲子、6個演員參加演出。表演共分6個部分。除開始的"勾隊"和結尾時的"放隊"之外，中間分成4個段落。其實，這一被史浩歸在大曲名下的節目，就其本質來説，還是敘事體的表演歌舞，而非真正"代言體"之戲劇。扮戲者在表演時基本上做個樣子，而舞者表演也與竹竿子的敘事之詞可以無關，"故事"進行當中，可以穿插其他歌舞表演。大曲音樂結構上的規範嚴謹與故事性表演之自由和散漫，由此可以清晰地看出。

不過，大曲《劍舞》中舞蹈藝術的獨立性還是非常明確的。唐宋兩代都有劍舞之跡，或許可以説，是一把

河南温縣宋墓散樂雜劇雕磚　北宋／這兩塊磚雕上的人物，一個是雜劇表演中的"竹竿子"，引導各類歌舞和戲劇行爲，另一個是做出滑稽動作的演員，當爲舞蹈性較强人物。

舞蹈史上的神劍, 刺破了時代、空間的隔膜, 而有了藝術上的血緣傳承。

《採蓮》 宋代宮廷大曲中有《採蓮》, 寄於"雙調"。宋代詞人葉夢得有《鷓鴣天》, 題下注解説: "續採蓮曲"; 詞的下闋曰: "情脈脈, 恨依依, 沙邊空見棹船歸。何人解舞新聲曲, 一試纖腰尺六圍。"黃庭堅也有飲宴時的《清平樂》一闋, 詞曰: "冰堂酒好。只恨銀杯小。新作金荷工獻巧, 圖要連臺拗倒。採蓮一曲清歌。急檀催卷金荷。醉裏香飄睡鴨, 更驚羅襪凌波。"此詞十分準確地描寫了宋代大曲《採蓮》表演時的情形: 大概已經是酒酣時候了, 樂舞開始了表演。能工巧匠所製作的金蓮, 把表演之臺裝扮得非常神奇。緊接著, 一曲《採蓮》演唱得四座入神, 而急促的樂隊檀板聲催促著舞者表演起來。舞姿搖曳, 如履醉鄉; 舞步輕盈, 如踏清波。據黃庭堅《採蓮》所寫, 這一樂舞可能分成"清歌"和"採蓮表演"兩個部分, 而具體的舞蹈表演, 又有邱宗山之《鷓鴣天》詞可作證明。該詞題下也注: "採蓮曲", 並讚美道: "金齒屐, 翠雲篦。女羅爲帶蕙爲衣。惜花貪折歸時晚, 急槳相呼入翠微。"其中"惜花""折花""急槳"等描寫, 大體上把《採蓮》表演細節説得清晰明白, 而優美的《採蓮》情態和舞態也都躍然紙上。宋人詞中描寫, 當然會帶有詞家個人風格, 但將兩詞對應起來讀, 卻可見出宋代大曲《採蓮》的基本形貌。

《鄮峰真隱漫錄》一書中有大曲《採蓮》之詞和《採蓮舞》。二者連接, 或許是同時演出, 當然也有可能是分開表演。但《採蓮舞》的表演過程幾乎與上詞完全應和。舞中的藝術結構、角色安排等, 也很具有代表性。

整個表演是從大曲《採蓮》的演唱開始的, 似乎證明了"清歌"之存在。歌唱之時是否有舞蹈共同表演, 並無記載。這一段大曲所唱之詞, 共八段。從廷遍開始, 經過入破等階段, 直到煞衮, 分別描寫了蓬萊仙島的夢幻般景色, 神仙長壽之快樂, 感嘆滄海桑田之變。

接著, 書中記錄了《採蓮舞》的表演。

全舞共有 6 人參加。其中一人爲"竹竿子", 另外五個舞者, 一位是"花心", 另四個舞者當爲"四角"。表演者之外, 還有"後行"即樂隊陪伴。可謂聲容並茂。

也許是因爲已經有了前邊的大曲"清唱", 所以它不像其他大曲那樣從引子起始, 也不是馬上進入"曲破"之段, 而是在"竹竿子"念勾隊詞後, 先有樂隊的演奏和五人的歌舞, 然後才進入到"竹竿子"與"花心"之間的慣例性的對話。具體情形是樂隊吹奏《雙蓮頭令》, 五人齊舞, 並且"分作五方"。然後是"竹竿子"念詩一首, 衆人唱詞一曲, 並再次按照五個方位舞蹈一番。此一形式, 在宋代大曲和隊舞中都是僅見的。

此後, 樂隊奏起了《採蓮》曲破, 五人合舞。當音樂演奏到"入破"的時候, "四角"中的二人先出隊, 在茵毯上跳起了兩人之舞; 餘下的"二角"再上前舞蹈一段, 最後是"花心"自己的獨舞。此處的舞蹈段落, 分工之細, 樣式之豐富, 在宋代大曲中很值

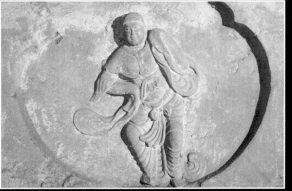

河北正定大佛寺蓮座舞伎　宋

河北正定大佛寺蓮座腰鼓舞伎　宋

河北正定大佛寺蓮座樂伎　宋

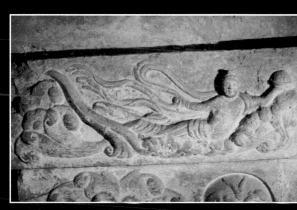

河北正定大佛寺蓮座飛天　宋

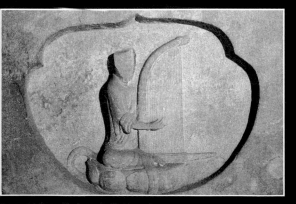

河北正定大佛寺蓮座樂伎　宋

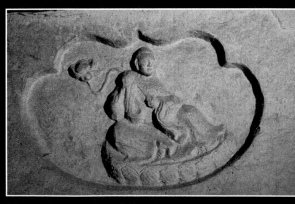

河北正定大佛寺蓮座樂伎　宋

得注意。

以下的表演，分作五輪，每一輪都是完全按照一詩、一曲詞交替演出，而舞蹈者在每一輪中間都要交換一次方位。五首詩，都以"我本清鄉侍玉皇……""我昔瑤池飽宴遊……"等類詩句打頭，描述了採蓮之人心中的美好回憶，以及"貪擷芙蕖萬朵紅"的心情。五首唱曲，分別描寫了山光水色的清幽和草木的繁茂。這一部分的舞蹈，重點在於舞者方位的交換，每一輪交換一次，五次之後，正好恢復原位。編排設計已有精心結構之意。

此後，是樂隊演奏和衆唱《畫堂春》《河傳》，樂中多次起舞。樂曲之詞，對於舞蹈形態也有了進一步的說明，多爲"露浥霞腮，……香盈翠袖。既倘佯於玉砌，宜宛轉於雕梁"一類形容姿態的套語；而"彤霞出水弄幽姿，娉婷玉面相宜，波上畫鯨飛"之類的泛泛之詞，也於了解宋代舞蹈無大幫助。

全舞的最後，是"竹竿子"念"遣隊"之詞。其後樂隊演奏《雙蓮頭令》，五個舞人"轉作一行，對廳杖鼓出場"。

《採蓮舞》是宋代大曲樂舞中非常有代表性的一隻。其藝術上的新鮮構思，結構層次上的多而不亂，舞蹈中群體之舞、雙人之舞、單人之舞，交替出現。群體之舞鮮明地提出了"五方"的位置觀念，體現了宋代群舞編排的特點。它儘管還是很簡單的，卻在以前的樂舞編排中較少記載。"花心"與"四角"之間，更講究相互之配合，"竹竿子"與"花心"之間的對

答，也超出了一般性的套語而較多用了詩歌之體。這一切，都說明《採蓮舞》在宋代樂舞藝術中具有較高的藝術水準。

《太清舞》　《鄮峰真隱漫錄》所錄《太清舞》，用女舞者五人，載歌載舞。《太清舞》歌詞所唱內容，是將宴會之上的賓客們比作神仙下凡，又取陶淵明《桃花源記》之大意，歡迎衆人"降臨"人間赴宴。舞詞中對於舞蹈的描寫極少。全舞結束之時，樂隊吹《步虛子》，衆舞人與"花心"互相勸酒，皆成性情搖盪之狀。最後，衆舞成一列，在遣隊詞和《步虛子》的樂曲聲中，舞者退場。

在藝術結構上，《太清舞》照例有"竹竿子""花心"等角色。勾隊、遣隊之間，在花心致語、竹竿子與花心問答、樂隊吹奏《太清歌》、衆舞者合唱等等程式化的表演之餘，最引人矚目的是整個表演中5人輪流爲"花心"。它說明了宋代大曲的表演角色和程式在北宋年間可能是極爲嚴格的，但是在南宋年間，即史浩記載表演的時候，角色之間已經完全可以自由轉換了。

《梁州》《綠腰》《胡渭州》《伊州》《石州》《薄媚》等　《宋史‧樂志》所記十八調四十大曲，《梁州》被用得最多，如果算上雲韶部所用各調，共有五曲。其次是《綠腰》(四曲)、《胡渭州》(三曲)、《伊州》(二曲)、《彩雲歸》(二曲)、《劍器》(二曲)。其餘都是一調一曲。

以上這些大曲，有的取名於樂曲發源之地名，如《梁州》《伊州》《石州》等；有的源於前代的歌舞曲，如

《綠腰》。這些以曲牌名義存世的大曲節目，與《劍舞》《採蓮舞》等有自己確切名字的大曲節目，實際上並不一樣。由於是曲牌，所以統一歸屬在宮廷大曲內，由皇帝或是文臣武將們填詞，宴樂上表演。具體演出內容，每一次自然有所不同。但是，大曲在演出時也有只奏樂舞蹈而無歌唱的時候，正如王國維所言："其所用者，亦以聲與舞爲主，而不以詞爲主，故多有聲無詞者。"（《宋元戲曲史》）這一傾向，在南宋時期更加明顯。明白了這一點，大曲之舞多以曲牌留名的情形就可得以解釋了。

對於有詞之大曲來說，爲每一曲詞編排一舞的情況還很少見，大概多數還是舞隨曲走，並不依照曲詞而變化。宋代樂舞程式化的傾向，使得大曲之舞甚至不計較各次填詞之內容。大概這促使宋代大曲樂舞常常只留有曲名，而沒有具體節目記錄。《宋史》《全宋詞》等書中，大曲樂舞表演

之"劇本"尚未見到，而宋人詞律中對於各個樂舞的描寫，就成爲今人手中的寶貴資料。兹舉其要者如下：

《梁州》是宋代大曲中常見之名曲，也叫《涼州》。古涼州即今天甘肅武威。《隋書·音樂志》載，呂光、沮渠蒙遜據有涼州時，曾經在《龜兹樂》的基礎上製作新聲，名爲"秦漢伎"。此曲流傳至隋唐時代已經十分聞名，有數百首雜曲用《西涼樂》。宋代大曲《梁州》常常從"曲破"起摘遍演出，如歐陽修《減字木蘭花》詞曰："樓臺向曉，淡月低雲天氣好。翠幕風微，宛轉《梁州》入破時。香生舞袂，楚女腰肢天與細。汗粉重勻，酒後輕寒不著人。"

《梁州》的音樂，帶有鮮明的西域風格，"宛轉""舞袂""楚腰"等形容，多少可以畫出些舞蹈動態來。黃庭堅《清平樂》詞云："舞回臉玉胸酥，纏頭一斛明珠。日日《涼州》《薄媚》，年年金菊茱萸。"那纏頭的明珠裝扮，

卓歇圖 五代／舞人身穿窄袖長袍，脚登長靴，舞姿略帶怪異之趣，和中原地區舞風很不同，顯然是西北的樂舞。這些繪圖讓人對宋代前後的樂舞有了一些形象的認識，更對《梁州》等大曲有了某種推測。

俊俏的舞人扮相，日日無休的歌舞歡樂，當是《梁州》所特有的藝術力量吧。趙長卿在看了《梁州》舞後，曾賦《水龍吟》一闋，題下小注云：「江樓席上，歌姬盼盼翠鬟侑樽，酒行，彈琵琶曲，舞《梁州》，醉語贈之。」詞的上闋云：「酒潮勻頰雙眸溜，美映遠山橫秀。風流俊雅，嬌痴體態，眼前稀有。蓮步彎彎，移歸拍里，凌波難偶。對仙源醉眼，玉纖籠巧，撥新聲、魚紋皺。」從詞意來看，《梁州》之歌舞，大約是先演奏琵琶，然後表演舞蹈。關於《梁州》的舞步，詞人將之比爲「蓮步」，形容有凌波之態，大致是一種以輕盈飄逸爲特色的舞蹈步法，所以詞家用了一個「移」字來形容。結合以上各詞的描寫，《梁州》之舞流傳的原因也就大體上清晰了。

《綠腰》，又名《六幺》，唐代大曲曾名《錄要》《樂世》。唐代時它屬於「軟舞」一類，因爲音樂旋律優美和舞姿動人而在文學藝術作品中多有反映。王建宮詞：「琵琶先抹《六幺》頭」，白居易詩：「管急弦繁曲漸稠，《綠腰》宛轉曲終頭」，從上述句中提到的這一大曲所使用的樂器，可以想見其音樂風格中濃郁的西域色彩。五代畫家顧閎中有名畫《韓熙載夜宴圖》，描繪了舞者王屋山在常日裏以簡便的形式爲主人或賓客表演《六幺》時的情形。

《綠腰》傳至宋代，在宮廷大曲內有四個宮調使用，可見是很受人們喜愛的。宋人雜劇中有20本用其曲調，說明《綠腰》在民間表演上也受到相當廣泛的歡迎。關於《綠腰》的表演風格，《樂書》卷一五九曾說：「胡名般涉調。」可見它使用的是胡人音樂。宋王灼《碧雞漫志》中也記載「今《六幺》行於世者，曰黃鍾羽，即俗呼般涉調。」該書中還記載了《綠腰》在音樂上的生動節奏：「歐陽永叔云：貪看《六幺》『花十八』。此曲內一疊名花十八，前後十八拍，又四花拍，共二十二拍。……曲節抑揚可喜，舞亦隨之。」歐陽修自己也有《漁家傲》詞一首表達喜愛此舞的心情：「西湖南北煙波闊。風裏絲簧聲韻咽。舞餘裙帶綠雙垂，酒入香腮紅一抹。杯深不覺琉璃滑，貪看《六幺》『花十八』。明朝車馬各西東，惆悵畫橋風與月。」關於《綠腰》的具體舞態，似乎宋人對

韓熙載夜宴圖　五代/舞者撐腰出胯，偏頭回眸，身體微傾，很有韻味。

舞袖的描寫較多。陳允平《漁家傲》詞：「《六幺》倦看弓彎袖，偷摘青梅推病酒。」趙長卿詞曰：「清和時候，底事休交瘦。滿酌流霞看舞袖。步步錦茵紅皺。《六幺》舞到虛催。幾多深意徘徊。拼了明朝中酒，爲伊更飲瓊杯。」「虛催」是大曲入破後的第二遍，其後是衰遍、實催等遍。詞中還描寫了舞蹈表演的環境，即錦繡紅茵。表演的時間，趙長卿在題記裏寫著四個字：「初夏舞宴」。這一切，都使人聯想到宋代大曲之藝術從近說是承繼隋唐五代之樂舞精華，再遠一點說則是西域歌舞藝術的發展。宋人《官本》雜劇中多至二十本用《綠腰》，那麼，西域音樂舞蹈的藝術審美趣味、體式結構、表演風格對於宋代大曲、普通詞調歌舞乃至整個中國戲曲藝術之影響，必當深有可究之處。

《胡渭州》，在宋代宮廷大曲內使用較頻繁，當是有影響的樂舞。其具體表演情形，却無記錄。在大曲裏它屬於林鐘商，另外還有小石調《胡渭州》一曲。《碧雞漫志》載：「今小石調《胡渭州》是也。」所記與《宋史·樂志》相同。從名稱起源來看，小石、大石，皆在今天新疆于闐附近。《官本》中的四本雜劇，《趕厥胡渭州》《單番胡渭州》《銀河胡渭州》《三厥胡渭州》等，從名字看大約都是描寫「胡人」的事跡。那麼，說大曲《胡渭州》也是從西域傳來並在宋代獲得發展(如進入雜劇)的樂舞，應該是不錯的。

《伊州》，宋人大曲、雜劇、詩詞中都多處提到，也是以地名命名的樂舞。伊州即今天新疆哈密。在唐代的時候，《伊州》曲曾配以王維的征戍之詩，表現邊塞征人的淒苦情感。大概唐代《伊州》是比較悲切的一種曲調。但是到了宋代，它好像一改容顏，變得輕盈而流動起來，似乎可用「優美」二字來形容了：「垂螺近額，走上紅茵初趁拍。只恐輕飛，擬倩游絲惹住伊。文鴛繡履，去似揚花塵不起。舞徹《伊州》，頭上宮花顫未休。」這是宋人張先的一首《減字木蘭花》詞，全詞形容細致，對於舞服、舞步、舞態、舞美都有描寫。宋人《伊州》之樂舞，大概是節奏性很強的表演，所以要「趁拍」，節奏性強，表演頗有激烈之情，因此才會出現舞蹈結束時舞者頭上的宮花還顫抖不止的畫面。最重要的變化是，舞中早已經不見了「悲切」，居然「輕飛」起來了！郭應祥在《江城子》詞中說：「開尊擬對菊花黃。舞《伊》《涼》。」這裏，點出了《伊州》與《涼州》一樣，也是西域之風。同時，詞中還暗示了秋菊之花與原本悲切情調的樂舞之間的某種關係。但是，宋人之《伊州》大曲恐怕早已經有多人填詞，用於宴饗了。

《薄媚》，在《宋史·樂志》所錄40大曲中所用二曲，《武林舊事》卷十一載南宋「官本雜劇段數」中有《簡帖薄媚》《請客薄媚》等9種。由此可見該樂舞流傳之廣。

洪適《盤洲集》卷八七中記載了《南呂薄媚舞》，從中可以看出它是宋代大曲中故事性較強的作品。現存的大曲僅存勾、遣隊詞及答語，缺失唱詞。所以具體歌舞表演情況已經無從知曉。但是「鄭六遇妖狐」故事，曾經廣泛流傳在宋元民間。《太平廣記》卷四百五十二記唐人沈既濟的傳奇小

說《任氏》，敍寒儒鄭六在旅途中遇一白衣女郎，姓任，美麗異常。相處後方知原是狐狸精，却有好心腸，相互之間產生感情。任氏忠於鄭六，當鄭六將赴金城(今蘭州附近)赴官時，希望任氏同行。任氏拒絕不去，原來巫者告訴她當年不宜西行，但終因經不住鄭六的懇請，同意前往。當騎馬行經馬嵬(今陝西興平縣境)，忽從草中衝出一隻獵狗，任氏從馬上跌落，現了原形，被狗追逐咬死。鄭六長慟而歸。《南呂薄媚舞》簽語：「既吐艷於幽閨，能齊芳於節婦。果六尺之軀不庇其伉儷，非三寸之舌可脫於艱難。」對於任氏之命運，多有感慨之詞。《南呂薄媚舞》遣隊詩：「獸質人心冰雪膚，名齊節婦古來無。纖羅不脫西州路，爭(怎)得人知是艷狐。」讚頌任氏雖爲狐而美艷有節操。

在大曲之外，與歌舞藝術有關的，還有法曲。二者在曲式結構上沒有太大的差別，只是法曲樂調更加淡雅，有宗教樂曲之音。

《霓裳舞》屬於法曲類的樂舞，在宋代藝術發展史上也很有名氣。《霓裳羽衣》是宋代教坊「法曲部」的樂舞，與大曲類似。法曲源自東晉及梁代的「法樂」，原本是佛教法會所用的樂曲。初唐時曾經受到極大的重視。唐代之梨園專門立有「法部」，即爲訓練樂工們表演法曲而設置。中唐以後，法曲漸漸衰弱。至於宋代，法曲又重新被立爲教坊四部之一，名「法曲部」。

在法曲之中，最著名的就是《霓裳羽衣舞》。唐代《霓裳羽衣曲》已經甚爲流傳，有獨舞、群舞等多種形式，大型表演可達數百人之衆。宋代教坊小兒隊舞有《婆羅門隊》，女弟子隊有《拂霓裳隊》，大約是受了唐代法曲樂舞影響所致。宋人楊炎正有《賀新郎》詞曰：「吹到楚樓煙月上，不記人間何處。但疑是、蓬壺別所。飄渺霓裳天女隊。奉一仙、滿把流霞舉。如喚我，醉中舞。」

除去隊舞之外，《霓裳羽衣》也在宮廷及社會上的各種飲宴之間表演，或作爲樂曲演奏，或作爲歌舞表演。宋淳熙九年(1182年)小劉貴妃曾經應詔在宮廷裏演奏《霓裳中序第一》，所用樂器是白玉笙。宮廷宴樂上是否有不同於隊舞的霓裳歌舞表演，史料不詳。北宋詞人晏幾道有《玉樓春》詞：「紅綃學舞腰枝軟。旋織舞衣宮樣染。織成雲外雁行斜，染作江南春水淺。露桃宮裏隨歌管，一曲《霓裳》紅日晚。……」詞中著重描寫了《霓裳》樂舞之服裝樣式和色彩圖案，那舞蹈之衣是照著宮中的樣子剪裁，顏色也富於春天的朝氣。晏幾道是北宋著名詞家晏殊的兒子，世稱二晏。其父曾是仁宗朝的宰相，生平愛好賓客，每有佳客，必留之享以酒宴，賦詞作詩。晏幾道因父親重臣的地位而親眼見到過宮廷樂舞，在家中也常常觀賞歌舞，所以筆下的描寫格外細致和傳神。《霓裳》受人喜愛的程度，由此也可見一斑。

普通歌舞樣式的《霓裳舞》，其藝術特徵是舞袖翻飛，正是「舞按《霓裳》前段。翻翠袖，怯春寒。」(賀鑄《翻翠袖》)「教展香茵，看舞《霓裳》促遍。紅氈翠翻，驚鴻乍拂秋岸。」(晁補之《鬥百花》)所引這兩詞內，有「《霓裳》

前段"《霓裳》促遍"的説法，是宋代《霓裳》歌舞在藝術結構上與大曲相似的明證。縱覽宋代詞作，描寫《霓裳》歌與舞的作品數還是比較多的。藝術靈性得於宗教、藝術營養源於西域和中原樂舞交流的《霓裳》，在宋代雖然不像唐代那樣紅火，但也還是衆多文人墨客筆下的"歌舞主角"。

以上宋代宮廷隊舞、宮廷大曲及貴族府邸大曲以及法曲，在中國宮廷樂舞發展史上有其獨特的藝術特徵：第一，宋代隊舞、大曲、法曲都是宋代宮廷宴樂上的重要表演形式，在機構上同屬教坊管轄。在形式上，隊舞和大曲都載歌載舞，法曲無舞。隊舞和大曲的關係從宮廷宴樂説是同"宗"不同族，在建制上隊舞獨立存在，大曲則主要指有獨特程式的奏樂演唱及配舞。從表演內容上看，隊舞和大曲各有自己的"節目"，但也有一些相互交叉。第二，大致上説來，宋代大曲基本保持了歌舞並重的特色，正如王國維所説："兼歌舞之伎，則爲大曲。"（《宋元戲曲史》）在傳統大曲之歌舞結構裏，宋代大曲又多用摘遍，"散序與排遍，均不只一遍，排遍且多至八、九，故大曲遍數，往往至於數十，唯宋人多截用之"。特別是入破以後，因爲音樂節奏趨於快捷，又富於變化，因此更受宋人青睞。《劍舞》《春鶯囀》《菩薩蠻》《念邊功》《舞霓裳》等，都已經成爲"曲破"類樂舞的著名之作。第三，大曲表演或用於宮廷，或用於貴族飲宴，都更加注意曲詞格式。宋詞成爲中國文學發展歷史上的"一代文學"，與大曲等聲詩之發展是分不開的。史浩所記南宋大曲在藝術

樣式、篇章結構、表演段數、人員搭配上的靈活與講究，都是與聲詩發展中的藝術追求，或者説與整個宋代文藝發展的整體追求，是完全一致的。當然，詞之藝術在音樂節律上的成功所帶給樂舞表演的影響，尚需認真探索。第四，舞、戲趨於合一，對於宋代隊舞和大曲等表演藝術來説更是具有歷史意義的轉向。歸於大曲類的《劍舞》，其間插入戲劇性的兩段小表演，很像教坊隊舞出場後必要配合演出"雜劇"兩段的定式。宋代以前，少有以舞蹈動作命名表演段落的情況。但是自宋代起這一情況產生了。沈括《夢溪筆談》卷五中將大曲之程式歸爲："所謂大遍者，有序、引、歌、 、嶵、哨、催、衮、破、行、中腔、踏歌之類，凡數十解。"這裏多用動作之語命名，也是表演藝術在大曲中地位變化的徵候。

## 宮廷雅樂

如前所述，雅樂最早見於西周。那是在古代祭祀樂舞基礎之上，融進了歌頌周代君王的樂舞，合爲《六代舞》。秦漢時期，雅樂在各朝宮廷中還是受到高度重視的。其後，雅樂六舞漸漸僅存"文舞"和"武舞"，合稱"二舞"，成爲後來中國封建歷代王朝宮廷禮儀上的必用樂舞。隋唐時期，雅樂漸漸失去了往日的光輝和至高無上

銅鼓　南宋／從這只造型精美、紋樣複雜的銅鼓上，人們可以想像到兩宋祭祀性樂舞、宮廷雅樂舞的盛大和隆重。

的地位。唐人白居易曾經帶著譏諷的口吻說明當時宴樂上以坐部伎的藝人水平最高，教坊官吏將其中不再有進步者分配在立部伎，而實在於文娛上無能者，就發向雅樂。這不能不說是雅樂藝術的悲哀。但是雅樂趨向於保守、僵化，也是其走向衰頹的重要原因。儘管如此，宮廷雅樂還是中國封建王朝統治者們一直沒有放棄的禮儀化樂舞，因爲它在宮廷統治中，在中國整個封建禮教的社會生活裏，都還有著獨特的作用。

五代紛亂之後，禮樂更加渙散。宋朝建國之初，就開始了對傳統雅樂的清理。宋代雅樂重建之功，當首推宋之翰林學士竇儼、樞密使王樸。《宋史·樂志》載：宋代之初，竇儼仍舊被任命主持太常寺事務。竇儼向皇帝說明了建立雅樂的必要並獲得批准之後，"乃改周樂文舞《崇德之舞》爲《文德之舞》，武舞《象成之舞》爲《武功之舞》，改樂章十二'順'爲十二'安'，蓋取'治世之音安以樂'之義。"如祭祀天時用"高安"樂，祭祀地時用"靜安"，等等。從此，宋代雅樂也就

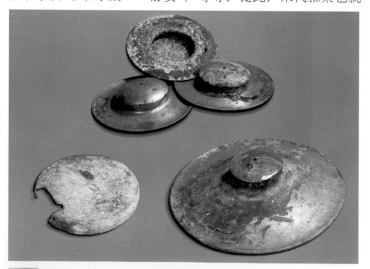

徐州雪山寺鈸、鐃、鑼
北宋末年／這類樂器，均爲宋代宮廷雅樂中的必用品。上爲鐃，左下爲鑼，右下爲鈸。

將自己的足跡留在了史册上。

**宋代雅樂的基本發展**　宋代宮廷雅樂包括宋代王朝各類祭祀、慶典、節日中所用的文舞和武舞，以及宮廷政治儀式和帶有政治性的文娛活動中所用的樂舞。

宋代雅樂的名稱，在使用上有廣義和窄義之分。廣義的雅樂，泛指宮廷雅樂，窄義之雅樂，是指器樂的和鳴演奏。廣義的雅樂，大體上可以分作三個互相緊密聯繫的部分：

其一是由鐘磬鼓樂組成的器樂演奏，名之"雅樂"，是用於郊廟祭祀朝會的正樂，是一代統治者之審音知政、教化天下的大樂。《宋史》中對於雅樂的記載很多。例如，宋太祖趙匡胤在建立宋朝江山之後，蒐集了前朝雅樂，以供自己郊廟祭祀之用。但是，他對於從前代搜集來的樂器並不滿意，因此，有一次召見主管的大臣和峴，議論如何改進。"太祖每謂雅樂聲高，近於哀思，不合中和。又念王樸、竇儼素名知樂，皆已淪没，因詔峴討論其理。……乃詔依古法別創新尺，以定律呂，自此雅音和暢，事具《律歷志》。"（《宋史·樂志》）又，"徽宗銳意制作，以文太平，於是蔡京主'魏漢津'之說，破先儒累黍之非，用夏禹以身爲度之文，以帝指爲律度，鑄帝鼐、景鐘。樂成，賜名《大晟》，謂之雅樂，頒之天下，播之教坊，故崇寧以來有魏漢津樂"。（《宋史·樂志》）

其二是由樂師們登堂奏樂而歌唱，名之"登歌"；《周禮·春官·大師》中載："大祭祀，帥瞽登歌，令奏擊拊。"《禮記·文王世子》中記："登歌《清廟》，既歌而語，以成之也。"《宋史·

樂志》載：宋真宗大中祥符元年(1008年)十月，“真宗親習封禪儀於崇德殿。睹亞獻、終獻皆不作樂，因令檢討故事以聞。有司按《開寶通禮》，親郊，壇上設登歌，皇帝升降、奠獻、飲福則作樂。”

其三是舞者們表演的舞蹈，名之“雅舞”，也稱爲“二舞”，即相傳上古時期的黃帝有《雲門》，堯有《大咸》，舜有《大韶》，禹有《大夏》，此四種樂舞，因爲紀念先祖以文德取天下的功績，被稱之爲“文舞”。殷商之《大濩》，周代之《大武》，記述和歌頌了商湯克桀、武王滅紂，是爲“武舞”。這六種蘊藏著中華民族先祖崇拜巨大意義、到周代時定爲至尊的樂舞，應用於大型祭祀活動中，是周代制定雅樂的最主要內容。但是，經過戰國紛爭的動亂之後，至先秦時期，《六代舞》中僅有《大韶》和《大武》得到保存並流傳。恰是文舞和武舞各一，爲後來歷代宮廷所沿用。宋朝常常將“文舞”和“武舞”稱爲“二舞”，《宋史·樂志》載：“自國初以來，御正殿受朝賀，用宮獻；次御別殿，群臣上壽，舉教坊樂。是歲冬至，上御乾元殿受賀畢，群臣詣大明殿行上壽禮，始用雅樂、登歌、二舞。”

有宋一代，對於“二舞”的使用並不頻繁，但每當有重大活動，必有“二舞”在場。宋朝皇帝還曾經多次下詔書爲“二舞”設置專有名稱。這一方面反映了宋朝對於“名”與“實”互相搭配切合等問題的重視，另一方面也反映了宋代統治者也像前代國君們一樣，是把宮廷雅樂中的文舞、武舞當作自己文治武功功績的表達。宮廷

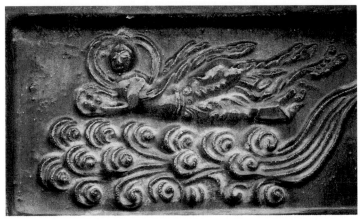

河南開封鐵塔飛天　北宋

雅樂之傳統，即使在南宋“靖康之難”後也未斷絕，可見其在宮廷樂舞中的地位。宮廷雅樂，似乎與宮廷宴樂是一對孿生之子，在歷代宮廷政治的、軍事的、慶典的生活中扮演著各自獨立却又融合呼應的角色。

兩宋宮廷於祭祀社稷、改元換代等重大事件中舉行“大禮”，又稱“大朝會儀”。凡舉事，大都選在每年的冬至之日，或在更改年號的第一日。每當此時，兩宋宮廷的儀式中必少不了雅樂。從史料中看，北宋王朝對於雅樂相當重視。“有宋之樂，自建隆迄崇寧，凡六改作。”(《宋史·樂志》)這六次“改作”，分別產生了宋太祖(960～976)時期的“和峴樂”、宋仁宗景祐年間(1034～1038)的“李照樂”、皇祐年間(1049～1054)的“阮逸樂”、宋神宗元豐年間(1078～1085)的“楊祐、劉幾樂”、宋哲宗元祐年間(1086～1094)的“范鎮樂”、宋徽宗崇寧年間(1102～1106)蔡京提倡的“魏漢津樂”。在大約150年裏，北宋宮廷裏圍繞著雅樂所用樂器之音律高低問題有過多次爭議。而每一次爭論的結果，樂音或升或降，於是成爲一朝之樂。這些音律樂制的改變，對於宮廷雅樂中的樂舞

四川安岳圓覺洞飛天

北宋／關於文舞所用舞具，禮部建議説："今文舞所秉翟羽，即集雉尾置於髹漆之柄，求之古制，實無所本。聶崇義圖，羽舞所執類羽葆幢，析羽四重，以結綬繫於柄，此纛翳之謂也。請按圖以翟羽爲之。"通過以上所述，可以大略地看出宋代雅樂文舞表演的過程。那一舞具羽毛取用何物、怎樣結紮等等論述，今人看了一定覺得過於迂腐，但是兩宋時人們思想上仍舊把它視作宮廷禮儀大事，而"纛翳"與"道義"兩詞音節上的暗示，則顯示了宋代乃至整個中國文化中的某種慣性思維方式。

來説，都有相應的變化。其中變化比較大的，是宋仁宗時期的那一次，即所謂"辨證二舞容節"。

南渡之後，雅樂又遭到重創。《宋史·樂志》載："紹興元年(1131年)，始饗明堂。時初駐會稽，而渡江舊樂復皆毀散。"前後大約經過了十年，也就是在紹興十年左右，作爲禮儀之用的雅樂才剛剛有了一點規模。紹興十三年，在臨安(今杭州)開始修建了圓壇，置辦了大型的樂器，並從兩浙、江南、福建、廣東、廣西和荊楚之地，"括取舊管大樂，上於行都，有闕則下軍器所製造，增修雅飾，而樂器備矣"。當時選擇雅樂樂工的標準，已然不能顧及藝術的感覺和水準，而是多取"行止畏謹"之人加入。演奏器樂和唱雅歌的樂工用400人，文、武"二舞"的舞師們128人，其中"二舞"的引頭共24人，樂工和舞師們照著北宋年間的舊例，在京城支取俸祿，並分成三等，"於是樂工漸集"。

兩宋對於雅樂的態度，基本上保持一致，即給予重視但也不過分強調。所以，即使在紹興三十一年(1161

年)南宋廢教坊的時候，宮廷雅樂仍舊保持其"正樂"的地位。當然，兩宋各朝，對於雅樂的態度也有所不同。相比之下，北宋的仁宗、徽宗等，由於自身喜歡樂舞，雅樂也相應多受些關注。宋徽宗時製"景鐘"，建"大晟樂"，設"大晟府"，即是明證。"大晟"之樂舞因此而成爲徽宗之後各朝雅樂樂舞的標準，並且是兩宋雅樂的代表性形象。南宋的孝宗，素稱"恭儉"，在禮儀樂舞上比較克制，凡遇到各類禁忌，大致上都不使用雅樂。甚至在外國使節來朝、聖上生日等歷朝都要慶祝的大典，也常常下詔免用雅樂。這大概與南宋渡江之後的艱難處境有關。

兩宋的雅樂，其功能像其前代一樣，是在各種宮廷重大禮儀上使用，如郊祀、祈穀、雩祭、明堂大饗、拜五方之神、朝日夕月、加封徽號、封禪、立后等等。如孝宗年間，有一次久旱無雨，宮廷應該舉行盛大的求雨的"雩祀"。勤儉持政的孝宗爲此而犯愁。於是太常寺的朱時敏上言説，《通典》曾經有過以舞童表演樂舞而行雩祀的記載，可以效法。孝宗果然下詔用了64人的舞童，著"玄色衣，歌《雲漢》之詩"，用以"休德禳災，以和陰陽之義"(《宋史·樂志》)。南宋時期，儘管國政艱辛，但是每年四次的大型禮儀還是堅持舉行，即"正月上辛祈穀，孟夏雩祀，季秋饗明堂，冬至祀圓丘是也"。在此時節，當然少不了文、武二舞的用場。

### 宋代雅樂二舞之具體表演

兩宋文舞、武舞，基本結構和樣

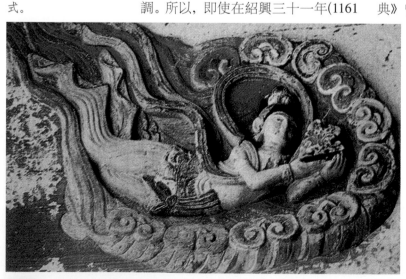

式均延用前代，偶有遷變，大體不動。兩宋雅樂中的文武之舞，具體表演情形沒有詳細記載。宋神宗元豐二年（1079年），禮部官吏曾經上書請皇帝爲雅樂定制，所記載的"二舞"動作明確，茲轉述如下，這對於了解兩宋雅樂舞蹈，可以作大體上的參考。

《文舞》："定《文舞》、《武舞》各爲四表，表距四步爲酇綴，各六十四。舞者服進賢冠，左執籥，右秉翟，分八佾，二工執纛引前，衣冠同之。舞者進蹈安徐，進一步則兩兩相揖，三步三揖，四步爲三辭之容，是爲一成。余成如之。自南第一表至第二表爲第一成，至第三表爲再成，至北第一表爲三成，復身却行至第三表爲四成，至第二表爲五成，復至南第一表爲六成，而《武舞》入。"

《武舞》："《武舞》服平巾幘，左執干，右執戈。二工執旌居前；執鼗、執鐸各二工；金錞二，四工舉。二工執鐲、執鐃，執相在左，執雅在右，亦各二工；夾引舞者，衣冠同之。分八佾於南表前，先振鐸以通鼓，乃擊鼓以警戒，舞工聞鼓聲，則各依酇綴總正立定位，堂上長歌以詠嘆之。于是播鼗以導舞，舞者進步，自南而北，至最南表，以見舞漸。然後左右夾振鐸，次擊鼓，以金錞和之，以金鐲節之，以相而輔樂，以雅而陔步。舞者發揚蹈厲，爲猛賁趪之狀。每步一進，則兩兩以戈盾相嚮，一擊一刺爲一伐，四伐爲一成，成謂之變。至第二表爲一變；至第三表爲第二變；至北第一表爲三變；舞者復身饗堂，却行而南，至第三表爲四變；乃擊刺而前，至第二表回易行列，舂、雅節步分左右而跪，以右膝至地，左足仰起，象以文止武爲五變；舞蹈而進，爲兵還振旅之狀，振鐸、搖鼗、擊鼓，和以金錞，廢鐸鳴鐃，復至南爲第一表爲六變而舞畢。"

以上所記"二舞"的表演動作之次序、演出方位、舞蹈人數、舞具服飾等等，是相當嚴格的。而且，兩宋每一朝代之雅樂樂舞，雖然在名字上多有變遷，但在表演次序和基本樣式上還是一脈相承的。在宋代雅樂"二舞"儀容裏，還是可以領略到宮廷雅樂的基本形制。

## 大江分水

遼、金、西夏的舞蹈，是中國古代舞蹈發展歷史上不可缺少的一頁。

兩宋王朝，雖然在科技發明、開講學之先河、文學藝術創造等等方面爲世界作出諸多貢獻，但是在國勢、氣運、文化氣魄上不及漢唐文化來得闊大和恢宏。唐王朝曾經以其高度發達的社會文化一統中原，周邊諸國多爲臣服，甚至還吸引了歐洲、西亞諸國的來朝。兩宋王朝繼唐代之後繼續吸收著西域胡人樂舞，並留下了不少印跡。山西平順縣七寶塔上有淺浮雕的石刻形象，其中有一層都是樂舞人，兩個樂工在旁演奏，中央一舞人做著典型的小袖舞的動作。宋元年間，瓷器已經成爲中國文化中一個非常獨特的組成部分。在一只宋元時期的青瓷瓶上，就有典型的三人樂舞構

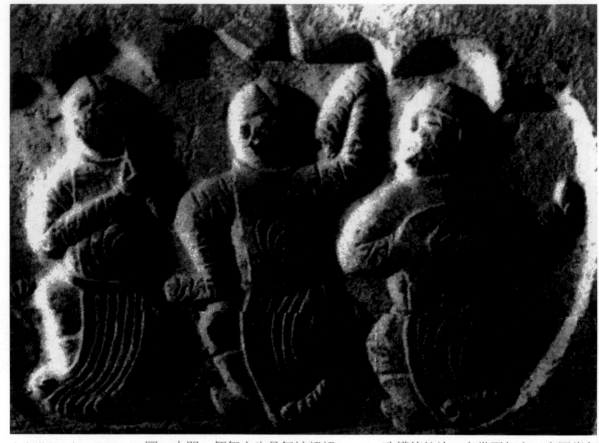

七寶塔胡人舞　後周

北方游牧民族舞青瓷
宋元

圖。中間一個舞人也是舞袖翩翩。

　　但是漢唐中原樂舞的光輝，在兩宋已成舊日之夢。中原以北的廣大地域內，逐漸强大起來的各個游牧部族先後立國，不但與兩宋對峙，而且多次强入中原，對漢族文化造成了巨大衝擊。在北宋立國先後，契丹、黨項羌、女真相繼在西北、華北、東北建立政權，前後形成了北宋—遼—西夏、南宋—金—西夏對峙的局面。大約從10世紀起至12世紀，被契丹人稱作阻卜(又寫作術不姑)的蒙古高原各部，在多年的爭戰、分裂、重組後，最終統一在鐵木真的部下，建立了蒙古國。鐵木真號成吉思汗，鐵騎雄健，越大漠，穿山河，破邊關，最終統一了中國，建立了元代王朝，結束了趙宋

政權的統治。在幾百年裏，中國樂舞文化再一次經歷了民族之間的交流與融合，爲明清以及今天的舞蹈文化奠定了基礎。

榆林25窟伎樂天　五
代

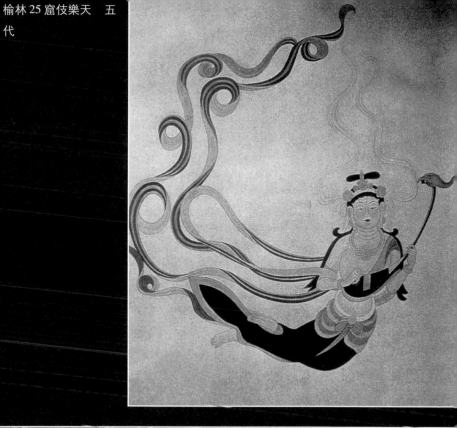

伎樂天　敦煌莫高窟
430窟南壁　宋／莫高
窟第430窟南壁上的
伎樂天懷抱琵琶，身
體前傾，似在奔馳，又
象是在飛翔，雖然不
象唐代飛天那樣自由
遒緊，却在樸實中透
露出現實生活的影子。

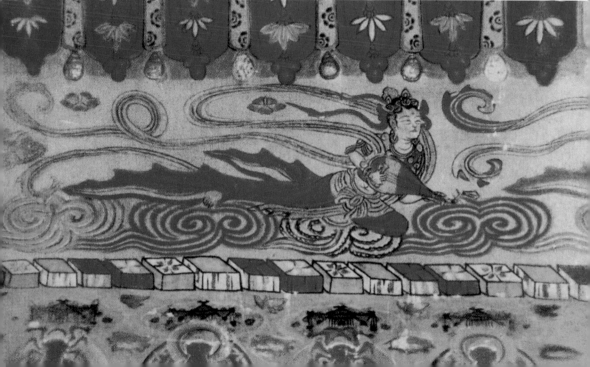

## 遼代舞蹈

遼國，原是古代東胡集群中一支的契丹族於 906 年在東北亞洲地域內建立的政權，遼太祖耶律阿保機於神冊元年(916年)立國號契丹，因源於遼河流域而又稱遼。遼太宗會同元年(938年)正式稱國號爲遼。此時的宋朝已經失去了對於周邊地區的控制能力，契丹族趁機向長城以南黃河地區發展，採取優待漢族有才之士和精於工伎之人的政策，先後與北方大漠之蒙古部族對峙，管轄著西夏等國，滅掉了渤海國並徵服朝鮮北部半島，梳理東西交通，取得燕雲十六州，發展成爲"東自海，西至流沙，北絕大漠，信威萬里"的大帝國。遼國曾經以臨潢府(今内蒙古巴林左旗)爲首都，設立"南北面"體制，北面主管契丹事務，南面主管漢地，仿唐、五代設三省六部。當遼國與宋廷最終簽訂了修好之盟後，兩方各自鬆弛的軍防爲同居北方之地的女真人留下了崛起的空間，最後被金人所滅。

遼代樂舞藝術的歷史資料，留存很少。《遼史·樂志》中載："遼有國樂，有雅樂，有大樂，有散樂，有鐃歌、橫吹樂。"其具體表演情形記載極少，但是遼代《契丹車騎出行圖》的畫面上有一支小小的樂舞隊，其中有鼓、鈸、拍板、橫笛、笙等器樂演奏，而且樂工們各有神態，樂曲的情調大概輕快愉悦。

關於遼代國樂，《遼史·樂志》載："正月朔日朝賀，……是夜，皇帝燕飲，用國樂。"國樂，是"猶先王之風"的樂舞，大約是指契丹族自己的民族傳統樂舞。

遼代"以漢制待漢人"，同時也在自己的宮廷大禮中學習漢人的禮樂制度，因此，漢族雅樂自然成了契丹族人研習、仿用的對象。遼之先人本游牧民族，並不重視禮樂。但隨著統治地域的擴大，京都的建立，政權中心的確認，禮樂之制度隨之變得重要起來。947 年，在後晉人杜威的幫助下，遼太宗南下攻入汴(今河南開封)，滅掉了曾經在石敬瑭時期歸屬於遼、後

契丹車騎出行圖　遼/遼王朝征戰於黃河漢族地區，曾經一次擄獲漢人數萬，使其族人與漢人同處一地，並採取以傳統族法治契丹、以漢人之法治漢的雙軌政策，不僅使其國力迅速上升，而且使遼代文化兼具了多重的身分和多種色彩，並呈現出大融合的情形。内蒙古多處遼墓壁畫中均繪有契丹人形象，表現了其慓悍、遒勁的氣質。

來又有反抗之心的後晉。遼太宗得到了漢族宮廷雅樂所用的一些器物，這大概是遼人研習和採取漢人雅樂的一個重要的歷史契機："自漢以後，相承雅樂，有古頌焉，有古大雅焉。遼闕郊廟禮，無頌樂。大同元年，太宗自汴還，得晉太常樂譜、宮懸、樂架，委所司先赴中京。"（《遼史·樂志》）遼代宮廷明確記載的使用雅樂的情況，是在遼聖宗太平元年（1021 年），設立國號、舉行冊封之典禮上，在太常博士、太常卿的導引之下，皇帝登上了象徵權力地位的寶座，於是有太常官吏撞響了黃鍾，樂工們奏起了雅樂樂曲，並在皇帝即位的全過程裏時而奏樂，時而停止，使得整個儀式典雅而隆重。遼代在皇帝出行、冊封皇后、立太子儀式等時候，都要舉行雅樂。遼人雅樂也用文武"二舞"，各用 64 人的隊伍，取八佾之數。但是，具體的表演情形以及樂舞所用之辭，均已失傳，所謂"遼雅樂歌辭，文闕不具；八音器數，大抵因唐之舊"（《遼史·樂志》）。

在遼代宮廷典禮、宮廷宴飲生活裏，還採用一種"大樂"，其來源是漢族政權從秦、漢以後所置的"樂府"樂舞。據《遼史·樂志》記載，這是石敬瑭在向遼代王朝派遣使臣朝拜時所帶去致賀用的，但也就"同歸於遼"了。《遼史》記，每年元旦之時，朝廷聚會上就要使用"大樂"；表演到"曲破"之後，再用散樂。從這樣的記載看，遼代"大樂"似乎與漢人的"大曲"相通。但是漢人在宮廷宴飲之上，是不跳雅樂中的文武"二舞"的，遼人卻在宴飲中也用"二舞"，並且是文、武之舞各有"三遍"，這又與漢族宮廷文武之舞的表演有所不同。《遼史》記載，遼代宮廷"大樂"與隋唐以來的"七聲"有關係。七聲又叫做"七旦"。七聲的名稱，如"雞識""沙識""沙侯加濫"等，應該與西域樂舞文化有著一定的聯繫。在"雞識旦"裏，又具體分列著越調、大食調、小食調等等樂調，就更是明顯的西域樂舞文化了。《遼史》又載：這些樂聲"蓋出"九部樂"之'龜茲部'也"。這說明，遼代宮廷樂舞的確間接地繼承著隋唐樂制。

然而，遼代"大樂"在實際的表演過程裏是否有舞蹈參與，卻很少有詳細史料說明。《遼史·樂志》中具體記載了上述"七旦"中的"四旦二十八調"的名目，與宋代宮廷大曲相類似。在伴奏樂器上，使用方響、大小箜篌、大小琵琶、毛員鼓等。

遼代"大樂"採用的舞蹈也承繼隋唐，表演時用樂工 120 人，其可以考證者，只有隋唐以後流傳的《景雲樂》四部樂舞。遼代《景雲樂》的具體名目和表演體制是：景雲舞，用八人；慶雲樂舞，用四人；破陣樂舞，用四人；承天樂舞，用四人。總共二十人。《遼史》說，遼國大樂，是後晉所

北京雲居寺經幢石雕樂舞人　遼／已經殘破的雲居寺經幢上，在持拍板等樂伎的伴奏下，一舞人正在表演，他雙臂收於胸前，趨步邁進，既謙恭又有力度。

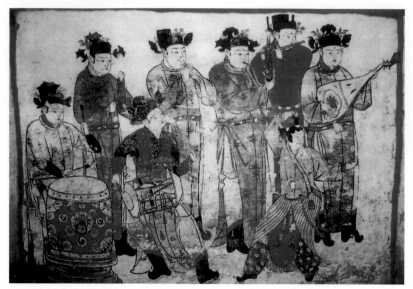

河北宣化張世古墓散樂圖　遼／該畫形象地展示了遼代散樂表演的情形，中央兩個舞人，一個腰挎鼓，擊打著節奏，另外一人梳高髻而短衣打扮，舞姿中有些武術的韻律，爲我們提供了散樂表演的寶貴形象資料。

傳，有唐代立部伎、坐部伎的遺風。但是因爲唐代、五代社會的震盪，樂舞散失得太厲害，所以僅剩下《景雲》樂舞四部。遼代“大樂”表演的最後，名曰《角抵》。北方民族向來喜愛摔跤等運動，這裏的“角抵”，也許是從漢人宮廷表演中吸取了一定的藝術表演元素，又結合了本族人的習慣而融合成的表演。

　　有遼一代，雄踞北方大片國土，與大宋王朝全然平等而立，甚至中原漢族政權還要向其輸銀、輸絹來換取和平。所以，遼代樂舞中有“諸國樂”。其中就包括了中原漢族政權之“國”樂舞。對於“諸國樂”，《遼史》上記載了三件事。第一件，遼太宗(耶律德光)會同三年(940年)，後晉派使節楊端、王眺與其他一些小國的使節參見遼帝。在太宗舉行的宴會上，楊、王二人起立向太宗敬酒，並即席表演了歌舞，博得皇帝極大的歡心。第二件，同年端午節上，遼王朝的百官及各國使節向皇帝拜賀，又有回鶻、敦煌二國的使者表演了本國舞蹈。第三件事

情，是遼天祚帝(耶律延禧)天慶二年(1112年)時巡遊至混同江，在宴會上命各個部落的酋長依次歌舞助興。輪到女真族首領阿骨打時，他却“端立直視，辭以不能”。遼帝看他如此傲慢，想殺了他。但是有人勸説不要這樣做，因爲阿骨打沒有大錯，而女真國又小，如果殺了他，怕是會失去大遼之國風化天下的本意。遼帝聽從了勸告，却沒有想到僅僅三年以後，阿骨打就發動了反遼之戰，並在1115年建立了大金國。由此可見，在遼代宮廷宴會上的“諸國樂”，既是宮廷宴飲中的助興之樂，又在歌舞表演中帶有一定的等級觀念和政治色彩。這樣的等級和色彩一旦被打破，即預示某種社會變革的到來。

　　遼代還有一種常常在宮廷宴飲上享用的樂舞，名爲“散樂”。散樂，原指周代以後民間樂舞，包括俳優歌舞、雜戲等等，是相對於官樂而言的樂舞表演。漢代以後，又常常指稱民間的特別是從西域傳入中原地區的樂舞。遼代之散樂，在總體上接續著這樣的用法，如《遼史·樂志》所言：“今之散樂，俳優、歌舞雜進，往往漢樂府之遺聲。”這一漢族樂舞文化的形式走進北方一個部族的文化生活，其直接源頭却是天福三年(938年)石敬瑭向遼王朝獻樂舞伶官，“遼有散樂，蓋由此矣”(《遼史·樂志》)。

　　散樂的表演，是百戲、角抵、戲馬紛呈，以供帝王及宮廷中各級官吏們娛樂。《便橋會盟圖》描寫了一女舞者在馬上直立而玩耍手技，這樣的馬

戲技巧即使在今天也是難得一見。《遼史‧樂志》中曾經記載了遼人以散樂招待宋國使臣的情形。宮廷宴會上，酒行九輪，每一輪都有表演，或吹篳篥，或彈箏，或琵琶獨奏，或歌"曲破"，有的時候還穿插"致語"，享受了食物後，還要觀賞雜劇的表演。宴饗最後，是以精彩的馬戲、角抵結束，充分體現了遼人的民族習性。如此"散樂宴會"，不禁使人聯想到兩宋宮廷宴饗的儀式套路。

遼代宮廷禮樂中，還有"鼓吹"和"橫吹"。"鼓吹樂，一曰短簫鐃歌樂"，在宮廷重大典儀、朝賀拜會上使用，"設熊羆十二案，法駕有前後鼓吹樂"；遼代把鼓吹樂當作重要的禮樂制度，所以"百官鹵簿皆有鼓吹樂"。所謂"橫吹"，也就是軍樂，多在馬上吹奏。遼代的"橫吹"與"鼓吹"用法基本一致。

"鼓吹"和"橫吹"的曲目及表演特色，史料中很少記載，惟有《遼史‧樂志》中寫得明白，即多是從西域樂舞文化中來："漢、唐之盛，文事多西音，是爲大樂、散樂；武事皆北音，是爲鼓吹、橫吹樂。雅樂在者，其器雅，其音亦西雲。"（《遼史‧志第二十三》）

契丹人所建立的大遼，其基本宗教信仰是原始的薩滿教，敬奉天神。但是隨著遼國疆土的擴大，漢人與契丹族人混居，文化習俗相互滲透，許多契丹人仰慕漢族文化，參加科舉，甚至通曉契丹文與漢文。大遼國的後期，佛教興盛並爲契丹人所接受，契丹民族原有的、帶有薩滿文化特性的樂舞逐漸與佛教文化、漢族民俗文化相互滲透，甚至佛教樂舞開始占據主導地位。這在現存遼代樂舞

遼馬戲 便橋會盟圖
遼

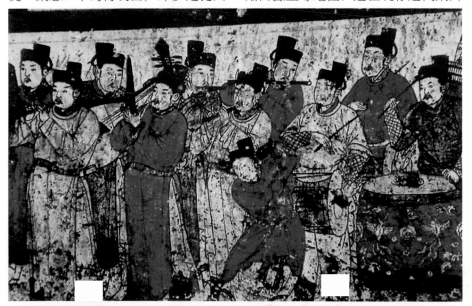

河北宣化下八里散樂圖 遼／畫面中11人組成了一支樂隊，笙鼓齊鳴。畫面中央處，有一矮小身材的舞人，身穿長袍，腳下踏靴，腰間束帶。只見他右腳探出，腳跟著地，腳尖上翹；左腿彎曲作稍蹲之狀；全身向左側出胯挺腰，而雙臂也順勢側抱於胸前，整個舞姿生動活潑，頗有俳優之嬉戲味道。

鎏銀質戲童大帶線描圖 遼／遼人的樂舞，是北方文化的產物，所以其動態頗有氣勢，卻又質樸無華。今遼寧省朝陽出土一鎏銀質戲童大帶上有一組兒童樂舞形象，共9人，個個生龍活虎，有擊小腰鼓者，有騎竹馬者(參見此幅吳曼英所繪的線描圖)，有持面具而舞者，形象可愛喜興，富於北方歌舞氣息。契丹民族的舞蹈深深受到北方地域文化的特殊薰染，所以動作幅度大，有一種特殊美感。

內蒙古赤峰慶州白塔浮雕拂林弄獅子 遼／所謂"拂林"，即波斯人。畫面中央有一胡人，濃密的鬍鬚、裹頭的長巾以及他的短衣靴服，清晰地交待出舞獅人的地域特徵。他手拽一繩，牽引雄獅，但見那"獅子"昂首挺胸，四肢有力的踏在蓮花寶盆之上，孔武有力。

形象中可以找到證明。

北京房山雲居寺有遼塔和石幢，其上有珍貴的樂舞形象。儘管由於風化嚴重，很多形象顯得模糊不清，但還是可以分辨出舞者穿著靴子，一副北方游牧民族打扮。舞者中姿態各異，抬腿揚袖者，斜身曲腿者，張臂高舉者，手執樂器者，各具神態，很是生動。在在一些半圓形的龕房之內，還可以見到身著漢裝的女性樂舞藝人形象，坐姿端莊，有的舞動姿態動感頗強，有的在一邊奏樂而入神。從其功用上看，此組樂舞當爲佛教供養形象。

雲居寺山門附近的一座遼代石幢上，有樂舞人及飛天刻像。她們有的身披長帶，托著蓮蕾或花盤，在雲天之際翱翔；有的是背上插著一雙翅膀，雙手合十，似在祈禱。那些飛天下身飄起的不是長裙裹著的腿腳，而是長長的尾羽。她們的形象分明是唐代敦煌壁畫中"迦陵頻迦"(人頭鳥身之神)的形象衍化而來。石幢下部，刻有一圈生活氣息極濃的樂舞人。中間舞人頭戴幢頭，身穿袍，束帶，揚長袖而舞。這些壁畫與石刻生動地說明

了遼代舞蹈所具有的生命活力。(參見董錫玖《中國舞蹈史·宋遼金西夏元部分》)

河北薊縣遼代白塔上，刻有多幅樂舞磚雕。其中樂器表演者有吹簫、吹橫笛、反彈琵琶、執拍板、打腰鼓等，而兩個舞者，做端腿、曲臂、折袖之態，似乎正準備踏步而舞。舞者似深眼高鼻，有絡腮鬍子，西域模樣。另外還有兩個小兒似的舞者，手持長巾帶而有踏步動作，不知其動態何解。幾個舞者與執樂器者，服飾風格既相似又有不同，似顯示了河北之地在遼代時各族樂舞文化交融共存的狀態。

遼代樂舞，不僅在北方地區可以見到，由於北宋與遼代的長期和平共處，相互之間的樂舞交流也是很自然的事情。南宋范成大曾經有一首《鷓鴣天》詞，開篇即嘆道："休舞銀貂小契丹，滿堂賓客盡關山。從今嫋嫋盈盈處，誰復端端正正看。"這首詞，大約是范成大在桂州(今桂林)任官時所作，那是1175年左右，距離遼代被金所滅的1125年，已經過了50年。而這時還能夠在南方見到銀貂服飾的"小

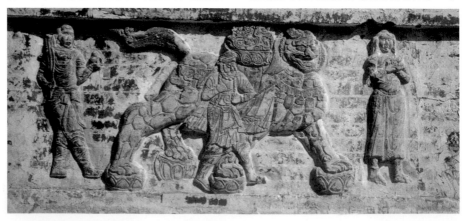

童子舞獅　金／這些磚雕上，就刻有精美的樂舞形象。其中一塊是四個小兒逗舞獅子，每人各有神態，有的敲小鑼，有的抱繡球，有的似乎在故意往獅子嘴中伸進手去，卻又緊張地弓身隨時準備後退。

契丹"表演舞蹈，可見其舞流傳之廣泛。當然，范成大寫這首詞時，北宋也早已被金人所滅。所以，詞中似乎有一種同"病"相憐的慨嘆。詞中沒有描寫那能夠在官吏宴會上表演舞蹈的"小契丹"是漢人所扮裝，還是真的來自北方的契丹後裔，詞中也沒有說明所跳何舞，舞者又有怎樣的心情。但是，契丹人所建立的大遼之國被金人所滅之後，有樂舞藝人背井離鄉向南遷徙，流落他鄉，也是很有可能的現象。這也正是兩宋和遼代樂舞的藝術現實。

## 金代舞蹈

　　金是女真族建立的政權。戰國時期左右，一支名叫"肅慎"的部族居住在長白山和黑龍江流域，在隋唐時期被稱爲"靺鞨"；到了遼代統治時期，稱爲女真。女真人曾經長期受到遼的統治，由於部族勢力較弱，由此被剝削和壓迫。女真族於公元1114年發起抗遼之戰，並於1115年在女真首領完

顏阿骨打率領之下取得了勝利。女真人建國，國號"大金"，都城爲上京會寧府(今黑龍江阿城南)。金建國之初曾經與北宋聯手滅遼，但是當金統治穩固之後，僅僅兩年之後，就利用北宋政權的昏庸、腐朽、內亂，南進滅北宋，以漢水以北沿線、淮水沿線爲界，形成了與南宋王朝一百餘年的亦和亦戰的對峙歷史。女真人自建國到滅遼、滅北宋，前後不過十餘年。金章宗泰和年間(1201～1208)，蒙古部族在北方廣大地域內完成了全部的建

童子舞獅線描圖

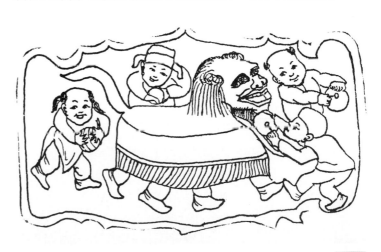

南范莊金墓橫披樂舞
磚雕男子舞　金／難
得的是這些磚雕中還
展示了當時獨特的樂
舞動作形象。一舞者
似是漢族官員打扮，
長袖是該樂舞磚雕的
特點。

國準備，鐵木真於1206年建立了國號
爲元的帝國，並開始了向南方的滅金
征戰。金宣宗被迫將都城遷徙到汴(今
河南開封)，却未能免却滅頂之災。

　　金人在接連滅遼、滅北宋的過程
裏，雖然依靠自己的實力而占有了中國
的近半壁江山，奪得了更多財富，擴
大自己生存空間，並且侵擾、掠奪南
宋王朝民衆，曾經給中原地區漢族人
民生活帶來巨大痛苦，但是隨著他們
擄漢族帝王北去、搜括北宋各種典章
儀器等等行爲，也在一定程度上爲漢
族與北方少數民族樂舞文化的交流打
通了關隘。金人還在最鼎盛時期出軍
天山之外，占據黃河兩岸，擠壓北方
蒙古民族，而促使多種文化融合。比
較有特色的金人本族樂舞也在歷史上
留有記載。

南范莊金墓橫披樂舞
磚雕扛瓜　金

　　在樂舞方面，金與遼的一個共同
特點，即都很重視漢族禮樂制度在政
治統治中的作用。金與遼的不同是没
有間接接受唐代樂舞制度，而是直接
吸收宋代樂舞文化。

　　金建國後對遼、宋相繼發動戰

爭，擒遼天祚帝，又滅北宋。當金人
進入汴梁(今河南開封)時，把宋的圖
籍、法物、儀仗帶走，並命令官員們
參照唐、宋的故典沿革，進行對禮樂
的審議，可見金的樂舞儀式等是吸收
了宋的一套舊制的，如雅樂有文武
"二舞"，金代皇統年間(1148年後)，金
人將文舞定名爲《保大定功之舞》，武
舞定名爲《萬國來同之舞》；金世宗大
定十一年(1172年)又加了《四海會同
之舞》，"於是一代之制始備"(參見《金
史·樂志》)。據《金史·樂志》載："金
初得宋，始有金石之樂，然而未盡其
美也。及乎大定、明昌之際，日修月
葺，粲然大備。"女真人雖然長期生活
在白山黑水之間，在祭祀天地、宗廟、
鬼神時仍舊信奉薩滿教，用跳神類的
表演儀式，但是宮廷舉行大宴朝會
時，就按照歷代傳統，設四面宮懸鐘
磬，手執龠、翟而跳"文舞"，手執朱
干、玉戚而跳"武舞"。表演時，文、
武之舞隊各用64人，每隊之前還有引
舞者，執旌旗、大纛、牙杖、鼗、鐸、
鐃、錞、金鉦、相鼓、雅鼓等等，是

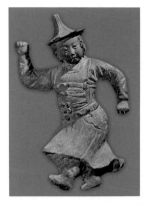

一支相對完整的禮樂樂舞表演隊伍。在其他祭祀表演中，還要動用編鐘、編磬、建鼓、路鼓、路鼗、晉鼓等打擊樂器各一二人，用笙、簫、塤、篪、笛、弦琴、瑟等絲竹樂器各六人或八人。其器樂聲響該是比較豐富的。從禮樂之形制上，即可看出金代對於宋代雅樂的學習。

金代在官署設置上有太常、有教坊，基本按中原漢族政權傳統延續。金代太常寺主管雅樂，主要負責祖宗祭祀、宮廷大宴、諸國使節參加的大朝會等活動中的雅樂演奏和"二舞"表演。仿照中原傳統，金代也設教坊，主管鐃歌鼓吹、天子行幸鹵簿導引時的樂隊表演。從史料記載上看，金代鼓吹樂的隊伍是相當龐大的，前部鼓吹用369人，同時用後部鼓吹160人，可謂浩浩蕩蕩！然而金代的雅樂制度也受到政治患難、朝代更替的深刻影響。金宣宗在蒙古族的強大壓力下被迫把金代首都南遷到汴京時，雅樂人員及器樂散失，金代教坊樂即被廢止。

金代宮廷除去禮樂性的雅樂之外，也在宮廷大型宴饗上享用樂舞，名之爲"殿庭樂歌"。其形式也是邊行酒宴，邊歌舞。酒宴按照輪次舉行，每一輪間

都有表演舉行，其中有登歌演唱、文武"二舞"、舞曲演奏(不帶舞蹈)、歌曲演奏(不帶歌唱)等等。另外，對於藝術性很強的漢族歌舞表演，金人也持完全開放的態度。學習並傳播先進的漢族文化，是金人文化心態上十分引人注目的特徵。在黑龍江伊春金山屯古墓中曾經出土一樂舞浮雕石幢，八面體漢白玉形狀，上刻八位樂舞藝人，其中一人兩腿半蹲，兩臂平展開而小臂上揚，頭與軀幹略向右傾，左腳似乎正要踏步中節，生動而獨具味道。石幢上其他七位樂工，均持已經在中原地區流傳的樂器，如箜篌、笙簫、鼓等。此座金人之墓中的漢族樂舞藝人形象，很好地說明了金人容納其他民族文化的氣度。河南焦作金墓的童子舞俑，則更多地傳達出金人的氣質。

唐代時，以粟末靺鞨爲主體的民

河南焦作西馮封村金墓童子舞俑 金／頭戴小尖頂帽子，右拳緊握翹臂上揚，右拳做"提筋"式，似乎正踢腿邁步而又擰頭回望。據考證，這是"笠子帽"、"小袖質孫服"的服裝款式，正是蒙古族的樂舞形象。金人在自身強大時曾控制和壓制北方的蒙古部落。而這一形象的出土正好說明了金人樂舞文化中的多元性。

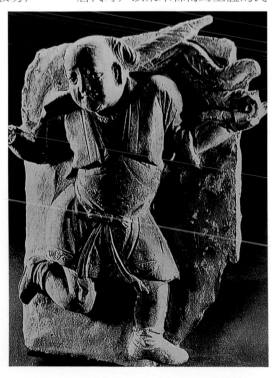

河南焦作馮封村金墓童子舞俑 金／這個舞俑做小跨步歡躍狀，次頁的另一個舞俑則跳躍擊鼓，動感十足，栩栩如生。這說明了金代兒童歌舞達到了相當高的表演水準。

族在今天黑龍江省牡丹江境內的鏡泊湖地域建立了渤海國，建都在上京龍泉府(今黑龍江寧安縣城西南東京鎮)。渤海國傳15世229年，曾經廣泛吸收當時各國的優秀文化，並與當時的日本有廣泛交流，被譽爲"海東盛國"。渤海國之"渤海樂"，是這一地區民族傳統樂舞。《金史·

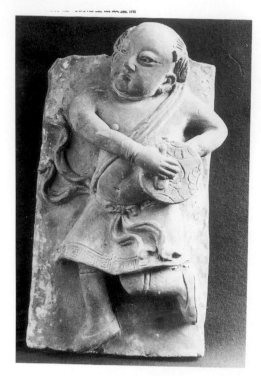

河南焦作馮封村金墓
童子舞俑　金

樂志》中曾專門記載了渤海國之"渤海樂"與本國舊音、漢人雅樂等共同受到金人的重視，以至於渤海樂成爲金代宮廷的正式樂舞。渤海國後被遼所滅，隨即在歷史上消失得很徹底。但是人們還是對其樂舞有所記載："渤海俗，每歲時聚會作樂，先命善歌善舞者數輩前行，士女相隨，更相唱和，迴旋宛轉，號曰'踏錘'。"(見《宋會要輯稿·蕃夷二》)《踏錘》之舞曾經是渤海國受到普遍歡迎的民俗歌舞，《金史》中列入朝廷享用的"渤海樂"與它有什麼關係，尚待考證。

金代也有"散樂"。《金史》載："散樂。元旦、聖誕稱賀，曲宴外國使，則教坊奏之。"據史料載，金代的散樂似乎並不

山西襄汾金墓散樂磚
雕　金

發達，因爲"其樂器名曲不傳"。散樂，歷來有俳優戲謔的表演特點。這一點大概金代也不例外。不知是何原因，金章宗明昌二年(1191年)十一月間，金代朝廷曾經下令禁止散樂表演藝人"以歷代帝王爲戲"，否則就要科以重法。這也許是因爲金時的散樂在表演內容上比前代更加敢於貼近現實生活吧。金章宗泰和初年(約1201年)，由於散樂樂工人數太少，大概已經不能應付宮廷享樂的需要，所以曾經有過以渤海人、漢人教坊樂工及大興府藝人"兼習"散樂以備用的歷史。

女真人歷來是一個能歌善舞的民族。《三朝北盟會編》記載説：女真人好飲酒歌舞，貴族子弟爲求得一個異性配偶，就會"攜尊馳馬，戲飲，其地婦女聞其至，多聚觀之，間令侍坐，與之酒則飲，亦有起舞歌謳以侑觴者"。那種攜尊馳馬以求佳人，豪爽飲

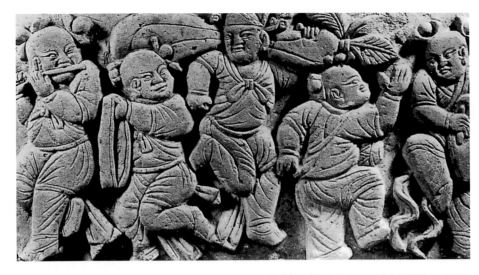

山西侯馬金墓樂舞浮
雕 金

酒以助佳興的習俗，全然與漢人習俗
迥異，歌舞其間，自有其一番樂趣。此
種情致，即使在金人設都、建宮並分
出君臣等級之後，也還繼續實行。《大
金國志》載："國主復來臣下之家，君
臣宴樂，攜手握臂，咬頸扭耳，至於
同歌共舞，無復尊卑。"王朝建立以
後，金人在吸收外來樂舞文化的同時，
給予本民族樂舞以相當的重視。金代
的皇帝中，也有頗通音律和歌舞者，
如金世宗完顏雍。他懂得音樂，自己
還能作曲。大定九年(1169年)十一月，
皇太子生日，宴於東宮，曾演奏他創
作的《君臣樂》曲。這樣的樂曲，被
歸類於金代"本朝樂曲"。這樣歸類，
也許是因爲具有比較濃厚的女真族音
樂風格的緣故。金世宗大定二十五年
(1186年)，距離女真人建國已經七十
餘年的時候，在一次皇親宗室成員們
皇武殿宴會上，飲酒而作"本朝樂
曲"，引起了一場感情上的大波動。皇
帝聯想起漢高祖劉邦起於布衣，而身
居高位，擊築而歌，與故鄉父老暢飲
和歌。世宗感念金人多年奮爭，天下
一統，不禁高喝："何不樂飲！"於是，

宗室婦女首先起舞，進酒而歌；接著
"群臣故老"也紛紛起舞。完顏雍對於
故鄉巡遊數月而未聽到自己本族歌聲
而感慨萬分，於是自己招呼群臣宗室
均上殿前，親自歌唱，歷數祖宗創業
之艱難，"上既自歌，至慨想祖宗音容
如睹之語，悲感不能復成聲，歌畢，泣
下數行"；"於是諸老人更歌本曲，如
私家相會，暢然歡洽。上復續調歌曲，
留坐一更，極歡而散。"這一則生動的
史料，形象地烘托出女真人能歌善舞
的天性、自舞成風的習俗。

錦西大卧鋪遼金墓出土的畫像石
上，有短衣長裙的舞人形象，動作質
樸無華。山西襄汾南一個董姓的金代
墓主之墓中，有散樂磚雕女性樂舞形
象。她頭上戴著簪花，舞姿似乎有三
道彎之意，是金代樂舞形象中比較少
見的一種。山西侯馬金墓出土的浮雕
樂舞，從畫面上看每五人一組，有吹
笛者、擊鼓者，有舞者，舞姿協調而
帶俏皮之意；中央一位肩扛大南瓜類
的農作物，顯示出慶祝豐收的景象。

然而，隨著社會生活的改變，由
於漢人、渤海國人以及西北地區多種

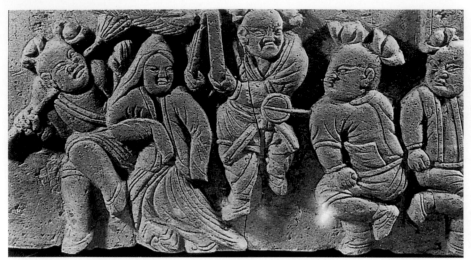

山西侯馬金墓慶豐收浮雕　金／中央一人持拍板，而前方的舞者男女兩人相對，並且右側一人手舞“撥浪鼓”，非常生動。旁邊的兩人有的扛著掃帚，暗含了年關將近、除舊迎新之意。

甘肅武威感應碑雙舞伎線描圖　西夏

文化的傳入，女真人自己的歌舞藝術也自然受到衝擊。大定十二年(1173年)四月，完顏雍在睿思殿命歌女唱女真曲，並用女真之詞。並對皇太子說：讓女真人多聽這歌曲和詞，“亦欲令汝輩知女直(真)醇質之風。至於文字、語言或不通曉，是忘本也。”皇帝本人親自提倡本民族的文化傳統，希望引起皇室貴族及所有女真人的情感記憶，說明了問題的嚴重性。在宴飲之上對於樂舞給予如此高度的重視，其目的還是在於保佑大金皇朝千秋萬代地長存下去。然而，歷史卻不以人的意願而改弦易轍。大金帝國在從汴京遷徙至蔡州時，其國運也就走到了歷史的終點。金代宮廷樂舞隨之而亡，但女真人的樂舞藝術卻在民間繼續流傳。

## 西夏舞蹈

西夏國，是古代黨項族建立的國家。歷史上曾經依附於唐代而受李姓，也曾經於宋代之時頑強抵抗宋朝西北邊

官的殘酷壓迫而努力保持自己的文化傳統，還曾經爲了抗宋而依附於契丹，又與金連袂而抗宋。遼興宗景福元年(1031年)時，李元昊率領黨項人開始了建國戰爭，抵抗宋朝，征服吐蕃、回鶻，並於天授禮法延祚元年(1038年)建立了政權，中原人稱之爲“西夏”，黨項人自稱夏、大夏或上白國。蒙古汗國成立之後，多次與西夏國展開武力紛爭，並於1127年攻破中興府，夏國滅亡。前後共享國190年。

黨項羌的文化，鼎盛之時曾經統領22州之地，橫跨黃河兩岸。其文化上的自立性在唐宋之歷史發展過程中是一直堅持的政策。所以，比起遼、金兩代來說，西夏國沒有承繼唐宋之禮樂制度，而是建立了自己的禮儀和官服之制。它還因爲占據著中原與西域各國及中亞地區商業流通的必經之路，而廣知各國優長，從交通往來中獲利。在文化上，西夏創建了自己的文字，稱爲“國書”，設立蕃學，注釋

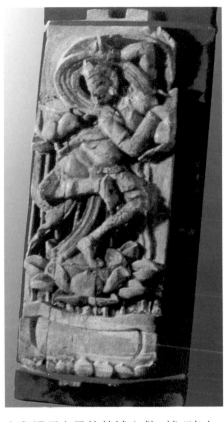

禮樂精粹。在出土文物中已發現的西夏舞蹈遺存，其藝術上很有特色者，當屬各類石窟造像。

西夏時期，曾經在河西走廊上長期建設，逐步接受了佛教思想。因此各類石窟造像正是反映了西夏人以藝術的方式表述佛教境界的過程。甘肅武威(涼州)現存有西夏崇宗李乾順天祐民安五年(1094年)所立的一塊碑刻。這是至今所發現的惟一的西夏碑刻，其正面有西夏文字，背刻漢文，題記《涼州重修護國寺感應塔碑銘》。碑首左右側各有一舞伎形象，身態豐滿，側腰胤胯，勾腳翹指，舞帶悠然 。

與此類似的還有寧夏賀蘭縣潘昶鄉紅星村東之寺廟中的"宏佛塔"之木雕女像。原像在佛塔頹毀中斷裂為5塊，經過拼合，呈現出一個姿態優美異常的女舞者。她回首轉身，舞於蓮花臺上，左手輕搭於頭額，右臂屈回至胸前。上身裸露，披巾繞帶。寧夏文物研究者認為此像具有濃郁的印度、尼泊爾藝術風格。

和翻譯了大量的外域文獻。據《遼史·西夏記》載，西夏還推行本民族服飾、髮式。西夏信奉原始巫教，後崇奉佛教，也因此而在一些西夏時期開鑿的石窟中留下了眾多的佛像，其中就有珍貴的樂舞藝人形象。

迄今為止，有關西夏樂舞歷史的文字記載很少。西夏先輩拓跋思恭歸附唐朝的時候，黨項人開始學習"漢禮"，歷史上有過唐僖宗向西夏賜全部鼓吹的記載。《遼史·西夏記》曾經記載西夏毅宗涼祚派遣使臣向北宋要伶官、工匠，並派人"買樂人幞頭"的事情。這說明，西夏在努力堅守、創造自己本民族文化傳統的同時，也曾經積極學習過漢族文化中的

寧夏賀蘭宏佛塔彩繪木雕舞人 西夏

甘肅五個廟第4窟長尖舞伎 西夏／長尖是一種吹奏樂器。該圖舞伎在其伴奏下翩翩起舞。

# 第七章

# 審慎兼容的謙遜

## ——元代舞蹈

榆林千佛洞 4 窟樂舞
伎壁畫線描　元／元代
舞蹈藝術發展狀況,
有其自己的特點。該
壁畫生動記載了元代
宗教性樂舞藝術承上
啓下的形象。它既注
重線條韻律之生動傳
神,又更加突出、强化
了樂舞表演者"三道
彎"的特徵。

元代是蒙古人統治的時期。蒙古族早期居住於今額爾古納河流域, 9世紀左右遷到蒙古大草原。13世紀初, 蒙古族傑出首領成吉思汗統一了蒙古各部, 建立蒙古汗國。成吉思汗率軍東征西討, 相繼滅掉了西遼、西夏。公元1227年, 成吉思汗病死於攻打西夏的戰鬥中, 其後窩闊台繼位。1234年, 窩闊台率蒙古軍隊聯合南宋滅金。1241年, 蒙哥繼位, 蒙古軍隊進攻南宋, 先消滅了大理政權, 又招降西藏吐蕃諸部。1259年, 蒙哥死於攻打南宋的戰鬥中。1260年忽必烈稱大汗而登位, 1271年廢"蒙古"國號, 建國爲大元, 移都城於大都(今北京)。其後, 忽必烈用十餘年時間繼續攻打

南宋, 1279年率軍滅掉南宋。至此, 五代十國後長達三百餘年的政權分立割據局面結束, 並取得了"北逾陰山, 西極流沙, 東屆江左, 南越海表"(《元史·地理志》)疆域遼闊的統一。

蒙古族原是以游牧業爲主的游牧民族, 1204年始有文字。元朝統一中國後, 一方面在原有漢制的基礎上, 建立全國的統治及其中央集權的行政機構, 另一方面又推行民族歧視政策, 將全國人民分爲四等: 蒙古人、色目人(西域各國人)、漢人和南人。尤以漢人和南人最受歧視。重要的部門皆由蒙古人和色目人掌權, 漢人只在低層組織中任不重要的職位。大部分漢族讀書人都不得志, 受到排斥和壓抑, 他們的興趣愛好轉向戲曲及文學方面。

在意識形態方面, 元朝統治者對中國傳統儒家學説不感興趣, 不以儒教爲尊, 而是信奉喇嘛教, 推舉喇嘛教高僧八思巴爲國師。還封道教丘處機(長春真

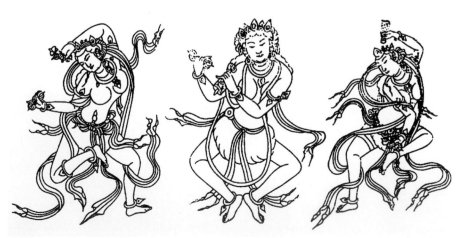

人)爲國師，甚至還曾對基督教有一定興趣。元世祖忽必烈厭倦儒家空洞名目的辯論著述，提倡務實的作風。由於蒙古族人數少，文化程度低，所以，在推行各方面的制度時，總是不讓漢人的影響過於濃厚。

元代社會經濟得到一定發展，開墾土地，促進耕作，發展水利等，人民的生活相對安定。南北方各民族以及各國間交流，促進了社會經濟及其文化的交流發展。當時的福建泉州是東方最發達的商港。

元末，統治階級內部權力鬥爭激烈，皇帝更換頻繁，政治混亂，財政危機，土地兼併，農民起義等日益嚴重，最終致使元朝滅亡。

元代樂舞發展一方面受制於元代社會特有的民族歧視的歷史現實，同時又因社會統一各民族的交流而得到一定的促進，以元雜劇爲代表的戲曲在這一時期的長足發展，更對舞蹈的進一步發展產生深遠影響。

## 蒙漢風采

蒙古族是一個能歌善舞的民族。入主中原後，蒙古族統治者既重視本民族文化習俗，同時又注意吸收漢民族文化精髓。元代宮廷樂舞呈現蒙漢交融的風采。

元太祖成吉思汗時"徵用西夏舊樂"(《元史·禮樂志》)。元太宗窩闊台滅金後，"徵用金太常遺樂於燕京"(《新元史·樂志》)。元世祖忽必烈滅南宋後，"括江南樂工""徙江南樂工八百家於京師"(《元史·世祖本紀》)。元代朝廷制樂之始，所徵用的西夏和金的遺樂，則都是承襲了宋代宮廷樂舞。可見，元代宮廷樂舞基本上是接受宋代宮廷樂舞傳統。同時，元代宮廷禮俗方面則多用蒙古族傳統，"而大享宗親錫宴大臣，猶用本俗之禮爲多"(《元史·禮樂志》)。

元代宮廷樂舞，總稱樂隊(即隊舞)。它包括《樂音王隊》《壽星隊》《禮樂隊》《說法隊》四個隊，分別用於元旦、天壽節、朝會等場合。每一隊裏又包括十個小隊的表演。由"引隊"開始，接著是各種音樂舞蹈小隊的表演。"引隊"中有執"戲竹"的女樂人，類似宋代隊舞中的"竹竿子"，主持報幕念致詞；有持笏(一種手版)的禮官樂官爲引隊之首。各小隊的表演包括了優美的漢族舞蹈和蒙古族舞蹈，有披甲執戟的武舞，有蒙古族色彩的面具舞，有扮佛神飛天的形象，有手持寶蓋、傘蓋、明扇、孔雀幢的群舞演員。舞蹈多用漢族風格的服飾，諸如：髻冠、太平冠、束髮冠、唐巾、彩衣、雲肩、翠花鈿、牡丹花、錦繡衣等。伴奏樂曲以漢族樂曲占多數，如《太平令》《水仙子》《萬年歡》《長春柳》《美沽酒》等，也有蒙古族樂曲《金字西番經》《吉利亞》等。

所用樂器僅有箏、篳篥、仗鼓、板等。樂器種類少而單調。雖然關於舞姿動作的記載少見，但我們從所伴奏的樂器單調這一側面，則可以想見舞蹈及整個隊舞表演的枯燥。

值得一提的是《說法隊》表演中，反映了一定的宗教內容，如戴僧帽，

山西曲沃樂伎磚雕方響、拍板、羯鼓、竽

元／元代宮廷樂舞匯集了西夏、金、南宋等宮廷樂舞遺存，加以整編製作形成的。這批元代延祐元年的伎樂樂工磚雕，表演打擊樂器的二人身姿略有彎曲，似已投入到鏗鏘節奏的運作之中。吹竽者做出的是極爲投入的樣子，最妙者是那個拍打羯鼓的人，略微側低著頭，雙腳似乎踩在地面上，整個身心都沉浸在一種舞蹈的境界中。

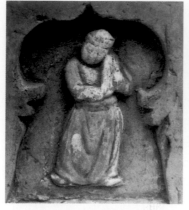
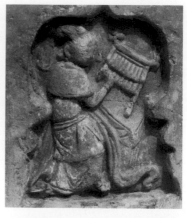
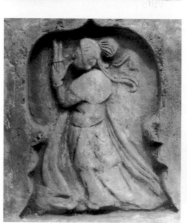

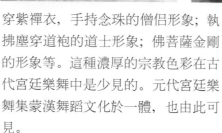

穿紫襌衣，手持念珠的僧侶形象；執拂塵穿道袍的道士形象；佛菩薩金剛的形象等。這種濃厚的宗教色彩在古代宮廷樂舞中是少見的。元代宮廷樂舞集蒙漢舞蹈文化於一體，也由此可見。

　　元代宮廷仍有雅樂，完全繼承中原漢制，只是造了一新舞名而已，仍然用"文舞""武舞"兩類，用以祭祀天地、祖先、神靈。元代宮廷在皇帝出入時，有教坊舞女引導，以歌舞擺出"太平"二字。宮廷中仍有百戲雜技表演。元代宮廷宴樂保持不少蒙古族風俗習慣，宮廷舉行宴會時，皇帝王公大臣穿一色衣服，稱"只孫衣"（或"質孫"），其宴稱"只孫宴"。宴會服飾花費很大，正所謂"萬里名王盡入朝，

法宮置酒奏簫韶，千宮一色真珠帶，寶帶攢裝穩稱腰"（柯九思詩）。當年義大利人馬可波羅在其《馬可波羅行紀》中說到："……大汗於其慶壽之日，衣其最美之金錦衣。同日至少有男爵騎尉一萬二千人，衣同色之衣，與大汗同。所同蓋爲顏色，非言其所衣之金錦與大汗相等也，各人並繫一金帶，此種衣服皆出汗賜，上綴珍珠寶石甚多……"

　　正月初一，元代稱"白節"，上自皇帝臣民，下至百姓男女，都穿白色吉服（蒙語"插干"）。皇宮宴會上，皇帝與臣民相飲宴時，有二人分別執酒杯和執拍板立於右臺階，拍板的唱讚："斡脱"（蒙語），執酒杯說一聲："打弼"（蒙語），再打板，於是大臣們就座，宴樂節目即開始表演。（據陶宗儀《南村輟耕錄》）

　　元代統治階級雖入主中原，但每年三四月至七八月，約半年時間要去上都（今内蒙古錫盟正藍旗開平）。宮廷儀鳳司和教坊司的樂工舞伎皆一同前去。其間要大擺"詐馬筵"，王公貴

族穿皇帝所賜的"只孫衣"，盛飾名馬，競相誇耀，大張宴樂，鋪陳樂舞百戲。(據楊允孚《灤京雜詠》)

元代宮廷除了"樂隊"(即隊舞)外，還有一些其他大曲歌舞。

《白翎雀》是元代著名的教坊的大曲。最初是宮廷伶人碩德閭創作的，它描繪"生於烏桓朔漠之地，雌雄和鳴，自得其樂"的白翎雀形象,並獻給元世祖忽必烈。此曲很快流傳開了，頗受人們喜歡。元人張昱《白翎雀歌》描繪："烏桓城下白翎雀，雄鳴雌隨求飲啄。……西河伶人火倪赤，能以絲聲代禽臆。象牙指撥十三弦，宛轉繁音哀且急。……"白翎雀雌雄合鳴非常悅耳，以絲竹彈撥樂器表現其音容情貌，十分生動。張昱在描寫此曲舞姿動態時，寫到："女真處子舞進觴，團□衫帶分兩旁，玉纖羅袖柘枝體，要與雀聲相頡頑。"

元人楊維楨《吳下竹枝歌》描寫："罟罛冠子高一尺，能唱黃鶯舞雁兒。白翎雀操手雙彈，舞罷胡笳十八般。"這些記載表明《白翎雀》配有生動的舞蹈。《白翎雀》一直流傳至明清。明代還有人在宴會上聽到此曲的彈奏。清代則只見曲名，不見具體的演奏。元人陶宗儀《南村輟耕錄》提到《白翎雀》的演奏"始甚雍容和緩，終則急躁繁促"，這種先緩後急的節奏布局與唐宋大曲的傳統是相符合的。元代榆林第10窟伎樂天為我們提供了可以馳騁想像的有關形象資料。

《白沙細樂》是元代大型歌舞曲。相傳南宋末年，忽必烈率軍南征向麗江進發，渡金沙江時，當地納西族土司阿良給予幫助。臨別時忽必烈將樂曲十章及樂工器贈與土司阿良。現納西族地區仍然保留元代遺音，原有的《南曲》《北曲》《荔枝花》已失傳。現留下的《篤》(序曲)共包括十章："堪蹉"(一封書)、"雪山腳下三股水""美麗的白雲""多蹉"(赤腳跳)"三思吉""勞曼蹉"(雲雀舞)"哭皇天"等。其中"堪蹉""多蹉""勞曼蹉"都是舞蹈。伴奏樂器有笛、胡琴、蘆笙、箏、胡鈸等。其形象保留在雲南大理文化館藏的元代舞俑的風貌中。

自唐代以後，表演性的舞蹈已不多見，元代更是比較少見。元順帝時，宮中有由宮女十六人表演的《十六天

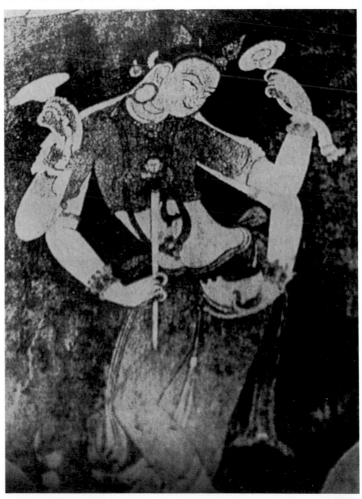

勝樂十六天女　元　西藏／舞女嫵媚而不浮躁，姿態優美，給人深刻的印象。

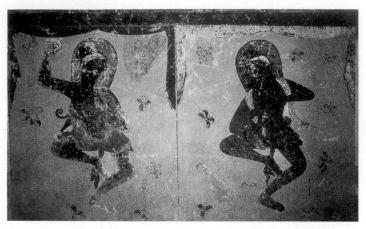

**敦煌465窟密宗舞伎**

元／這些元代舞伎形象，向我們透露了有關這種舞蹈動作姿態的信息：三面皆有的聖嗣金剛降魔圖是密宗佛教所特有的，動作誇張奇異的舞伎手執金剛鈴杆，無疑是特定理義的象徵、舞伎均為半裸體形象則是一般樂舞中所罕見的。

魔舞》，很負盛名。這是宮中做佛事時表演的舞蹈，一般人不得隨便觀看，除非"宮中受秘密戒者得入"(《元史‧順帝本紀》)。從有關記載看，這是一個相當迷人、富有神秘色彩的女子群舞。舞女戴象牙佛冠，身披瓔珞，手執道具而舞。旁有宮女組成的樂隊伴奏。元人張昱《輦下曲》描寫："西天法曲曼聲長，瓔珞垂衣稱艷妝。大宴殿中歌舞上，華嚴海會慶君王。西天舞女即天人，玉手曇花滿把青。舞唱天魔供奉曲，君王常在月宮聽。"朱有燉《元宮詞》說："背番蓮掌舞天魔，二八華年賽月娥。本是西河參佛曲，來把宮苑席前歌。按舞嬋娟十六人，內園樂部每承恩。纏頭例是宮中賞，妙樂文殊錦最新。隊裏唯誇三聖奴，清歌妙舞世間無。御前供奉蒙深寵，賜得西洋照夜珠。"元人張翥《宮中舞隊歌詞》描述："十六天魔女，分行錦繡圍。千花織布障，百寶帖仙衣。回雪紛難定，行去不肯歸。平心挑轉急，一一欲空飛。"

從上述描寫可以看出，《十六天魔舞》這一佛事舞蹈具有獨特風格，它既有禮佛贊佛的意義，又具有一定藝術色彩。舞者皆是二八年華的女性，瓔珞垂衣艷妝，手持花朵旋舞，勝似月宮嬋娟。表演者中以宮女三聖奴、妙樂奴、文殊奴表演最出色。這個舞蹈，元代宮廷曾嚴禁外傳，如此嚴格，其重要理由之一即密宗教理與此舞有很深關係。《元典章‧刑部》禁令："今後不揀甚麼人，《十六天魔》休唱者，雜劇休做者，休吹彈者，如有違反，要罪過者。"這幾句話說明儘管禁令森嚴，但此舞還是傳出宮外，不脛而走，甚至雜劇和吹拉彈唱中都吸收了此舞。

《倒喇》是元代另一個著名舞蹈，一直流傳到明清。"倒喇"蒙語爲"歌唱"之意。我們從史書記載看到，《倒喇》是常在夜宴中表演的音樂舞蹈節目，類似今蒙古族傳統舞蹈《燈舞》或《盅碗舞》。清人陸次雲《滿庭芳》詞描述："左抱琵琶，右執琥珀，胡琴中倚秦箏。冰弦忽奏，玉指一時鳴。唱到繁音入破，龜茲曲，盡作邊聲。傾耳際，忽悲忽喜，忽又恨難平。舞人矜舞態，雙甌分頂，頂上燃燈。更口噙湘竹，擊節堪吭。旋復回風滾雪，搖絳蠟，故使人驚。哀艷極色飛心誠，四座不勝情。"《歷代舊聞》中《京都雜詠》詩寫道："倒喇傳新聲，甌燈舞更輕。箏琶齊入破，金鐵作邊聲。"詩詞的描述告訴我們，《倒喇》這一舞蹈在節奏鮮明的絲竹弦樂聲中，舞人頭頂燃燈，口噙湘竹，搖曳的燭光，迴旋的舞步，令人目眩心動。這個舞蹈從元代一直流傳至明清之際。今內蒙古鄂爾多斯地區流傳的《燈舞》《盅碗舞》可以使我們見到其遺韻。

《海青拿天鵝》是反映蒙古族放海青(一種鷹)拿天鵝這一古老習俗的樂曲與歌舞。海青又曾是成吉思汗部

族的圖騰。這一反映蒙古族傳統習俗的舞蹈，在元人的詩詞中有所描寫。楊允孚《灤京雜詠》："爲愛琵琶調有情，月明末放酒杯停。新腔翻得《涼州》曲，彈出《天鵝拿海青》。"乃賢《塞上曲》："踏歌盡醉營盤晚，鞭鼓聲中接海青。"這些文字向我們提示：琵琶演奏的樂曲描繪了天鵝與海青的形象，帳營前鞭鼓踏歌聲裏有這一民俗舞蹈的踪影。現內蒙古札木蘇記錄的興安嶺南麓的狩獵舞蹈《海青拿天鵝》，由二人分別扮演小天鵝與海青，小天鵝乞求海青放她回到藍天，海青卻要小天鵝唱歌跳舞，後海青將小天鵝放走。據傳蒙古族舞蹈中的順拐和小碎步奔跑，皆是模仿海青的動作。

元代是我國藏傳佛教比較興盛的時期，佛教樂舞更是形象出色。西藏薩迦寺甬道上所繪伎樂，就是很好的證明。

西藏佛教密宗造像的周圍，那些神秘的樂舞形象也向我們道出了密宗修煉者心中並不排斥樂舞藝術，或者説樂舞的讚禮作用在密宗造像中是得到充分證實的。西藏薩迦寺所藏的由著名畫師所繪《喜金剛》，在富於尼泊爾風格的紋飾內畫出了歡喜佛及其周圍的精美樂舞形象。藍、白、黑、紅色的樂舞者裸體而舞，有的執金剛杵，有的執金色法輪，姿態曼妙，歡喜無邊。在另外一幅《喜金剛》圖上可以清晰地看到演奏琵琶的伎樂天，畫面中央的歡喜佛姿態生動，非常富於舞蹈的節奏性和美感。當然，不是所有的元代佛教壁畫都是密宗的內容。安西榆林石窟東千佛洞壁畫上有雙舞伎圖，二者對揚小臂，撐腰頂胯，"三道彎"的曲線從審美的層面上再次說明了世俗和佛國世界的互相溝通。藏族地區人民宗教行爲本身即日常生活的一部分。

除去以上所述元代各具名目之樂舞外，元代貴族階層養家伎之風仍存在，但遠不及唐宋時普遍。有關教坊

西藏薩迦寺甬道壁畫胡琴、吹笛舞伎 元／這兩個舞伎無論拉琴、吹笛，都在舞姿中進行。這其中當然有畫工的再創造，但是藏傳佛教樂舞載歌載舞之特點也如數畢現。

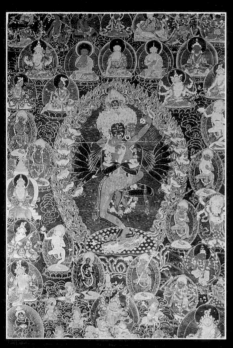

西藏薩迦寺密宗樂舞形象　元

安西東千佛洞雙舞伎　元

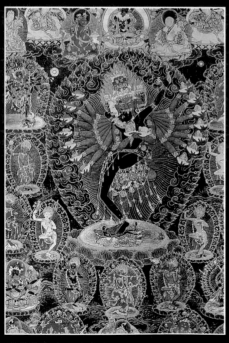

西藏薩迦寺密喜金剛　元

曬大佛　元／佛教世界中的一切，都源自現實生活的
需要。藏族地區的人民大衆將自己的精神信仰和日常最
普通生活緊密聯繫在一起，巨大的佛像每年四月初七和
六月初七被搬出來晾曬，供萬人瞻仰。這樣的世風裏才
有樂舞和信仰的結合。

舞伎的記載很少。元代因雜劇興盛，各地許多著名雜劇藝伎中有不少是能歌善舞的。當時"京師角伎"王氏，藝名"一分兒"，以"歌舞絕倫"而聞名。名叫魏道道的藝伎"勾欄內獨舞鷓鴣四篇打散"無人能及。當時不少藝伎皆擅長"歌舞談諧，悉造其妙"(《青樓集》)。

元代宮廷樂舞機構是在禮部設立儀鳳司和教坊司，管理樂工藝人，並掌握供奉祭祀宴享等，另有太常禮儀院管理禮樂祭祀宗廟社稷等。可見，元代宮廷樂舞機構是有一定規模，制度也比較完善的。

據《退宮人引》寫到："少年十五二十時，中宮教得行步齊。春羅夜剪繡花帖，階前夜舞高夔麗。……舞困樓闌過三十，內家別選蛾眉入。"宮廷舞伎少年時入宮，中年人老色衰即出宮，生活及其地位是低下的。當時朝中下令樂人舞伎平時要穿皂色背心，不得戴金掛銀裝飾打扮等。她(他)們是很受歧視的。

當時少數豪門貴族養家伎，好像並不被人稱讚，《歸田詩話》記載，元人楊廉夫晚年居松江，養了幾個家伎為妾，名叫竹枝、柳枝、桃花、杏花。她們皆能歌善舞，吹拉彈唱，被當時豪門貴族爭相迎致。有歌謠《嘲楊廉夫》為證："竹枝柳枝桃杏花，吹彈歌舞撥琵琶。可憐一個楊夫子，變作江南散樂家。"

綜上所述，我們可以看到元代宮廷舞蹈發展的線索：宮廷"樂隊"(即隊舞)承襲宋代隊舞的基礎並融進了蒙古族的禮俗及音樂舞蹈成分，創新雖少，但規模布局都比較完整。唐宋大

曲之傳承在元代仍有遺緒，《白沙細樂》《海青拿天鵝》也有歌舞大曲的一些特徵。另外，散見於一些資料中的舞蹈，如《八展舞》《昂鸞縮鶴舞》，只見名目，無詳細描述。樂舞機構較具規模，樂舞藝人地位卑微。宮廷佛事活動中的《十六天魔舞》，可以稱作這一時期具有代表性的舞蹈。

蒙古族本是一個從事游牧業而且能歌善舞的民族，有不少優美的民間舞蹈，元代以前，宋代民間舞蹈發展很興盛。但是到了元代，民間舞蹈活動卻大大減少了，尤其是漢族民間舞蹈發展遠不抵宋代那樣活潑興盛。這與元代統治階級的統治政策有密切關係。入主中原的蒙古族統治者，推行等級化的統治制度與民族歧視政策，他們既壓制漢人，同時又害怕本族人聚衆造反，對於活躍於民間之民俗性的舞蹈活動十分懼怕，在當時的刑法中有不少禁令，如《元史·刑法志》五十三條規定："諸民間子弟不務生業，輕於城市坊鎮演唱詞話，教習雜技，聚衆淫謔並禁治之。……諸棄本逐末，習用角抵之戲，學攻刺之術者師弟子並仗七十七，諸亂制曲為譏議者流。"禁令中將"演唱詞話""教習雜技""習用角抵""學

山西芮城永樂宮純陽殿壁畫　元／此圖上的舞蹈兒童，身掛長綢，右臂上揚，左臂後甩，綢條隨之舞動。整個形象憨態可掬。

**永樂宮純陽殿壁畫**
元／這一時期，除了宮廷舞蹈的發展脈胳外，民間舞蹈發展的情況也是不可忽視的。對於元代民間樂舞活動的記錄雖然很少，但是我們還是能夠發現蛛絲馬跡。山西芮城永樂宮內純陽殿兒童樂舞壁畫，表現了童子們歡舞作樂的情形。

**敦煌莫高窟465窟伎樂供養菩薩** 元／寺廟中的樂舞壁畫也記錄了世俗生活中的樂舞狀況。這幅"伎樂供養菩薩"頭戴多角型寶冠、圓形大耳璫，手握鳳首箜篌，端莊靜穆，既有佛國意境，又是世俗之人"供養"觀念和實際樂工的形象折射。

攻刺術""亂制詞曲爲譏議"一併禁止。另外還規定："聚衆裝扮，鳴鑼擊鼓，迎神賽社，爲首的笞五十七，爲從者減一等。"我們從這些禁令的反面可以看到，元代的民間舞蹈活動還是普遍存在的，否則統治者不會出此嚴令。

元代統治階級不僅壓制漢族民間舞蹈，對蒙古族民間舞蹈也加以打擊，認爲是魔鬼的娛樂，曾發布禁令，違者罰牲畜、罰苦役等。

然而，爲了粉飾太平，在一些重要節日，如春節、元宵節，可以有一些舞隊演出活動，但內容大多是宋代流傳下來的節目，如《迓鼓》《村田樂》《獅舞》《鮑老舞》等。創新的舞蹈很少見到。

蒙古族的民間舞蹈在其習俗中仍有流傳：

《踏歌》這一古老的民間舞形式於蒙古族中也有流傳。隨著元朝的建立，入主中原大城市後，蒙古族仍保留這一民間舞蹈形式。蒙古族的踏歌是集體舞，繞樹而舞(參見《蒙古秘

史》)。詩人袁桷《客舍事》詩描繪："干酪瓶爭挈，生鹽斗可提。日斜看不足，踏舞共扶攜。"陶宗儀《南村輟耕錄》記載："黃羊尾，文豹胎，玉液淋灕萬壽杯。九殿高，紫帳暖，踏歌聲裏歡如雷。"可見，蒙古族人喜歡在帳篷篝火旁，宴飲歡笑中聯手踏歌而舞。河南焦作元墓出土的舞俑，身著蒙古服飾，形體粗壯，舞姿健美，顯然是元代蒙古族的舞蹈形象。追尋當時蒙古族的舞蹈風貌，由此可見一斑。

《安代舞》是蒙古族古老的民間舞。初爲薩滿師用以驅魔治病的，後逐漸發展成爲老少皆會的群衆性舞蹈。表演者幾十、幾百人數不等，大家手裏拿一手絹或提衣襟，載歌載舞。

古老的蒙古族人民信仰薩滿教(巫教)，崇自然萬物。在祭祀天地鬼神、歡慶勝利、求雨求福、慶祝豐收時，都要跳舞娛神並自娛，據《蒙古秘史》及《馬

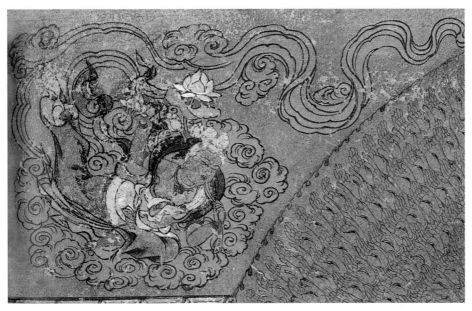

可波羅行紀》記載，元代統治者時常巫祝告神，歌舞祭祀。元世祖忽必烈時，信仰喇嘛教，取代薩滿教的地位。在當時的佛事活動中，諸色歌舞樂人與僧人一同遊行，叫"遊皇城"，教坊的樂工舞人及雜技藝人等，都要"珠玉金繡""奇巧裝束"，隨同遊行（《元史·祭禮志》）。由此可見元代樂舞百戲與宗教活動的結合。

傳統的喇嘛教跳"查瑪"，俗稱"跳神""打鬼"，有不少舞蹈動作。遍及蒙古各寺院的"查瑪"，有《查瑪經》記錄動作和舞姿。"查瑪"分四類：大場舞(約120人)、廟院舞(約62人至百人)、殿堂舞(數十人)、米拉佛傳(10至30人)。跳《查瑪》時要戴面具，以神鹿爲主要角色，以鼓、大號、羊號爲主要樂器，有法鈴、金剛杵等道具。現在北京雍和宮的"查瑪"，是研究這一宗教舞蹈活動的寶貴資料。

## 戲曲舞容

元雜劇是古代戲曲發展的一個高峰。戲曲發展經過漢、唐直至宋金時，已發展成熟。元雜劇被稱爲戲曲的黃金時代。元雜劇已具備了完整的形式，四折一楔子，一折一個宮調，以唱爲主，綜合了歌、舞、道白以及雜技武術等成分。由於元代統治階級所推行的民族歧視政策，使不少懷才不遇的讀書人將興趣轉向文學和戲曲創作方面。當時產生了許多極負盛名的劇作家和流傳於世的優秀戲曲作品。元代的戲曲舞臺發展非常興盛，有的具有相當規模。

元雜劇中，舞蹈被吸收並融進情節和人物思想感情的表現之中，成爲不可分割的組成部分。元雜劇運用舞蹈的情況可分爲幾個方面：

其一，舞臺表演及表情動作——"科"。元雜劇在表現人物思想感情及有關情節時，多採用身段動作和表情

來揭示，這些動作叫"科"。如:白樸的《唐明皇秋夜梧桐雨》第二折中有報子"作報科""使臣見駕科""正末看科"。關漢卿《救風塵》第四折有"外旦怕科""周舍奪科""周扯二旦科"。這些例子説明，元雜劇中與情節相關的動作，已基本程式化了。這是如今戲曲中大量程式化動作的發展來源。戲曲中諸如"出門""進門""上下樓""行船""走馬""起霸"等。這些程式動作是經過了幾百年的發展而形成的。

其二，插入舞蹈。元雜劇中"舞科"或"跳舞科"，都是一段或長或短的舞蹈表演。如:《唐明皇秋夜梧桐雨》"楔子"(四折正劇前所加的短小的獨立段落叫"楔子")中，描寫安祿山表演的舞臺劇本寫道:"(正末云)……放了他者。(做放科)(安祿山起謝云)謝主公不殺之恩。(做跳舞科)(正末云)這是什麼? (安祿山)這是《胡旋舞》。(旦云)陛下，這人又矬矮，又會舞旋，留著解悶倒好。"

同劇中楊貴妃嚐過四川進貢的鮮荔枝後，登盤而舞，劇本寫道:"(高力士云)請娘娘登盤，演一回《霓裳》之舞。(正末云)依卿奏者。(正旦做舞)(衆樂擺掇科)。"可見，劇中安

北京懷柔樂器紋鏡拓片 元／此鏡上雕有箜篌、笙、瑟琶、笛等多種樂器，恰爲元代戲曲演出所用。

祿山和楊貴妃都表演了一段與劇情有關的舞蹈。所跳之舞保留了《胡旋舞》和《霓裳羽衣舞》之傳統遺韻。

再如，喬吉《杜牧之詩酒楊州夢》"楔子"中，表現張太守爲好友杜牧之餞行。劇本寫道:"(張太守云)學士，自古道筵前無樂，不成歡樂。今舍下有一女，年方一十三歲，名曰好好，善能歌舞，著他出來歌舞一回，與學士送酒咱。(正末云)深蒙厚意，感謝感謝。(張太守云):好好，你歌舞一回，服侍相公咱。(旦歌舞科)。"

上述幾例可見，插入與劇情相關的舞蹈，包括了男子獨舞，女子獨舞以及歌舞。

另有一些與劇情無關的插入性舞段。如:朱凱《劉玄德醉走黃鶴樓》第二折中，表現關平奉諸葛亮命令給劉玄德送寒衣這一情節時，插入表現農家生活的一段兒童歌舞，類似宋代民間舞《村田樂》。《鐵拐李度金童玉女》四折中插入了雙人舞與群舞。劇本寫道:"(金母云)您兩個思凡塵世，托生女直地面，配爲夫婦，女直家多會歌舞，您兩個帶舞帶唱，我試看咱。(正末同旦舞科)(金母云)金童玉女，您離瑤池多時，您則知您女直家會歌舞，可著俺八仙，舞一會你看。(八仙上歌舞科)(共唱)(青天歌)。"

這些與情節無太大關係的舞蹈，起著調解氣氛，賞心悦目，增加戲曲的觀賞性的作用。

其三，元雜劇已運用武術雜技表演，如:高安道的套曲《疏淡行院》(見胡忌《宋金雜劇考》)附錄描述了一上座不好的勾欄:"(耍孩兒五煞)撲紅旗裹著慣老，拖白練纏著胐瞅，兔毛大

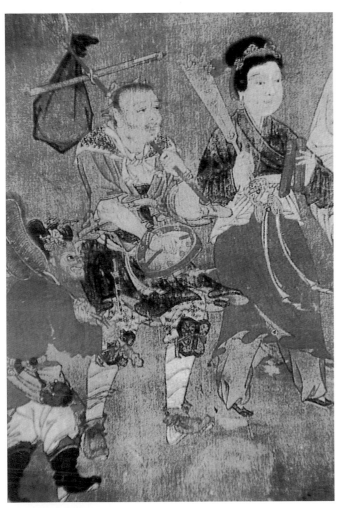

槍背""打陣子"等武術動作技巧，至今仍保留在戲曲中。

元雜劇中還有專門以舞蹈"打散"（每本雜劇中最後一場附加的表演叫"打散"），如前《青樓集》中所提到的藝伎魏道道在"勾欄內獨舞鷓鴣打散""無能繼者"。

從元雜劇中有關舞蹈的吸收運用，我們可以看到舞蹈及其各種帶有程式化的動作被吸收到戲劇情節內容的表演之中，舞與情節的結合顯得比較簡單，並未達到現今戲曲中舞蹈與情節及人物思想感情的高度完美的統一，但程式化的動作已經有了。

不少優美的舞段進入戲劇中，賞心悅目，吸引觀眾。而且，元雜劇藝伎都是經過了較好的全面的訓練。不少雜劇藝人多才多藝，歌舞談諧之能，皆非一日之功夫而成。

元代是舞蹈衰落與戲曲興盛的時代，在這衰落與興盛之中，戲曲舞蹈以一種兼容並蓄的姿態出現了。

優人圖／山西省右玉縣寶寧寺藏有的一百餘幅絹畫，繪有佛教圖像。每年四月初八"浴佛節"時懸掛於佛堂供人瞻仰朝拜。因其用作水陸道場，所以也被稱作水陸畫。其中多有反映元明時代生活的真實畫面。這幅《優人圖》上有執板的女性優人等戲曲人物。

伯難中瞅，踏蹻的險不樁的頭破，翻跳的爭些兒跌的併流，登踏判驅老瘦，調隊子全無些骨巧，疙瘩鬼不見些搗搜。"文中提到的"撲旗""白練""踏距""登踏"等，是民間武術雜技的節目或技巧。

再如，《氣英布》第三折中(樊噲扯架子科)，第四折(正末扮探子執旗打槍背上)，《馬陵道》第一折(卒子擺陣科)(鄭安平打陣科)等。"扯架子""打

# 第八章

# 雅俗共賞的承續
## ——明清舞蹈

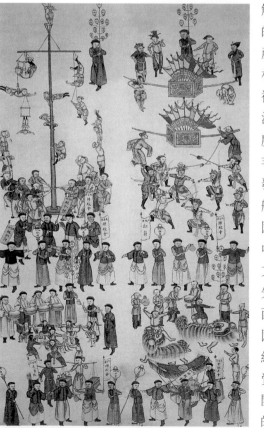

天津過皇會圖　清/此圖生動地描繪了天津皇會中的獅子舞、跨鼓舞、扛箱、猴扒杆等民俗歌舞、雜技場面。

公元1368年，歷時17年之久的元末農民大起義，推翻了元朝蒙古貴族的統治政權，朱元璋南征北戰，以其雄才大略統一了中國，建立了明朝。明初，由於戰亂的結束，統治者推行安定內外的政策，取消了原有的民族歧視制度，階級矛盾得到一定的緩解。重新建立的政權，發展生產，人民的生活相對安定。明成祖時鄭和下西洋，先後抵達印度洋、波斯灣、非洲海岸等地，發展了海上的航運，促進了與國外的交流。明中葉以來，西方文明開始進入，先後有葡萄牙、西班牙、荷蘭等國的殖民者紛紛來東方侵擾。資本主義萌芽開始出現，傳統的"務農為本、工商為末"已不適應社會的發展。紡織、冶煉、造船、手工業及金融業中高利貸等已開始出現。城市繁榮，人口流動，沿海一帶經商者多。與此同時，政治開始腐敗，宦官專權，朝廷操縱在官僚手中。邊防鬆懈，財政紊亂，倭寇侵擾，蒙古犯邊。明末，社會各種階級矛盾激化起來，政治上黨爭激烈，土地高度集中，賦稅加重，民不聊生，西北地區流寇暴動，東北女真騎兵進攻，帝國的財政不能有效地利用，廣大勞動人民身上的壓力日益加重。1627年起流寇四處作亂，1644年闖王李自成打進北京，明朝滅亡。

夾帶著北方游牧民族的慓悍氣質入關，清初的滿族統治者是聰明而又強悍的。他們一方面向漢族人士施加高壓，對於反清復明的勢力嚴酷打擊，力求鞏固自己的統治；另一方面又不斷向漢人學習典章制度，為士人開科應舉，對漢族文化人中的精英之士給予信任和出路，對於本族的貴族實施漢文化教育，從而全面繼承內地優秀的文化傳統。也可以說，明代的滅亡不是文化上的中斷，恰恰是給傳統文化的發展提供了契機。於是，作為文化傳統有機組成部分的樂舞藝

術，特別是民間樂舞藝術，在明清兩代獲得了充分的發展。

了解這一時期的舞蹈發展狀況，首先要把握的是一條歷史線索：隨著明代漢族政權的建立以及民族矛盾的緩解，原被壓制的漢族民間舞蹈重獲生機；這一發展趨向在清代並沒有因為種族問題而再被壓滅。以明清兩代的戲曲藝術高度發展為契機，中國表演藝術舞臺上戲曲藝術獨占鰲頭，舞蹈始終未能再重新撐起獨立的大旗。宮廷樂舞、民間舞蹈和戲曲舞蹈，是這一時期舞蹈發展的主要形式。

## 民舞重生

隨著明代漢族政權的建立，原有的民族歧視被解除了，漢族民間舞蹈重獲生機，出現蓬勃發展之勢。當然，這蓬勃生機的"根"，還是逐漸滋生起來的新的社會政治經濟。城市繁興，人口流動，城市資本主義經濟因素萌芽並呈加速度前進的態勢。在這樣的社會背景下，市井廟會，勾欄瓦舍為民間舞蹈提供了廣闊的表演場所。由此，宋代以來發展起來的民間舞蹈，在明清時期如春回大地一般，呈現出生動的景象。

民間舞蹈主要伴隨民俗及節日自娛性活動而存在。民間舞蹈最活躍的季節一般在舊曆正月間，從春節到元宵節正是廣大農民農閒之時，豐富的民間舞蹈活動寄托了人們對風調雨順、五穀豐登的祈盼。傳統的迎神賽會和廟會活動，也是民間舞蹈大規模出動的時候。明代，正月十五前後的傳統元宵燈節，既是官方提倡的，又是民間約定俗成的節日。據傳，明代放燈十日的規定始於朱元璋。《帝京景物略》記載：當時北京元宵節放燈活動，於正月初八起，十三最盛，十七停止，明成祖朱棣於永樂七年(1409年)發布聖旨："太祖開基創業，平定天下四十餘年，禮樂政令，都已備具，朕即位以來，務遵成法。如今風調雨順，軍民樂業，今年上元節正月十一日至二十日，……官人每都與節假，……民間放燈，從他飲酒作樂快活，……永為定例"(明沈德符《萬曆野獲編·補遺》)。

燈節時，人聲鼎沸，五光十色，正是"絲竹肉聲，不辨拍煞，光影五色，照人無妍媸，煙冒塵籠，月不得明，露

南都繁會圖 明／這一時期民間舞蹈發展，上接宋代民間舞蹈潮流，下啟現代及當代民間舞蹈發展的脈絡，承前啟後地銜接了民間舞蹈發展的歷史過程。此圖將南京城中民間舞蹈浩大的氣勢和衆多場面盡收筆下，從畫面上我們可以看出明代"社火"舞隊走街串巷時的種種風情，有旌旗招展，有小兒生肖表演，有高蹺舞隊，有梁山好漢裝扮的秧歌表演，不一而足。

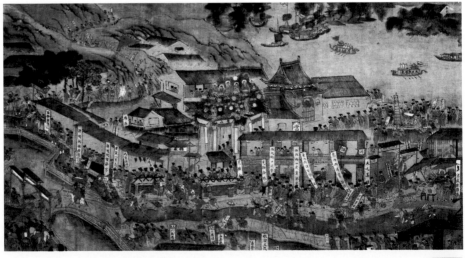

**燈舞木雕拓片　清／**
清代流傳下來的這幅燈舞木雕拓片上，形象地刻劃了一個小女孩表演燈舞的情形。半蹲的姿態，高舉的繡燈，微微低垂的頭顱，都很有民間藝術質樸、生動的特點。

明代文學家袁宏道曾於明萬曆中任江蘇吳縣縣令，他所作《迎春歌》生動細致地描繪了當時春節舉行的"行春之儀"盛大歌舞遊樂活動：

東風吹暖婁江樹，
三衢九陌凝煙霧。
白馬如龍破雪飛，
犢車輾冰穿香度。
鐃吹拍拍走煙塵，
炫服靓妝十萬人。
羅額鮮明扮彩勝，
社歌繚繞簇芒神。
緋衣金帶印如斗，
前列長官後太守。
烏紗新鏤漢宮花，
青奴跪進屠蘇酒。
採蓮舟上玉作幢，
歌童毛女白雙雙。
梨園舊樂三千部，
蘇州新譜十三腔。
假面胡頭跳如虎，
窄衫繡褲槌大鼓。
金蟒纏身神鬼妝，
白衣合掌觀音舞。

不得下"（《帝京景物略》）。各種民間舞蹈競相表演，"地鬥獅子""鼓吹彈唱""大頭和尚"，人們簇擁觀看張岱（《陶庵夢憶》）。當時人們認爲"燈不演劇則燈意不酣，然無隊舞鼓吹，則燈焰不發"（《陶庵夢憶》）。可見，舞蹈是燈節中必不可少的節目。而且，民間舞蹈又同時與其他表演形式，如戲曲、鼓吹等，一同演出。

**天后宮過會圖（局部）**
清／畫面左側是高蹺隊，中間是幡及鑼鼓隊，引人注目的是靠右側的雜技表演，一方不大的木壇上已經疊站了六人，各做雜技技巧動作，很是傳神。

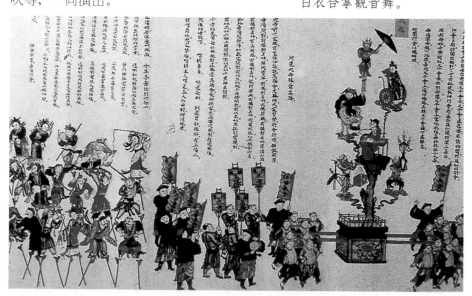

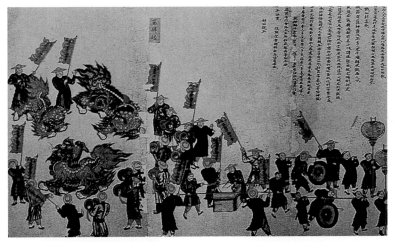

觀者如山錦相屬，
雜沓誰分絲與肉。
一路香風吹笑聲，
千里紅紗遮醉玉。
青蓮衫子藕荷裳，
透額垂鬌淡淡妝。
拾得青條誇姐妹，
袖來瓜子擲兒郎。
急管繁弦又一時，
千門楊柳破青枝。
……

　　浩浩蕩蕩的舞隊中，鑼鼓喧天，歌聲樂聲此起彼落，民間舞隊"社歌繚繞"，假面舞，採蓮舟，觀音舞等爭奇鬥艷。觀者如山，萬人空巷，熱鬧非凡。明清兩代民間舞蹈活動的普遍流傳，可以在一些"走會圖"中找到歷史的印跡。

　　明清兩代民間舞的活躍不僅從上述事例中可以見到，而且我們還可以從各地方的史料記載中略見一斑：明代萬曆年間河北《隆平(堯)縣志》記載，當地元宵節前後，人們張燈結彩，以鼓樂、兒童秧歌、鞦韆、湖遊諸戲為樂。江西《德興縣志》記載，明代萬曆年間(1573-1620)，當地廟會迎神活動時，萬人鼓樂，通宵達旦，樂有樂章，舞有舞譜，光舞生就有三十六名。江西《建昌府志》記載，元宵節時人們"以篷箸結棚，通街作燈市。……燈有鰲山，繡球走馬。……有作架者植巨木懸十餘層，設機火，至藥發，光怪百出，若龍蛇飛走，簾幕星斗人物花草之類，燦然若神"。

　　可見，當時民間舞蹈活動是綜合性的表演娛樂活動，包括了張燈結彩、秧歌鼓樂、戲曲角色裝扮、繡球走馬等。甚至還有在高人的巨木上設機關置火藥放花草龍蛇之燈的煙花場面。

　　據《嘉靖寧夏新志》記載，當時西北邊塞地區由於戰略需要，朝廷將寧夏原來的居民遷往關中西安，又將"齊、魯、晉、燕、趙、周、楚"等地之居民移居寧夏。隨著人口的遷徙交流帶來了民間舞蹈的交流發展。元旦時節"土牛彩燕送春來""萬方歌舞春臺"。除夕夜"鼓角數寒更，香裊燈明，笙簫沸鼎雜歌聲"。勞動之際夯歌四起，戍濤軍隊征戰歸來有"兒童竹馬拜征鞍"的慶祝場面。元宵節時各社秧歌競相表演。

　　另外，不少史料記載多次提到"兒童秧歌""兒童竹馬"等。江蘇、遼寧等地出土的明清兩代瓷碗、玉佩上皆有兒童舞蹈紋樣，可見，這一時期

天后宮過會圖（局部）

　　清／三獅鬥法，各不相讓。獅子表演隊伍前是鳴鑼開道的官差打扮的人們，想必在現場該是相當熱鬧的。

太平臘鼓　清

太平臘鼓

童送臘樂
五亨不識不
人赤子情豈
倚催花頻擊
鼓圓圓盡是
太平聲

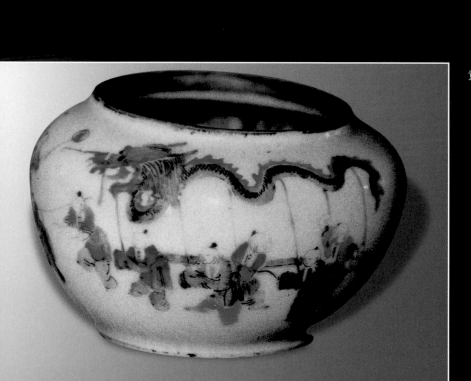

童子舞龍水盂

民間舞蹈中有不少兒童舞蹈。明代嘉慶年間的《天平臘鼓圖》，幾個小兒正在玩耍著"天平鼓"而踏節舞蹈。清代的一只水盂盆上繪有童子舞龍圖，七個小兒盡情玩耍著一條大龍，大小形成的鮮明對比恰好襯托出龍舞的好興致。清代《嬰戲圖》上所畫的一個童子，肩扛八卦圖案的燈，飛跑而去，似乎在和夥伴們捉迷藏，又好像是跳著舞步玩耍。

綜上所述，明清時期民間舞蹈伴隨民俗活動，在節日綜合性表演活動中普遍存在。

以下略舉幾個代表性節目，探索這一時期民間舞蹈的發展水平：

《秧歌》　在宋代就已經出現在有關農事活動的記載中。明清時期，秧歌發展爲民間歌舞。如寧夏同心縣的社火中，有"跑場子"的集體表演，據傳源於明代朱元璋時期。"跑場子"至今仍是秧歌舞隊中的一個特定術語。

流傳於太行山區河北井陘縣的秧歌"拉花"，據傳起源於明代萬曆年間。井陘的"拉花"頗具特色，風趣健朗。多於元宵節、迎神賽會等民俗活動中表演。

明末清初廣東知府吳穎《潮州風俗》記載："農者春時數十輩，插秧田中，命人捶鼓，每鼓一巡，群歌競作，連日不絕，名曰秧歌。"

這些傳說和記載說明，秧歌這一民間舞蹈形式，明清兩代都有流傳，其最初的形成當與農作勞動有關。

《高蹺》　這一雜技性的民間舞蹈形式，由來已久，早在《列子‧說符篇》就已有類似表演形式，表演者以"雙枝長倍其身，屬其脛，並趨並馳，弄七劍迭而躍之，五劍常在空中"。明代仍有這種表演流傳，湖北新洲縣河西舉水兩岸地區的《蹺獅》，據傳是源於明代。明代大將張德勝隨朱元璋南征北戰，後回到湖北新洲定居。其孫張炳祖從小從祖父習武，後將當地的踩高蹺和耍獅子結合起來，並將武術功夫融於

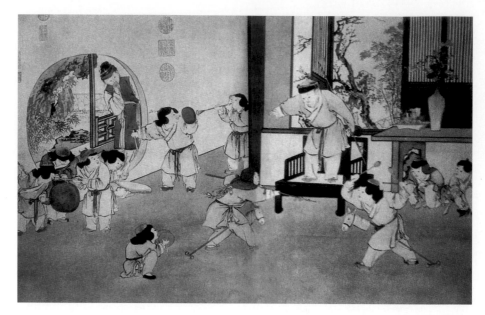

竹馬　清／浙江淳安縣流傳的《跳竹馬》，據傳與明代朱元璋行軍時走失坐騎的故事有關。相傳朱元璋的坐騎落荒而逃，無歸，常出來踏五穀傷六畜，人們不敢捕殺，反將它視爲神馬供奉，每年臘月二十四起，當地人們紮竹馬焚紙錢，祭神馬，以求消災平安。

其中，逐漸形成高蹺獅子這一獨特的民間舞蹈形式，代代相傳，不斷發展，最高技藝是一個踩蹺舉帶八人。至今已有六百餘年歷史。

浙江開化縣霞山鄉的《高蹺竹馬》，相傳形成於明代成化年間 (1465～1487)。表演者身紮竹馬道具，腳踏木蹻，扮裝成唐太宗李世民、唐高宗李治及程咬金、尉遲恭、秦叔寶、徐懋功等角色表演。《高蹺》《竹馬》是兩種民間舞蹈形式，明代已將其結合表演，而且摻進了角色裝扮成分，可見民間舞蹈的變化發展。《跑竹馬》在宋代民間舞隊中已經出現。明代的青花嬰戲兒童紋盒上，有"兒童戲竹馬"的形象，拙樸稚趣。清代《北京民間風俗百圖》中也有《兒童跑竹馬》的生動圖像。

《旱船》　早在宋代民間舞隊中就有這一節目，宋代詩人范成大描寫元宵燈舞情景時，提到了划旱船。北京延慶縣的《旱船》相傳源於隋朝，可見這一民間舞蹈形式是很古老的。

寧夏永寧縣的《旱船》相傳是從明末傳下來的。當地舉行民間廟會時，各種民間舞蹈和雜耍一同表演，盛況空前。表演時，由一位船翁執杆引船，兩位姑娘各駕一船表演。浙江臨安有一種旱船叫《采涼船》，據當地縣志記載從宋代就已有了。《采涼船》彩紮藝術精美，同《高蹺》《流星》《滾叉》《馬燈》等節目一塊表演，很受歡迎。清代《北京民間風俗百圖》的《旱船》表演情形也很生動。

與《旱船》一同演出的，常有《啞背瘋》《大頭和尚》等風趣活潑的民間舞蹈，《啞背瘋》是利用特製道具扮成啞巴和瘋婆兩個角色，實際上由一人扮裝形成"啞巴背瘋"形象。據傳此舞係目連戲的一個片斷，源於唐代説書，宋元以後逐漸發展成舞蹈。明末清初時《啞背瘋》已獨立成形。

《鼓舞》　明清鼓舞相當豐富，不少鼓舞至今仍在民間流傳，安徽鳳陽縣是明太祖朱元璋的家鄉，朱元璋稱帝後在鳳陽大興土木，營建中都，修

隨軍演唱於兵間。闐氏善刀法，三刀齊發，來回如飛，"後人以之樂，持續之矣，非利以舞之"。可見，民間舞蹈是集歌、舞、雜技於一體的，從中我們可以窺見漢代"百戲"之傳統。

廣東陸豐流傳《錢鼓舞》，相傳是明代的移民從閩南遷入陸豐地區時帶來的，至今已流傳了22代。《錢鼓舞》的特點是由十二、三歲的男童女童表演，男童手執八角形錢鼓，女童手執竹片相擊，嚓嚓作響的鼓聲隨著童趣的舞蹈，別有風味。

明代永樂年間(1403～1424)，明成祖朱棣遷都北京，以鼓助軍威，從南京帶來了《鼓舞》，俗稱"隨龍進京"。其後，鼓舞流傳北京地區，北京最老的挎鼓會——白紙坊挎鼓會，於明代初期被賜"神膽"之稱，全稱"龍鳳呈祥神膽大鼓老會"。

另外，陝西渭南的女子鼓舞《花苦鼓》，男子僅是伴鼓角色，相傳源於明代崇禎年間(1628～1644)。同樣的鼓，在明清兩代的北京地區叫做"太平鼓"，也叫"單鼓"，多由女性和兒童表演。

旱船　清／這是雙人一船，均爲女性裝扮，各執絹扇，濃妝彩臉，風情畢露。

太平鼓　清

造皇陵，從各地向鳳陽移民。明中葉以前，以移民爲主體的鳳陽鄉民，每年秋牧後，開始逃荒，他們手執花鼓小鑼四處賣藝乞討，來年春耕時返回。因此當地流傳一種民間歌舞——《鳳陽花鼓》，歌中唱到："說鳳陽，道鳳陽，鳳陽本是好地方。自從出了朱皇帝，十年到（倒）有九年荒。"表演時一個手執扁形小鼓敲擊，另一個擊小鑼。也有身背花鼓邊擊邊舞邊唱。明末清初時，鳳陽逃荒災民流落到浙江一帶，《鳳陽花鼓》隨之傳入浙江臨安，於是《鳳陽花鼓》與當地的小調坐唱結合起來，形成《杜西花鼓》，其中加上了一些敘事和抒情內容的小調，被當地人稱爲花鼓戲，每逢農閒、正月、廟會時，在穀場、街巷、廟會或屋檐下等場地表演，觀衆圍觀歡笑。

明沈德符《顧曲雜言》記載："吳下向來有婦人打三棒鼓乞錢者，余幼時尚見之，亦起唐咸通中。"《三棒鼓》這種鼓舞歷史悠久。不僅明代有，而且公元9世紀就在江南流傳。現今湖北天門市一帶仍流傳《三棒鼓》，舞者將鼓掛於腹前，手拿三根銅錢鼓棒，擊鼓拋耍演唱，同時拋耍刀、叉、火把等。清光緒《沔陽州志》載：元末明初，陳友諒的夫人闐氏善歌舞，常

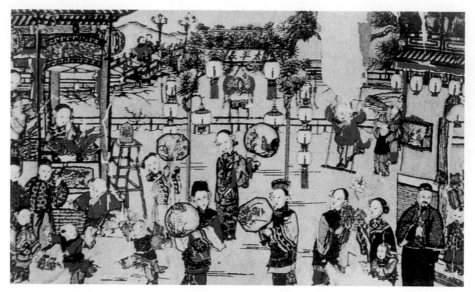

太平鼓圖　楊柳青年畫　清／明清兩代還有一種比較特殊的鼓舞叫《太平鼓》。《帝京景物略》記載："童子捶鼓，傍夕向曉，曰太平鼓。"孩子們從早到晚擊鼓而歡，可見這種擊鼓舞蹈當時在北京很盛行。特別是在清代的北京都城裏，每到年關，舞一舞《太平鼓》幾乎是節日裏必不可少的娛樂項目。

在傳統民間樂器中，鼓總是與鈸配合表演，作爲舞蹈道具，也是如此。大約明代永樂年間，廣東佛山和海南一帶，流傳《飛鈸舞》，又叫《十番飛鈸》《舞十番》。明代的佛山已是全國四大名鎮之一，冶煉業發達，鼓樂器皆能製造。《飛鈸舞》是以數尺長繩子繫金鈸、手握一端耍動，兩鈸相碰，聲音清脆。

由此可見，傳統古老的鼓舞在明清發展得很豐富。有傳統的男子鼓舞，還有女子鼓舞和兒童鼓舞。

《盾牌舞》　又叫《藤牌舞》。相傳明代嘉靖年間，戚繼光平定倭寇後，許多退伍士兵在浙江沿海安家落户，並把《藤牌舞》帶到民間。後人爲紀念戚繼光，每逢節日都表演《藤牌舞》。戚繼光在軍事著作《紀效新書》中認爲："藤牌單人跳舞免不得，乃是必要從此學來，内有閃滾之類，亦是花法"；"試藤牌先令自舞，試其遮蔽活動之法，務要藏身不見"；"藤牌二人一排，先自跳舞，能遮身嚴密活利者爲合式，舞過即用長槍對戳，

不慌忙不先動，槍一戳，隨槍而進，槍頭縮後則又止，進時步步防槍，不必防人，牌向槍遮，刀向人砍"。文中所提到的"跳舞"或"舞"，並非全是我們今天所謂的舞蹈，然而，士兵執藤又跳又滾又舞，本身就産生了可舞性。我國自古"武"與"舞"就有相同或相近的含義。《紀效新書》中提到的"絞絲步回撤""花頂蓋"等，皆屬舞蹈性很强的動作。至今浙江瑞安一帶流傳的《藤牌舞》，表演時突出對打、擺陣、偷營、慶功堂牌等，突出戰鬥功能。表演者執刀和藤牌，身著古代士兵裝束，舞起來是"矮、滾、勁、實、圓、活"，體現了舞出於武、武變爲舞、武舞結合的特徵。這種舞蹈流傳在浙江、江西、福建、江蘇等地。它繼承了遠古的《干戚舞》，歷代帝王歌頌武功的《武舞》以及宋代民間舞隊中的《蠻牌舞》之傳統。

《抬閣》　一種用人抬的，裝扮戲劇人物或舞蹈場面的小臺，以遊樂觀看爲娛樂。《陶庵夢憶》記載：明代崇禎年間，村村祈雨，人們裝扮了雷公、觀音、龍宮等八個《臺閣》，遊行祈雨。還有裝扮戲曲人物的《臺閣》："楓橋楊神廟，九月迎臺閣，……扮馬上故事二三十騎，扮傳奇一本，年年換，三日亦三換之。"明代天啓年間（1573～1620），安徽潛山有《十二花神》——觀音坐蓮臺的民間舞蹈形

式。觀音手執拂塵趺坐在蓮臺上，旁有童子在臺前翻筋斗向觀音拜舞，另有 12 名少女扮演的花神於蓮臺前起舞。四川綿竹出土的清代《迎春圖》上所繪的情形，恰好說明了《臺閣》這種表演形式流傳相當廣泛。

《燈舞》　這是明清兩代舞蹈中的重頭戲。明清時期，人們非常重視元宵燈節，有的地方舉行慶賀活動長達十夜之久，燈節期間有各種燈彩及民間舞蹈等表演。明田汝成《西湖遊覽志餘》"偏安佚豫"條記載："以紙燈內置關捩，放地下，以足沿街蹙轉之，謂之滾燈。"今湖北松滋地區還流傳這種民間舞蹈《滾燈》。南宋詩人范成大的《上元紀吳中節物俳諧體三十二韻》詩記述了類似的燈舞："擲燭騰空穩(小球燈擲空中)，推球滾地輕(大滾球燈)。"明清時這種燈舞仍然流傳，明代嘉靖年間《如皋縣志》描述："元宵前二女試燈。鐃、鼓、竽管、火樹、星橋雜沓道路，小女兒各執手燈嬉戲成隊，户內皆掛包燈(包姓人所製的燈)。……農家束薪作炬，燒田塍宿草，日照麻蟲，以火色紅淡占水旱。農民拾碎土布於田，以祝豐年。好事者懸彩製燈謎，以爲歡笑，十八夜落村。"

至今如皋還流行傳統燈舞《耖子燈》(用量斗工具"耖子"特製的燈)，舞起來由慢漸快，燈似銀河，圖案美麗。

明代萬曆年間安徽嘉山流傳一種獨特的燈舞《流星趕月》，又叫"打場燈"。由數十人舞動手中流星驅趕圍觀者四面散開，以便形成一個圓形場地，讓各班花燈演出。後成爲燈會一個固定的節日，在紅火閃亮之中，舞動的燈球熠熠生輝。

明初產生並一直流傳到清代的一種燈舞，叫《星子燈》，在湖南醴陵等地流行。相傳明初瘟疫流行，給剛建立的明朝帶來壓力。精通醫道的劉伯溫發明一種醫治良方：將杉樹皮等物以硫磺硝炮特製後做成火把。點燃後到處揮舞，使有芳香的煙霧四處彌漫，消毒治病。先在軍營中使用，效果甚佳，遂爲民間效法，稱爲"清潔燈"(又叫"慶吉燈")。每年秋季舉行這一活動，相沿成習，發展成爲民間舞蹈活動，農曆八月十日至十五日晚上舉行，舞者跑動中借助風力使裝滿硝磺的木節子吹出線狀的星子，逐漸散成"滿天星""雙車挽水""螞蟻出洞"等畫面，火焰四濺，燦爛奪目，猶如群星閃動，交相輝映。

迎春圖·抬閣　清

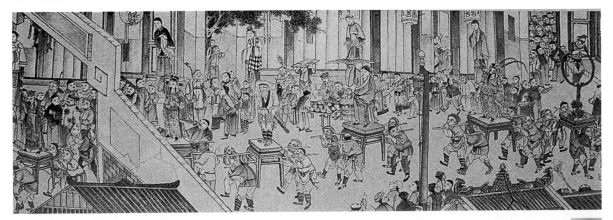

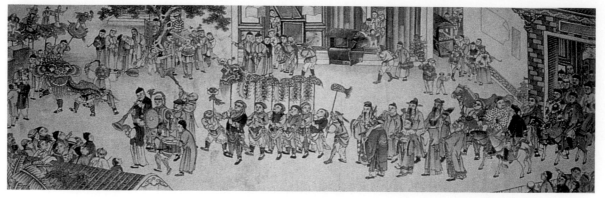

迎春圖·魚龍舞與獅子舞　清／龍舞的表演隊舞，在民間大走會中顯得十分突出。

寧夏青于武鄉一帶流傳《小花燈》，相傳是明末清初形成的，與酬謝河神的祭祀活動有關。每年七月十五日，人們放河燈酬河神，以求平安吉祥，人們用碗盆等器具盛放香油燈捻，點燃放於水中，河面上燈光點點，與夜空輝映。人們在岸上擊鼓鳴炮，鑼鼓喧天。

陝西渭南的《合字燈》相傳是明末清初從京城傳來的。《合字燈》以燈擺字，詞句文雅，組成詩文，於民間社火中實不多見，與一般民間舞隊擺字不同，《合字燈》是將燈舞與字舞結合在一起。由14名青年持方形燈表演，雙手各持一燈，燈上各有一字，共28個字。28個字又象徵28宿星座。黑夜中燈光閃亮，燈盞組成燈龍。熠熠生輝，只見轉燈，不見人舞。

明清兩代豐富多彩的燈舞中還有不少魚形燈和擬獸燈，如：廣東番禺的《番禺鰲》、上海的《水族舞》、浙江青田的《魚燈》、安徽休寧的《引鸞戲鳳》等。燈舞是明清兩代民間舞蹈中發展得比較豐富的節目之一。

《龍舞》　明清兩代非常流行。陝西三原縣《三原縣志》記載，明萬曆十四年(1586)，大雨如注，嵯峨水中，人見兩魚相鬥，忽化成龍，橫截峪水，大水沖下，直抵三原，淹滅百里，數月水方盡。當地的龍舞《筒子龍》，相傳與此有關。《筒子龍》表現了魚化龍的過程，又叫"魚龍變化"。表演時，魚籽燈、魚燈、鰲燈等圍巨龍轉繞，巨龍高昂頭，盤成一團，龍尾翹起，造型雄偉，氣勢磅礡，令人驚嘆。這些記載常提到的一個現象是京城民俗民藝活動對各地的影響。北京地區的民間走會中的確有很多龍舞、魚燈舞、獅舞表演。

湖南耒陽的《滾地龍》從明代傳至今已有23代，舞者藏在寬大的龍衣中，整個龍身貼著地面活動，只見龍動，不見舞者，舞法十分獨特。

相傳明代嘉靖年間，倭寇侵擾，戚繼光利用元宵燈節舞龍的機會，令士兵扮裝成舞人混雜在舞龍隊伍中，以點亮貼有"令"字的燈籠為信號，伺機伏擊倭寇。戚繼光還舉起龍頭，帶領大家舞出各種陣式套路。至今浙江玉環坎門漁區流傳的《花龍》，仍有"令"字紅燈。

這一時期的龍舞形式多樣，除了龍燈外，還有草龍和人體組成的龍舞，如廣東湛江地區的龍舞、江蘇海安的《蒼龍舞》等。

《獅舞》　明代宮廷及民間都有

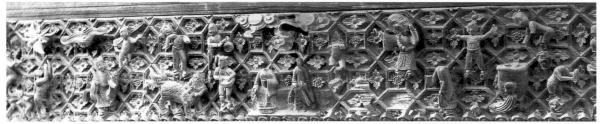

獅舞。北京地區的獅舞，相傳與明成祖朱棣遷都北京有關，是明成祖朱棣從安徽帶來的。北京地區的獅子會多起於明代，如北京朝陽區東坎鄉北門村獅子會起於明英宗正統年間(1436～1449)。朝陽區"京都二閘鋼嶺武太獅老會"，於明武宗正德二年(1507年)成立。

這一時期，在全國各地不少地區都有《獅舞》。如：浙江寧海的《雙獅搶燈》，其中舞燈、引獅、咬燈、舞獅、嬉獅、疊獅、捉獅、變化層出不窮。河南漯河市郾城縣李集鄉的《老和尚訓獅》，則以獅舞、武術、啞劇、說唱等形式，表現了一個民間故事。江蘇崑山陸家濱的《獅龍舞》將龍舞獅舞結合一起。另外，江西的《手搖獅》，四川的《獨角獸》，廣東佛山《佛山獅》

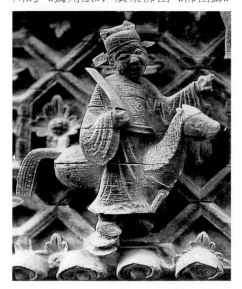

等，都各具特色。山西襄汾丁村民居木刻上有豐富的民間舞蹈形象，其中就有小兒在前引領的《獅子舞》表演和《跑驢》表演，都是清代民間舞蹈的極為珍貴的遺存。

《花板舞》《傘舞》　這兩種舞蹈，明代姚旅的《露書》中提到過。姚旅當時在山西洪洞縣見到多種民間舞蹈，其中有手執檀板的《花板舞》，舞起來"飛花著身"。20世紀50年代，山西省歌舞團的人員曾到洪洞、臨汾地區蒐集民間舞蹈，採集到手執大板而舞的女子舞蹈。表演時，舞者踮起腳尖，拍板而舞，板從頭繞於頸部再繞至腰間，呈"S"形，確實有"如花飛身"之感。榆林石窟西夏時代壁畫上，有拍板而舞的形象。舞人右腿盤起，左腿微屈半腳尖著地，傾斜上身，舞姿優美。可見，這種舞蹈明代以前已有了。另外，陝西戶縣大王鎮流傳有《夾板舞》。據傳於唐代修建的水陸庵大殿泥塑像中，就有舞夾板的形象。《蒲城縣志》記載，明天啓年間(1621～1627)，該地區的民間社火表演中，就有《八仙板》。至今陝西蒲城等地，仍流傳民間舞蹈《八仙板》。

《露書》還提到手執小涼傘的《涼傘舞》。在民間習俗中，執傘或揮扇，都是表示風調雨順的意思。豫東、魯西南一帶流傳的《蹦傘》，明代嘉靖年間已盛行。當地舉行廟會活動時，蹦

鬧紅火　山西襄汾丁村民居木刻　清

跑驢　山西襄汾丁村民居木刻　清／跑驢是非常受人歡迎的民間社火表演之一。丁村民居木刻上的《跑驢》中，驢背上坐的不是通常見慣的新娘子，而是一個胖胖的官人，十分少見。

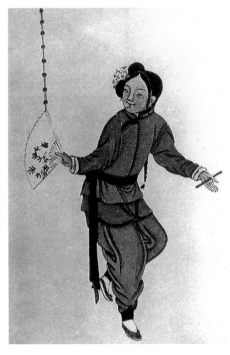

打湘蓮 北京民間風俗
百圖 清

青花嬰戲紋罐 明／
該嬰戲紋罐上分上下
兩組，描繪了兒童們捉
迷藏、放風筝、盪鞦韆
等情景。值得注意的是
圖中央兩小童腳踩高
蹺作釣魚狀，另有小型
樂隊在旁伴奏，全然一
幅民間社火圖！

傘、高蹺、竹馬等多種
舞蹈一同表演。福建
流傳的《大鼓涼傘》，
據傳與明代戚繼光抗
倭勝利，人民舞傘慶
祝之事有關。總之，舞
傘在明代已成爲一個
獨立的舞蹈節目了。

這一時期流傳的
民間舞蹈，還有《打
蓮湘》（或稱《霸王
鞭》）《採茶歌》《花鼓
燈》《鳳舞》《茶擔舞》
《放風筝》以及兒童歌
舞等。它們流傳在江
蘇、江西、福建、湖
南等地區，深受人們的喜愛。

在民間舞蹈中，除了自娛性的舞
蹈外，還有一些祭祀性的舞蹈，明代
的《儺舞》在民間和宮廷皆有流傳。明
代宮廷“大儺”由
鐘鼓司掌管。明代
《天啓宮詞》描述了
天啓年間，宮中舉
行“大儺”的情景：
“傳火十門曉未銷，
黄金四目植鷄翹。
執戈侲子空馳驟，
不逐人妖逐鬼妖。”
明代宮廷儺儀仍然
承襲了古老的儺儀
形式，由“黄金四
目”的“方相氏”手
執法器驅疫逐鬼。
明代儺舞受戲曲發
展的影響，朝著儺
戲方向發展。這種

情況在民間儺舞發展中也可以見到。

著名的江西《萬載儺舞》歷史悠
久。明崇禎五年，當地舉人丁可敏爲
儺廟題聯：“執戈揚盾，家家除瘟逐
疫；逆暑迎寒，處處降祥賜福。”《萬
載儺舞》形式浩大，儺舞隊一路吹打，
逐家跳儺，表演至高潮時，海螺、嗩
吶、打擊樂均作，鞭炮齊鳴。萬民傘
不斷轉動，觀者攜兒抱女擠進萬民傘
下，共同手舞足蹈。儺舞隊中的每個
角色都具備唱、念、做、打的功夫。

這一時期，著名的《桂林跳神》，
作爲一項主要的民俗活動，在桂林等
地流傳。明代《桂林郡志風俗》記載：
粤人淫祀尚鬼，病不服藥，日事祈禱，
視貧富爲豐殺。廷巫鳴鐘鼓，跳躍歌
舞。在宋代就已頗具盛名的桂林儺
舞，此時仍在這一地區廣爲流傳，發
揮著其驅疫逐鬼的作用。《桂林儺舞》
的面具多用樟木柳木浮雕，色彩形象

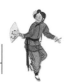

等都別具一格，令人驚嘆。

鄂西山區的《橋步儺舞圖》，保留了明代這一地區的儺舞形象。圖中一百四十多個角色，每個角色均有自己的造型、服飾、髮式、面具和道具等。眾多角色中有師、各路神兵、仙姑、九溪十八洞蠻王、四值功等。從圖中人物造型來看，儺舞在明清比較規範了。這些角色至今仍保留在當地的儺舞中。

這一時期的儺舞除了保持傳統的驅疫逐鬼的內容與形式外，同時還發揮著民間舞蹈的遊樂性，而且由於受戲曲發展的影響，還具有戲劇化的發展趨向。這一切都說明了明清儺舞的發展的特徵。

除了儺舞外，還有各種巫舞在各地的地方民俗活動和祭祀儀式中存在。如：湖北《襄陽端公舞》、江蘇興化的《判舞》、江蘇高淳的《跳五猖》、鄂西的《繞棺》、湖南邵陽的《郎君走香》等。這些根植於各種不同的地方民俗觀念和宗教信仰之中的巫舞，具有靈活豐富的表演形式和各自特異的風格色彩，並與其他民間舞蹈共同構成了這一時期豐富燦爛的民間舞蹈發展畫卷。總之，明清兩代是民間社火的鼎盛時期。

明清兩代，各邊疆地區少數民族舞蹈活動也十分活躍。回曆1271年(即1854年，清咸豐四年)，新疆和闐的毛拉·伊斯木吐拉，用詩一般美麗的語

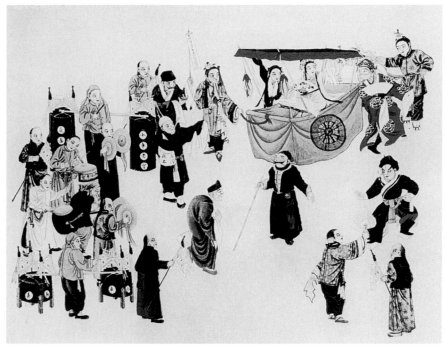

北京走會圖 清

言撰寫一本維吾爾族的《藝人簡史》。其中介紹了17位藝人的藝術活動和他們的身世。這些藝人大多活動在回曆800年至900年間(1383～1483年，即明洪武十六年至成化十九年)。比如，第14位藝人買買提·庫西提葛爾，他創作動聽的歌曲，傳播各地。特別是他創作的《木卡姆》，是一種融歌舞和演奏於一體的樂舞套曲。第4位藝人麥烏拉納·依力，在伊拉克戈壁上創作了廣為傳布的《伊拉克戈壁木卡姆》。第7位藝人阿布都熱合買·加米，其藝術活動始於1422年(即明永樂二十年)，擅長演奏《艾介姆木卡姆》。第8位藝人依里西爾·納瓦衣，生於回曆843年(1426年，即明宣德元年)，擅長演奏彈布爾和薩它爾(維吾爾族民間樂器)。《木卡姆》中的舞段叫"賽乃姆"，是維吾爾族舞蹈中具有代表性的舞蹈。"賽乃姆"名稱最早見於公元16世紀(即明代)，當時正值《木卡姆》發展

規範時期，以後，"賽乃姆"成爲《木卡姆》中的一個組成部分，也可以獨立表演。由此可見，明清邊疆維吾爾族的民間歌舞已有一定水平。原資料是新疆1962年7月社會歷史調查組在和闐蒐集的古維文手抄本，後譯成現代維文，再由音樂研究所據維文本譯成漢文。

藏族是一個有著悠久文化歷史的民族。藏族古老的民間歌舞《鍋莊》於明代時已經流傳。一首《鍋莊》歌詞唱道："住在後藏的達賴喇嘛"，事實上只有達賴一世與二世住在後藏，距今五百多年，正值明朝時期。藏族古典歌舞《囊瑪》是貴族宴飲時常表演的，類似"宴樂"歌舞。相傳達賴五世時(1617～1682，即明萬曆四十五年至清康熙二十一年)，曾派人學習拉達克地區的"囊瑪"，並在拉薩成立了自己的歌舞隊，經常表演這種歌舞，《囊瑪》結構嚴謹，由引子、歌曲和舞曲組成。

《羌姆》是藏傳佛教活動中的舞蹈，相傳是格魯派創始人宗喀巴(1357～1419)創作的。傳説明代永樂年間宗喀巴大師在西藏大昭寺念經時，空中呈現五位護法神(五大金剛)形象。宗喀巴大師將護法神的形象動作記錄下來，傳給喇嘛們，在法會上進行表演。後逐漸形成《羌姆》，作爲寺廟的大典禮儀，伏魔消災，驅鬼祈福，護持佛法。至今已有四百多年歷史。這些事實説明，明代時期藏族舞蹈已具有一定發展水平。

明成祖永樂八年(1410年)，朝廷派李思聰、錢古訓到雲南邊疆調解紛爭。李、錢二人回朝後，撰寫了《百夷傳》，記述了當時邊疆地區少數民族舞蹈活動：百夷"宴會則貴人上坐，其次列坐於下，以逮至賤"，等級分明，宴會歌舞有三種，一是"大百夷樂"，主要仿效中原音樂，樂器用琵琶、胡琴、箏、笛等；二是"緬樂"，即緬甸風格的樂舞，樂器用笙、阮、排簫、箜篌、琵琶等，人們還一邊拍手一邊歌舞。三是"車里樂"，車里是地名，即今西雙版納傣族自治州及思茅、普洱等地。"車里樂"應是當地民間樂舞，樂器用銅鐃，銅鼓、響板以及用手拊擊的皮鼓(今象腳鼓)。還有吹蘆笙擊大鼓舞干爲宴的風俗。至今傣、苗等少數民族仍有吹蘆笙的歌舞。

當時的百夷流傳歌舞

雲南巍山巍寶寺松下踏歌圖　清／描寫了邊遠地區漢族和其他少數民族歡快作舞的情形。

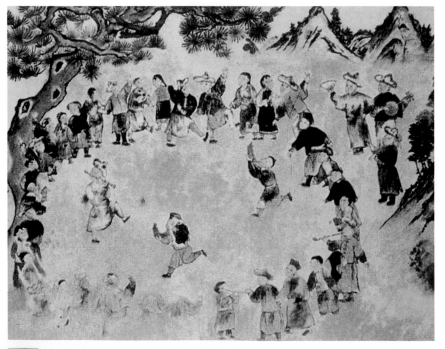

娛屍的風俗，人們繞屍而歌舞，並宴樂自旦達宵，數日後葬。這種歌舞娛屍的風俗至今在雲南景頗族中仍有保留。

明代楊慎編撰的《南詔野史》記載了一個地方政權——南詔的歷史及所轄的各民族的簡況。該地之雲南邊疆少數民族有「婚娶長幼跳蹈，吹蘆笙爲《孔雀舞》」的風俗。明代天啓年間(1621～1627)《滇志》也記載了當時傣族人「上插孔雀尾」的習俗。由此可見現今傣族《孔雀舞》的歷史淵源。

明人鄺露《赤雅》記載了西南邊疆少數民族的原始祭祀舞蹈，有「鼓行而祭」之語，「鼓行」即跳躍舞蹈。明代正德年間(1506～1521)的《雲南志》卷十二有「凡有斬者，……或頭插雉尾，手執兵戈，繞首而舞」之語，這種風俗曾流傳很久，直到本世紀50年代後才逐漸消失。《滇志》中還記載了這一時期傣族的《象腳鼓舞》，歌舞中所用之鼓其腳形似象足而得名。當然，居住在邊疆地區的漢族與其他民族兄弟互相影響，共同歡舞，也是常見的事情。

壯族於明、清史書中常作「僮人」。《赤雅》記載了明代「僮官婚嫁」的豪華場面：「婚來就親，女家五里外，採香草花蕚結爲廬號曰入寮。錦茵綺筵，鼓樂導男女而入。……盛兵陳樂，馬上飛槍走球，鳴鐃角伎，名曰寮舞。」這種炫耀豪華的儀仗與魏晉、隋唐時期貴族出行的記載和圖畫所示很相似。據廣西地區一些地方志記載，明清壯族的歌舞活動是很豐富的。明代《桂林郡志》記載當時壯族舞風俗：「凡疾病，少服藥，專事跳鬼，命巫十

數，謂之跳師。殺牲釃酒，擊鼓吹笛，以假面具雜扮諸神歌舞。」這是很明確的驅疫逐鬼的儺舞之風。明代嘉靖十三年(1534年)《欽州志·風俗志》記載：「……八月中秋假名祭報，扮鬼神於嶺頭跳舞，謂之跳嶺頭，男女聚觀，唱歌互答，……父母兄弟恬不爲怪。」可見，這時當地的祭祀歌舞已開始走向世俗化。

著名的壯族《師公舞》源遠流長，它是壯族原始宗教——「師教」法事活動中的祭祀歌舞，用於酬神，祈雨，驅邪等活動。這一祭祀歌舞在明代已經流傳。「師公」在祭壇前起舞時，頭戴面具，玄衣朱裳，扮神作舞，以缶伴舞(壯族蜂鼓)，其中主要的步法之一是「七星罡步」，它與古代巫舞的「禹步」有相同之處。

「禹步」有十分久遠的歷史，相傳起源於公元前的夏禹時期，距今已有三千多年的歷史，可見，壯族的《師公舞》所保存的舞蹈文化是有一定價值的。《師公舞》與「儺舞」也有相同的地方，比如驅鬼逐疫、祈福納祥、頭戴面具等都是他們所共同的。

這一時期壯族地區還有熱鬧非凡的迎春儀仗，據《南寧府志》記載：「立春先一日，府州縣排列彩亭，設土牛，

苗族樂舞圖／明代嘉靖三年(1524年)，楊慎戍滇途經四川敍永地區，作《羅旬曲》：「宛轉踏歌聲，咿啞各有情。馬郎與苗女，跳月蹦蘆笙」。又作《蘆笙吟》：「鬼方夷樂有蘆笙，匏竹兩物所合成。六管交攢通六律，七竅回環象七星。」可見，在歌聲和蘆笙樂音中，人們踏跳月歡舞，是苗族的主要歌舞形式。

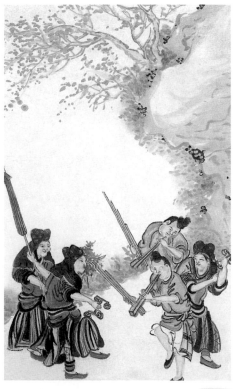

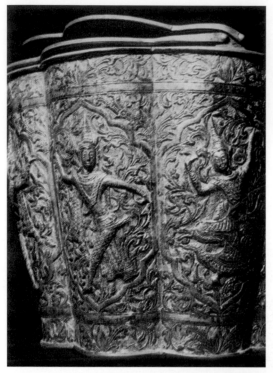

**雲南傣族銀桶** 清／從這件雲南傣族地區出土的清代銀桶舞人紋飾上，我們能夠看出清代的傣族舞姿已經和近代以來的傣族民間表演在動作樣式和風格上非常接近。其造型之美，令人驚嘆。

迎春於東郊。"至今當地的賀春隊村村寨寨皆有，表演者用竹篙將一條竹紮紙糊的牛高高舉起，邊走邊舞，到各家各户賀春拜年。

西南地區的苗族也是一個能歌善舞的民族。明代以前就已有苗族民間吹蘆笙的記載，明代嘉靖《貴州通志》卷三記載："每歲孟春跳月，用彩布編爲小毯，謂之花球，視所歡者擲之。"蘆笙舞場也十分壯觀："兩男對跳四五女聯背圍之，滿場數百圍""蘆笙沸天"。《赤雅》描述苗族舞蹈："苗自爲一類。其女善爲漢音，操楚歌掛釵留客，能爲《鷓鴣舞》。"描述中提到"漢音""楚歌"是中原漢民族的音樂歌舞，可見當時各民族音樂舞蹈互相交流之作用。在明代的控制下，大部分苗族逐漸取得漢族民籍，苗族歸漢，推進了民族文化的交流，苗女善"漢音""楚舞"是有其社會歷史背景的。《敘永縣志》描述苗族風俗："跳月者，苗人之婚禮也，每歲陰曆正月初八，聚未婚男女於郊，跳月跳舞，連袂宛轉，以樂爲節，情鍾意合，自相配偶，父母不禁。"正如歌中所唱："蘆笙只管吹，目尋意中人。走出拐拐路，搖擺步不停。下身由你擺，

上身要沉穩。抬脚勾殘月，落脚踏金銀"。在歌舞聲中尋求配偶，是苗族古老的風俗。

西南邊疆地區的彝族有著悠久的歷史。雲南楚雄永仁地區傳說三國時期已有燃火打跳的舞蹈。明代《南詔野史》描述了彝族古老的風俗："倮儸彝族祖先……六月二十四日名火把節，燃松炬照，村岩田廬，男椎髻、鑷鬚、耳環、佩刀。婦披髮短衣、桶裙、披羊皮。"彝族"火把節"的風俗清代起有詳細記載。

瑤族能歌善舞，其《長鼓舞》早在宋代就已見詩句："社火飲酒不要錢，樂神打起長腰鼓。"《赤雅》中介紹了瑤族的歌舞活動，比如瑤族古老的祭槃瓠儀式，非常隆重。槃瓠即瑤族神話中的犬名，與古老的圖騰崇拜有關。祭槃瓠時"其樂五合，其族五方，其衣五彩，是謂五參"，在蘆笙、鼓、鐃的齊鳴聲中，男女歡跳，選擇對象，"以定婚媾"。在其他的祭祀活動中，男女聯袂而舞，相悅者跳踴騰躍，隨後"負女而去"。人們在歌舞中選定配偶，這種古老的風俗在西南邊疆不少民族中皆有之，它反映了婚配習俗和民族繁衍的思想觀念。現今廣東龍門縣藍田瑤族有"舞火狗"的習俗，相傳是從明代沿襲下來的。屆時由未婚少女扮"火狗"，男青年在旁燃放鞭炮助威。"舞火狗"是當地瑤族少女的一種"成年禮"活動，少女須參加三次"舞火狗"才能取得婚嫁資格，成爲衍生後代的主體。

土家族的《擺手舞》相傳有千年歷史，土家族在祭祀神靈和迎春活動中都要舉行《擺手舞》活動。在祭祀

儀式完成後，人們進入擺手堂，先領唱合唱，再由男女青年在堂前歌舞，跳《擺手舞》。歌舞活動規模大時多達萬人。我們所能見到的明代關於《擺手舞》的記載不多，但從清代留下的碑文、詩歌及縣志中所描述的《擺手舞》情況可以看出，此舞在近千年的歷史進程中，變化不大。

西南邊疆地區的少數民族中，白族是一個文化比較發達的民族。白族無書面文字，多借用漢字記白語。歷史遺存的明代景泰元年(1450年)白族學者楊黼撰寫的《詞記花山碑》，即是用漢字記白語的一個物證。白族舞蹈活動《繞三靈》，最初的記載見於明代大理州的「三靈廟碑記」。清代《滇中瑣記》記載：「繞山林會」「相傳起於南詔，數千百年不能禁止」。《繞三靈》活動於農曆四月二十三至二十五日舉行，參加人數成千上萬，皆以村為舞隊，以寺為中心，是一種群眾性的大型歌舞習俗活動。人們在行進中載歌載舞。明代大理曾設置了管理巫術活動的專門機構——「朵兮薄(大巫司)道綱司」。《詞記花山碑》中讚譽了當時流傳於大理一帶的舞蹈。現今白族地區的巫舞，巫人根據信眾不同的祈禱要求，對舞蹈適當增減或即興發揮。明代旅行家徐霞客於崇禎十二年(1639年)《徐霞客遊記·滇遊日記》提到，雲南鳳羽縣(今洱源鳳羽)土巡司尹忠，曾兩次「以鼓樂為胡舞，曰『緊急鼓』」招待他。「緊急鼓」是白語，即「金錢鼓」。洱源鳳羽鄉大邑村和雪梨村的民間舞蹈《鬧春王正月》，據傳起於明代萬曆年間。此舞與其他舞蹈所不同的是，有諸多的扮演角色：堂官、副官、甲長、衙役、漁夫、樵夫、耕農、書生、商人、啞女、教師、神漢、齋公等等，還有《霸王鞭》《跳神》等舞蹈穿插其中。與漢族民間社火隊伍有許多相似之處。

侗族也是一個長期與漢民族在經濟文化上有密切交往的少數民族。侗族本無文字，一直採用漢文，漢文化對其有一定影響。侗族歌舞在明代以前就有記載。明代弘治年間(1488~1505)《貴州圖經新志》「梨平府風俗」條記載：「侗人……暇則吹笙、木葉，彈琵琶、二弦琴……以為樂。」《赤雅》描述：「侗……善音樂，彈胡琴，吹六管，長歌閉目，頓首搖足，為混沌舞。」蘆笙歌舞和「混沌舞」於明代在侗族中流傳已是事實。相傳，明洪武十一年至十八年間(1378~1385)，侗族女英雄、傳說中的長髮妹(廣西美川人，今龍勝縣長衝人)，曾以蘆笙舞曲指揮起義軍，多次挫敗前來討伐的官府三十萬大軍。可見，蘆笙舞在當時已深入侗族人民生活之中。清代《靖州志·鄉土志》記載，明進士侯大錯在靖州(今湖南境內)觀看苗、侗人跳蘆笙，詠詩數首，詩中描寫道：「楚童一隊吹龍竹，洞主三鍬驂豻文。山頂踏歌風四

胡人獻樂木雕拓片　清

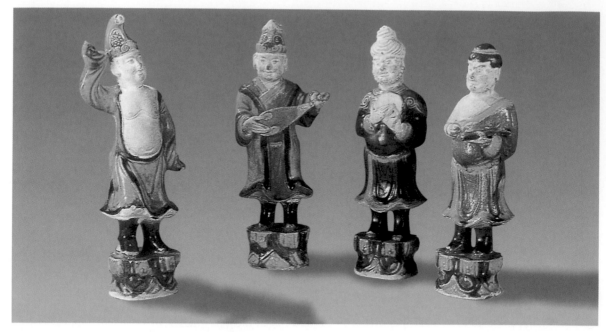

法華伎樂俑　清

合，鸞皇飛入遏行雲。”“葳蕤銀壓當胸前，細折裙花幅幅妍，家住玉峰最深處，歌聲綽約貌姑仙。”五百年前文人用生動細致的筆調描寫了蘆笙歌舞的精彩場面，與現今侗族的蘆笙舞扎會景象相去不遠。歌舞會上人數多達萬人，舞隊或進或退，蹲轉騰跳，搖擺分合，十分壯觀。

這一時期還有廣西的仫佬族、江西的畬族、四川的納西族、雲南的傈傈族和阿昌族以及朝鮮族、高山族等少數民族的歌舞活動存在。由於人口的遷徙，漢族地區和少數民族地區樂舞的交流在明清兩代也沒有停下歷史的腳步。在江南地區的民間木雕上，有胡人獻樂的木刻圖像，其中一高鼻濃髯的胡人手捧琵琶，爲漢裝女子獻樂歌舞。山西朔縣出土的法華伎樂俑，三人在旁奏樂，一人著藍色袍裙，袒胸露腹，正作揚袖舞蹈狀，非常有趣。

各少數民族的歌舞活動都與他們的生活密切相關。許多少數民族舞蹈沒有發展成爲供人欣賞的表演藝術，舞蹈多是一種自娛性群衆化的活動，它更直接地作用於生活。從幾百年前有關少數民族活動的記載與今天尚存的民族民間舞蹈兩相對照，既可以看出少數民族文化傳統的深厚，又可看出幾百年來少數民族舞蹈發展緩慢的歷史事實。

## 追尋古樂

宮廷樂舞是古代舞蹈發展的一支重要之脈絡。周代宮廷雅樂，漢代宮廷百戲和隋唐宮廷歌舞分別展示了古代舞蹈發展的幾個高潮階段。隨後，戲曲表演藝術占領了宮廷表演舞臺，自宋以後，宮廷舞蹈黯然失色。明清以

後，宮廷舞蹈基本上是一些陳詞濫調，成爲維繫宮廷樂舞正統的舊擺式。

這一時期，雖然人們對戲曲充滿了飽滿的熱情，但仍然有人追尋古樂，夢想千年前周代雅樂的完美音聲再次響起。一個在當時並不被人們重視的人物，以其孜孜不倦的探索，爲古代舞蹈發展，特別是對已入暮年的宮廷雅樂，描繪藍圖。他就是明代樂律學家、曆學家、數學家、舞蹈學家朱載堉。其父是王室貴族，因皇族內訌，獲罪入獄。朱載堉築土屋於宮門外，居19年，鑽研樂律、數學、曆學等。其父死後，朱載堉不襲爵位，著述終身。除了在樂律等方面的卓越成就外，他在《樂律全書·鍵呂精義·論舞學不可廢》中，首次將舞蹈從傳統的"樂"中分離出來，把舞蹈當作一門獨立藝術學科，予以重視和研究。同時，也對古代樂舞歷史及其理論思想，進行了全面的總結。

朱載堉在其有關著述中，引經據典，談古論今，大膽地提出了獨到的"舞學十議"，即舞蹈藝術的十個方面的問題。這是朱載堉"舞學"理論思想的具體內容，它所包括的十個問題如下：

(一)舞學：舞蹈學習和教育的宗旨及相關問題。在這一節裏，朱載堉認爲"《周禮》曰大司樂……以治建國之學政而合國之子弟焉"爲開篇宗旨，將舞蹈學習及教育問題擺到一個較高的位置上。他認爲舞蹈學習實踐和有關教育是關係到國家建設的問題，因舞蹈教育的對象主要是統治階級的後代——"國子"(公卿大夫的子弟)。樂舞不過是治國手段之一，也就是説"禮樂刑政其極一也"(《禮記·樂記》)。他還認爲學校的環境位置應在"清幽潔淨之處"，"須隔遠塵俗"。還要"設壇"立"周公、先師孔子神位"，要實行尊師的禮儀。

(二)舞人：舞蹈學習實踐者及所具備的條件問題。舞蹈學習者必須來自一定的社會階層，即"王太子、王子、群后之大子、卿大夫元士之適子，國之俊選，……"他們須容貌體態端莊，志同道合。透過學習舞蹈使其"高尚其術以作教也"，成爲世人的楷模。同時，除了貴族階級子弟以外，"不拘士農工商"之子皆可入社，但須擇"頗有德行、人所愛敬者"，顯然，朱載堉在維護統治階級利益的同時，還有一定的平民思想。

(三)舞名：傳統雅樂文武舞歷代沿革的問題。自西周制定雅樂以來，秦漢以降，各朝代宮廷皆有製作，各有其形容，代代相傳。

(四)舞器：舞蹈道具規格和使用方法以及相關原理問題。朱載堉認爲道具有一定象徵意義和自然和諧的原理，比如"左干右戚""左龠右翟""和順積。中英華發處，故龠內翟外""仁包四端恩

天津仿乾隆款粉彩仕女樂舞圖瓶　清／此瓶左側一女舞人揚袖起舞，一個4人的小樂隊爲其伴奏，舞姿典雅，彩帶飄飛，畫面色澤飽滿，頗有古樂舞之遺韻。

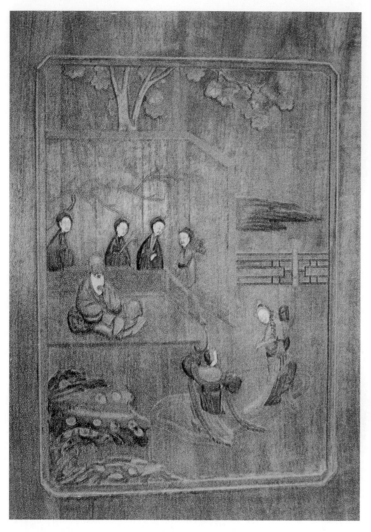

**木雕屏風舞人**　清/宮廷樂舞活動的衰微，是無人能阻止的歷史走向。但是在民衆社會生活層面上還有一些有權勢者的樂舞觀賞活動。"木雕屏風舞人"的左側一高方臺之上，有官吏模樣的人端坐觀賞。空間場地上則有雙人對舞的女藝人怡然而動，整個畫面洋溢著青春氣息。

都不可用於舞蹈的人數和行列。這都是古代傳統的軸對稱觀念在舞蹈上的運用。

(六)舞表：舞者的位置及活動方式(方位走向等)問題。朱載堉認爲，舞蹈須"正舞位"，於東南西北四個方向"立四表於郊丘廟庭"，每段舞蹈以所立的表爲標準，有規定的方位走向。應於庭内表演，可使"舞位寬廣"、進退有序。他認爲"今太常二舞(指文武二舞)皆舞於殿内，地位迫隘不敢回轉，始終立定一步未嘗挪移，微動手足以舞而已"，這種舞蹈難以達到"天神皆降""地祇皆出""人鬼可得而禮焉"的感應。

(七)舞聲：舞蹈音樂及唱詞問題。傳統雅樂講究詩、樂、舞三者結合。朱載堉試擬了文舞《羔羊之舞》、武舞《兔罝之舞》的樂譜和唱詞。

(八)舞容：舞蹈的内在意義和外部形式的特徵，即内容與形式的統一問題。朱載堉認爲，舞蹈的外部特徵均有相關的内在意義，"舞之容生於辭者也，辭生於功德，功德生於文武，文武生於揖遜征伐"。他認爲舞蹈是爲歌功頌德而作的。又認爲舞蹈動作的外部特徵皆與自然法則相和諧，即"文俯取諸陰，武仰取諸陽"。

(九)舞衣：舞蹈服飾及制式問題。朱載堉認爲舞衣等問題在當時來講，還是一個有待探討研究的問題，他所能依據的材料不充分，即"先儒既不知是何衣"。他以爲"文武舞皆深衣幅巾以舞可也"。

(十)舞譜：記錄舞蹈的綜合性圖譜問題。朱載堉編製的舞譜是兼具文字説明、歌詞、音樂與舞姿動作場記

常掩義，故干外而戚内"。他認爲：龠的音聲象徵春天，干戚有肅殺之象如秋，盾有闢藏之象如冬。春夏之季宜學羽龠，秋冬之季宜學干戈。他將道具樂器的使用與自然的法則相聯繫。

(五)舞佾(佾，樂舞的行列)：舞蹈的人數和行列標準及相關原理問題。朱載堉認爲，舞蹈人數行列的安排"蓋取算術開方之法，縱橫相等四面皆方，猶俗所謂棋盤紋也"。他認爲："一爲數之始，十爲數之終，不可以用於舞蹈人數及行列。""奇數不可分"，舞蹈却"有分有合"，所以"一三五七九"

圖的綜合性舞譜，從古代流傳至今已有三四百年歷史了。朱載堉的舞譜在《樂律全書》中完整地保存下來了。它有舞名、舞姿動作圖示、地位調度場記圖、歌詞曲名等，還有古樂譜。文字説明表達作者的樂舞思想、創作意圖等。舞蹈術語中，有沿用前代的，如"招""搖""送"等，有朱載堉舞譜中特有的，如"上轉""下轉""內轉""外轉""折轉""轉周勢""轉過勢""轉留勢"等等。朱載堉舞譜的綜合程度和清晰程度以及準確性，是令人驚嘆的。在三四百年後的今天，我們仍可以依圖排舞。

朱載堉創制舞譜的主導思想，是力圖恢復古代雅樂舞，希望樂舞能在完善個人與鞏固封建秩序中起到應有的作用。它沒有離開傳統的雅樂思想體系。朱載堉好古、崇古，"惟欲復古人之意"，嚮往一種有著良好的封建秩序和個人修養的自然和諧理想的社會。朱載堉創制舞譜，對後世產生了一定影響。至今海內外仍有人用朱載堉舞譜排演祭祀舞蹈。

朱載堉著有《樂律全書》《律呂正論》等。在他的著作中，承襲古代儒家樂舞思想是十分明確的。他認爲舞蹈的本質是"感物而動""詩言其志，歌詠其聲，舞動其容"。同時，他又站在傳統"天人合一"的角度，將舞蹈置於宇宙整體的審視之中，強調舞蹈在人與自然的相諧和中的重要作用。他推崇古代歷史上雅樂舞廣泛普及，成爲人們的行爲方式和生活方式的理

仙人追木雕 清／我國江南地區民間木雕創作藝術水平很高，清代"仙人追木雕"上刻有兩個相互追逐的舞人形象，十分生動。

仙女舞袖木雕 清／這件木雕上的女性舞者，其姿態讓人聯想起唐代優伶的舞袖之美。

想模式：家庭中"子舞於其父""夫婦相舞""兄弟相舞""賓主相舞"；朝廷內"臣舞於其君""君舞於其臣"；祭祀時"孫舞於其祖"；學校裏"弟子舞於其師"等等。然而，朱載堉當時所面臨的現實是："近世以來此風絕矣"，人們竟"恥於樂舞"。

雖然朱載堉的舞譜及其推崇的樂舞思想並未在當時受到重視或得以實施，但是，他對後世是有影響和貢獻的。他從"矯弊""復古"的起點，走向了革新者的位置，在古代舞蹈衰落時期，是一位不可忽略的人物。

這一時期宮廷主要娛樂形式是戲曲。禮儀、宴樂、祭祀時，舞蹈只是點綴而已。

明清宮廷仍設有雅樂，分文武舞兩類，用於祭祀社稷、宗廟、日月星辰等。《明史·樂志》僅記載雅樂舞名，沒有對舞蹈本身的描述。明代洪武三年（1370年），朝廷制定宴亨之樂，皆採用雜劇的音樂曲調填詞。可見當時戲曲影響之大。明代永樂元年（1403年），規定武舞服飾有"除暴安民"的字樣，這種標籤式的生硬配合政治任務，顯然沒有任何藝術感染力。

明清兩代宮廷儀式的舉行都伴隨樂舞，如明代洪武十五年（1382年），朝廷設定宴樂九奏樂章。同時又規定：大祀慶成大宴，用《萬國來朝隊舞》《纓鞭得勝隊舞》。萬壽節（皇帝生日）大宴，用《九夷進寶隊舞》《壽星隊舞》。正旦大宴，用《百戲蓮花盆隊舞》《勝鼓採蓮隊舞》。從這些樂舞名稱可看出，主題內容是歌頌皇帝的文德與武功，宣揚國勢強盛，祝福皇帝長壽等。其中《勝鼓採蓮隊舞》可能繼承了宋代宮廷隊舞《採蓮隊》的遺制。《壽星隊舞》的名稱與元代宮廷隊舞《壽星隊》相同，顯示了一定的繼承關係。在這些典禮性樂舞表演完後，是宮廷教坊司"雜陳諸戲"。可能這些才是真正的娛樂節目。大量的是民間百戲歌舞雜技進入宮廷表演，在明代著名的《憲宗元宵行樂圖》中，十分生動形象地展示了這些表演場景：驚險

憲宗元宵行樂圖　明

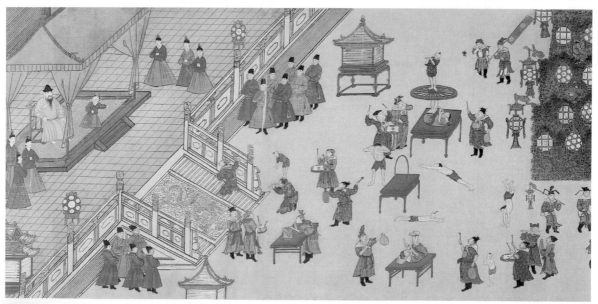

雜技蹬竿、爬竿、蹬人、蹬傘、盤上立人，飛躍鑽圈等。還有龐大的民間舞隊表演。熱鬧場面由此可見一斑。

不論是朱載堉在雅樂舞方面的創制探索，還是宮廷樂舞的實際狀況，都沒有爲明清宮廷舞蹈帶來新的局面。舞蹈的衰落已成爲不可挽回的現實，而往昔雅樂的崇高卻只能成爲所追尋的古夢。

## 戲舞渾成

宋、元以來，戲曲逐漸取代了隋、唐時期占首要地位的歌舞藝術，及至明、清，戲曲已成爲廣大人民所喜愛的、最普遍的表演藝術了。

明代盛行的傳奇，是從南戲發展而來，明代傳奇突破了元雜劇四折一人唱到底的形式，使每個角色都能唱，都能有所表現，其演出形式大體與現今戲曲相去不遠。但傳奇劇本冗長，場次多，內容複雜，不夠精煉集中。舞蹈是如何組合在傳奇劇目中的，尚未見專門的記載，我們只能從零星的記載中探索其狀況。

明張岱《陶庵夢憶》描述了當時戲曲活動的情況。如有關演員訓練是"未教戲，先教琴，先教琵琶，先教提琴、弦子、管、鼓吹、歌舞"，可見，戲曲演員的訓練是相當全面的，既要學樂器懂音樂，還要學習歌舞，由於全面的素質訓練，演員表演相當動人："西施歌舞，對舞者五人，長袖緩帶，繞身若環，曾撓摩地，扶旋猗那，弱如秋藥，女官內侍，執扇葆璇蓋、金蓮、寶炬、紈扇、宮燈。二十餘人，光焰熒煌，錦繡紛沴，見者錯愕。"文中所述，可能是明傳奇《浣紗記》中西施歌舞場面。可見，戲曲中的舞蹈表演十分動人，女子舞蹈顯示出傳統舞蹈的風韻，如長袖旋繞，身肢柔軟等，如果沒有較好的形體訓練，是難以達到的。另外，群衆場面於旁陪襯，金蓮宮燈，紈扇寶炬，營造出動人的氣氛。

張岱還描述了當時的官僚阮大鋮家庭戲班的演出情況："阮圓海(阮大鋮)家優，講關目，講情理，講筋節，與他班孟浪不同，然其所打院本又皆主人自制。筆筆勾勒，苦心盡出。……余在其家看《十錯認》《摩尼珠》《燕

戲臺及人物木雕　清

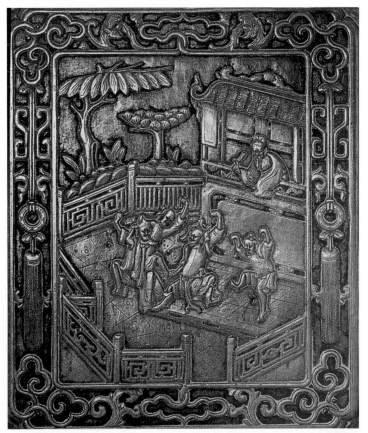

戲曲身段舞姿木雕拓
片　清／在明清兩代
的戲曲發展中，舞蹈
已被充分吸收，較長
的戲曲中穿插許多民
間舞蹈；舞蹈動作成
爲一種戲劇情節的表
現手段；戲曲演員受
到全面訓練，舞蹈是
必修的一課；武術雜
技表演穿插運用於戲
之中；舞臺布景運用
燈舞製造特殊效果；
表情眼神配合動作生
動刻劃人物性格。戲
舞相融已深入到戲曲
表演的許多方面了。

獅子舞木雕拓片　清／
舞獅人手握繡球，神
態中分明有戰士的勇
武氣概。在旁觀看的
人也是寶劍在手，神
采奕奕。

子》三劇，其串架斗榫，插科打諢，意
色眼目，主人細細與之講明，知其意
味，知其指歸，故咬嚼吞吐，尋味不盡。
至於《十錯認》之龍燈，之紫姑；《摩
尼珠》之走解，之猴戲；《燕子》之飛
燕，之舞象，之波斯進寶，紙紮裝束，
無不盡情刻畫，故其出色也愈甚……」

從此段評介文字中我們可知：在
三齣戲曲中，各自都有舞蹈
雜技等段落，《十錯認》中有
「龍燈」「紫姑」，《摩尼珠》中
有「走解」「猴戲」，《燕子》
中有「飛燕」「舞象」等。從
名目中我們推知，「龍燈」
「紫姑」可能是民間舞蹈；
「走解」「猴戲」可能是模擬
走獸的表演；「飛燕」可能是
擬人化的燕舞。阮大鋮爲戲
班講劇情，講情節，講人物
的「意色眼目」等等，讓表
演者「知其意味」「知其指

歸」。可見，當時戲曲表演很注重表演
者舉手投足，抬眼領首與相關情節的
完美結合，講究韻味，力求「尋味不
盡」。

另外一個有名的家庭戲班是劉暉
吉家班，演出《唐明皇遊月宮》(元人白
樸作)，更是引人入勝：「劉暉吉奇情幻
想，欲補從來梨園之缺陷，如《唐明
皇遊月宮》，葉法善作法，場上一時黑
魆地暗，手起劍落，霹靂一聲，黑縵
忽收，露出一月，其圓如規，四下以
羊角(毛)染五色雲氣，中坐常儀(嫦
娥)，桂樹吳剛，白兔搗藥，輕紗幔之
內，燃賽月明數株，光焰青藜，色如
初曙，撒布成梁，遂躧月窟，境界神
奇忘其爲戲也，其他如燈舞，十數人
手攜一燈，忽隱忽現，怪燈百出。……
彭天錫向余道：女戲至劉暉吉，何必男
子？何必彭大？天錫曲中南董，絕少
許可，而獨心折吉家姬，其所賞鑒定不
草草。」上述可見，舞臺布景燈光和運
用燈舞營造出的效果很神奇，獲得觀
賞者的高度讚揚。

由於明代傳奇突破四折一人唱到

底的形式，每個角色都能唱，所以，表演更加豐富，各種藝術手段的綜合運用更突出。人物刻劃，動作表情，舞臺布景燈光等，都有很大發展。動作表演講究韻味，情節、表情和動作，力求完美結合。

明清時期的戲曲大量吸收歌舞的事實，還可以從現存刊本《目連救母勸善戲文》中見到。此戲中插有民間舞蹈：《跳和合》《跳鍾馗》《跳虎》《舞鶴》《啞背瘋》《跳八戒》《白猿開路》等。這些民間舞蹈有不少在宋代就流傳，有的現今還在民間流傳。如此之多的民間舞蹈插入戲曲中，吸引了廣大觀衆。

在一些貴族家宴中，也有戲曲與樂舞相間演出的情況。顧啓元《新曲苑》記載：不少貴族豪門舉行家宴時演戲曲，中間穿插"墊圈""舞觀音""百丈旗""跳隊子"等表演。戲曲與舞蹈相互吸收融合，促進了戲曲舞蹈的發展。

明清時期的戲曲還大量吸收了武術雜技，運用於各種開打場面中。王季重《米太僕萬鐘傳》記載："……出優童娛我，戲擒兀術，刀械悉真具，一錯不可知。而公喜以此驚座客。"以真刀真槍對打，取娛於貴族老爺，在當時是不多見的。明代《目連戲》中也有驚險的武打場面："演武場，搭一大臺。徽州旌陽戲子，剽輕精悍，能相撲跌打者三四十人……如度索舞垣、翻桌翻梯、筋斗蜻蜓、蹬壇蹬臼、跳索跳圈、竄火竄劍之類……"這些場面顯然與劇情無太大關係，主要是吸引招攬觀衆而已。另外也有與劇情結合的武舞場面，比如武將上場時都手執槍、鞭、槌、刀等武器，揮舞一陣。

在戲曲的人物情節表現中，動作是必不可少的手段。這些動作往往具有舞蹈化特點。明代傑出戲曲音樂家魏良輔，在元代顧順才始創的崑曲基礎上，加工創作提高了崑曲的音樂，使曲調與唱詞緊密結合，優美動聽，娓娓傳情，在當時風靡一時。清代以後，崑曲中舞蹈化的動作更嚴密地組織在歌唱與戲劇表演中，既説明唱詞，又塑造人物。崑曲把所有繁複細

戲曲人物木雕　清／明清的木刻、年畫等美術作品中，保留了不少戲曲舞蹈的形象資料，如：傳奇《紅拂記》"良宵玩月"中的舞蹈場面；《玉合記》"還玉"一折中的歌舞場面；《唐明皇秋夜梧桐雨》中楊貴妃盛裝舞蹈場面。

天津黃地粉彩描金嬰戲紋獸耳方尊　清／這一件扁體方口尊上繪有兒童歌舞場面，或吹笙打鼓，或舉牡丹而舞，衣著色彩艷麗而不俗，人物情緒歡快而融洽。

致的動作身段，安排在唱詞裏，用動作來告訴觀衆，唱什麼意思，幾乎是"歌舞合一，唱做並重"。這使得戲曲舞蹈得到進一步推動發展。當然，中國傳統武術動作也被戲曲藝術所吸收，武生之類的人物動作中隱含了中國功夫的深刻道理和外部形態。就連民間獅子舞被融入戲曲藝術表演時，也不免帶上戲曲的神韻。

歌舞合一的演出形式，培養了大批戲曲觀衆，更爲一些傑出藝術家提供了藝術創作的空間。著名劇作家湯顯祖的《牡丹亭》以浪漫主義的手法描寫了杜麗娘的愛情故事。其中"遊園驚夢"一場，運用了優美的舞蹈動作，配合唱詞，把一個緊鎖深閨的大家閨秀對幸福愛情的嚮往，非常細致地表現出來。《還魂記》中"鬧宴"一場有雙人舞場面，二女展袖而舞，提供了當時舞臺表演的形象材料。

李開先的《寶劍記》表現了英雄林沖投奔梁山的故事。其中"林沖夜奔"是崑曲表演中難度較大的一段。表演時，唱詞中配上了許多英武矯健的身段動作和高難技巧，揭示了林沖當時複雜矛盾的心情。

明代鄭之珍的《目連救母勸善戲文》中插入《孽海記》中"思凡""下山"兩折。在其中，表演者運用拂塵(雲帚)邊歌邊舞，身段動作豐富多變，細致表達了尼姑空虛苦悶的内心狀況。

戲曲中的"起霸"這一身段動作，據戲曲專家考證最初是明代沈泉《千金記》中霸王初起的動作，後逐漸成爲扮演古代將領常用的程式動作，這是一段完整的舞蹈，不論是動作組合，舞臺地位調度，都設計得十分貼切，將古代將領威武莊重矯健的風貌表現得生動形象。

中國古代舞蹈表演，隨著戲曲藝術的進一步發展，被吸收消化於戲曲之中，使之適應於戲曲的需要，不論插入性的舞段還是舞蹈化的舞臺表演動作，都更加融於人物情節的表現之中，逐漸形成唱、念、做、打一體化，表演技巧日益精湛，戲曲舞蹈更加講究韻味的藝術。元雜劇中舞蹈較爲生硬地搬入的情況已不復存在了，戲與舞交融難分了。